지은이 루시아 임펠루소 Lucia Impelluso

이탈리아의 건축가이자 도상학 전문가이다. 지은 책으로는 《Gardens in
Art》《Gods and Heroes Art》《Gardens of Beauty》《Nature and Its
Symbols》 등이 있다.

옮긴이 조동범

전남대학교 조경학과 교수이며, 서울대학교 조경학과 및 대학원을 졸업했
다. 대학에서 설계 교육 연구와 함께 커뮤니티 디자인, 도시 재생 등 다양
한 분야에서 활동하고 있다. 옮긴 책으로는 《랜드스케이프 디자인의 시좌》
《도시의 개성과 시민생활》《내 손으로 만드는 비오톱 가든》 등이 있다.

예술의 정원

Gardens

서 양 미 술 로 읽 는 정 원 의 역 사

in Art

예술의
정원

루시아 임펠루소 지음
조동범 옮김

RHK
알에이치코리아

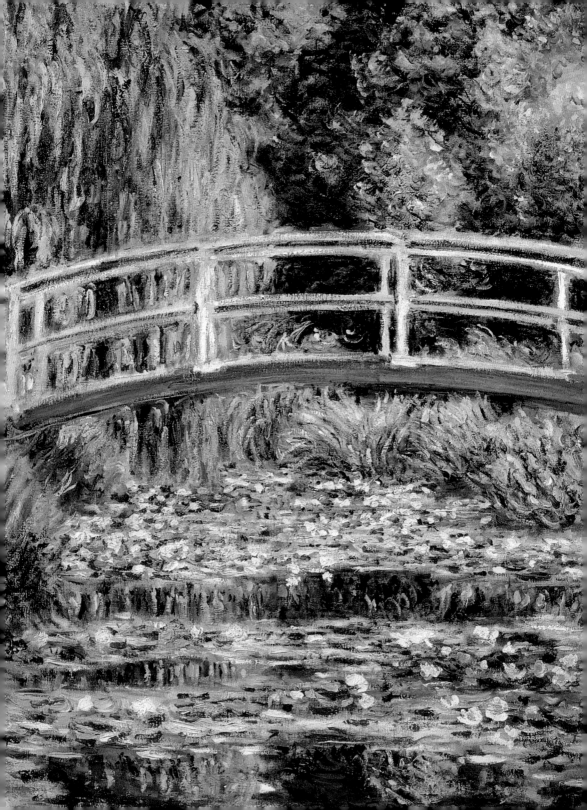

그림 속에 숨어 있는 정원의
의미와 상징을 찾아서

건축이나 조경 분야의 사람들은 정원을 '살아 있는 건축'이라 말하면서도 정원이 표현하는 언어적인 면에 대해서는 놓치는 부분이 있다. 실제로 정원은 그 속에 포함된 구성 요소를 통해 방문자에게 말을 걸며, 그 말의 의미는 정원이 만들어진 시대 양식에서부터 읽어내야 한다.

평온과 안식을 추구하는 낙원이든, 축제나 사회적 이벤트를 위한 장치이든, 정원은 다양한 목적과 요소로 표현된다. 그 요소들은 어느 시대 내내 일관된 것들도 있지만, 필요에 따라 그때마다 달라진다.

다양한 모습의 물, 조형물, 산책로 등은 시대를 불문하고 발견되는 요소들이다. 기하학적인 구조로 구성된 인공적인 모습으로 표현될 때도 있지만, 자연의 일부처럼 주변 풍경에 녹아들기도 한다.

새로운 정원의 형태가 등장함에 따라, 정원을 바라보는 미학적 관점도 변화해왔다. 에덴의 이미지, 평온한 오아시스, 외부 위험으로부

터의 피난처 등의 의미를 갖거나, 정원의 초기 형태인 수도원의 닫힌 정원의 소박한 모습이 '모든 정원의 표준'인 것처럼 생각될 때도 있었다. 그리고 절대 권력의 위엄과 지배자의 승리를 미화하고 찬양하는 무대로 진화되기도 했다.

계몽주의, 프랑스 혁명, 루소의 사회 계약론이 등장할 때, 정원은 자유주의 정치 체제의 상징이었다. 정원은 자연의 일부이면서도 자연과의 사이를 가로지른 인공물의 경계로부터 해방되어 마음껏 자신을 표현할 수 있게 되었다. 정원 예술은 기하학적 기교와 픽처레스크한 자연 사이에서 끊임없는 대화를 통해 다양한 형태로 진화하며 시대의 흐름에 적절하게 대응해왔다.

이렇듯 시간이 흐르며 정원은 변해왔다. 비교적 내구성이 있는 벽돌과 대리석 소재를 사용한 건축물과 달리, 정원은 부서지기 쉬운 재료들로 구성되어, 세월이 흐르면서 최초 형태를 유지하기조차 쉽지 않았을 것이다. 그럼에도 불구하고 정원이 품고 있는 기억은 시인의 문장 속에서 보존되었고, 화가의 그림과 드로잉 속에 새겨졌다.

이 책의 목적은 회화와 예술 작품으로 표현된 정원을 주제로, 그림에 담겨 있는 다층적인 해석을 끌어내는 데 있다. 그림 속에 그려진 정원은 회화의 배경으로 취급되거나, 주제 요소의 장식적 역할을 하는 수준으로 낮춰 보던 때도 있었다. 그러나 그 녹색의 소우주 속에는 생명을 품고 이어져온 시대의 취향과 미학을 반영하는 상징과 의미가 숨어 있다.

이 책은 크게 두 파트로 나뉘며, 고대부터 19세기까지 시대적 장으로 세분된다. 앞부분의 다섯 개 장에서는 회화 속에서 발견되는 직

접적인 증거를 통해 주요한 정원 유형의 역사를 따라간다. 두 번째 파트는 그 역사 속에서 되풀이되는 다양한 상징의 층위를 살펴본다. 여기에는 정원의 구성 요소와 숨어 있는 상징적, 종교적, 철학적, 난해한 메시지나 문학적 인용에 이르기까지, 그것들을 예술가들이 어떻게 접근했고 활용했는지 한 걸음 더 들어가 볼 것이다.

특히 후반부에서는, 정원 유형에 큰 영향을 준 문학적 텍스트를 통해 정원의 역사를 발견할 수 있다. 따라서 이 책의 두 파트는 도상적으로 연관되어 있으면서, 우리가 지금껏 지나쳐온 기호와 은유의 복합체로서의 정원 속에 숨어 있는 상징성과 연관성을 조명하는 상호보완의 짝이 될 것이다.

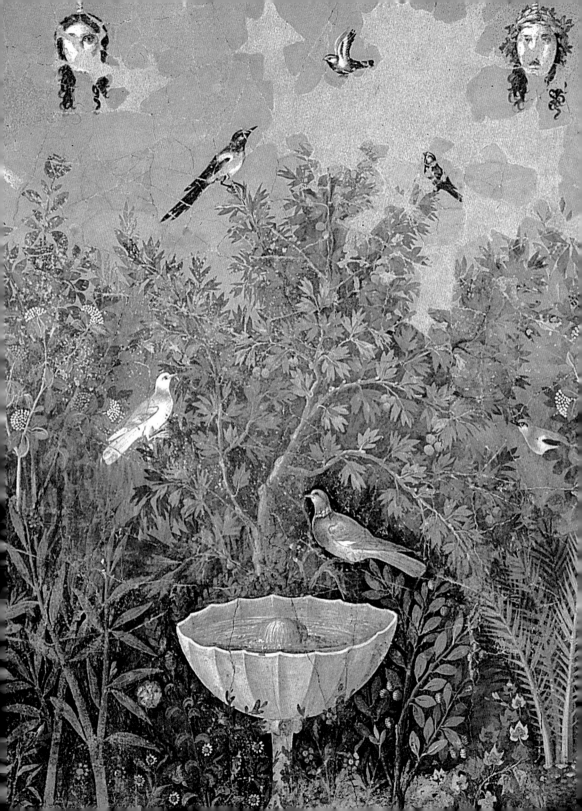

성과 세속의 정원

Sacred And Profane Gardens

고대 이집트

고대 그리스

고대 로마

이슬람 정원

수도원 정원

세속의 정원

◀ 헤르메스와 분수가 있는 정원(벽화 일부) A.D.25~50, 폼페이, 금팔찌의 집.1

1

고대 이집트
Ancient Egypt

고대 이집트 무덤은 정원을 묘사한 그림들로 장식되었다. 이는 바빌론의 공중 정원 신화보다 앞선 것이다.

고대 이집트 문명에는 정원이라는 예술 형태가 특히 잘 반영되어 있다. 이집트 정원을 무엇보다 잘 보여주는 유물은 무덤에서 발굴된 미니어처 모형[2]이다. 이 유물들을 보면, 정원은 단순한 모양의 회랑형 주택보다 훨씬 넓은 공간에 펼쳐졌음을 알 수 있다. 미니어처 모형은 죽은 자의 영혼이 사후에 먼 길을 여행할 수 있도록 챙겨주는 일종의 부장품이었다. 고대 이집트인들의 정원은 제18왕조부터 B.C.1200년까지의 신왕조가 그 어느 때보다 화려한 시기였음을 보여준다. 투트모세 1세[3]를 위해 일한 건축가 이네니 Ineni 의 무덤이나 귀족 네바문 Nebamun (B.C.1400경)의 무덤 벽화를 보면, 당시의 정원이 지금이라도 재구성될 수 있을 만큼 구체적으로 묘사되어 있다. 정원의 배치는 단순하다. 한 개 이상의 네모난 연못과 열을 지어 정형적으로 배치된 수목들, 사막의 모래바람, 외부의 적, 나일강의 범람으로부터 인간을 보호해 주는 높은 담은 수 세기에 걸쳐 거의 변

네바문 무덤 벽화 파편,
B.C.1400년경,
영국 박물관

하지 않았다. 이러한 정원은 주변 환경으로부터 격리된 공간을 의도한 것이었다. 형태적으로는 주변 환경과 경계를 치고 그 선을 따라 형성된 정원 타입이다. 사막을 비옥하고 푸른 땅으로 바꾸고, 연못에는 물고기를 키우며, 그 주변은 삶과 죽음을 상징하는 꽃으로 질서 있게 구성한다. 이렇게 보호받는 안식처 속에서 물과 그늘은 핵심적 요소였으며, 다양한 식물들은 정확한 기하학적 질서를 따라 식재되었다. 경계인 담은 바깥의 알 수 없는 혼란의 세계와 정원을 구분하면서 질서 있는 내부 세계를 규정하기 위한 것이었다.

2 고대 그리스
Ancient Greece

고대 그리스인들은 자연을 신들의 세계로, 정원은 신화나 상징이나 종교적 가치가 풍부한 성스러운 숲으로 생각했다.

특징
안식처와 가까운 곳에
조성된 성스러운 장소

상징
게니우스 로키|genius loci
또는 '장소의 혼'에 의해
지켜지며 신들에게 바치
는 종교적 장소

연관 항목
성스러운 숲, 헤스페리
데스 정원, 비너스의 정
원

고대 그리스 정원의 전형적인 특징을 명확하게 다 열거할 수는 없지만, 그리스인들은 '모든 장소에는 내재된 특질이 있고, 그 속에는 넘쳐나는 생명력과 신성이 나타난다'고 표현했다. 그들에게 있어 자연은 농업을 위해 이용하는 실용적 개념과 신에게 바치는 종교적 장소 또는 장소의 혼4이 지켜주는 곳으로 생각하는 정신적 개념이 균형을 이루고 있었다. 신전이나 극장을 지을 부지를 찾을 때도 비슷한 생각이 바탕에 깔려 있었다. 자연적으로 보호받으며 뛰어난 조망을 갖추고, 나무가 있어서 신들이 머물 만한 장소를 찾았다. 주변 환경을 담대한 눈으로 보고 그 일부를 지목한 것이다. 고대 미노스-키클라데스 시대Minoan-Cycladic era의 정원 그림에서는 길들여진 자연에 둘러싸인 전형적인 정원은 거의 보이지 않는다. 대신 그들이 표현하는 자연은 야생적이며, 경외와 두려움의 이미지를 가지면서도, 다만 인간을 위해 축소된 것으로 표현되고 있다. 꽃과 나무는 집의 내부

벽화에 묘사해 장식이나 제례, 시각적 확장을 위한 것으로 사용되었다. 그리스 문명부터 고대 로마에 이르기까지 정원의 이미지는 신에게 속한 자연, '장소의 혼'을 통해 초자연적 세계와 이어진 안전하고 행복한 곳locus amoenus 으로서 손대지 않은 상태의 자연을 대신하는 변형된 방식으로 표현되었다.

무덤의 부조 석판 조각,
'꽃의 고귀함',
기원전 470~460년,
파리 루브르 박물관

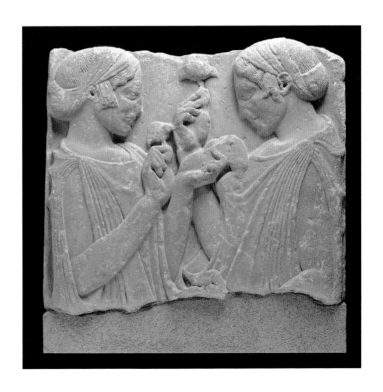

바위에 핀 붉은나리*Lilium chalcedonium*,
scarlet turkscap는 아폴로와 히아신스의 사
랑을 의미하기도 하며, 페르세포네[5]가 백
합꽃을 따는 도중 하데스에게 납치되는 이
야기를 통해 죽음을 일깨우기도 한다.

오비디우스의 《변신 이
야기》에서 히아신스는
꽃으로 태어난다. 백합의
은빛 잎이 주홍색 꽃으로
바뀌는 변용이 내포되어
있다. (오비디우스의 변
신 이야기*metamorphosis*
10-213)

이 프레스코화는 의
례적 용도의 내부 정
원을 묘사한 귀중한
그림이다.

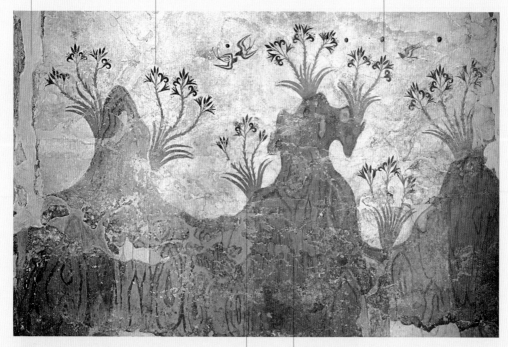

'봄', B.C.1500년경, 미노스궁의 프레스코 벽화,
아테네 국립 고고학 박물관.

돌이나 바위로 이루어진 환경은
건조함과 야생성을 드러낸다.

사랑(꽃술)과 죽음(백합꽃)을 동
시에 묘사하여 이 둘을 이어주는
신에 대한 의례를 표현하고 있다.

3 고대 로마
Ancient Rome

로마 정원은 즐기고 탐구하며 대화를 위한 식물 정원인 호르투스hortus의 역할을 중시했다.

공화정 말기부터 제정 로마 출범 후 10년까지의 사이, 정원은 호화로운 로마의 개인 주택에서 빠질 수 없는 장식이었다. 채소와 유실수를 키우기 위한 식물 정원인 호르투스가 점차 장식적인 식물과 조각, 연못을 갖춘 비리디움viridium 으로 바뀌어갔다. 주택의 실내 벽에는 푸른 하늘을 배경으로 나무와 꽃들이 무성한 정원이 묘사된 장식 프레스코화가 그려졌다. 대리석 그림인 스틸로피나키아stilopinakia

벽화 파편, A.D.20~40년,
나폴리 국립 고고학 박물관.

의 중앙에는 악령을 막아준다고 믿었던 작은 기둥과 함께 물이 가득한 수반이 숲을 배경으로 하고 있다. 실제 공간과 그림 공간 사이의

경계를 표시하는 격자 울타리인 트렐리스 위에는 숲의 요정인 실레노스[6]나 마이나데스[7], 헤르마프로디토스[8]와 같은 신화 속 주인공들이 등장한다. 그리스 정원으로부터 직접 파생된 로마 정원은 일종의 '신성한 장소 만들기'라는 특징이 있다. 비옥의 신 프리아포스[9]가 마치 묘비석처럼 과수원에 등장한다. 집의 신 도무스domus의 정원은 집의 수호신 라레스lares가 사는 땅 라라리아lararia로 표현되며, 그곳에는 월계수laurel가 심어진다. 나무를 심을 때도 관념적인 의미가 반영되었다. 신들과 죽은 자가 실제 정원과 집 내부의 벽화 정원에 등장하는 가운데, 자연이라는 총체적 관념 또한 반영되어 그 일부를 이룬다.

건물 뒤로 보이는 나무들은
주택과 정원, 주변 풍경과
함께 완벽한 조화를 이룬다.

기둥 회랑의 주택. 폼페이.
마르쿠스 루크레티우스 프론토의 집.10

로마 주택은 정원 쪽
개방을 위해 회랑으
로 확장되는 경향이
있다.

신에 의해 보호되고 있음을
강조하기 위해 정원의 경계
를 따라 헤르메스 기둥이 배
치되어 있다.

건물과 부지를 통합해
자연을 최대한 활용한
구성에서 즐거움을 얻
기 위한 정원의 목적
이 드러난다.

월계수 숲은 집의 여주인인 리비아가 가꾸기
시작하면서 놀랄 만큼 풍성해진 것으로 보인다.

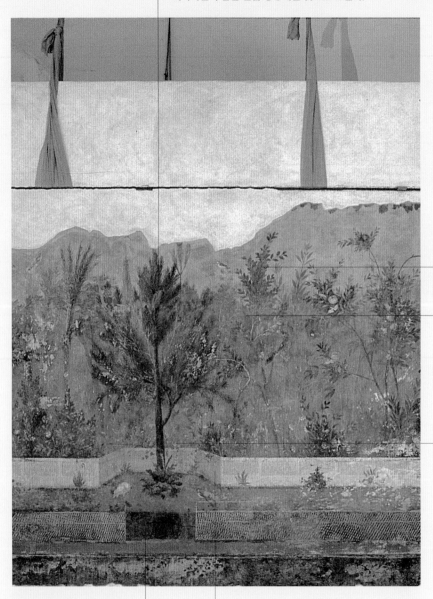

정원 그림은 방 벽면 전체에
이어져 있으며, 실제 자연으
로 확장되어 융합된 것처럼
그려졌다.

겹으로 울타리를 둘러친 듯이 벽 전체를 따라 프레
스코화 정원 그림이 그려져 있다. 앞쪽 울타리는
갈대와 버드나무 가지를 엮은 것이다. 뒤편의 대
리석으로 만들어진 경계석이 평행하게 따라간다.

시저 황제의 승리를 찬양하기 위한 월계관의
나뭇가지는 프리마 포르타에 있는 리비아의 집
으로부터 가져온 것이라는 고대 로마의 기록이
있다. 이를 뒷받침하는 월계수 숲이 보인다.

늘 푸르고 싱싱한 상록수 정원
의 이미지는 아우구스투스 황
제의 선정을 보여주기 위한 것
으로 해석된다.

전설에 의하면 리비아와 아우구스투스의 결혼식 때 흰 독
수리가 월계수 가지를 문 흰 암탉을 신부의 무릎 위에 떨
어뜨렸다고 한다. 이 일로부터 흰 암탉ad gallinas albas이라
는 주택의 이름이 유래되었다.

작은 대리석 그림을 기둥 위에 부착한 스틸로피나키아는 누워 있는 반나의 여인으로 채워져 있으며, 디오니소스의 여신도들 중 하나인 마이나데스로 보인다.

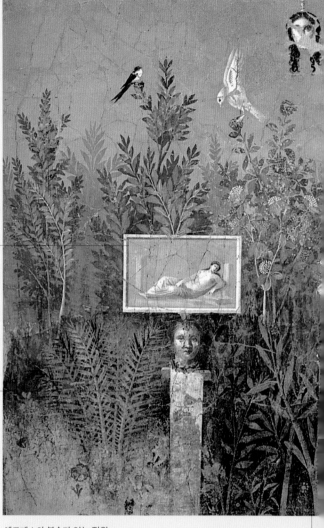

두 개의 작은 기둥 위에는 남녀의 흉상이 있다. 개인의 초상을 조각한 것으로 보인다.

헤르메스와 분수가 있는 정원,
A.D.25~50, 폼페이 금팔찌의 집.

월계수 잎과 닮은 협죽도는 독성이 있는 식물이며 죽음을 상징한다.

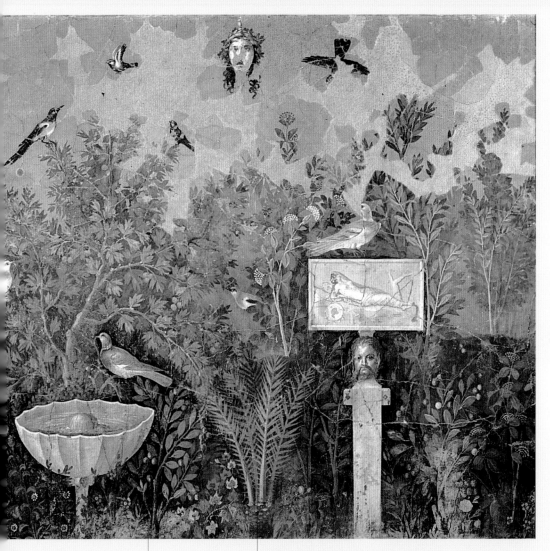

정교하게 묘사된 식물에는 무언가를 암시하는 알레고리가 숨겨져 있다. 야자나무는 삶과 죽음을 초월하여 영생을 얻으려는 의미가 담겨져 있다.

사탕사과 혹은 종딸기나무
Arbutus unedo는 영생을 의미하는 상록성 식물이다.

4 이슬람 정원

Islamic Garden

쾌락과 행복을 얻기 위한 장소인 이슬람 정원은 현세화 된 낙원과 나눌 수 없는 관계에 있다.

특징

엄격하게 사각형으로 이루어진 기하학적 배치, 높은 담에 둘러싸여 있으며, 중심에 있는 수반, 두 개의 수로가 직교하면서 전체 공간을 네 개로 분할하는 사분원(차하르바그).[12]

상징

낙원, 네 개로 구분되는 세계, 낙원에 있는 네 개의 강, 세상의 중심

이슬람의 군주나 통치자들은 정원을 애호했고 유지 관리에 각별한 정성을 기울였다. 그 이유는 코란을 통해 설명하는 파라다이스의 이미지를 지상에 재현하기 위함이었으며, 따라서 지상 그 어느 곳에 비할 바 없을 만큼 호화롭게 지어졌다.

이슬람 정원에서는 부정적인 상징은 모두 배제되고 오로지 한 가지 상징만을 위해 모든 요소들이 역할을 한다. 네 개로 구분되는 세계를 상징하는 정형적인 사분원 형태는 직교하는 두 개의 수로가 수반에서 교차하면서 만들어진다. 수반은 '세상의 배꼽umbilicus mundi'이며, 신이 준 생명의 원천이다. 이 이미지는 낙원이 하나의 샘으로부터 나와 네 갈래로 나뉘어 동서남북 방향으로 흘러 대지를 적신다는 이야기에서 시작된다. 그것은 비옥함과 영원한 생명을 나타낸다. 중심의 수반은 그늘에 둘러싸여 장식되고, 섬 중앙에 파빌리온 형태로 지어지기도 한다. 물을 중심으로 한 기하학적 배치는 둘러싸인 공간

에서 질서와 통일감, 평온함을 전달한다.

이러한 정원들은 군주나 귀족의 공간은 물론이고 소박한 주택이나 코란 강학소, 모스크에서도 발견된다. 이슬람 문명에서 정원의 중요성은 고대 페르시아에서 매년 2월 열흘간, 왕이 선물을 하사하는 전통으로도 전해진다. 군주는 나라와 민중 간의 강한 유대감을 확인하며 자연에 대한 축원을 담은 선물로서 밀납으로 만든 정원 미니어처를 하사했다.

충직함의 정원,
바부르13의 책, 1597년.

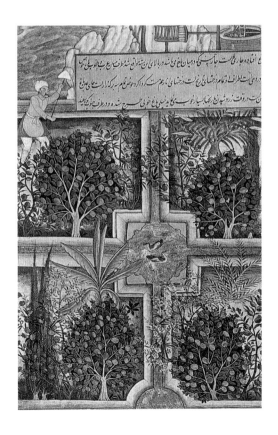

엄격한 기하학적 정원은 네 부분으로 나뉜다. 4라는 숫자는 물, 불, 공기, 흙을 상징하며 이슬람 정원의 기본 형식이다. 코란에서는 "네 개의 강 위에 낙원이 배치되고, 그 강들은 맑은 물, 우유, 와인, 꿀로 넘쳤다"고 기록하고 있다. 구약 성서 창세기 편에서 에덴 정원에서 흘러나온 물길이 세상을 넷으로 나누고 그 가운데에 샘이 있다고 기록한 내용은 고대 페르시아와 동일하다.

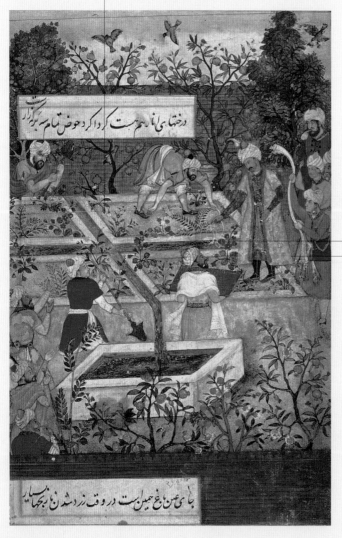

네 개의 수로는 젖과 꿀, 물, 술이 흐르는 천국의 네 개의 강을 상징한다.

건조한 중동의 사막에서 정원은 경작의 표상이다. 따라서 군주 자신도 몸소 열정적인 정원사를 자처한다. 젊은 바부르 왕자가 정원사들에게 지시를 내리고 있다.

충직함의 정원에서 식물 심기를 감독하는 바부르 왕, 16세기, 런던 빅토리아 앤 알버트 미술관.14

페르시아가 이슬람에 정복되기 전인 4세기 사산 왕조 시기, 페르시아에서는 정원의 모습이 그려진 양탄자가 제작되고 있었다. 이 문양은 겨울에도 정원의 색채를 즐기려는 목적이 내포되어 있다. 이 전통은 12세기 동안 계속된다.

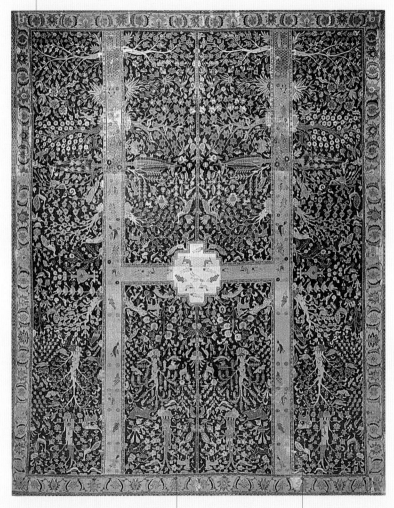

페르시아의 장인,
정원 양탄자,
1610년경,
영국 글래스고 뷰렐 컬렉션.

양탄자에 그려진 이슬람 정원은 기하학적 배치이지만 전형적인 네 개의 부분 구획과 중심 연못을 가지면서도 약간의 변화가 보인다.

양탄자에는 마법의 주문과 같은 상징적인 의미가 있다. 정원이 보여주는 우주와 자연을 다스릴 만큼의 힘을 가져 영생하려는 것이었다.

5 수도원 정원
Monastic Gardens

비밀스러움으로 가득 찬 중세 문명에서 정원은 어떤 곳보다 상징성을 함축한 곳이었다.

특징
한가운데 나무나 분수가 있는 십자가 모양

상징
낙원

연관 항목
벽, 그리스도의 정원, 성모 마리아의 정원

동서 로마 제국이 분리된 후 혼돈의 시대 속에서 중세 수도원들은 예술과 과학 등의 고대 문화를 보존하고, 과수·원예와 같은 농업 기술과 정원을 전수하는 중요한 역할을 했다. 자연에 대한 수도승들의 심오한 생각은 고대 낙원의 이미지로부터 영향을 받아 형성된 것이었다. 심신을 다해 정원을 가꾸면서 은둔 속에서도 잃어버린 약속의 땅을 찾으려는 지상의 희망으로 종교적 수양을 다졌다. 수도원을 둘러싸는 벽체는 길들여진 식물과 야생의 자연, 질서와 혼돈의 경계였다. 벽 내부에 있는 경작지는 채소원, 약초원, 과수원 등 다양한 목적으로 활용되었다. 명상과 기도가 이뤄지는 중정인 클로이스터 cloister 는 대부분 사각형 형태이며, 통로에 의해 네 개의 공간으로 구분되고 십자가 모양의 교차점에는 분수나 수목을 두었다. 숫자 4는 이슬람 정원에서와 같이 다양한 의미(낙원의 네 개의 강, 네 가지 덕목, 네 가지 복음 등)를 내포하고 있다. 중앙의 수반에서 솟아나는 물은

제라르도 스타르니나,15
테바이드(부분)16,
1410년경,
피렌체 우피치 미술관.

세례의 상징으로 에덴을 암시하며, 생명과 구원의 기원인 그리스도
의 이미지를 반영한다. 때로는 십자가와 선악과가 달려 있는 지식의
나무를 상징하는 수목이 중정 한가운데 심어져 신의 말씀에 대한 거
역을 경고한다. 채소원과 약초원 herbary에서 분류된 식물들은 치료
목적뿐 아니라 신화적이며 은유적 의미도 지니고 있었다. 많은 식물
과 꽃들은 특별한 힘과 상징을 갖고 있으며 성모 마리아의 모습과도
연결된다.

수도원의 바깥 담장은 내부의 질서와
외부의 혼돈을 가르는 경계이다. 외부
의 위험으로부터 보호되는 수도원의
내부 정원은 에덴의 이미지를 재창조
하기 위한 통로였다.

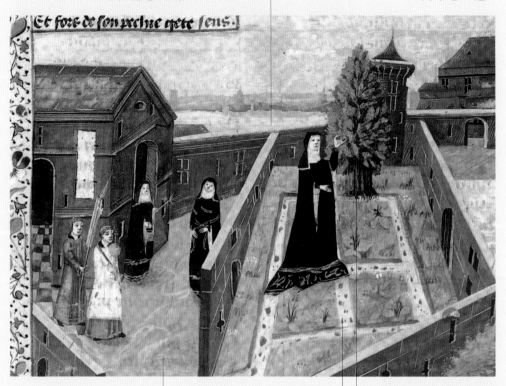

13세기에 많이 읽힌 책 《성부의
삶 Lives of the Fathers 》에 나오는 그
림이다. 이 장면은 신선한 채소로
인간을 유혹하는 악마와 그에 넘
어간 수녀에 대해 말하고 있다.

나무 옆에서 금지된 과일을 따려
는 모습의 수녀는 뱀에게 유혹받
고 있는 이브의 이미지를 연상시
킨다. 그러나 이 열매는 아직 다
크지 않은 상태의 독성이 있는 양
배추 cabbage 이다.
이 부분은 당시의 책이 필사본이
었기 때문에 옮겨 적는 과정에서
holly(신성한)의 고어인 houx를
choux로 잘못 쓴 것으로 보인다.
choux는 양배추 cabbage의 고
어이다.

길은 정원을 네 개의 공간으로
나누고 그 한가운데는 수반과
나무가 자리 잡고 있다. 하지만
이 이야기에서 정원은 악마에
의해 점유되었고 전형적인 에덴
의 이미지와 상반된 모습이다.

공간을 네 부분으로 나누고 한가운데 오벨리스크를 두
어 경관을 압도하는 중앙 클로이스터 이미지. 분수와
나무처럼 대지와 하늘을 연결하는 강한 상징 요소이다.

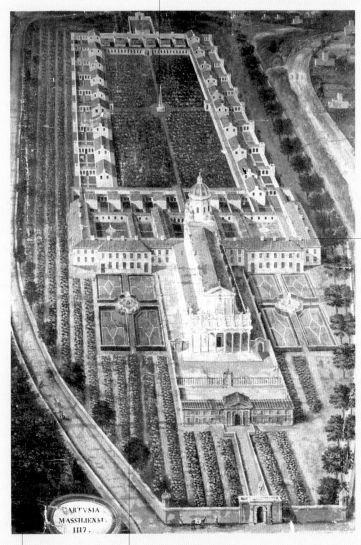

수도원은 네 개의 공간으로 배
치되어 신성한 질서에서 파생된
이상적인 아름다움을 반영하도
록 구성되었다.

마르세유의 카르투시오 수도원,
1680년경, 그레노블 그랑드
샤르트뢰즈 수도원19 소장.

외벽은 경관을 차단
하며 무질서함과 위
험, 불확실로 가득
찬 외부로부터 질서
정연하고 안전하며
잘 구성된 내부를 지
키는 완충 요소이다.

사분원의 중심에 있는
수반은 삶과 구원의
근본인 그리스도를 상
징한다.

6

세속의 정원
Secular Gardens

에덴 정원과 닫힌 정원을 의미하는 호르투스 콘클루수스hortus conclusus는 벽으로 기능하며 외부의 적이나 공포스러운 자연으로부터 공간을 보호하는 중세 정원을 낳았다.

특징

원근감 없이 벽체나 울타리 등에 의해 구분되는 기하학적인 정원

상징

지상에 만든 천국인 예루살렘 이미지, 젊은 기사와 기혼의 귀족 부인의 궁정 연애, 안전한 도피처, 집 내부에 길들여진 자연의 일부

연관 항목

벽, 미로, 정원에서의 사랑, 낙원, 성모 마리아의 정원, 《장미 이야기》

중세 시대의 세속 정원은 길들여진 자연의 일부로서 높은 벽에 둘러싸여 감춰진 사교의 공간이었다. 그 안에는 종교적인 요소와 고전 문학 속 주제들이 뒤섞여 있다. 이를 통해 정원은 세속적이며 매혹적인 장소가 되었다. 크레티앵 드트루아[20]의 《에렉과 에니드Erec et Enide》나 《장미 이야기 Roman de la Rose》[21]에서 정원은 우아한 사랑의 장소로 묘사된다. 보카치오는 《데카메론》에서 축제일의 채소원 verzieri 을 그리고 있다. 정원 내부 공간은 산책로와 목재로 둘러싼 화단 주변의 울타리에 의해 단순한 기하학적 형태로 구획되었으며, 단순한 나무 그늘 혹은 덩굴 식물이 덮은 아치를 만들기도 했다. 물은 필수적인 요소로 천국에서의 삶의 원천, 나르시스의 연못, 젊음의 샘 등을 의미한다. 문헌에 의하면 중세 정원에는 다이달로스[22]의 미궁과 같이 수목으로 만들어진 미로가 흔했다고 한다. 하지만 현존하는 도상적인 증거는 없다.

중세 정원은 염료 식물, 채소, 허브 및 과수 재배 공간 등으로 구성되어 있는 잘 정돈된 우주였다. 유럽인들이 생각하는 자연은 늑대, 곰, 도적이 도사리고 있는 공포와 혼돈의 공간이다. 그렇기 때문에 이곳에서는 자연과 대조적으로 정돈된 문양, 기하학적이고, 차분한 형태가 사용되었다. 그림 속 정원은 연속적으로 지각되는 형태였고, 원근법적 기교나 먼 경관까지 보이도록 개방된 모습은 없다.

롬바르디아 지역의 화가, 정원 속 여인, 15세기. 이탈리아 오레노의 카지노 보로메오23 소장.

여성이 화관을 짜고 있다. 화관 짜기는 당시 여성의 교양 활동 중 하나로서 주로 사랑하는 사람에게 징표로 주거나 성모 마리아에게 바친다. 화관에는 장미와 카네이션, 메리골드, 빈카마이너, 허브 종류인 민트, 서던우드(아르테미시아), 루 rue 등이 사용되었다.

피츠윌리엄 박물관24의 책 장식가, 허바리움, 피에트로 데 크레센지의 농업 관련서25에서 발췌. 뉴욕 모건 라이브러리 앤 뮤지엄.26

두 명의 정원사가 방금 무언가를 심은 네모난 화단에 나뭇가지 울타리를 두르고 있다.

또 다른 정원사는 조금 높은 가지들을 마름모 모양으로 엮어 화단의 둘레를 치고 있다.

정원은 식물 생장 단계별로 네모난 구획으로 구분된다. 각 구획은 목재 틀로 만들어 재배 상자처럼 높여 적절한 배수가 가능하다.

정원 안쪽은 목재로 만든 울타리가 단순한 정형적 형태를 이루며 산책로와 묘포장을 둘러싸고 있다.

붉은 카네이션들이 십자
가로 장식된 종탑 모양
의 틀에 둘러싸여 있다.

벨기에 브뤼헤의 화가(미상),
정원의 남녀, 1485년경, 런던 영국 도서관.27

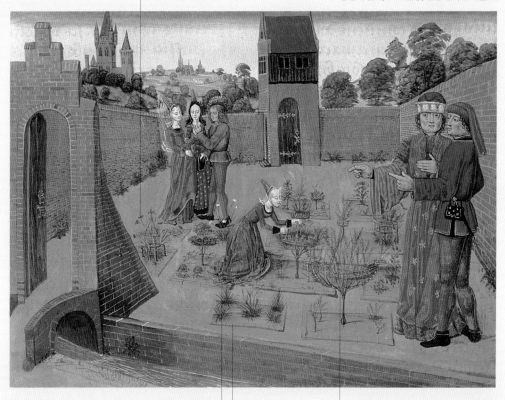

젊은 여성이 작은 나무를 손질하
고 있다. 나무는 둥글게 다듬어져
철제 고리로 지지한다. 이러한 형
태의 지지대는 중세 정원에서 많
이 쓰인 기법이었다.

교목과 관목의 모양 잡기는 가지치
기로 모양을 다듬는 토피어리 방
식이 아니라 특수한 지지대로 가지
생장을 유인하여 다양한 모양을 만
들어냈다.

화가는 사각형 구획의 정원
구조보다 재배 식물의 종류와
다양한 접붙이기, 식물 형상
에 대해 강조하고 있다.

정원 산책로는 낮게 쌓은 벽돌 벽 안쪽의 사각 식재 틀
사이로 이어지며 흰색과 파란색 타일로 포장되어 있다.

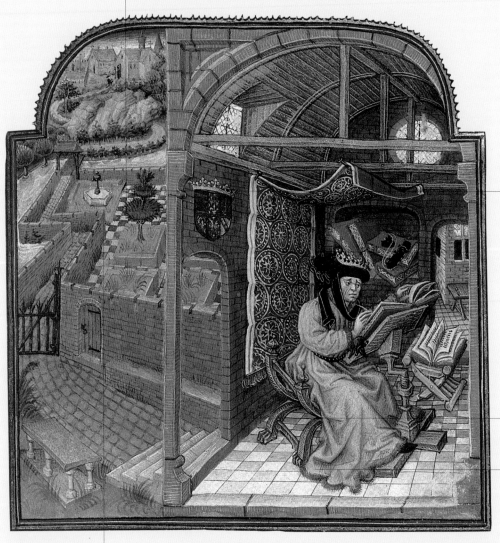

물은 정원에서 빠
질 수 없는 실용적
요소이다.

장 르 타베르니에,[28] 연구하고 있는 르네 앙주, 1485년경, 브뤼셀 왕립 알베르 도서관.[29]

나무는 모양 전정ars topiary을 하지 않고 원판 위로 자란 가지만 자르는 방식이었다. 이 방식은 중세 후반까지 널리 사용되었으며, 가지가 목재 또는 둥근 철재 틀 위로 자라게 하면서 높지 않게 수평으로 키우는 기술이다.

정원은 내외부를 가로지르는 얇고 높은 성벽에 의해 둘러싸여 있으며 벽 상단에는 총대가 갖춰져 있다.

르네 앙주30가 무언가를 연구하며 열심히 기록하고 있다. 실제로 그는 여러 곳에 훌륭한 정원을 많이 만들고 가꾸었다. 뒤편의 정원은 정원과 식물에 대한 왕의 애정을 보여준다.

아치의 그늘 시렁은 주로
포도 덩굴로 덮여 있다.

장미 덩굴로 뒤덮힌 마름모 격
자 가림 벽은 중세 정원의 내부
구조물에서 가장 흔한 것이었다.
이 가림 벽 구조는 잔디로 덮인
의자를 지지하는 역할을 겸한다.

보카치오의 소설 《테세이다》[33]
에서는 테베성 내부의 작은 '사
랑의 정원'이 묘사된다. 이는 중
세의 생활상이 반영된 세속 정원
의 전형을 보여준다.

젊은 에밀리아가 화관을 만들고
있다. 화관은 당시 여성들의 교
양을 위한 취미 활동이었다.

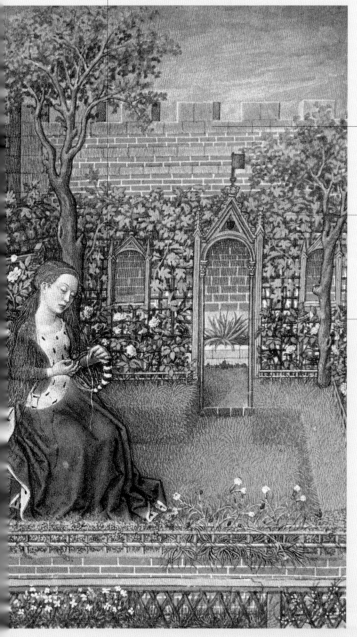

벽돌과 돌로 만들어진
높고 튼튼한 벽이 중세
정원을 보호한다.

그림은 르네 앙주의 주택 정원을
나타내고 있다. 그는 농경에 대해
능통했으며 정원에 대해 열정적
이었다.

꽃들은 식별이 가능할 정도로 아
주 세밀하게 묘사되어 있다. 뒤쪽
의 알로에는 태양을 향해 잎을 뻗
고 있는 듯하다.

바르텔레미 다이크.31 보카치오의 《테세이다》에서
장미 정원외 에밀리아, 1465년경.
빈 국립 도서관.32

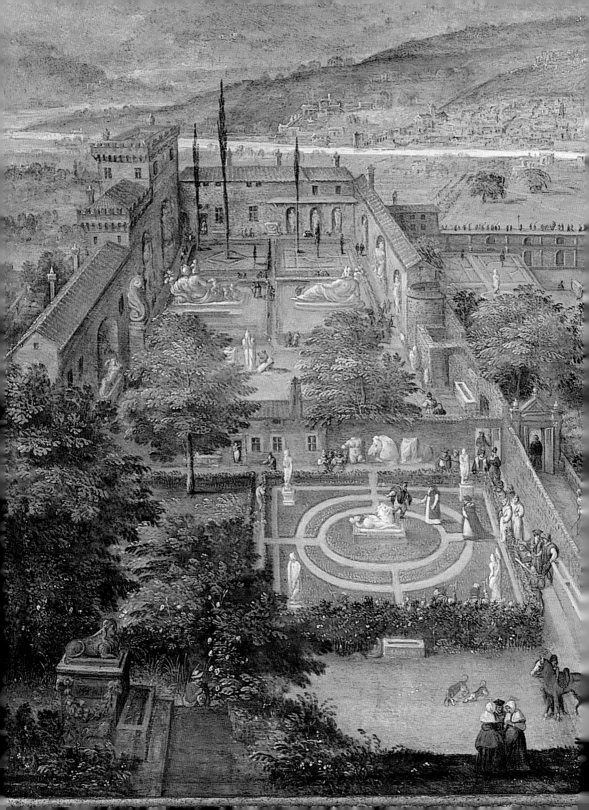

교황과 군주의 정원

Gardens Of Popes And Lords

◀ 헨드러 반 클레브 3세,1 바티칸 정원(일부), 1587년, 파리 용크리 미술관.2

1

르네상스 정원
Renaissance Gardens

고전 문학에 의하면 르네상스 정원은 창조적인 미를 존중하며 지식 추구와 명상을 위한 도피처였다.

특징

고대에 대한 새로운 관심, 은유와 상징체계의 세속화, 정원의 건축 요소에 대한 깊은 관심

상징

자연에 대한 인간의 새로운 태도를 반영하는 르네상스 정원, 소유주의 위대함을 찬양하는 숨겨진 도상

연관 항목

벽, 비밀의 정원, 동굴, 산, 정원의 놀라운 요소들, 페트라르카의 정원, 폴리필로의 정원

르네상스 정원은 정교한 건축적 원리에 따라 조직되었다. 동시에 외부 세계를 향해 열려 있는 삶의 총체로 여겨졌다. 르네상스 정원은 중세 수도원 정원의 구조를 다른 관점에서 다루며, 기하학적인 배치로 계획되었다. 정원을 몇 개의 영역으로 구분하는 내부의 낮은 벽은 멀리까지 시야를 가르기도 했으며 독서, 명상, 대화를 위한 은밀한 장소를 만들기 위해 식물을 다듬어서 둘러싼 폐쇄 공간을 만들기도 했다. 산책로는 시각적으로 빌라나 주택이 보이는 투시적 경관을 제공할 뿐 아니라, 정원 속의 다른 공간들을 연결하기도 했다. 정원의 중앙 통로는 그다지 넓지 않았고 빌라의 정면에 맞닿은 경우가 거의 없이 건물의 옆쪽에 있었다. 르네상스 정원은 정원의 건축적인 면에 막대한 관심을 기울이면서, 중세 정원의 상징과 은유적 레퍼토리를 세속적으로 해석하여 고전에 대한 관심과 새로운 시선을 반영한 것이었다. 고대에 대한 경의를 표하면서 정원을 새롭게 보려는

파올로 주키, 빌라 메디치 풍경, 1564~1575년, 로마, 빌라 메디치 소장.

태도는 고대 조각이나 부조 파편을 활용하는 것에서도 찾을 수 있
다. 이것들은 어떤 특정한 기준에 따라 고른 단순한 장식이 아니라,
짐나지움, 아카데미, 뮤즈의 방, 신성한 숲 등으로 바꾸기 위한 도구
였다. 정원을 통해 파라다이스를 지향하는 의도는 여전했지만 르네
상스 정원의 상징성은 무엇보다 새로워진 생활상을 반영한다는 데
있다.

정원은 빌라의 정면과 나란
한 방향을 주축으로 하는 매
우 단순한 배치로 구성되었
다. 분절되는 공간감을 극대
화하기 위한 것으로 보인다.

과거의 굳건한 성벽의 원형
은 르네상스 시대에 들어 점
차 사라지게 된다. 반면, 고
대 로마의 모델을 이어받은
교외 빌라가 재탄생한다.

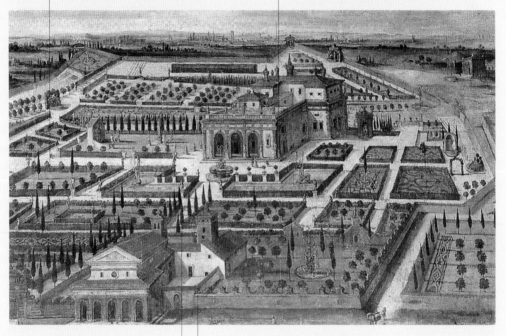

르네상스 정원은 여전히 벽체
로 둘러싸여 있지만, 벽의 상
징적 의미는 사라지고 혼자
시간을 보내거나 은둔을 위한
물리적 용도만 남았다.

로마의 빌라 마테이, 17세기, 피렌체 아크톤 컬렉션.3

르네상스 정원은 인간과 자연의
새로운 관계를 구체화하는 데 의
의가 있었다. 자연에 맞서지 않
고, 그 속에서 생활하며 이성으
로 자연을 통제할 수 있음을 느
끼면서 결국 자유로워진 것이다.

르네상스 정원의 구조는 '살아 있는 건축'이라는 점을 강조한다. 기둥을 떠받치는 여신의 조각상caryatid이나 덩굴 식물로 그늘을 이룬 아치 터널이 그런 면을 보여 준다. 고대의 전례를 그대로 따른 것이다.

산사나무가 심어진 동심원 모양의 수벽 울타리는 사랑의 미로와 같은 공간 유형을 보여준다.

정원에서의 점심, 샤를마뉴 대제의 여행, 16세기, 파리 국립 도서관.4

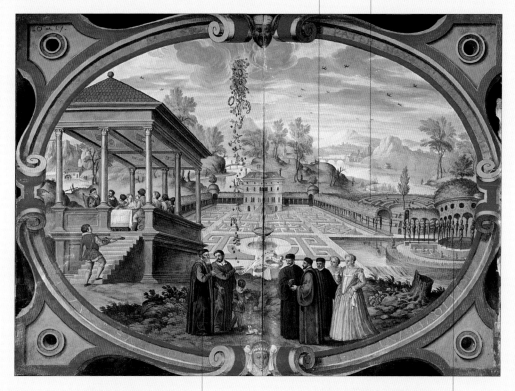

기하학적 배치에 따라 만들어진 정원 산책로는 빌라가 투시적으로 보일 수 있도록 디자인되었다.

고대 요소로부터 파생된 환상적이고 신비로운 장소인 섬은 사람과 식물이 살아가기에 최적의 조건이라는 이미지를 지녔다. 도피와 명상의 장소로서 낭만적인 만남에 대한 기대감을 충족시키는 곳이다.

2 르네상스 시기의 정원에 관한 문헌
Renaissance Treatises

르네상스 시기의 정원에 관한 문헌들에서는 정원 예술을 건축의 한 분야로 생각했으며, 정원은 건축의 연장으로 생각했다.

15세기 중반, 레온 바티스타 알베르티[5]는 《건축론》[6]이라는 책을 통해 교외 지역의 빌라 건축에 관한 가이드라인을 제시한 바 있다. 이 책의 도면들은 비트루비우스[7]와 플리니우스[8]와 같은 고대 건축가로부터 영향을 받았으며, 부지를 선정할 때 햇빛이 풍부하고 여름에는 바람이 불어오는 곳, 도시로부터 너무 멀리 떨어져 있지 않은 입지를 강조했다. 그리고 정원은 거주를 위한 필수 요소로서, 건물과 통합된 계획에 따라 대칭적이어야 하며, 건축 구성의 바탕이 되는 통일성과 조화의 이상적 원리를 반영한 것이어야 한다고 언급했다.

알베르티는 정원 구성에 대해 자세한 설명은 하지 않았지만 식물, 특히 상록성 식물의 규칙적 열식을 선호했다. 이와 유사한 내용으로 군사용 건축에 능했던 시에나파의 건축가 프란체스코 디 조르지오 마르티니[9]도 《건축론Trattato di archictettura》을 통해 정원은 부지의 전체 형태를 따라야 하고 기하학적으로 구획되어야 함을 이야기했다.

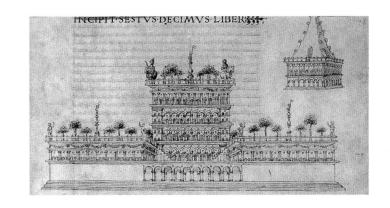

필라레테,
미로 정원 안의
가든팰리스,
1460~1465년경,
피렌체 국립 도서관.12

필라레테10는 자신의 땅을 프란체스코 1세 스포르차11에게 헌정하면서 이상 도시를 건설하자는 흥미로운 제안을 했다. 필라레테는 가든팰리스가 있는 정원 중앙에 미로 정원을 두고 있다. 정원의 테라스는 공중 정원으로 가득하도록 장식하고 그 주변에는 우거진 숲을 따라 신화 속 신들을 은유적으로 표현한 다수의 조각상을 배치한 점이 특징이다. 그러나 필라레테 정원은 건물과 정원을 병행 배치하는 전통적 구성을 따라한 것만은 아니며, 건축 속에 통합시키거나 적어도 동등하게 정원과 건축을 융합시켰다. 그것이 르네상스의 새로운 문화였던 것이다.

필라레테는 이상 도시 스포르진다sforzinda
의 외부에 계획한 미로 정원의 모습을 남
겼다. 정원 중앙에는 공중 정원에 둘러싸인
궁전을 개념적으로 표현했다.

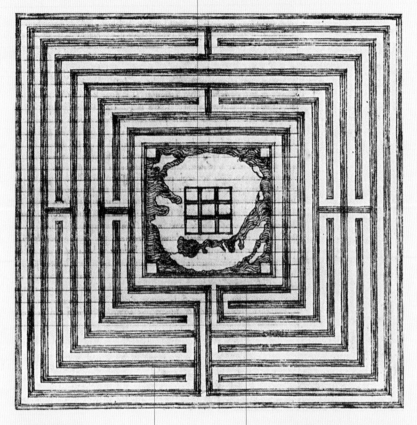

필라레테, 정원 미로,
1464년경,
피렌체 국립 도서관.

사각형의 정원 계획은 넓은 해자와
높은 방호벽으로 둘러싸여 있다. 내
부는 일곱 개의 통로로 얽힌 미로이
며, 각 통로는 해자를 양측에 끼고
있다.

미로 정원의 이미지는 악마의 기
운을 따돌리려는 목적이 있다.

가운데 언덕은 원형 정원이
다. 달팽이 모양처럼 이어진
길과 수목, 덩굴 식물로 장식
되었다.

중앙은 조금 높게 올려
해자로 둘러쌌으며, 주
랑의 바닥 위층에는 원
형 로지아를 두었다.

이러한 방식의 디자
인이 자연 환경에 대
한 통제력을 가질 수
있을 것으로 기대한
듯하다.

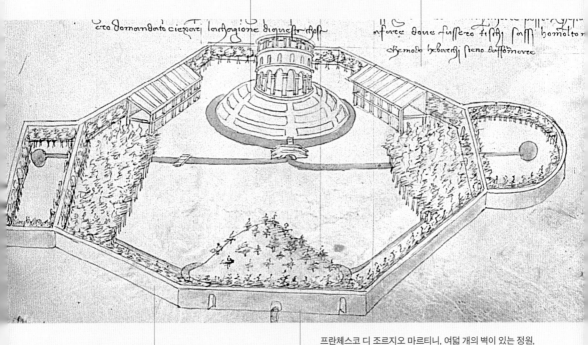

프란체스코 디 조르지오 마르티니, 여덟 개의 벽이 있는 정원,
1470~1490년, 토리노 왕립 도서관.13

정원의 구성은 서로 연계
되며 벽체의 다각형 기하
학적 구조에 종속된다.

정원은 여전히 높은 벽
에 의해 보호되는 폐쇄
된 공간 안에 있다.

빌라의 감춰진 대부분의
공간에는 군주의 사적인
공간과 전형적인 닫힌 정
원(호르투스 콘클루수스)
이 만들어졌다.

피에졸레의 빌라 메디치는
알베르티의 건축 이론을
기초로 건축되었다.

알베르티의 권고에 따라 정
원은 마주하는 경관을 굽어
볼 수 있도록 몇 단의 테라
스를 따라 전개된다.

두 개의 넓은 테라스는 언덕
을 깎은 튼튼한 옹벽 위에
만들어져 계단과 경사로를
따라 연결된다. 정원의 분배
와 방향은 알베르티의 구상
에 따른 것이다.

비아지오 디 안토니오,14
수태고지(상세), 15세기 후반,
로마성 루카 아카데미 미술관.15

3 메디치가의 정원
Medici Gardens

메디치 정원은 메디치가의 권력을 강화하려는 정치적 의도를 나타내는 여러 수단 중 하나였다.

특징

르네상스 초기부터 말기까지 구조적 진화를 보여준 정원

상징

각각의 정원은 소유자가 요구하는 상징성과 자연을 표현, 문화적 상징으로부터 확장되는 권력

연관 항목

산, 조형물, 정원의 놀라운 요소들

코시모 데 메디치(1389~1464)의 통치에서부터 로렌조 데 메디치 (1449~1492)의 르네상스 예술 후원, 코시모 1세(1519~1574)의 영토 확장, 그리고 토스카나 대공 프란체스코 데 메디치(1541~1587)에 이르기까지, 정원은 메디치 가문의 막강한 통치 속에서 만들어져 왔고, 권력의 홍보 수단이 되었다. 경제적 번영과 사회적 부흥기인 코시모 1세 때 유명한 빌라 건설들이 집중적으로 건설되었다. 땅을 매입하거나 수용하면서 영토는 확장되었고, 16세기 말까지 중대한 정치, 경제적 체제가 그 지역에 영향을 미쳤다. 빌라와 정원의 상징은 몇 가지 기본적인 공통점을 가지면서 소유자들의 요구에 따라 유형이 구분된다. 예를 들어, 빌라 카스텔로 정원은 코시모 1세 정부의 정치적 계획을 반영하며, 분수 장치는 메디치 가문의 엠블럼을 기본으로 토스카나 대공국의 지역성을 상징하는 것이다. 가장 혁신적인 부분은 아마도 정원에 부여하는 문화적인 용도의 차이일 것이다. 고

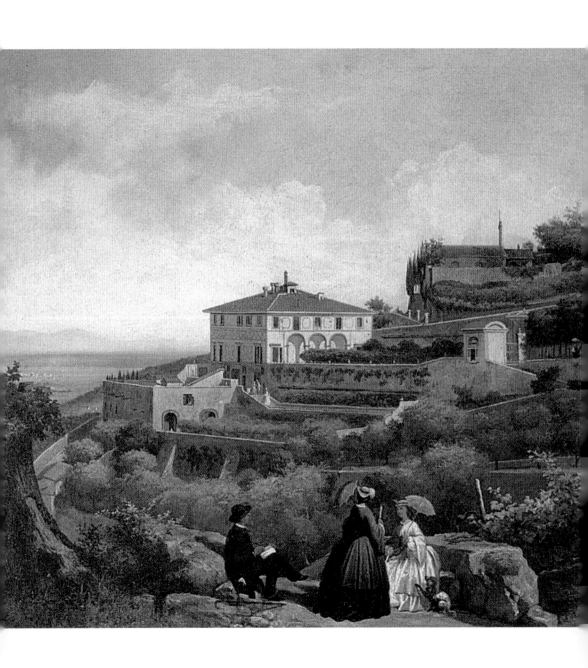

대 아테네의 분위기를 재현한 정원에는 코시모 1세가 후원한 철학자와 예술가 및 지식인들이 모여들었다. 카레지 Careggi에 있는 빌라 메디치나 포조아카이아노 Poggio a Caiano의 빌라 메디치는 신플라톤주의 교육의 중심지가 되었다. 피렌체의 산마르코 정원은 고대 예술을 연구하는 드로잉 스쿨로서 수 세기 동안 공인 받아, 순수 미술의 아카데미로서도 명성을 얻게 되었다.

빌라 메디치 풍경, 19세기,
피에졸레, 개인 컬렉션.

정원은 주변 농촌 경관과 대비
되는 것이 아니라 통합된다. 농
업 기술의 진보에 힘입어 실제
로 시골은 새로운 활력을 얻는
곳으로 간주되기 시작한다.

빌라와 정원에 대한 인본주
의적 개념에서 경관은 전체
와 통합된 부분이며, 디자
인의 주요 요소 중 하나로
간주되었다.

주스토 유텐스,16 빌라 카파졸로, 1599년경,
피렌체 역사 고고학 시민 박물관.17

푸른 잎으로 만들어진 파빌리온이 보인다. 식
물을 정교하게 전정하여 둥근 지붕과 함께 그
아래 의자 모양까지 만들었다.

카파졸로 Cafaggiolo 는 14세기부터
메디치 가문의 영지로 요새화된
저택이었다. 코시모는 15세기 중
반, 카파졸로를 건축가 미켈로초
에게 보수하게 했다.

주스토 유텐스, 빌라 포조아카이아노, 1599년경,
피렌체 역사 고고학 시민 박물관.

빌라 포조아카이아노는
1400년대 후반 로렌초
가 건축가 줄리아노 다
상갈로[18]에게 의뢰한
것이다.

플라톤 아카데미 자리였던 포조
아카이아노 정원은 마르실리오
피치노[19]와 다른 철학자들이 꿈
꾸던 '카레기의 배움 낙원'은 아
니었다. 오히려, 인간이 현세에
서 짧은 인생을 마치고 다시 태
어나기 전, 영혼이 거쳐야 할 선
악의 판단이 가름되는 무대를 나
타낸다.

메디치 가문이 훌륭한 정
부라는 것을 암시하는 빛
나는 테라코타의 신화적
모습이 빌라 입구의 루네
트에 장식되어 있다.

참나무로 둘러싸인
소규모의 팔각형 녹
지 공간은 나중에 조
성되었다.

메디치 정원은 빌라 라르가Villa Larga 정원과 같이 은유적 의미를 지닌 조각이나 유물들을 통해 인본주의적으로 고대를 재해석하는 관점이 반영되어 있다.

마르시아스 조각상은 자신의 처지를 모르고 강자에게 거스르는 오만에 대해 경고하는 은유를 표현하고 있다.

아폴로 신에게 연주 시합을 하자고 도전하는 실수를 저지르고 벌을 받는 마르시아스 조각상. 매달린 마르시아스[20]와 같은 죄와 벌을 보여주는 고대 조각들이 빌라 라르가를 찾는 방문자를 맞이한다.

도나텔로의 다윗과 유디트도 빌라 라르가 정원에서 볼 수 있는 조각 중 하나이다.

매달려 있는 마르시아스, 피렌체, 우피치 미술관.

4 도시 주택
Urban Residence

그림을 통해 도시의 귀족 정원을 소개하는 경우는 희귀하다. 그중 대부분은 야외 연회장을 묘사하는 것이 대부분이다.

연관 항목
인공 정원

알베르티는 《건축론》에서 빌라 정원이 휴양을 위한 교외형 모델이라면 도시 정원은 그 모델을 도시로 가져온 것이라고 했다. 도시 밖 전원에서 귀족들이 추구한 정원이 이제는 도시 주택을 고급스럽게 만들기 위한 필수적인 수단이 된 것이다. 도시 정원에 대한 이 문장만으로도 정원에 부여한 중요성이나 주택과의 관계를 짐작하기에 충분하다. 도시 정원을 엿볼 수 있는 희귀한 그림에서 가장 눈에 띄는 점은, 정원이 연회 공간과 긴밀하게 연결되어 있다는 것이다. 연회 공간은 건물 내 코트나 홀, 정원을 장식해 꾸민 것이다. 이 공간은

필리피노 리피,21
아하스에루스 왕과
만나는 마리아, 1480년,
샹티 콩데 미술관.22

손님들이 내부화된 자연을 즐길 수 있도록 한 무대이며, 모임별 공간이 모두 비슷한 수준으로 장식되어 있음을 알 수 있다. 그림에는 수반을 갖춘 도시 주택 내 정원이 세밀하게 묘사되어 있다. 정원은 높은 담에 둘러싸여 있으며, 파고라나 트렐리스에는 장미꽃이 자라고 있다. 입구 역할을 하는 연회용 홀인 경우에는 벽에 태피스트리를 걸어 그 속에 묘사된 꽃과 풀의 모습으로 자연을 대신했다. 퇴조하지 않는 화려한 꽃문양의 태피스트리는 부와 함께 높은 사회적 지위를 보여주는 것이다.

연회장이 있는
장소는 포도나
무 덩굴을 올린
아치 구조물로
덮여 있다.

세 개의 아치 통로를 지나면 정원
이 나온다. 이 통로를 통해 묘목
이 심겨진 플랜터와 그 뒤로 높은
담이 보인다.

분수는 정원의 핵심 요
소로서 정교하게 조각
되어 있다. 로젤리노
공방의 작품으로 보이
며, 주인의 세련된 취
향을 보여준다.

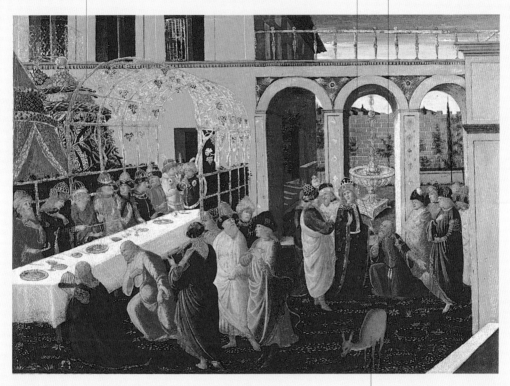

야코포 데 셸라리오,23 아하수에라스의 연회장, 1490년, 피렌체 우피치 미술관.

연회 공간의 바닥은 사슴이
나타나 풀을 뜯고 있는 것
처럼 보이도록 풀밭으로 꾸
몄다.

5 도시의 성벽 밖 정원
Gardens outside City Walls

르네상스 정원에서는 인간과 자연 간의 새로운 관계가 성립되었다. 더 이상
공포의 공간으로 여겨지며 벽으로 차단했던 과거의 자연이 아니었다.

연관 항목
풍경식 정원, 모델로서
의 자연, 치스윅 정원

정원을 둘러싼 높은 벽은 외부 세계를 차단하는 중세 정원의 전형이
었다. 하지만 르네상스기로 들어서자 그 용도가 사라지게 된다. 정원
은 주변 경관을 통합하기 시작했고, 정원 디자인은 외부 경관을 활
용하는 것이 기본이 되었다. 알베르티는 빌라 입지 선정 시, 경관 조
망을 고려할 것을 권장했다. 특히 15세기 토스카나 지방에서는 농촌
지역을 구성하면서 당대의 문학가들이 찬미한 좋은 조망이 숨겨져
있는 비경을 찾아내 교외 지역으로 되살리는 일이 이루어졌다. 르네
상스 정원은 이러한 외부 공간의 부분적 질서에 힘입어 환경과 잘
결합하면서 두드러질 수 있었다. 정원은 진보한 농경 기술과 더불어
활력을 가지게 된 지역 재생에서 중요한 역할을 하게 된다. 르네상
스의 사냥 숲인 파크를 둘러싼 자연은 새로운 질서를 갖게 된다. 그
것은 외부 공간과 분리되었던 정원이 주택, 과수원, 채소원, 산책로
등 사람의 생활과 묶이게 됨을 의미한다. 시간이 흐를수록 부정형적

인 형상을 가졌던 곳들이 정원의 일부가 되어 역할과 용도를 가지기 시작했다. 어떤 학자들은 르네상스 시대의 이러한 경관적 변화를 몇 세기 이후에 출현할 조경의 전조로 보기도 한다.

베노조 고촐리,24
동방박사의 여행(일부),25
1450년, 피렌체 메디치
리카르디궁 내부의 마기
성당.

도시 성벽은 내부와 외부, 자연 간의 장벽으로 여전히 존재한다. 하지만 성 밖의 전원이 질서를 갖게 되면서 중세 시대처럼 무서운 장소라는 인식은 사라졌다. 성 밖임에도 불구하고 평화롭게 거니는 세 사람의 모습이 보인다.

성벽 밖 경관은 경작과 조림 등 다양한 방법으로 구획되었다. 여러 토지 이용이 섞여 있지만 질서 있는 짜임새를 보여준다.

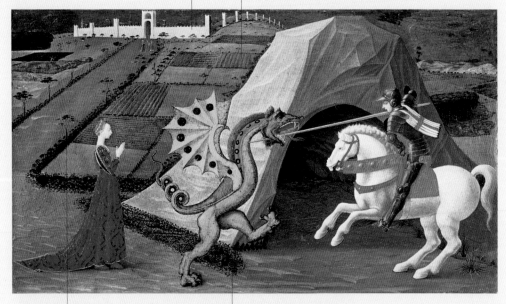

파올로 우첼로,26 생 조르쥬와 용,
1460년경, 파리 자크마르 앙드레 미술관.27

성채 도시로 가는 길 양쪽에는 나무가 질서 있게 심어져 있다.

이 그림은 거친 자연이 인간의 이성에 의해 다스려지고 질서를 가질 것임을 보여준다.

6 교황의 정원 벨베데레
The Papal Garden Belvedere

1503~1504년, 도나토 브라만테가 바티칸에 조성한 벨베데레 정원은 바로크 시대까지 정원 디자인의 주요 모델이 되었다.

연관 항목

조형물

벨베데레는 인노첸시오 8세가 교황으로 선출된 후 여름 거주 목적으로 지은 빌라와 성 베드로 대성당의 집무 공간인 사도궁pontificla palace 28을 연결할 목적으로 조성된 정원이다. 브라만테는 두 건축의 집합체를 미적으로 통합하기 위해 보다 웅장한 방법으로 공간이 연결되어야 한다는 필수 조건을 달았다. 그가 모델로 한 것은 고대 로마의 도무스 아우레아29나 팔레스트리나에 지어진 포투나 프리미지나 신전30이었다. 건물군의 거대한 치수는 르네상스 초기 교황직의 정치적 특권을 공고히 하기 위해 건축물을 예술 작품으로 복원하는 혁신적인 생각을 가지고 있었던 율리우스 2세의 뜻을 반영한 것이다. 브라망테는 이 거대 사업을 위해 새로운 경관을 만들어야 했다. 완만한 내리막 경사인 부지의 자연 형상을 고려하여 단을 세 개로 나누고, 아케이드 복도로 이어진 긴 통로에 둘러싸인 공간을 형성해 두 개의 큰 건축 복합체가 편리하게 연결되도록 했다. 세 개의

헨드릭 반 클레브 3세,
바티칸 정원 풍경, 1587년,
파리 용크리 미술관.

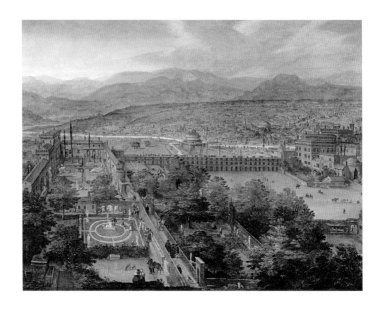

테라스는 계단을 통해 연결된다. 가장 낮은 중정에는 앉을 수 있는
계단 공간을 두어 스펙터클한 조망과 동시에 기능이 갖춰지도록 했
다. 이 새로운 배치는 율리우스 2세의 고전 미술품 수집 공간으로서
역할했다. 고대 이래 최초의 영구적인 야외 극장이자 정원과 건축을
통합한 최초의 프로젝트인 벨베데레 중정은, 자연 자체를 통제하고
건축적 형태로 축소하면서 인간의 이성을 더욱 확고하게 보여주는
실체였다.

벨베데레는 건축 집합체
와 정원을 직접 통합한
첫 사례이다.

계단으로 연결되는 일련의 테라
스는 정원 전체에 대한 시선의 깊
이감과 넓이감, 높이감을 증대시
키는 독창적인 방법이다. 이 디자
인은 후일 정원 계획에서 중요한
포인트가 된다.

페리노 델 바가,[31] 벨베데레 중정의 해전극,
1545~1547년, 로마 산탄젤로성.[32]

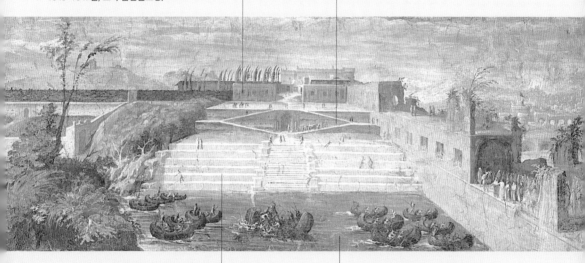

정원이 원래 갖고 있던 배치
는 도메니코 폰타나[33]가 개
입하면서 사라진다. 그에 따
라 도서관이 건축되면서 브라
망테에의 중정은 잘리고 전체
조망은 되돌리기 어려울 정도
로 파괴되었다.

이 프레스코화는 고대 방식으
로 그려졌으며, 벨베데레 조
성 당시 초기의 중정 상태를
보여준다. 이 그림에서 맨 아
래 단의 중정은 고대 해전극
의 무대 장치로 꾸며졌다.

빌라 데스테 정원

Villa D'Este

7

이탈리아 중부 티볼리에 있는 빌라 데스테 정원은 르네상스 시대를 통틀어 그 어느 곳보다 스펙터클한 정원이다. 1550년 추기경 이폴리토 데스테 2세[34]가 자신의 땅에 정원 조성을 시작하여 30년 후에 완성되었다.

빌라 데스테 정원은 주 건물로부터 전체가 내려다보이는 즐거움의 계곡valle gaudente에 넓게 전개된다. 이곳은 원래 베네딕트 교회의 산타마리아 마죠레 수도원이 있던 곳이다. 리고리오[35]에게 설계를 맡겨 수도원을 대저택으로 개조하면서 정원이 함께 조성되었다. 정원은 건물에 가까운 자연림 언덕과 길게 대각선으로 가로지르는 길, 그리고 기하학적인 정형 구획들의 평지부로 나뉜다. 이 두 구역은 수로에 의해 자연스럽게 구분된다. 정원의 중심 주제는 많은 종류의 수 공간(분수, 연못, 벽천 등)이며, 그것들은 모두 복잡한 은유적 의미들로 배열된다.

빌라 데스테의 교훈적 의미는 헤라클레스의 선택이라는 신화적 소재로부터 가져온 것이다. 후원자나 방문자들은 정원 안에 있는 길을 걷다가 갈림길을 만나게 되고 한쪽은 선, 다른 한쪽은 악으로 가는 길을 선택해야 한다. 정원 내 건축적, 공간적 요소를 단서로 방문자

가 쉽게 알 수 있는 논리를 숨겨두고 몇 개 안되는 길만이 정원의 시작점으로 되돌아 갈 수 있도록 루트를 구성한 것이다. 그 길은 알 수 없는 자연과 비밀의 역사를 찾아가는 여정이며, 자연과 영혼에 대한 지식을 추구하는 길이다. 그 여정은 세 개의 단을 거친다. 첫 번째 단계는 장소의 혼genius loci과 오르페우스의 신화에 관한 것이고, 두 번째는 헤시오도스36의 우주에 대한 개념을 바탕으로 지하 괴물 크토니안Chthonian과 바다의 힘을 이해하는 단계이다. 세 번째 단계는 영혼(푸시케)에 대한 탐구이다. 그다음 정원은 과학과 문화의 끊임없는 탐구와 질문을 표현하는 네 개의 미로와 십자가 모양의 파고라 돔이 신념의 갈림길을 표현하고 있다.

카미유 코로,37
빌라 데스테 정원,
1843년,
파리 루브르 박물관.

인문학자들은 전통을 재해석하면서 비너스의 모습에 세 가지 의미를 부여한다. 하늘의 신성함을 받은 모든 것의 어머니, 지상의 숭배를 받는 사랑과 지식의 어머니, 그리고 욕망이 가시화된 큐피드의 어머니이다. 신화의 여신은 일명 비너스 제네라트릭스Venus Generatrix로 불리는 아프로디테이다.

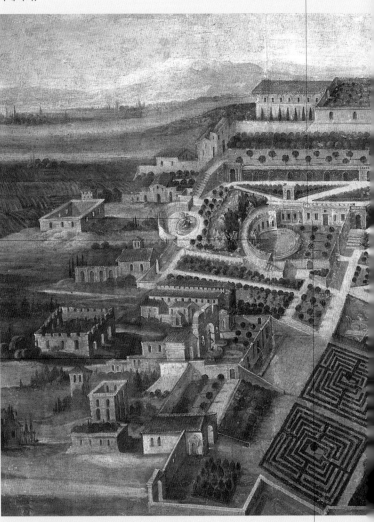

비너스상, 알부네아라는 이름의 티부틴[40]의 시빌Tiburtine Sibyl Albunea, 에페수스의 여신상 등이 있는 동측 정원은 선행이라는 주제를 갖고 있다.

오벌 분수Founatin of the Ovato 속 페가수스상은 또 하나의 선을 암시한다.

에페수스의 다이아나(비너스) 여신상이 있는 오르간 분수이다.

티볼리의 빌라 데스테, 17세기, 빌라 라피에트라[38] 소장.

비너스의 동굴grotto은 징벌의 상징이며, 헤라클레스가 강요받은 선택의 갈림길 중 종말에 해당되는 벌을 받는 장소이다.

빌라 데스테 건물의 후면 높은 곳에는 부
출입구가 있다. 이곳은 익숙함으로부터 미
지의 곳을 향한 여정이 시작되는 곳이며,
전설 속 영웅이 지옥으로 내려가는 모험에
도전한다는 의미이다.

정원의 서측 끝에는 악을 암
시하는 스펙터클한 무대인
로메타[39] 분수가 있다.

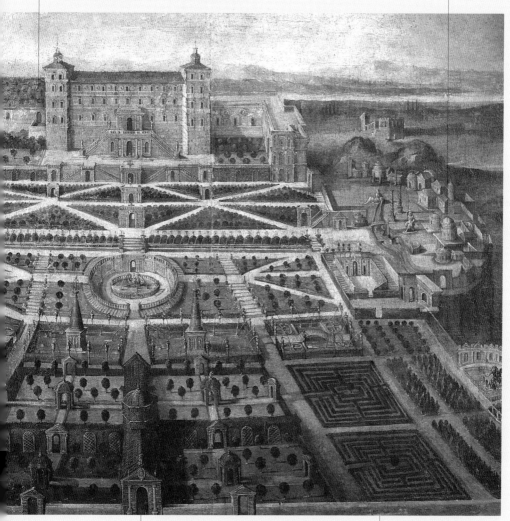

정원의 입구는 높은 건물 테라스에서 아찔하
게 쭉 뻗어 나가는 길 끝에 있다. 방문자는 신
화에 바탕을 두고 있는 일련의 암시적 은유에
이끌린다. 이 여정은 끝내 도달한 가파른 언덕
의 정상에서 끝나는, 어렵고도 흥미 있었던 헤
라클레스의 선택을 보여준다.

미로는 헤라클레스의 의식
에서처럼 마지막 목표를
향한 동기와 새로운 시작
을 위한 자극제가 된다.

이 그림은 나무숲에 갇혀 있는 빌라 데스테 정원의 핵심부였던 용의 분수를 묘사하고 있다.

통제할 수 없을 정도로 무성해진 나무들은 르네상스 후기 정원의 위기를 보여준다. 기하학적 질서로 빛나던 빌라 데스테의 원형은 이제 찾아볼 수 없다.

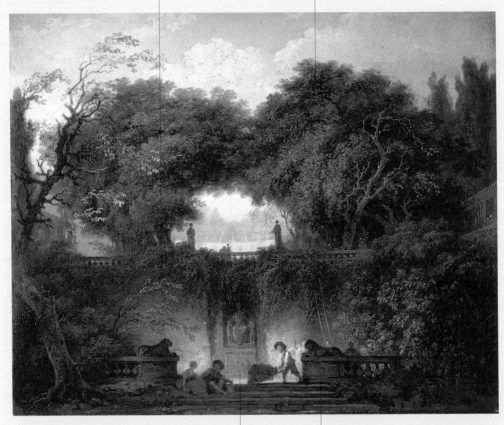

장 오노레 프라고나르,41 작은 숲, 1756년경, 런던 월리스 컬렉션.42

프라고나르의 그림은 방치된 빌라 데스테의 상태를 보여주는 방문자의 증언인 셈이다.

본래의 맥락이나 전제된 시각적 관계를 잃은 조형물은 주변 자연에 융해되어 하나가 되어버렸다.

8 추기경의 숲

Cardinal's Barco

비테르보Viterbo에 있는 빌라 란테의 역사는 라파엘 리아리오[43] 추기경이 바그나이아에 수렵원[44]을 조성한 르네상스 초기부터 시작된다.

빌라 란테 정원을 포함한 일대는 과거에 숲barco이었던 곳이다. 이곳을 정원으로 개조한 인물은 프란체스코 감바라 추기경 Cardinal Francesco Gambara 이다. 1566년 비테르보의 주교에 선정되면서 받은 바그나이아의 영지를 정원으로 개조했으며, 정원 설계는 이탈리아의 건축가인 자코모 비뇰라 Giacomo Barozzi da Vignola 에게 맡겼다. 과도할 정도로 기하학적인 정원 배치는 구릉지를 따라 전개되며, 원근감이 연속되는 몇 개의 테라스 공간 배치로 풀었다. 분수는 길과 교차하면서 명백한 은유적 요소로서 방점을 찍으며, 정원 외부의 광활한 숲 지역은 야생 상태로 남겨두었다. 정원은 자연 세계로부터 예술 세계로 이끄는 과정으로 생각했다. 파르나소스산의 숲으로 가는 구릉지에 위치한 정원 입구에는 뮤즈로 둘러싸인 페가수스 분수가 보인다. 나아가, 일명 도토리 분수[45]와 바커스 분수는 자연이 인간이 살아가는 데 필요한 것들을 채워주는 풍요로운 시기를 나타낸다. 따

라서 숲은 훼손되지 않은 자연의 세계이며, 기하학적 정원은 주피터 시대의 자연 위에 인간이 예술을 새겨 넣는 일이라 할 수 있다. 두 번째 은유적 여정은 정원의 가장 높은 부분에 있는 대홍수의 동굴Grotto of the Deluge 에서 시작된다. 그 높은 지점은 인간이 생존을 위해 노동을 해야 하는 철기 시대로부터 주피터 시대로의 전환을 보여준다. 생명의 원천인 물은 동굴로부터 흘러나와 몇 개의 단을 내려가며, 마지막에는 사각형 정원과 잔잔한 '무어인의 분수'로 흘러들어가 예술이 자연을 지배하는 시대를 보여준다.

대홍수의 분수에서 시작된 물은 몇 개의 단과 사슬형 수로catena d'acqua, water chain로 이어진다. 이 워터 체인은 새우 모양으로 조각되어 있으며, 자연을 예술로 승화시킨 감바라 추기경을 상징한다. 이탈리아어로 새우는 감베로이다.

대홍수의 분수는 기하학적 정원의 최상단에 위치한다. 황금시대의 마지막 단계를 지나 주피터의 표상 아래, 새로운 시대로 들어감을 나타낸다. 인간의 점진적인 문명 속에서 축적해온 예술의 실체를 보여주는 것이다.

라펠리노 다 레지오,[47] 빌라 란테 풍경, 1575년경, 바그나이아.

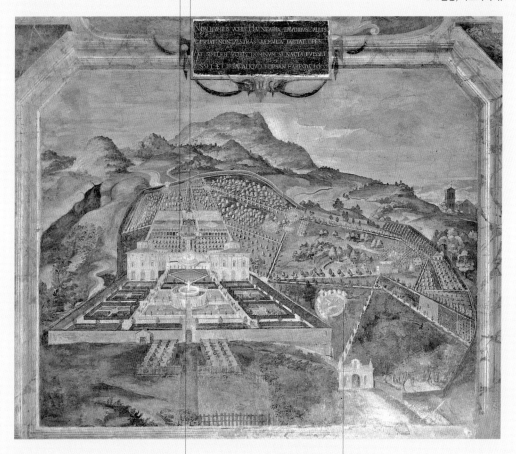

분수는 네 개의 다리에 의해 네 개의 연못으로 연결된다. 연못들은 식재 구역으로 둘러싸여 있으며, 일정하게 정방형 공간으로 나뉜다. 원래 목재 울타리로 둘러싸여 중앙에 작은 분수가 있던 공간이었다.

숲 지역은 파르나수스 샘이 지배하고 있다. 파르나수스 샘은 오염되지 않은 자연의 황금시대를 상징하는 뮤즈의 정원을 나타낸다.

9 보마르조 정원

Bomarzo

보마르조 정원은 이탈리아어로 '신성한 숲'이라는 뜻의 사크로 보스코^{Sacro} Bosco 48에서 기원했다. 1560년경 보마르조의 공작인 비치노 오르시니49의 의뢰로 조성되었다.

정원 내 새겨진 명문 덕택에 처음 이 정원을 만들기 시작한 1552년 의 날짜와 소유자를 알 수 있다. '마음의 짐을 내려놓기 위해^{Solo per} sfogar il core'라는 명문에 적힌 글귀는 정원 조성의 목적이 자신의 내면 세계를 표현하려는 것임을 알 수 있다. 이곳은 일종의 경이로움의 정원이며, 여러 볼거리 중 석조물들이 단연 눈을 끈다. 무질서한 자 연 속에서 씨름하는 거인들, 강의 신, 바다의 신, 곡물의 여신 케레 스^{Ceres}, 날개 달린 백마 페가수스^{Pegasus}뿐 아니라 코끼리, 돌고래, 암컷을 등에 얹고 있는 거북이, 지하 세계를 지키는 개 케르베로 스^{Cerberus}, 복수의 세 여신 등 다양한 돌조각들이 배치되어 있다. 학 자들은 이 정원이 있는 지역을 초자연적인 장소로 보기도 한다.

말, 악마, 뱀들이 발견되었다고 여겨지는 에트루리아 무덤인 폴리마 르툼의 네크로폴리스^{Necropolis of Polimartum}가 이곳에 있었고, 그리스 의 지질학자였던 스트라보^{Strabo}가 거대한 거북이를 발견했다는 곳

이기도 하다.

교양 있고 상상력이 풍부했던 비치노 오르시니의 정원은 많은 원천에서 영감을 끌어냈지만, 무엇 때문에 그가 괴이한 정원을 만들었는지에 대해서는 오늘날까지도 베일에 가려져 있다. 한 가지 해석으로는 공작의 인생, 죽음, 사후 세계에 대한 생각을 철학적 우화로 정원 계획에 반영했다는 것이다. 어떤 사람들은 인간이 원시적 야만성으로부터 벗어나 정신적으로 성장하기 위해 나아가는 과정을 의미하는 것으로 보기도 한다. 그 의미가 어떠한 것이든, 신성한 숲은 르네상스 정원의 기하학적인 본질을 벗어나 초월적인 놀라움과 경이로움을 끌어내는 데 성공했다. 그러한 점에서 보마르조 정원은 앞으로 다가올 바로크를 예견한 정원이라고 할 수 있다.

보마르조 정원,
오거50의 머리와 입 동굴,
1552~1553년.

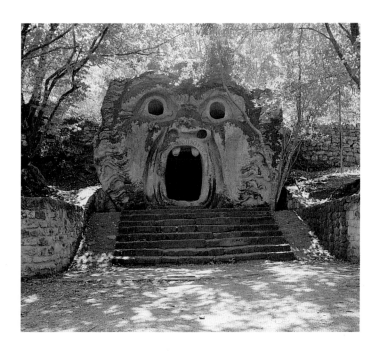

제왕들의 정원

Gardens Of
Kings

바로크 정원

도전의 정원

베르사유 정원

왕의 정원

쇤브룬궁

카세르타 왕궁

차르의 정원

민주정 시대의 네덜란드

튤립 광풍

로코코 정원

◀ 로베르트 라시카,**1** 쇤브룬궁 풍경(일부). 19세기 후반, 비엔나 쇤브룬궁.

1 바로크 정원
Baroque Gardens

17세기 유럽의 절대주의 정치는 사회적이나 경제적 이해 관계뿐 아니라 고상한 문화와 예술적 표현에도 영향을 미쳤다.

특징
투시적인 공간 구조화, 수목 식재의 기념비적 변형

상징
연회에 요구되는 디자인 원칙의 일반화

연관 항목
토피어리, 동굴, 물, 정원 무대, 장식 화단, 정원에서의 축제

바로크 정원은 인간의 힘으로 자연 환경을 바꿀 수 있음을 보여준 권력을 상징하는 공간이다. 막강한 권력이 소유한 궁전의 화려함과 장엄함을 보여주기 위해 정원은 필수적인 요소였다. 넓은 정원은 지평선의 소실점까지 뻗어나가 정형적인 숲 사이 길과 교차하며 격자 형태를 만들어낸다. 이는 무한성을 획득하려는 의도로 하나의 숲이 일대 유역 전체를 차지한 경우도 있었다.

르네상스 시기, 프랑스 고전주의 정원은 이탈리아 정원처럼 새로운 경관 미학이 되어 바로크 시대 유럽의 궁전들로 퍼져나갔다. 바로크 시대의 정원에서는 궁전에서 보이는 웅장한 조망을 만들어내기 위해 넓고 아득한 길이 만들어졌다. 경관의 모든 국면들은 극적인 파노라마를 만들어내는 데 초점이 맞춰졌다. 대지에 적극적으로 개입하면서 땅을 다루기 위해 자연 요소에 더 많은 관심을 기울여야 했고, 이는 바로크 정원의 중요한 포인트가 된다. 인공 동굴과 산호, 바

피터 솅크,[2]
헤트 루 궁전[3]의 조망,
17세기 후반,
네덜란드 헤트 루 미술관.[4]

위 모양의 조각들이 만들어지고, 분수대와 연못은 더욱 거창해졌다. 특히 물화단 parterres d'eau 이라는 넓은 수경관은 공간을 확장시키는 역할을 했다. 정원은 많은 사람들을 수용할 수 있었으며 불꽃놀이, 뮤지컬, 연극, 우아한 연회를 열 수 있도록 설계되었다. 바로크 정원은 주로 자연에 대한 완벽한 지배의 표현이라는 관점으로 해석되지만, 실제로 정원의 각 부분 치수의 규칙성은 당대의 철학적 기준을 따른 것이다. 정원의 치수들은 자연의 원리와 규칙적 질서를 반영한 것이며, 뉴턴의 물리학이나 데카르트의 합리주의 원칙에 순응한 결과이기도 하다.

루이 14세는 1767년 말리성[7] 부지를 측량하게 하고 3년 뒤 망사르[8]에게 공사를 지시했다.

망사르는 중앙 궁전의 양쪽으로 태양을 나타내는 여섯 개의 별채를 설계하고, 중심 연못을 가로질러 별자리와 같은 열두 개의 주요 지점을 두었다.

주 건물에 가까운 곳일수록 왕의 환심을 산 손님들을 머물게 했다.

망사르는 엄격한 대칭을 통해 야생의 자연 위에 질서를 부여했다. 정원의 모든 디테일은 인간에 의해 통제되는 웅대한 예술 작품이 되었으며, 이로써 정원은 자연에 대한 완벽한 지배를 나타낸다.

피에르 드니 마르탱,[5] 말리성 전경, 사륜마차를 타고 말 목욕장을 지나가는 루이 15세, 1724년, 트리아농의 베르사유궁 미술관.[6]

광활한 수경관은 새로운 기념비적 공간이 되어 정원을 극적으로 확장시킨다.

루이 15세는 앙드레 르 노트르[10]
에게 조카 콩데 백작의 소유지에
샹티Chantilly 정원을 설계하도록
지시했다. 조성에는 거의 20년이
소요되었다.

그랑 파르테르[11]는 하늘
을 비추는 거대한 연못
과 중앙 분수로 이루어
져 있다.

샹티이성의 모습, 17세기 후반, 콩데미술관.9

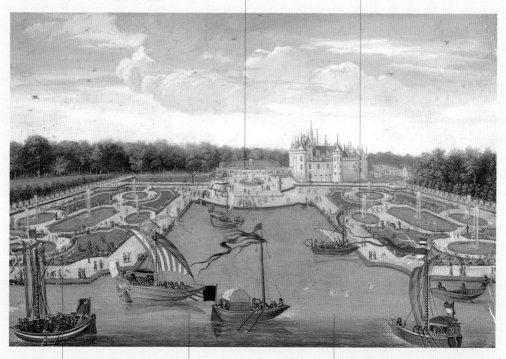

르 노트르는 화단 주변
에 띠 정원Plate-Bande을
배치했다.

샹티이 정원의 두 개의 축 중 하나는
동서를 가로지르는 대운하이다. 이
운하는 오락용 항해를 위해 1761~
1763년까지 2년 동안 건설되었으
며, 총 길이는 2,500미터에 달한다.

운하는 스포츠와 레크레이
션용 보트가 정박할 수 있
도록 넓은 분지 쪽으로 열
려 있다. 그림에서 보트의
다채로운 모습이 보인다.

2 도전의 정원
The Garden of Difiance

보르비콩트[12] 정원은 왕의 막강한 권력에 대한 도전을 상징한다. 루이 14세
의 재상이었던 니콜라스 푸케의 정원으로 이후 웅대한 베르사유 정원을 낳는
전조가 되었다.

보르비콩트성과 정원은 화가 샤를 르 브룅 Charles Le Brun, 건축가 루
이 르 보 Louis Le Vau, 조경가 앙드레 르 노트르 André Le Nôtre 의 협업에
의해 이루어진 빛나는 열매이다. 이 광대한 프로젝트는 1656년 니
콜라스 푸케 Nicolas Fouquet 의 주도로 착수되었다. 성채는 인공적으로
우월한 위치인 정원의 중심부에 두고 성채를 중심으로 세 개의 단이
펼쳐지면서 계곡 쪽의 경사진 대지를 조정하고 있다. 긴 투시축은
궁전에서 시작되어 전체 정원의 길이에 걸쳐 자수 화단(파르테르 드
브로데리)[13]과 분수 연못이 교체 반복되는 리듬을 보여주면서 언덕
위쪽으로 시선을 이끌어간다. 언덕의 가장 높은 곳에서 되돌아보는
위치에는 헤라클레스(파르네세 헤라클레스[14] 복제 조형물)가 성채를 마
주보며 위엄 있게 자리잡고 있다. 힘이 넘치는 이 신화적 상징은 푸
케의 위대한 권력을 보여주는 것이며 재상으로서의 정치적 성취와
문화·예술의 후원자로서 위엄까지 나타내려 한 것이다. 보르비콩트

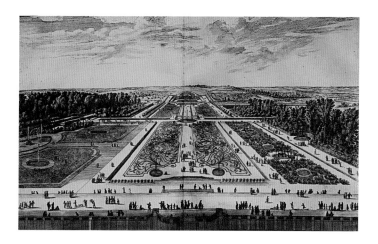

는 투시 조망 효과에 중점을 둔 최초의 정원에 해당된다. 실제로 르
노트르는 평면적 효과를 위해 르네상스 투시도 원칙을 거부하고,
"전체적으로 불완전한 부분은 명확하게 교정하고 드라마틱한 부분
은 확고하게 강조"하는 점에서 뛰어난 능력을 발휘했다. 이러한 요
점이 보다 큰 규모로 과장되면서 투시 조망을 확대한다. 1661년
8월, 정원의 완성에 맞춰 왕을 초대하는 사치스러운 연회를 위한 장
엄한 행사가 기획되었다. 하지만 이것이 오히려 왕의 질투를 유발해
푸케의 야심에 대한 의혹으로 바뀌었다. 그 후 몇 주도 지나지 않아
푸케는 체포되었고 남은 일생을 감옥에서 보내게 된다.

넓은 가로수 길은 성을 향해 혹은 성으로부터 멀어지는 방향으로 원근감 있는 시야를 이끈다. 이것은 바로크 정원의 기본 특성이 된다.

성채의 정면은 양쪽의 다듬어진 수벽 울타리에 의해 단정한 조망을 강조한다.

중앙에 보이는 넓은 길의 원근감은 화단과 연못을 넘어 성채까지 이어진다.

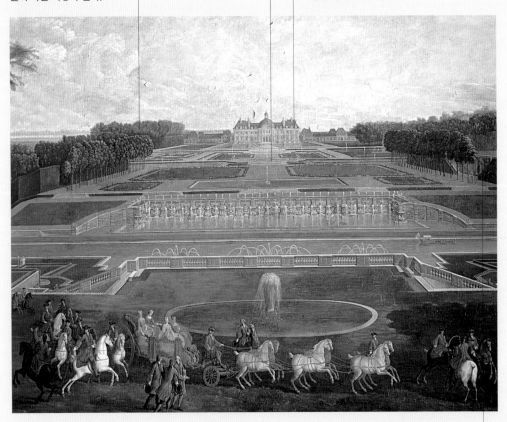

마리 레슈친스카 왕비16 의 보르비콩트 방문, 1728년, 개인 컬렉션.

기하학적으로 구획된 바깥은 정원 중앙부의 웅대함과는 달리 비밀스러운 만남이나 대화를 위한 격리된 분위기의 숲이다. 이곳은 정원의 연회 공간에 해당된다.

3

베르사유 정원

Versailles

앙드레 르 노트르의 최대 걸작인 베르사유 정원은 17세기 유럽의 상징이며, 자연과 세계에 대한 인간 지배의 표상이자 왕가의 화려함 자체이다.

특징

세 개의 단(도시, 궁, 정원과 숲)으로 구분되어 있는 계획된 거대한 무대

상징

태양신 아폴로의 빛으로 퍼져나가는 정원 배치, 태양왕 루이를 밝게 비추는 아폴로의 빛

연관 항목

토피어리, 동굴, 조각물, 식물 미로, 물, 정원 속 공학 기술, 패션 산책로

르 노트르의 최초 베르사유 정원 설계는 1662년에서 1668년에 걸쳐 이루어졌다. 이때 대부분의 중요한 요소가 포함되었지만, 공사에 착수하고 정원을 완성하기까지는 30년이라는 시간이 소요되었다. 정원은 동서남북 두 개의 축을 따라 전개된다. 주축은 궁전에서 시작해 끝없이 이어질 듯한 정형의 파르테르와 숲, 분수, 수로, 가로수길을 지나 눈으로 보이는 한계 너머까지 이어진다.

베르사유의 도상 체계는 루이 14세의 엠블럼인 태양 심벌을 중심으로 배열되었다. 높은 생울타리로 둘러싸인 '그린룸'부터 조각, 건축, 기타 인공적 요소의 장식들은 태양과 우주의 신인 아폴로의 이미지와 연결된다. 예를 들어 꽃 정원의 의미는 아폴로에 의해 꽃으로 변한 플로라Flora, 서풍의 신 제피로스Zephyr, 히야신스Hyacinth, 클리티아Clitia 의 조각으로 구체화되었다. 그의 신화는 계절, 밤낮의 변화, 네 개의 대륙, 네 가지 원소를 나타내는 조각으로 표현된다.

대수로 초입에 설치된 아폴로 분수는 이륜 전차를 타고 바다에서 떠오르는 신격화된 모습을 연출하며, 아폴로의 수반은 매일 태양이 떠오르는 동굴을 상징한다.

프랑스 화가(미상), 아폴로 분수와 대수로 조망, 1705년경, 트리아농의 베르사유궁 미술관.

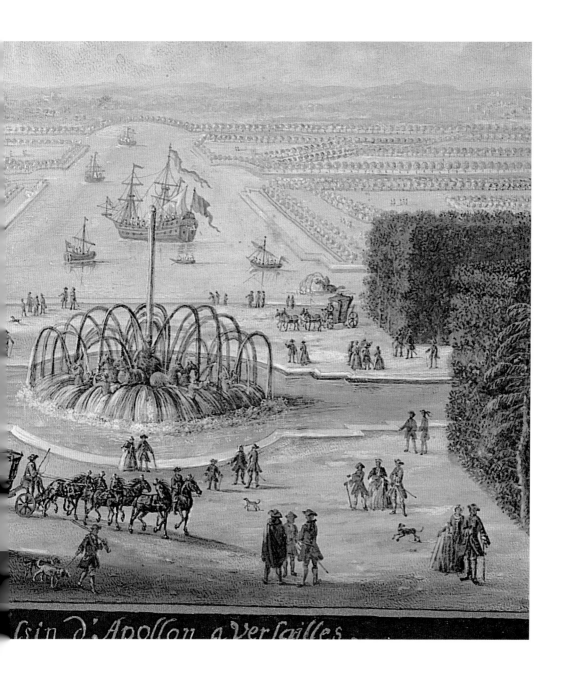

...sin d'Apollon a Versailles

궁전에서부터 무한대까지 이어질 듯 퍼져 나가는 넓은 가로수 길과 투시 조망은 영토와 국가를 넘어 자연까지 지배하는 막강한 권력의 크기를 보여주려는 것이다.

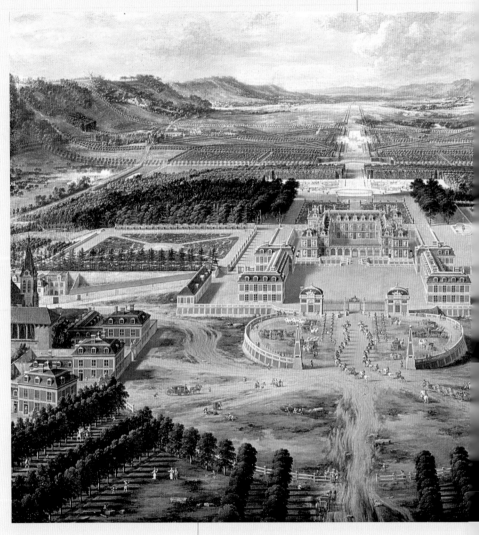

태양의 상징화는 베르사유궁 외부의 도시 구조에서도 뚜렷하며 단일 중심으로부터 퍼져나가는 방사형 길 패턴에서 직관적으로 표현된다. 빛나는 태양의 중심에 베르사유궁이 있고, 그 빛은 숲을 지나 저 먼 자연으로 퍼져나간다. 루이 14세를 중심과 축으로 확장해 가는 세계를 조명하려는 것이다.

단일 중심으로 뻗어나가는 길은 과장된 스케일의 시각적 투시를 통해 빛나는 태양을 표현하며, 실질적으로는 정치적 권위를 상징하는 역할을 한다.

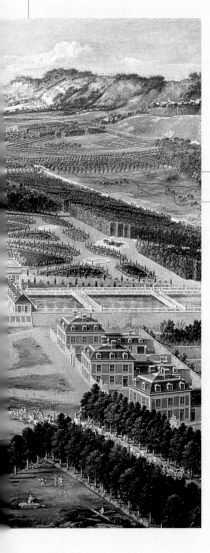

직사각형의 가로수 길, 개방된 공간, 연못은 다양한 축으로 서로 교차하며 바깥의 넓은 지역과 숲을 가로지른다. 이러한 체계적 구조에서 중요한 문제는 사각형과 원의 주축을 유지하면서 외부로부터의 침입을 막기 위해 개방된 공간에 수벽 울타리를 두는 것이었다.

바로크 정원에는 두 가지 스케일이 개입되어 있다. 한 가지는 공식적이며 형식적인 배치를 위해 넓은 공간에 마련되어야 할 엄숙한 무대 스케일이며, 다른 한 가지는 감각적으로 자연을 즐기기에 적합한 친밀한 분위기를 위한 숲을 배경으로 한 식물 공간 스케일이다.

피에르 앙투안 파텔,17 베르사유궁과 정원의 조망, 17세기, 트리아농의 베르사유궁 미술관.

격자 구조의 파빌리온은 식물 미로 길
입구의 정형적인 초점이 된다.

베르사유의 거대한 '녹색
극장' 장식에는 사교 파티
나 사람들이 모이는 대규
모 행사의 배경을 위한 본
격적인 장치로서 물과 나
무가 주요소가 되었다.

베르사유의 미로 속 길은
이솝 우화를 표현하는 조
각과 분수로 장식되었다.
미로의 입구를 보여주는 이
그림에는 〈여우와 황새〉
이야기를 표현한 두 개의
분수가 있다.

장 코텔,18 베르사유 정원의 미로 숲 내부 풍경,
17세기 후반, 트리아농의 베르사유궁 미술관.

숲은 다듬어진 수벽, 울타
리, 트렐리스 등으로 구성
된다.

숲 안쪽 공간은 웅장한 어휘와는 다른, 보다 친밀하고 은밀한 분위기를 만들기 위해 잡목이 우거진 숲 보스케bosquet 20로 세분되었다.

보스케와 개방된 공간은 어느 하나가 다른 것에 속하지 않도록 긴장 상태를 유지하며 독립적으로 존재한다.

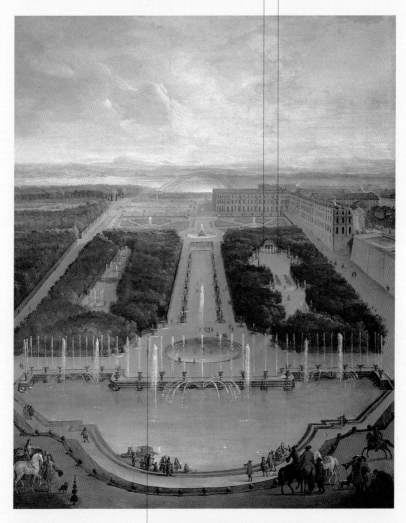

장 밥티스트 마르탱,19
용의 분수에서 보이는
베르사유궁의 모습, 17세기 후반,
트리아농이 베르사유궁 미술관.

프랑스 정원은 투시 조망의 빈 허공과 수목 매스가 이루는 음과 양의 공간이 공존하는 정원이다. 그 결과 정원에서는 항상성과 일정성을 유지하기 위해 세심한 관리가 요구된다.

4

왕의 정원

Hortus Palatinus

1620년 왕세자 프레드릭 5세가 살로몬 드 코[21]에게 의뢰해 조성한 팔라티누스 정원은 당시 세계 8대 불가사의한 경관으로 꼽힌다.

특징

서로 수직인 두 개의 테라스로 나뉜 정원

상징

자연 요소의 찬미와 프레데릭 5세의 통치에 대한 경의

연관 항목

정원의 놀라운 요소들, 포모나의 정원

독일 하이델베르크성의 정원 Heidelberg Schlossgarten 또는 왕의 정원으로 불리는 팔라티누스 정원[22]은 길게 뻗은 두 개의 테라스 공간으로 나뉘어 있다. 언덕 정상부에 성이 있으며, 그 외부에 경사진 언덕이 서로 수직으로 이어져 정원을 구성한다. 정원 내부는 연못과 분수, 조각상과 암석들로 꾸며져 있다. 설계에는 인공 동굴이 포함되어 있으며, 그 내부에는 움직이는 배경과 말하는 조각상, 음악을 연주하는 기계 장치 분수가 있었던 것으로 추정된다. 팔라티누스 정원의 도상에는 두 가지의 중요한 주제가 반영되어 있다. 그것은 '자연에 대한 찬미'와 '군주에 대한 경의'이다. 자연 요소들은 물과 농사의 여신 케레스 Ceres, 과일의 여신인 포모나 Pomona 와 같은 신들의 조각상과 관련된 조각물로 구체화된다. 화단은 로마 신화에서 절기의 신 베르툼누스 Vertumnus 를 위해 계절별로 장식되었다. 반면 군주에 대한 은유적 이미지는 상대적으로 묘사가 덜한 편이다. 왕자의 조각상이 테라

살로몬 드 코, 하이델베르크
정원의 온실, 보헤미아의
왕자 프레드릭의 정원,
《호르투스 팔라티누스》에서
발췌, 1620년
프랑크푸르트에서 인쇄.

스의 가장 높은 곳에서 정원을 내려다보도록 했지만, 그 왕자 또한
바다의 신 넵튠Neptune의 모습을 하고 있다. 베르길리우스에 의하면
넵튠은 선대의 군주나, 아폴로, 헤라클레스, 베르툼누스에 대항한 사
람들을 달래는 역할을 한 것으로 묘사된다. 네카르의 신 조각상을
통해 라인강과 그 지류인 마인강 유역이 왕자의 영토임을 암시한다.
불행하게도 30년 전쟁이 시작되면서, 중부 유럽에서 개신교와 카톨
릭을 화해시켜 보려한 프레드릭의 계획은 무산되었다. 완성되지 못
한 당초 배치는 살로몬 드 코의 책에 남아 정원의 재구성을 가능하
게 하는 중요한 단서가 되고 있다.

팔라티누스 정원은 두 개의 정형적 원리에 따라
구성된다. 한 가지는 가능한 넓고 평평한 지면을
확보하고, 한편으로는 이탈리아 정원과 같이 경
사진 곳에는 테라스를 두는 것이다.

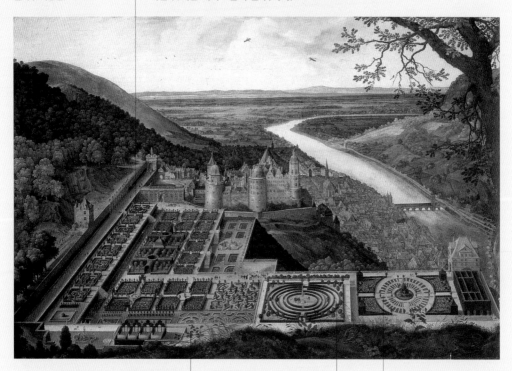

메인 테라스에 라인강 분수
가 배치된 반면, 마인강과 네
카르강 분수는 엄격한 종교
적 위계에 따라 낮은 곳에 위
치한다.

미로의 이미지는 보헤미아
의 왕자 프레드릭 대관식
이후, 교황 바오로 5세가 구
원의 희망도 없는 더러운
미로에서 권력을 잃게 될
것임을 암시하고 있다.

원형 화단은 개화기에 맞
춰 여러 종의 꽃들이 시
계 방향으로 연이어 개화
하도록 배치되었다.

5 쇤브룬궁

Schönbrunn

쇤브룬은 16세기 후반, 주변 농지로 자신의 영지를 둘러싸도록 한 막시밀리안 2세의 제분 공장 터를 보존하는 과정에서 탄생했다.

특징

기존의 형태에서 보다 차분한 개념으로 구체화된 변화

상징

제왕의 권력에 대한 경의, 차분하고 밝은 군주국의 이미지

쇤브룬이란 말은 원래 '아름다운 샘'이라는 의미이며, 1612년 마티아스 황제[25]가 사냥 모임 중 숨겨진 샘을 찾아내면서 붙여진 이름이다. 16세기 후반, 레오폴드 1세[26]가 터키를 물리친 후 그의 권력을 상징하며 자신의 아들을 위해 베르사유에 버금가는 왕궁을 신축하면서 부지를 조성하게 된다. 이 프로젝트는 건축가 요한 베른하르트 피셔[27]에게 맡겨졌다. 그는 초기의 야심적인 설계안 대신 적절한 규

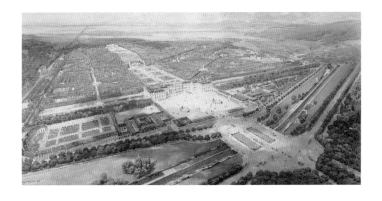

로베르트 라시카,[29]
쇤브룬궁 조망,
19세가 후반,
비엔나 쇤브룬궁 소장.

모이면서도 공간적으로는 동등한 가치를 발휘했다. 보다 간결해진 치수 속에서 왕궁은 어쩔 수 없이 중앙 조망축의 초점이 되었다. 넓은 가로수 길의 끝부분에 해당하는 언덕 정상부는 바티칸의 조망을 연상시키는 로지아[28]로 장식했다.

정원 조성은 몇 번이고 시작과 중단을 반복하며 설계가 바뀌었고, 최종적으로 오스트리아의 마리아 테레사 여제에 의해 완성되었다. 그녀는 특히 미적 개념 위주로 설계를 변경했다. 무한 확장만을 강조하는 시학은 폐기하고, 정원을 구획으로 나누며 수목과 생울타리로 둘러쌌다. 기하학적 구성은 복합적이었으며 궁전 정면 조망 축마저 열려 있지 않은 경우도 있다. 신화적 주제의 조각상으로 장식된 외관이나 점적 요소들은 개별적 특징으로 가득 찬 모습이었다. 정원은 통일성과 거대 스케일의 배치를 포기하면서 프랑스 양식의 화려함을 강조하며, 개인 숭배와 관료적 성격이 강조되지 않는, 한결 차분하고 밝은 군주국의 이미지를 보여주고 있다.

1773년 벨로토가 그림을 완성한
직후, 조각상은 마리아 테레사 왕
비의 명에 따라 생울타리 앞쪽으
로 옮겨졌다.

베르나르도 벨로토,30 비엔나 쇤브룬궁,
1750년경, 빈 미술사 박물관.31

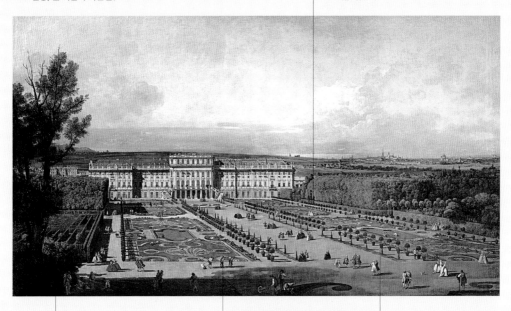

그림에 작업 중인 인부를
넣은 것은 정원에 대한 지
속적인 관리가 얼마나 중
요하고 필요한지 강조하는
것이다.

식물 미로labyrinth는 키가 높은
수벽 울타리로 만들어졌다. 사람
들이 길을 잃기 쉬운 식물 미로
인 일가르텐irrgardten을 모델로
한 것이다. 1892년 구조물은 해
체되었는데, 정확하게는 공공장
소에서 금지된 특별한 형상 때문
이었다.

산점한 나무들은 보통 오
렌지였다. 겨울에는 따뜻
한 실내에서 키우다가 따
뜻한 계절에만 밖으로 내
놓았다.

6 카세르타 왕궁
The Royal Palace at Caserta

나폴리의 카세르타 왕궁[32] 정원에서는 르네상스와 바로크의 전통뿐만 아니라 후에 조성된 영국의 풍경식 정원의 모습까지 접할 수 있다.

특징
단일 종축을 따라 이루어진 구조, 대형 폭포로부터 3킬로미터 떨어진 궁

상징
자연, 사냥, 두 시칠리왕국에 대한 부르봉 왕가의 힘을 보여주는 신화와 알레고리

연관 항목
풍경식 정원

부르봉 왕가의 나폴리 군주 카를로스 7세[33]는 루이지 반비텔리[34]에게 자신의 사냥터였던 곳에 베르사유보다 아름다운 궁전을 짓도록 했다. 결론적으로 정원의 최종 구성은 반비텔리의 최초 설계에 충실하면서 어느 정도 단순해졌지만, 조성 공사는 1773년 루이지가 사망한 후 그의 아들인 카를로 반비텔리까지 이어진다. 정원은 넓은 종축을 따라 구획되며 대수로인 카날로네Canalone 는 잔디밭과 물고기를 키우는 연못 형태로 번갈아 나타난다. 산으로부터 흘러내려온 물은 몇 개의 연속된 분수와 연못, 계단식 폭포와 단순한 수반을 거쳐 왕궁에 다다른다. 정원의 상징적 주제는 연속되는 조형 분수들을 통해 구체화되며, 오비디우스의 《변신 이야기》로부터 영향을 받은 것이다. 이는 부르봉 왕가가 가장 애호했던 자연과 수렵의 주제와 겹친다. 그 은유적인 여행은 폭포를 향해 모여지는 조망축 시작부인 마게리타 분수에서 출발한다. 물을 포함하는 요소는 돌고래 분수에

야콥 필립 하케르트,36
카세르타의 영국식 정원,
1792년, 카세르타 왕궁.

이어 대기의 신이자 바람을 상징하는 에올루스Aeolus가 있다. 그 다음에는 수렵을 상징하는 트리나크리아35 장식이 새겨져 있는 농경의 신 케레스Ceres 상, 비너스와 아도니스, 다이아나(아르테미스), 악타이온Actaeon 등의 군상이 이어진다. 이들 뒤쪽에 있는 분수는 커다란 폭포에 휩싸이며 전체 정원의 초점으로서 정점을 이룬다. 카세르타의 영국 풍경식 정원은 오스트리아의 마리아 캐롤리나 공주의 명에 따라 18세기 후반부터 이루어진 것으로 정원의 최초 디자인과는 무관하다.

인공 동굴로부터 물이 흘러나오는 거
대한 폭포가 있는 이곳은 전원풍의
조망용 정자가 계획되었던 곳이다.

다이아나(아르테미스)와 악타이온
분수는 사냥을 나타내며, 정원의
핵심부이다.

악타이온 이야기는 두 가지 내
용으로 구성된다. 오른쪽은 아
르테미스가 님프들과 목욕을
하는 장면이고, 왼쪽은 악타이
온이 아르테미스의 개들에게
포위된 후 사슴으로 변하는 모
습이다.[37]

7 차르의 정원

The Garden of the Czar

페테르고프궁[38]은 표트르 대제[Peter the Great]가 스웨덴과의 전쟁에서 승리한 후 발트해까지 영향력을 넓히며 러시아의 영광을 표현하기 위해 세워졌다.

특징

위아래 두 부분으로 나뉜 정원 구조, 두 개의 정원을 연결하는 궁전

상징

스웨덴과의 전쟁에서 승리, 바다를 장악한 러시아의 영광

러시아 제국의 황제 표트르 대제[39]는 1715년, 핀란드만 남쪽의 새로운 수도인 상트페테르부르크[St. Petersburg]에 성을 짓기로 결정한다. '페테르고프'로 불리는 이 성은 표트르 대제가 루이 14세 방문 여행을 통해 깊은 인상을 받았던 프랑스의 베르사유를 모델로 한 것이며, 프랑스 건축가인 르 노트르의 제자 르 블론[40]을 러시아로 초빙하여 설계되었다. 르 블론은 핀란드만이 내려다 보이는 단 위에 궁전의 입지를 잡았다. 먼 거리에는 상트페테르부르크 도시 건물들의 지붕이 보인다. 표트르 대제는 이로써 러시아의 새 수도인 상트페테르부르크를 항상 자신의 시야에 둘 수 있게 되었다. 이 궁전의 특별한 위치는 두 개의 다른 정원을 만들 수 있게 했다. 육지를 내려다보는 위쪽 정원과 바다 쪽으로 부드럽게 기울어진 아래쪽 정원이 그것이다. 위쪽 정원에는 폭포에 공급하기 위한 물을 저장하는 다수의 저류조가 있고, 아래쪽 정원에는 많은 분수들이 있다. 아래쪽 정원에

바실리 이바노비치
바제노프,41 페테르고프
정원에 있는 용의 폭포,
1796년, 상트페테르부르크
페테르고프궁.

는 특별한 폭포가 하나 있다. 이 폭포는 궁전 하부에서 흘러나와 대
리석 계단을 따라 흐르고 16미터 아래의 원형 분수로 흘러들어간 후
마지막으로 수로를 거쳐 바다로 유입된다. 원형 분수는 '삼손 분수'
라고 불리며, 정원의 주요 포인트 중 하나이다. 그 중심의 작은 섬에
는 근육질의 삼손이 사자를 제압하고 있으며 사자 입으로부터 20미
터나 되는 물줄기가 뿜어져 나온다. 이 조각상은 스웨덴과의 전쟁에
서 승리하고 발트해 연안의 영토를 되찾은 러시아의 등장을 보여주
는 것이다.

이반 콘스탄티노비치 아이바조브스키,[42] 페테르고프성과
대폭포, 1837년, 페테르고프궁 소장.

아래쪽 정원은 바다를 내다보고 있는
반면, 위쪽 정원은 영지의 주 공간인
궁전 뒤편을 향해 있다.

사자와 겨루고 있는 삼손 조각상
은 스웨덴과의 전쟁에서 발트해
연안을 되찾은 러시아의 승전을
상징한다. 바다를 향해 궁전을 배
치함으로써 확장되는 황제의 힘
을 시각적으로 보여준다.

아래쪽 정원의 물은 폭포로부
터 대리석 계단으로 흘러내린
후 넓은 연못으로 들어간다.

8 민주정 시대의 네덜란드
Democratic Holland

네덜란드에서 정원의 개념은 종교 개혁을 대변하는 칼뱅주의와 분리해서 이야기할 수 없다. 바로크 시대의 화려한 극장적 장식으로부터 벗어나 종교 개혁을 바탕으로 둔 민중의 공동체적 정신을 담고 있다.

특징
평범한 화단과 공간 구획으로 이루어진 보편적인 대칭 디자인, 두드러지게 꽃을 사용

상징
네덜란드의 수수한 종교 개혁 정신을 반영하는 정원

연관 항목
물, 장식 화단

르네상스 정원의 원리로부터 파생되어 기술이나 과학적으로 상당한 수준을 가졌던 네덜란드 정원은 자연에 대한 신과 인간 사이의 철학적 관점을 바탕으로 형성되었다. 하지만, 종교에 심취한 문화 속에서도 북유럽의 다신교적 신화가 조각에서 빈번하게 등장하는 이유는 정의를 내리기 간단치 않다. 아울러 네덜란드 정원은 기독교적인 상징 중시나 암시에서 벗어나, 창의적이며 극단적이기까지 한 르네상스의 원리들을 바탕에 두고 지역 고유의 언어로 만들어졌다. 네덜란드의 정원은 작고 정형적이며 대칭적으로 디자인된 몇 개의 분리된 공간들로 구획된다. 통상 사각형에 높은 생울타리로 둘러싸인 이 공간을 캐비넷cabinet 이라 부른다. 캐비넷은 수벽에 둘러싸이거나 저지대 간척지의 수로 시스템에 포함되기도 했다. 네덜란드 정원에서 물은 항상 존재하지만 이탈리아의 정원에서와 같은 우세적인 요소는 아니며, 잔잔한 연못이나 정적인 수로 형태의 거울 연못 역할을 한

다. 건축물은 일반적인 정원 디자인과 달리 수목에 의해 가려지기도 하고, 오솔길을 걷는 사람에게는 친근하고 감춰진 분위기를 느끼도록 한다. 네덜란드 정원의 또 다른 특징은 화분뿐 아니라 화단에 풍부한 화훼류를 심는 점이다. 특히 17세기 중반부터 심기 시작한 튤립은 후반으로 갈수록 대유행을 이뤘다. 동시기 장식적인 프랑스 정원이 유행하면서 윌리엄 오렌지공[43] 시대에는 전국적인 모델로 확산되었다.

안 반 케셀,[44] 분수가 있는 정원, 16세기, 런던 로이마일스 미술관.[45]

독일을 중심으로 한 중북부 유럽에서는 4월 30일에서 5월 1일로 바뀌는 밤, 봄의 시작을 기념하기 위한 민속 축제가 열린다. 기독교 전통에서는 이날을 성녀 발푸르기스[47]의 밤 Walpurgisnachat이라고 부른다. 이날에는 성녀 발푸르가에 의해 악마와 마녀를 모아 불태운다.

건물 앞쪽의 넓지 않은 정원을 다시 정형적인 식재 공간으로 나누고 있다.

피터 귀셀,[46] 메이폴 주변에서 음악을 연주하는 우아한 풍경, 17세기 후반, 개인 컬렉션.

악령들을 불태운 다음 날인 5월 1일, 사람들은 마을 한가운데에 나무 기둥을 세운다. 이것이 유명한 메이폴 Maypole(오월주) 또는 그리시폴[48]이며 그림은 사적인 규모로 변형된 작은 축제의 모습을 보여준다.

궁전 정면 공간은 주변부와 구별되도록 생울타리 경계로 나뉜다. 생울타리로 둘러싸인 작은 공간 안에서 남녀가 음악을 연주하고 있다.

정원 한쪽에는 수로가 있다. 메이폴 아래에서는 축제에 참석하는 남녀를 장식한 배로 실어 나른다.

꽃들의 종류를 모두 확인하기는 어렵지만, 튤립과 프리틸라리아[51] 등 몇 가지는 확실하게 묘사되어 있다. 정원의 꽃 중에서도 가장 아름다운 종류인 '황제의 관' 백합은 지지대로 받혀져 있다.

과일 모양의 재미있는 화단은 네덜란드 정원의 독창성을 보여준다.

요한 아롤 발터, 49 네덜란드 정원, 1650년, 런던 빅토리아 앤 알버트 미술관, 50

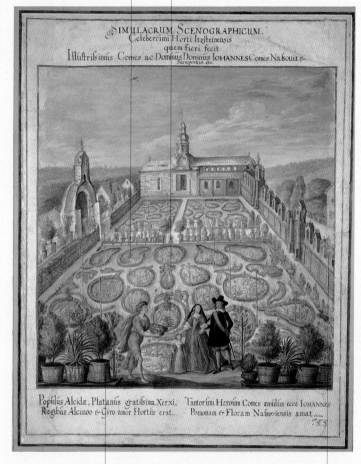

SIMULACRUM SCENOGRAPHICUM.
Celeberrimi Horti Itzsteinensis
quem fieri fecit
Illustrissimus Comes ac Dominus Dominus IOHANNES Comes Nassouiæ &
Sarapontis. etc.

Populus Alcidæ, Platanus gratissima Xerxi, Tantorum Heroum Comes amulus ecce IOHANNES
Regibus Alcinoo & Cyro amor Hortus erat. Pomonam & Floram Nassoviensis amat.

정성들여 고른 식물 종류를 화분에 심어 번식시키고 겨울에는 바로 옆 온실로 옮긴다.

높은 담에 둘러싸여 바깥세상과 분리된 이 정원은 여전히 중세 시대의 기억에 붙들려 있다. 30년 전쟁의 공포를 기억하며 세상과 분리된, 일종의 고난의 파라다이스이다.

9

튤립 광풍
Tulipomania

튤립은 16세기 중엽, 터키 이스탄불에 파견된 오스트리아 대사가 유럽으로 가져오면서 유럽 전역으로 빠르게 확산되었다. 특히 네덜란드에서 대유행을 이루었다.

튤립은 17세기 동안 화훼 재배 전문가들이 접목 기술을 사용해 다양한 형태와 색상의 품종을 만들어내면서 네덜란드에서 가장 많이 재배되는 꽃이 되었다. 꽃이 생활을 윤택하게 만들면서 튤립에 대한 관심 또한 식물 학자나 플로리스트뿐만 아니라 유럽의 화훼 시장에도 큰 영향을 미치게 되었다. 왕족이나 귀족뿐 아니라 돈이 있다면 일반인들도 튤립의 매력을 접할 수 있었고, 자연은 그 속에서 자신의 다양함을 보여주는 것 같았다. 사람들은 자신의 정원에 장식할 더 특이하고 희귀한 튤립을 사려고 했다. 또한, 바로크 시대의 식물 화가나 필사본 제작자들에 힘입어 튤립 그림은 전에 없이 광범위하게 유행했다. 네덜란드에서는 튤립 구근에 대한 수요가 솟구쳐 그야말로 광풍과도 같이 번져갔다. 아마 근세 역사에서 최초의 위험한 광기였을 것이다. 1630년경까지만 해도 꽃을 모은다는 것은 식물 학자나 수집가에 제한된 일이었다. 그러나 영세한 구매자들도 접근

이 가능해지면서 암스테르담에는 특별 거래소까지 생기게 되었다. 사람들은 새로운 색상의 튤립 구근에 투자해 많은 돈을 벌거나 날리기도 했다. 1637년의 가격 파동은 의회까지 직접 개입했지만 재앙을 피해갈 수 없었다. 이름을 숨긴 도시의 지도자들에 의해 주도된 튤립 광풍에 대한 비난이 일었고 공공 교육이나 캠페인이 벌어지게 되었다.

장 바티스트 오드리,52
담 아래의 꽃병과 튤립
화단(일부), 1744년,
디트로이트 미술관.

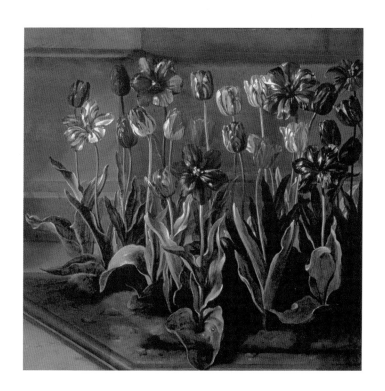

1614년 출간된 크리스핀
반 데 파스 데 우드 1세의
꽃피는 허브에 대한 책
《꽃의 정원Hortus Floridus》
의 표지이다.

이 정원은 남성상의 기둥으로 장
식된 원통형 아케이드에 둘러싸
여 있다. 아케이드 구조물의 위쪽
은 식물이 덮고 있다.

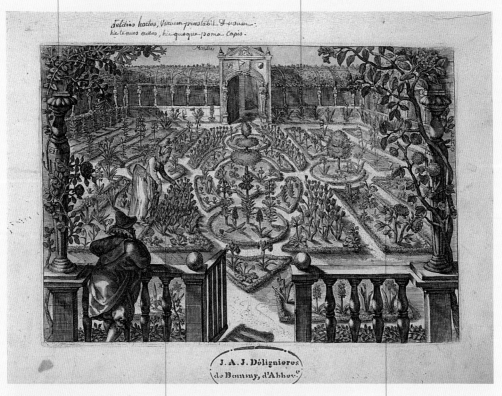

크리스핀 반 데 파스 데 우드 1세,53
《꽃의 정원Hortus Floridus》(1614년)
에서 발췌, 개인 컬렉션.

그림 속 네덜란드 정원
은 원래의 기하학적인
장식 화단 대신 작은 정
원으로 분할되어 있다.

여성이 돌보고 있는
튤립은 이 정원의 주
역이다.

이 그림은 튤립 광풍을
조롱하며 과열에 의해
만들어질 위험성을 비
난하고 있다.

꽃의 여신 플로라가 매춘부 같은 옷을 입고 희귀한 튤립
몇 송이를 손에 들고 있다. 그녀 주변에는 광대 모자를 쓴
세 명의 충직한 하인이 앉아 있다. 이것은 이름하여 〈플
로라와 바보들의 수레〉라고 부른다.

헨드릭 포트,54 플로라와 바보들의 수레, 1637년경, 프란스 할스 미술관.55

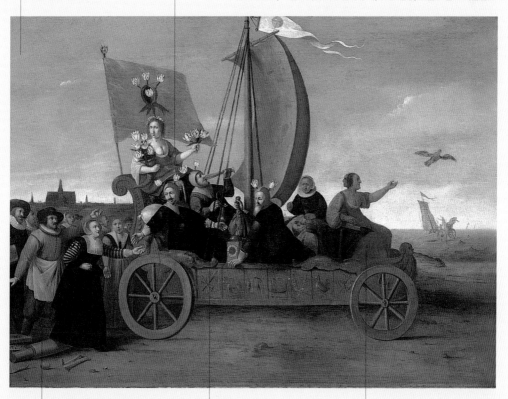

저명한 몇 명의 사람
들이 마차 뒤를 따르
며 태워주길 애원하
는 표정이다.

탐욕스러운 자가 한 손으
로 종을 흔들면서 끊임없
이 방탕한 이야기를 지껄
이며 술을 마시고 있다.

알뿌리의 무게를 재고 있는
'포겟에브리씽'과 새를 놓아
주고 있는 '베인호프'56라는
두 여인이 앞쪽에 앉아 있다.

결투하는 원숭이와 웅크린 자세로 튤립을 움켜
쥐고 있는 원숭이를 통해 꽃에 대한 그릇된 욕망
이 만들어낸 비극적인 상황을 떠올리게 한다.

얀 브뤼겔,57 튤립 광풍의 풍자, 17세기, 개인 컬렉션.

튤립의 종류를 가리고 나면 구근
의 무게를 재고 돈을 지불하거나
물물 교환이 이어진다.

튤립을 거래하고 있는 원숭이의 다
양한 모습을 통해 인간의 어두운 면
과 죄악을 표현하고 있다.

10

로코코 정원
Rococo Gardens

18세기로 접어들면서 정원은 국가의 전승과 개선을 기념하는 듯한 프랑스적 레퍼토리에서 벗어나 친밀하며 감춰진 공간의 형태로 바뀐다.

특징

비대칭적 배치, 감춰진 공간, 가볍고 경박한 장식 요소, 중국풍에 대한 애호

상징

인간적 치수를 지향하는 정원 규모로의 회귀, 행복한 전원생활에 대한 일그러진 생각

연관 항목

정원 무대, 모조 건축과 폴리, 정원 속 동양

로코코 정원은 아기자기하고 친밀한 규모의 공간에서 위락과 놀이를 할 수 있도록 의도적인 무질서를 정교하게 배치한 비대칭적 형태를 선호한다. 따라서 정원은 주변 경관으로부터 분리되어 내향적인 성격으로 되돌아갔고, 사색이나 내면적 즐거움을 위한 편안한 분위기를 되찾게 되었다. 내적 구조는 더욱 파편화되었으며 정원의 개별 공간들은 각자 독립적이 되어갔다. 파편화된 개별 공간들에 통일성이 있다면 단지 선형적으로 연결된다는 것뿐이었다. 공간들은 더 감춰지고, 궁전의 중정을 포함하는 웅장한 건축적 맥락이나 베르사유에서처럼 귀족들을 대규모로 모으는 정치 공간이나 모임 장소보다는, 행복한 전원 생활의 즐거운 환상을 제공하는 공간으로 생각이 바뀌었다. 이러한 시기의 정원에서 전형적인 주제라면, 아연화(페트 갈랑트),[58] 목가적 감성, 귀여움, 변덕스러움 등이다. 이 시대의 미적 이상은 인간적 치수를 더 중시했고, 생명의 매력과 감수성을 해석하

프랑수아 부셰,**60**
포도송이를 들고 있는
큐피드, 1765년, 파리
카르나발레 박물관.**61**

며 아름다움을 가꾸었으며, 일상적인 주제 또는 살아 있는 아르카디
아59를 표현하고자 했다. 정원의 장식적 요소는 영웅 찬미와 같은
앞선 시대의 거창함을 버리고 가벼움, 생동감, 경박함 쪽으로 변모한
다. 어떤 로코코 정원에서는 이곳저곳에서 이미 넓게 유행하기 시작
한 중국풍 정자나 탑을 포함해 이국적인 효과를 위한 동양적 양식이
가미된 절충주의적 특징이 나타난다.

상수시라는 이름은 근심이 없다는 뜻이며, 궁궐의 엄격한 절차에서 벗어나 위락을 추구하는 도피처인 정원의 목적을 표현하고 있다.

1744~1747년, 프로이센 왕국의 프레드릭 2세의 지시로 포츠담에 상수시Sanssouci **63** 궁전이 건축된다.

요한 다비드 쉴루엔,**62** 상수시 궁전의 포도밭 스타일 테라스 전경, 1748년, 개인 컬렉션.

단층 건물이지만 아래에는 여섯 개의 테라스를 거느리고 있다. 테라스의 옹벽은 포도덩굴과 무화과나무가 자라는 벽감이 있고 그 뒤로 프랑스식 문이 있다.

정원은 다섯 열의 호두나무와 밤나무의 틀로 구성된다.

중앙의 장식 화단은 네 개의 자수화단(브로데리 혹은 앵브로데리)으로 구성된다.

특이한 모습을 하고 있는 인도식 주택은 나중에 지어진 것이다. 정원의 미적 효과를 위해 동양적 형태를 가지고 싶었던 취향이 반영된 명확한 사례이다.

보여주기나 승리, 찬미와 같은 지배적 형태는 더 이상 보이지 않는다.
로코코 정원은 앞선 시대의 정원과 달리 우아함이 중요시되었다.

프랑수아 루소, 아우구스투스부르크 정원의 인도식 주택,
1755~1780, 독일 브륄의 아우구스투스부르크성64 소장.

장식 화단, 연못, 분수의 형
태는 로코코 정원에서 더욱
복잡해졌다. 직선 형태는 이
제 중요하게 취급되지 않았
고, 과도할 정도로 곡선이 우
세해졌다.

1720년대 후반 지어진 로코코 양식
의 아우구스투스부르크성은 쾰른대
성당 대주교의 여름 별궁으로 사용
되었다.

자유주의 정원

The Liberated Garden

◀ 앙투안 이냐스 맬랭, 말메종 정원과 프레오 숲, 1810년, 말메종 부아 프레오성 국립 박물관.1

1

풍경식 정원

Landscape Gardens

18세기, 민주화된 영국에서 태어난 풍경식 정원의 기초에는 자연과 미술의 대화가 있었다.

특징

엄격한 기하학적 틀에 가두지 않고 자연 찬미를 위한 질서만이 개입된 정원

상징

자유 vs 규칙, 민주주의 vs 절대주의, 자연 찬미

연관 항목

정원 속 동양

풍경식 정원에서 가장 중요한 영향을 준 영감의 원천은 풍경화였다. 특히 17세기 니콜라 푸생 Nicholas Poussin 이나 클로드 로랭 Claude Lorrain, 살바토르 로사 Salvator Rosa 가 그린 이탈리아 풍경화는 풍경식 정원에 많은 영향을 미쳤다. 풍경화에서 로마 주변의 시골 풍경 속에서 색채와 빛, 그림자, 나무와 관목들이 있는 부드러운 언덕, 강과 개울의 청명함, 드문드문 보이는 유적의 폐허 등이 이루는 유희를 확실하게 발견해낸 것이다. 풍경화에서 찾아낸 이러한 관점은 프랑스식 정원의 경직성에서 벗어나고자 했던 18세기 초의 새로운 건축과 정원에 재현되었다. 프랑스의 인공미를 거부한 영국에서의 움직임은 다양한 점에서 의미가 있다. 그 밑바탕이 된 개념은 정원 조성의 자유로움이었다. 자연은 균질하지 않은 연속체, 엄격한 기하학적 규범을 따르지 않는 불규칙함으로 이해되었다. 프랑스 정원이 절대주의를 반영한 것이라면 영국 정원은 자유주의를 반영한 모델이다.

인간은 자연을 지배하는 것이 아니라 다만 질서를 부여하는 존재라는 시선이다. 따라서 정원과 자연 사이의 연속적 관계, 즉 주변 경관과 분리해왔던 과거의 정원이 이제는 경관 속으로 융합되는 관계가 형성되었다. 정원의 지형과 나무, 넓은 풀밭이 전원 속으로 확장되었다. 두 환경의 유일한 차이라면, 전원에는 풀을 뜯는 동물과 건초 마차가 있고 정원에는 영국인들이 사랑한 로마의 풍경화를 연상시키는 고전 건축이나 인공물의 폐허가 연출되었다는 점이다.

헨리 호어Henry Hoare는 로랭 풍경화 복사본을 바탕으로 원형 사원과 석교, 주랑 건물이 이루는 연속적 구성에 약간의 변화를 넣어 스토어헤드 가든으로 재구성하였다.

로마의 풍경에 등장하는 양치기와 고대 폐허는 풍경식 정원에 영감을 준 주요 등장 요소이다.

클로드 로랭,5 델포이 신전으로 가는 행렬, 1660~1675년경, 로마 도리아 팜필리 미술관.6

로마의 풍경화는 원풍경의 자연을 보여준다. 그곳에는 더 이상 길들여지거나 세련된 모습의 자연은 존재하지 않는다.

2

모델로서의 자연
Nature as Model

벌링턴 3대 백작이자 코크 4대 백작인 리처드 보일은 건축가이자 예술 후원자였다. 그의 정원은 치스윅 하우스의 야심찬 계획의 한 부분을 이룬다.

특징

새로운 풍경식 정원의 원칙과 정형식 정원으로부터 도출된 모델 공존

상징

대영 제국의 새로운 정치 체계 속에서 구체화된 자유 정신을 바탕에 둔 신 양식의 표상

치스윅 정원은 풍경식 정원으로 가는 단계의 시작부에 해당된다. 정원의 변형은 영국의 정원사의 기초적인 세 가지 단계로부터 시작되었다. 벌링턴 백작이 치스윅 정원에 손대기 전 디자인은 이탈리아 정원을 모델로 하였다. 1724~1733년 사이에 이루어진 정원 개조에서는 이탈리아 정원의 성향을 띠고 있었다. 보다 정확하게는 네오 팔라디오 양식,[8] 고전 건축과 엑세드라,[9] 숲, 세 갈래의 가로수 길과 수로 같은 프랑스적 모티브 등이 그것이다. 1733~1736년의 개조에서는 자연에 영감을 받은 정원이라는 선언적 수사가 등장하기 시작한다. 넓고 굽이치는 언덕의 풀밭은 부드럽게 영지의 경계를 넘어 구불구불 흘러가는 강의 제방까지 이어지고, 물은 작은 운하에 공급된다. 치스윅의 개조는 영국 상류 사회의 문화적 변화의 특징을 광범위하게 찾아볼 수 있다. 특히, 우주론적 진리를 나타내는 모티브를 집대성한 고전 양식이나 팔라디오의 조화론적인 건축을 팔라디언

월리엄 호가스,**7** 치스윅
정원의 풍경, 1741년, 개인
컬렉션.

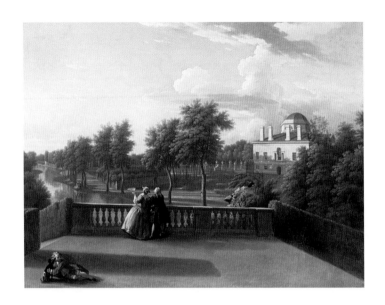

서클Palladian Circle 주변에 배치함으로써, 정원의 핵심적인 상징을 이
뤘다. 자연에 대한 보다 자유로운 시선과 함께 신고전주의 건축이나
풍경식 정원은 자유주의 영국 사회의 번영을 예술적 결과물로 나타
냄에 있어 필수적인 계획 요소가 된 것이다.

치스윅 정원의 주동 서측부에는 작은 원형 연못이 있다. 그 주변에는 나무를 심은 많은 화분이 원형 극장처럼 배열되어 있으며 연못 가운데에는 오벨리스크가 서 있다.

영국 픽처레스크 화가, 치스윅 정원, 18세기, 런던 빅토리아 앤 알버트 미술관.10

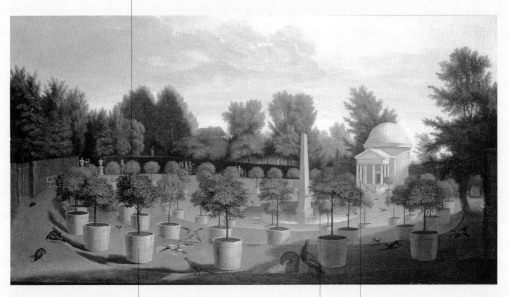

조화의 형식 원리를 연상시키는 세 열의 화분들은 겨울 동안 창고 안에 보관했다.

정원의 일부에서는 신고전주의와 프랑스적 주제가 섞인 모습들을 찾아볼 수 있다. 건축 구조물만 남긴 채 나무가 제거되자 사람들은 그 모습이 원래부터 있었던 것처럼 자연스럽게 보기 시작했다.

18세기 초 영국은 정원 건축과 장식에 필수적으로 반영된 고전주의 양식을 편애하고 있었다.

3 　시인의 정원
A Poet's Garden

트위큰햄 정원의 개념은 정원 소유주이자 자연 회귀에 있어 누구보다 열정적
후원자였던 시인 알렉산더 포프의 생각이 반영된 결과이다.

특징

주축 주변에 배치된 중앙
부 구조물과 주변에 있
는 자연의 대조적 구성

상징

풍경화로서의 정원

풍경식 정원은 지식인, 철학자, 시인, 문학가, 예술가, 건축가 등 정원
예술에 새롭고 독창적인 개념 형성에 기여한 많은 사람들의 문화적
활동에서 출발하였다. 그 속에는 정원 개념의 기반을 형성하는 데
중요한 역할을 한 시인 알렉산더 포프[11]도 포함된다. 포프의 작품은
자연에 대한 깊은 감성을 보여준다. 그는 정원이 만들어지는 과정을
구체화하기 위해 장소적 본질[12]과 소통해야 한다는 원칙과 신념이
있었다. 정원을 계획함에 있어 부지가 갖고 있는 환경적 특성을 존
중해야 하며, 이미 정해진 모델을 따르는 것이 아니라 각각의 여건
에 따른 구성을 고려해야 한다는 것이었다. 포프는 "그림과 마찬가
지로 정원도 어둡게 하거나 밀도 있게 식재하여 사물이 멀리 보이도
록 할 수 있다"고 언급했다. 이 말은 그림과 자연 간의 새로운 관계를
보여주며, 조셉 스펜서의 일화Anecdotes 에 기록되어 있는 바와 같이
"모든 정원은 풍경화다"라는 선언이기도 했다. 포프는 트위큰햄에서

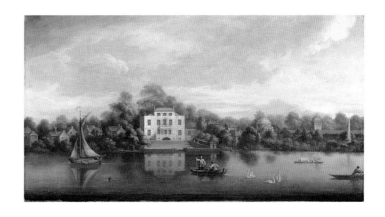

조셉 니콜스,[13] 알렉산더 포프의 트위큰햄 빌라, 1765년경, 예일대 영국 예술 센터,[14] 폴 멜론 컬렉션.[15]

정원의 중앙부를 장방형의 선형 공간이 가로지르도록 하고, 그 끝에는 어머니를 기억하는 오벨리스크를 두어 최초 디자인을 마무리한다. 측면 공간은 더욱 더 자연 상태에 있으며 불규칙한 산책로가 약간의 관목숲과 작은 연못들을 거쳐 지나간다. 정원 내의 작은 사원, 조각, 항아리 화분과 같은 신고전주의적 장식물에는 비문을 새겨 넣음으로써 정원이 마치 역사화 같이 느껴지도록 했다.

4 스토어헤드 가든

Stourhead

스토어헤드 가든은 클로드 로랭의 17세기 풍경화가 어떻게 정원의 모델이
되었는가를 보여주는 가장 분명한 사례이다.

특징

호수를 중심으로 주변에
전개되는 정원

상징

로마 건국의 신화가 된
트로이 왕자 아이네이아
스가 트로이를 탈출해
로마까지 가는 여정을
그린 이야기

스토어헤드 가든은 1741년부터 은행가 헨리 호어 2세[16]가 자신이
소유한 윌트셔 부지 전체를 활용하여 조성이 시작되었다. 정원은 호
수 주변의 굽이치는 수변선을 따라 구성되며 고전적인 건물들이 산
재한다. 원형 평면에 기둥 회랑이 있는 아폴로 신전, 꽃의 여신 플로
라 또는 케레스 신전, 이 두 개 건물과 호수 반대 쪽에 위치한 판테온
등이 있다. 호수의 가장 좁은 부분에서 두 개의 수변을 잇는 다리는
팔라디오의 건축 규범을 반영하는 요소이다. 헨리 호어는 정원을 통
해 그에게 주어진 자연을 풍경화로 바꾸었다. 판테온의 형태는 클로
드 로랭의 풍경화 〈아이네이아스가 있는 델로스섬의 풍경〉(1671년)
에서의 아폴로 신전을 떠올리게 한다. 이 그림은 현재 런던의 국립
미술관에 있다. 그림 속 건물은 호어의 건물과 같이 전면에 여섯 개
의 코린트 양식 기둥이 있는 돔형 건물이다. 아폴로 신전의 전면은
스토어헤드의 플로라 신전을 연상시키는 도리스 양식의 회랑이다.

하지만 헨리 호어는 로랭의 그림인 〈델파이 신전으로 가는 아이네이아스 일행〉의 복사본을 가지고 있었는데, 이 그림도 건물들이 연속적으로 이어진다는 특징을 가진다. 당시 로랭의 주요한 작품은 수많은 복사본이 돌아다니고 있었다.

스토어헤드 가든은 호숫가를 따라 돌며 호수가 내려다보이는 주요 지점에 건물이 있는 이상적인 여정의 이미지다. 정원은 그것을 떠올리게 하는 장소로 트로이의 영웅 아이네이아스Aeneas 의 여정을 극적인 이야기로 표현했으며, 각 건물들은 베르길리우스에 의해 문학적으로 묘사된 장소들을 보여준다.

헨리 플리트크로프트.17
스토어헤드 풍경,
1765년경, 런던 영국
박물관.18

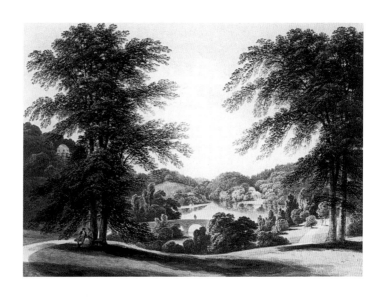

아폴로 신전은 현재 레바논에 있는 바알베크Baalbeck 신전을 복제한 것이며 유럽에서 가장 오래된 것이다.

판테온 혹은 헤라클레스 신전은 헤라클레스의 영광을 기리기 위해 에반데르Evander의 집에 도착한 아이네이아스를 떠올리게 한다. 건물은 로랭의 〈아이네이아스가 있는 델로스섬의 풍경〉에서 복제한 것이다.

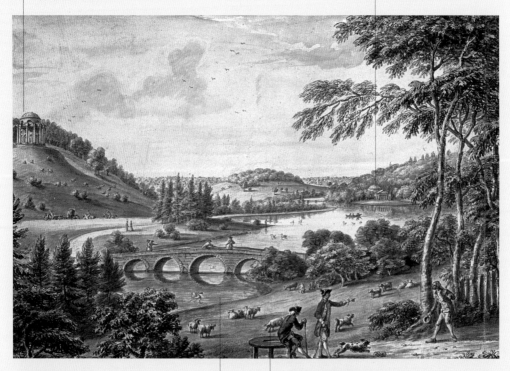

코플스톤 워리 뱀필드19, 스토어헤드 풍경, 1760년경, 런던 개인 컬렉션.

아르카디아와 같은 자연을 재창조하면서 고대의 건물과 함께 자유롭게 풀을 뜯고 있는 동물을 등장시켰다. 정원은 로랭의 풍경화에 생명감을 갖게 한다.

호수는 베르길리우스가 쓴 《아이네이아스》의 티베리스Tiber 강을 떠올리게 한다. 강가 제방에서 쉬고 있던 아이네이아스의 꿈에 강의 신 티베리스가 등장하는 대목이다.

베르길리우스의 《아이네
이아스》를 그린 클로드르
로랭의 연작 중 여섯 번째
그림이다.

스토어헤드의 판테온은 아
폴로 신전의 돔을 충실하게
모방한 것이다. 로랭은 그
림에서 판테온을 육각 기둥
으로 묘사하고 있다.

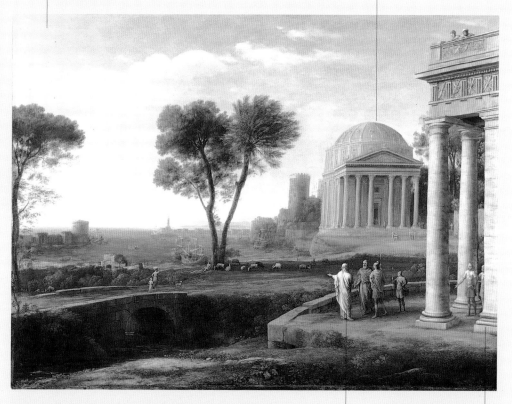

클로드르 로랭, 아이네이아스가 있는 델로스섬 풍경, 1672년, 런던 영국 미술관.

제방 위 도리스 양식
의 사원은 스토어헤
드 가든에서 플로라
신전으로 소개된다.

항구를 향해 서 있는 도리스 양식의 사원 앞에
는 신관이자 델로스의 왕 아니오스, 아이네이
아스, 그의 아들 안키세스가 서 있다. 이 장면은
《아이네이스》의 3권에 나온다. 이곳에서 아이
네이아스는 그의 후손들에게 영광스러운 미래
가 기다린다는 예언을 받게 된다.

5 정치적인 정원
Political Garden

스토우 가든stowe garden은 휘그당[20]의 반대 입장에 있었던 리처드 템플경[21]의 정치 철학적 견해를 보여준다. 이곳은 도덕과 정치 간의 복잡한 관계를 고민하는 장소였다.

특징
과거의 오각형 디자인으로부터의 발전

상징
정치와 도덕 간의 관계

스토우 가든은 주변의 방사축에 의해 형성된 원래의 오각 구조를 리모델링한 정원이다. 1738년 템플경은 기존의 수렵원을 확장하기 위해 부지를 추가로 매입하고, 새로운 디자인을 위해 당대 저명한 풍경식 정원 디자이너 중 한 명인 윌리엄 켄트William Kent를 고용한다. 켄트는 북서쪽에 은자의 집과 비너스 신전을 만들고, 동쪽에는 목가적 이상향인 아르카디아의 풍경을 묘사한 천상의 땅을 배치하여 엘리시안 필드Elysian Fields라는 이름을 붙여 여러 가지 상징적 의미를 담았다. 후자의 공간은 연속적인 그림과 세심한 고전 건축물의 배치를 통해 정치와 도덕 간의 끊임없는 논쟁을 표현하고 있다. 건축물들은 일종의 은유적인 여정으로 연결되어 있다. 1세기경 티볼리의 시빌Sibyl 신전을 모방한 고대 도덕의 사원Temple of Ancient Virtue에는 고대 그리스의 중요한 인물 흉상을 포함시켰다. 고대 사원과 한곳에 나란히 있는 현대 도덕적 가치 사원Temple of Modern Virtue은 처음부터

페허로 지어졌으며 당대의 도덕 관습이 무너지고 있음을 암시한다. 사원 내부에는 리처드 템플경의 정치적 적수인 로버트 월폴22의 머리 없는 흉상이 있는데, 이는 그를 권력형 부패의 화신으로 여겼기 때문이다. 현대 도덕의 사원에서 멀지 않은 곳에는 열여섯 명의 저명한 영국인 흉상으로 장식한 영국의 가치 사원 Temple of British Worthies 이 있다. 이곳이 전하는 메시지는 과거 영국의 과학자, 계몽주의자, 자유주의자들이 고대 그리스의 그들보다 뒤지지 않음을 보여준다. 비록 영국의 도덕성은 월폴과 같은 이들로 인해 땅에 떨어졌지만, 영국의 미래를 되살리자는 희망이 과거의 위대한 이들과 함께 가치 사원에 남아 있음을 표현했다.

존 파이퍼, 스토우, 빌라,
육각형 호수, 콩코드 신전,
1975년경, 개인 컬렉션.

수렵원의 경계를 분리하고 표시하는 인공 도랑 하하ha-ha는 시야를 무한한 곳까지 확장시키는 새로운 자유로움의 이미지이다.

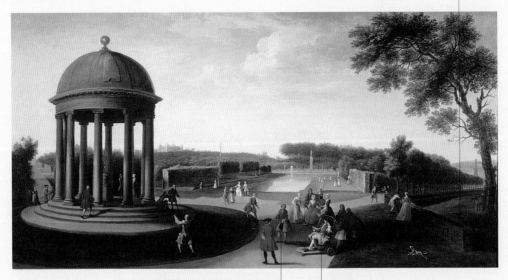

자크 리고,23 스토우 가든의 로톤다와 여왕의 극장, 1740년경, 개인 컬렉션.

앉아 있는 리처드 경에게 찰스 브릿지맨이 스토우 가든의 대규모 로톤다에 대해 설명하고 있다.

조지 2세의 왕실 정원사이며, 엄격한 정형식 정원을 반대했던 찰스 브릿지맨이 보인다. 그는 정치적으로는 보수주의자였다.

모뉴먼트는 기하학적 디자
인이 없으며 다듬어지지
않은 자연 환경에 둘러싸
여 있다.

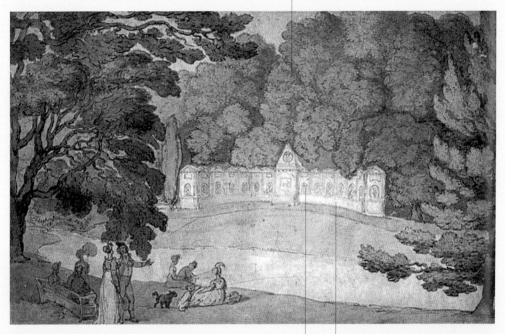

토마스 롤랜드슨,[24] 영국의 가치 사원, 18세기 후반,
캘리포니아 산마리노 헌팅턴 도서관[25] 미술 컬렉션 및 식물원.

영국의 가치 사원은 코뱀 자작
Viscount Cobham 정원의 정치적 메
시지를 보여주는 핵심 포인트이다.
그것은 믿음과 희망의 이미지이다.

과거 위인들의 흉상 옆에는 알렉
산더 포프, 존 바너드 등 유명 정
치인들의 초상이 그려져 있다. 영
국의 미래에 자신의 희망을 건 사
람들을 나열한 것이다.

6 렙턴의 정원

Repton's Gardens

당대의 가장 위대한 조경가인 험프리 렙턴은 작품에 대한 풍부한 기록을 남기며 정원의 개념을 넓혔다.

험프리 렙턴은 《레드북》26에서 자신을 스스로 풍경식 정원가landscape gardener로 부르며, 겹쳐볼 수 있는 페이지를 만들어서 보는 사람이 프로젝트 이전과 이후를 쉽게 비교할 수 있게 했다. 이 방법은 단순한 그림보다 정원이 어떤 디자인이 될지 직관적으로 이해할 수 있는 유효한 수단이 되었다. 또한 《레드북》은 몇 십 년 동안 정원이 얼마나 예술적으로 바뀔지도 보여준다. 그의 수채화 속에는 중산층 가족이 산책하거나 운동을 하고, 나무 그늘 아래 풀밭에 앉아 대화를 하는 이미지가 펼쳐진다. 건물 파사드에서 고전적인 장식 요소는 드러나지 않으며 조각상, 흉상, 장식 기둥은 사라졌다. 스토어헤드나 스토우 가든과 같은 초기 풍경식 정원에서 풍부했던 암시와 상징, 사상적 표현과 같은 문화적 영향력은 렙턴의 정원에서 약해졌다고 할 수 있다. 더 이상 문화적 수요를 따라가는 것이 아니라 정원주가 보고 만족하면 바로 결정하는 것이다. 건축 양식의 선택은 순수한 미

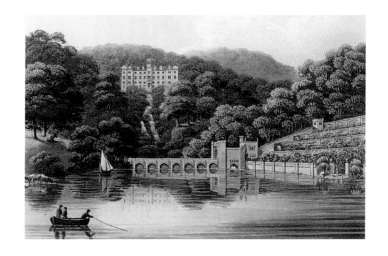

험프리 렙턴, 요크셔주 웬트워스27의 호수, 《풍경식 정원 이론과 실무 편람》28에서 발췌한 정원 개조안, 1803년 런던에서 인쇄.

적 고려뿐 아니라 의뢰인이 좋아하는 대로 맡기는 방식이 새로운 쟁점으로 등장했다. 따라서 렙턴은 문화적 방식보다 자연스럽게 결정되는 요소들을 선호했다. 그는 정원이 궁극적으로 사람이 살아가는 장소라는 점을 강조했으며, 문명에 익숙한 사람은 그림에 등장하는 것과 같은 자연에서 살 수 없다고 생각했다. 자연은 더 순화되고 더 편안해져야 했다. 프랑스 고전주의 사상도, 풍경식 정원 개념도 전면적으로 받아들이지 않으면서, 자신이 보기에 가장 적절한 요소를 개별적으로 취해 경관을 조성한 것이다.

렙턴은 거대한 산업혁명의 흐름에 의해 생겨난 부르주아들의 수요를 대변한 셈이다.

그림에서 렙턴은 그가 개입하기 이전의, 아직 언덕이 울창한 숲에 의해 숨겨져 있던 정원을 묘사하고 있다.

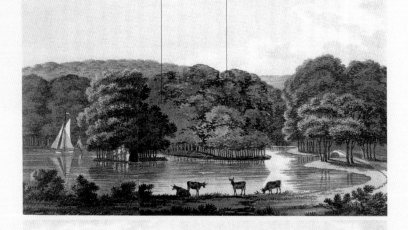

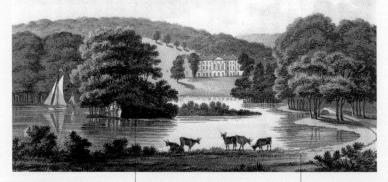

험프리 렙턴, 버킹햄셔주 웨스트위컴,29 원래 경관과 제안된 개조안 《풍경식 정원 이론과 실무 편람》으로부터 발췌, 1803년 런던에서 인쇄.

중앙의 숲을 제거해 정원이 전체 풍경의 일부인 것처럼 보이게 개조하는 렙턴의 새로운 풍경식 정원의 제안이었다.

두 그림에서 보이는 바와 같이 "인간에 의해 통제되지만 주변 풍경에 섞이는 정원"이라는 개념이 렙턴이 제안한 풍경식 정원이었다.

7 에름농빌

Ermenonville

에름농빌 정원은 1766년 지라르댕 후작[30]과 건축가 쟝 마리 모렐[31]에 의해 처음 계획되었으며, 유럽의 풍경식 정원에서 가장 인상적인 사례 중 하나이다.

특징
세 개의 영역으로 구성된 정원, 루소의 묘지가 있는 정원

상징
아르카디아의 새로운 개념으로서 정신과 도덕의 산책로

연관 항목
죽은 자의 정원

에름농빌 정원은 크게 세 개의 구역으로 나뉜다. 호수를 끼고 있는 남쪽의 대저택 구역, 작은 숲이 있는 북쪽 구역, 그리고 자연이 자유롭게 자라는 데세르[32]라는 야생 구역이다. 지라르댕 후작은 예술가와 같은 직감을 발휘하며, 정원 곳곳을 장식하는 부분에서 재능을 빛냈다. 북측 지역에는 인공 계류를 만들고 그 개울을 따라 중세 이탈리아 양식의 파빌리온을 설치했다. 야생 구역에는 은신처와 고독한 사색·명상을 강조하는 많은 비문을 설치했다. 남쪽 구역에는 작은 호수 주변으로 얼음 창고와 근대 철학의 신전 등 많은 작은 건물을 지었다. 장 자크 루소의 묘지는 호수 중앙의 포플러 섬에 있다. 실제로 이 위대한 철학자는 그의 삶 마지막 시기를 에름농빌에서 살다가 1778년도에 사망했다. 루소 서거 20년 후 유해는 파리의 판테온으로 옮겨졌지만 묘지는 섬에 그대로 남았다. 이 정원의 영감이 된 주요 원천은 루소로부터 나온 것이며, 그의 철학을 잘 녹여냈다. 특

모레스,[34] 에름농빌 정원의 풍경, 1794년, 베르사유 랑비네 미술관.[35]

히, 루소의 소설 《누벨 엘로이즈》[33]의 클라렌스 정원은 자연스러운 감각과 이성적인 행동의 조화를 보는 듯하다. 사실, 정원 전체는 사색과 느낌을 중시한 도덕적이며 영적인 일종의 산책로이다.

화가 위베르 로베르 Hubert Robert 도 에름농빌에서 함께 작업했다고 알려져 있지만 확실한 증거는 없다. 지라르랭 후작은 자신의 정원에 대해서는 애지중지할 정도로 자존심을 가지고 있었고 정원이 그의 독자적 창조물로 남길 원했기 때문이다.

위베르 로베르, 포플러섬이 있는 에름농빌 풍경, 1802년, 개인 컬렉션.

남측과 북측의 정원 구성은 풍경식 정원의 양면을 보여준다. 첫 번째 정원은 클로드 로랭이 그린 이탈리아 풍경이 상상되는 반면, 두 번째는 그곳을 가로지르는 멜랑콜리한 계류에 의해 목가적인 이미지가 느껴진다.

루소의 묘지가 만들어지고 있는 모습이다. 위베르의 디자인을 옮긴 것이라고 한다.

그림에 묘사된 것처럼 지라르랭은 인근 마을의 방문자가 걸어들어올 수 있도록 남측 지역을 개방했다. 그는 자연스러운 정원의 모습을 위해 실제 농부나 소작인이 다니는 길을 내어 목가적인 풍경이 보이도록 했다.

1775년, 티볼리의 고대 신전 시빌레를 복제해 지은 근대 철학의 신전은 완성되지 않은 모습이다. 이유는 "철학은 결코 도달할 수 없기 때문"이라고 한다.

여섯 개 기둥은 인간성을 끌어내는 힘을 보여준 여섯 명의 철학자를 상징한다. 철학자들의 키워드가 기둥 하부에 새겨져 있다.

각 기둥의 아래에는 다음과 같은 키워드들이 새겨져 있다. 뉴턴-빛Lucem, 데카르트-의미가 없으면 존재도 없다Nil in rebus inane, 윌리엄 펜-겸손Humilitatem, 몽테스키-정의Justitiam, 루소-자연Naturam, 볼테르-무지Ridiculum이다.

위베르 로베르, 빨래하는 여자들, 1792년, 신시내티 미술관.36

8

빌헬름스회에
Wilhelmshöhe

빌헬름스회에 베르그파르크는 왕궁 위쪽으로 이어지는 긴 경사면 위에 우뚝 솟은 구조적 형상 덕분에 풍경식 정원 중에서 독특한 위치를 차지하고 있다.

특징

원래의 바로크 양식 위에 중첩해 조성된 영국식 정원

상징

절대주의의 화려함의 결정판

독일 카셀에 있는 빌헬름스회에 정원은 서로 다른 시기의 세 가지 계획이 단계적으로 이루어진 결실이다. 마지막 디자인은 지오바니 구에르니에로[37]에 의해 18세기에 만들어진 것이다. 이탈리아 정원에서 영감을 얻은 최초의 바로크식 구조는 나중에 영국에서 수입된 새로운 아이디어에 의해 수정되었고, 최종적으로는 낭만주의 양식으로 수정되었다. 원래의 디자인에서 수많은 테라스가 있는 압도적인 폭포는 맞은 편 산에서 내려와 왕궁 근처

얀 니켈렌,[39] 옥타곤 풍경, 19세기, 카셀 예술 컬렉션.[40]

The Liberated Garden

자유주의 정원

145

의 계곡으로 흘러든다. 이 폭포는 옥타곤이라고 불리는 물 탱크에 의해 공급된다. 육면체 구조물의 꼭대기에는 피라미드가 있고, 다시 그 정상에 파르네세 헤라클레스를 복사한 헤라클레스 상이 있다. 정원의 본래 기능인 수렵원이 유지되었을 때는 왕궁과 옥타곤을 잇는 기하학적인 축이 자연스럽게 형성되었다.

영국의 조지 2세의 마리아 공주와 프레드릭 2세 부인의 제안에 따라 영국식 정원으로 리모델링된 후 최종적으로는 프리드리히의 아들 빌헬름Wilhelm이 18세기 후반에 완성하면서 빌헬름스회에라는 명칭이 사용되기 시작했다. 경관의 미학적인 면과 함께 이 정원의 개념에는 여전히 중부 유럽을 통치했던 절대주의 권력이 반영되어 있다. 따라서 인공적인 바위산, 계곡, 로마식의 수로, 힘 있는 캐스케이드와 같은 경관을 통해 영웅적인 면이 강조되고 있다. 빌헬름 성 뒷편에는 로웬부르그[38]라고 하는 중세의 성채 폐허를 덧댐으로써 독일 헤센주의 문장에 그려져 있는 사자를 연상케 한다. 성곽 정원과 풍경식 정원, 원래의 바로크 건축물이 통합되며 앙상블을 형성하는 경관이다.

성채 건너편에는 헤센의 문장을 연상시키는 신고전주의 양식인 로웬부르그(사자의 성) 폐허를 인위적으로 조성하였다.

빌헬름성 앞으로는 산 정상의 저수지로부터 흘러내린 물의 압력으로 30미터 이상 물을 공중으로 뿜을 수 있는 분수대가 세워졌다.

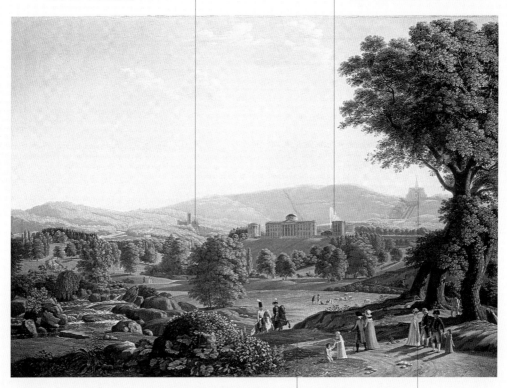

요한 에르드만 흄멜,⁴¹ 빌헬름스회에 풍경, 1800년경, 카셀 미술 컬렉션.

옥타곤은 거친 현무암으로 되어 있고, 헤라클레스 상은 높이가 10미터에 이르며 영토인 바이센슈타인에 대한 절대적인 지배를 보여준다.

그림은 19세기 초의 빌헬름스회에 정원을 보여준다. 3세대에 걸쳐 이루어진 개조 과정의 조화로운 결과물이다.

9

말메종

Malmaison

19세기 초, 나폴레옹 황제 시기에 이르러 프랑스에서도 풍경식 정원의 원리가 도입되기 시작했다.

특징

유럽 풍경식 정원의 가장 뛰어난 예 중 하나

상징

식물학과 동물학에 대한 황후의 지대한 헌신

연관 항목

온실, 정원 속 인물화

말메종 정원은 프랑스에 풍경식 정원이 어떻게 도입되는지를 보여주는 가장 흥미로운 예 중 하나이다. 18세기 말, 나폴레옹의 아내이자 황후 조세핀 보나파르트가 말메종의 토지와 프레오 숲Bois-Préau을 매입했다. 프랑스 정부가 자리 잡고 있었던 1800년부터 1802년까지 이곳은 왕실 귀족들이 서로 교류하는 장소였다. 초기에는 건축가 샤를 페르시에[42]와 피에르 퐁텐[43]에 의해 재건축되었으며, 이후 루이 마르탱 베르토[44]가 이 숲을 풍경식 정원으로 바꿨다. 작은 숲이 군데군데 있으며, 호수와 연결된 수로에는 배가 다닐 수 있어서 잔디밭을 가로지르도록 했다. 호수는 거대한 온실로 향하는 길목에 위치하고 있다. 특히, 이 정원은 조세핀 황후의 식물과 동물에 대한 열정 덕분에 유명해졌다. 실제로 조세핀 황후는 묘목장 주인, 식물학자, 자연사 박물관 학예사들의 도움을 받아 유럽뿐 아니라 세계 여러 나라들로부터 희귀 식물을 수집했다. 200여 종의 식물들이 말메

종에서 처음 재배되었으며 그중 가장 중요한 식물은 장미였다. 250여 종의 식물들은 화단에서 재배되거나, 따뜻한 날에는 화분에 담겨 옥외에서 길러지기도 했다. 영국은 조세핀 황후의 열정을 인정하여 대륙 봉쇄령이 시행 중이던 시기에도 표본들을 수입할 수 있도록 후원했다. 식물 화가 피에르 조셉 르두테[45]의 삽화집《장미 Les Roses》에는 조세핀이 수집한 장미 170여 종이 수채화로 묘사되어 있다. 그의 책은 식물학적 정교함과 새로운 낭만주의 언어의 섬세함을 결합시킴으로써 유럽 전역에 알려졌고 명성을 얻게 되었다.

피에르 조셉 르두테, 벵갈 장미, 1817~1824년, 말메종 부아프레오 국립 박물관.[46]

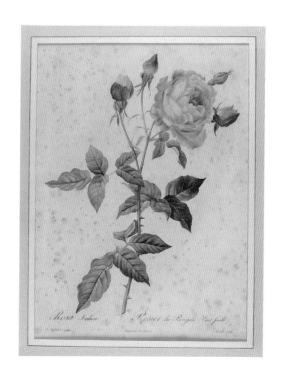

17세기 정원 모델은 앙시엥 레짐[48]의 상징으로 여겨져 프랑스 혁명 이후 더 이상 쓰이지 않게 되었다.

말메종 정원은 피에르 조셉 르두테의 유명한 삽화집에서 묘사한 불멸의 장미 그림들로 인해 유명해졌다.

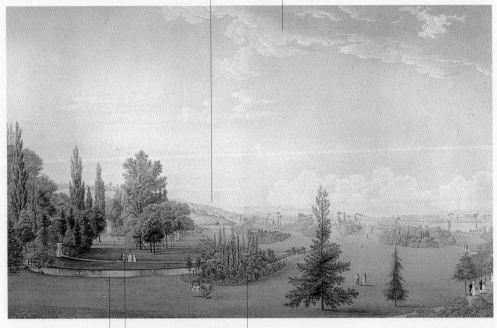

풍경식 정원은 독특한 경관을 감상할 수 있는 원형 도로를 따라 펼쳐진다.

앙투안 이냐스 맬랭,[47] 1810년, 말메종 정원과 프레오 숲, 말메종 부아 프레오성 국립 박물관.

정원 안을 흐르는 구불구불한 수로는 배가 다닐 수 있으며 호수로 이어진다.

조세핀은 정원을 만들고 희귀한 동물을 기르기 위해 많은 비용을 지출했다.

오귀스트 가르느레,49 말메종 호수
풍경, 19세기 초, 말메종과
부아 프레오성 국립 박물관.

황후는 이국적인 동물을 기르기 위해 많은 난관에 부딪힐 수
밖에 없었다. 사육사를 고용해야 했고 재정적으로 많은 지출
을 필요로 했다. 이러한 이유 때문에 19세기 초에는 많은 동
물을 파리의 자연사 박물관으로 보냈으며, 조세핀은 식물에
보다 집중할 수 있었다.

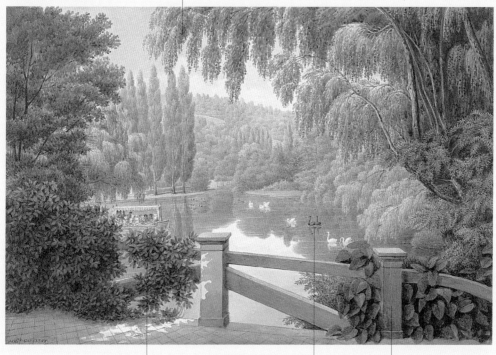

말메종의 이국적인
동물 중에는 특히 흑
고니가 많았다.

인공 호수에는 동양
식 다리가 놓였는데,
당시의 유행을 따른
것이다.

현재는 정원의 원래 모습이 많
이 남아 있지 않다. 호수는 없어
졌으며, 조세핀이 만든 유명한
온실들도 주택으로 바뀌었다.

숭고의 정원

The Sublime Garden

18세기 마지막 수십 년 동안, 영국에서 무엇보다 자연스럽고 야생적인 성격의 새로운 정원이 생겨난다.

인공물과 형식주의를 거부한 새로운 종류의 정원이 나타났다. 이 공간에서는 숭고한 느낌이 우세하며 정원과 야생, 자연간의 경계를 찾기 어렵다. 원래 모습 그대로의 자연을 즐기고자 했던 욕구는 가파른 바위, 어두운 동굴, 숨 막히는 풍경을 담아냈다. 여기에서 인간의 개입은 매우 제한적이다. 기하학이 지배하고 디자인이 넘치는 방식에서는 그 과도함을 벗어나기 위해 외진 곳에 친밀한 공간을 만들어내는 것 밖에 달리 방법이 없었다. 반면 '숭고함'은 아찔한 조망 구조에서 감정적인 흔들림, 갑작스러운 공포감이 들게 한다.

웨일즈 남서부 더베드 주Dyfed County 50의 하포드 파크Hafod Park 는 자연에 대한 새로운 접근 방식을 보여주는 정원이다. 이곳은 방문자에게 심오하고 풍부한 느낌을 불러일으킨다. 특히 하포드 파크의 거친 풍경은 무섭다는 감각에 가깝다. 땅의 신화를 떠올릴 수 있도록 거친 경관을 활용한 동선과 조망점이 선정되었다. 1780년대 정원이

존 스미스,52 하포드
여행 풍경 15점 중
동굴이 있는 계곡,
제임스 스미스의 '하포드
여행 그림집(1810년,
런던에서 인쇄)'에서 발췌,
애버리스티위스 웨일즈
국립 도서관.53

처음 조성되었을 때 켈트족 전설을 바탕으로 한 유명한 '시인의 전설'은 많은 이야깃거리가 되었고, 그중에는 제임스 맥퍼슨51이 발굴한 고대 시가 단편이 가장 유명하다. 하포드 파크는 이러한 땅의 근원을 밝힌 오래된 장소들을 참조하면서 영향을 받았다.

대중을 위한 공공정원

The Garden
Goes Public

파리의 대중공원

런던의 대중공원

베를린 빅토리아 공원

뉴욕 센트럴 파크

◀ 마르코 리치,1 런던의 더 몰과 세인트 제임스파크 풍경(일부), 1710년경. 요크주 하워드성 소장.

1

파리의 대중공원
The Public Park in Paris

1789년 프랑스 혁명 시기, 성직자와 귀족들이 소유한 많은 토지들이 몰수되었고 그중 몇 곳은 공원으로 바뀌었다.

특징
풍경식 정원의 원칙에 따라 설계된 새로운 공원

상징
도시 성장과 함께 위생 증진과 사회 통제의 필요성

연관 항목
게임, 스포츠, 활동, 패션 산책로

파리는 팔레 루아얄Palais Royal 과 튈르리The Tuileries 와 같이 유명한 산책 장소를 포함해 다양한 공공녹지 유형들이 등장한 최초의 도시이다. 파리가 중세 도시의 옛 모습을 걷어내고 근세의 보편적인 도시 재개발 과정을 거쳐 공원 계획을 도입하게 된 것은 나폴레옹 3세 치하에 이르러서였다. 나폴레옹은 프랑스를 보다 근대적으로 만들고, 파리를 발전의 상징이 될 모범 도시로 바꿀 계획을 추진하기 위해 세느현의 지사인 조르주 외젠 오스만Georges-Eugène Haussmann 을 기용했다. 오스만은 가로수가 식재된 대로인 불레바르, 하수도 시스템, 공원, 산책로 등을 새로 만들었으며, 특히 공원은 도시의 골격을 형성하도록 배치했다. 서쪽에 불로뉴 숲Bois de Boulogne 이 있었다면, 동쪽에는 뱅센느 숲Bois de Vincennes 이 자리했다. 북쪽에는 뷔트쇼몽 공원Parc des Buttes-Chaumont 을 입지시켰고, 남쪽에는 몽수리 공원Parc Montsouries 을 설치했다. 이 네 개의 공원 배치에 따라 스물네 개의 광

장 밥티스트 프린스(추정),2
루이 15세 광장에서 본
튈르리 입구, 1775년경,
베상송 보자르 미술관.3

장과 정원들이 도시 조직 내에 만들어졌다. 이는 휴식과 여가를 위해 만들어진 영국식 도시 광장을 모델로 한 것이었다. 나폴레옹 3세는 파리 시민들의 즐거움을 위해 '녹색 허파'를 만드는 일의 정치적 함의를 간파하고 있었다. 이러한 공원들은 환상을 채워주면서, 사회적 화합 이미지를 형성하는 데 도움을 주었다. 기분을 전환하거나 레크레이션을 즐기면서 도시 생활 속에서 일상의 긴장을 해소해주고자 한 것이다. 나폴레옹 3세는 시민들이 혁명적 사상에 빠지지 않게 하는 데 공원이 그 역할을 해줄 것으로 생각했다.

르 노트르는 장식 화단과 나무들이 교대로
배치된 중앙 대로를 구성했고, 이를 통해
정연한 선의 격자 패턴을 완성했다.

윌리엄 와일드,4 멀리 개선문이 보이는 튈르리 정원,
1858년, 개인 컬렉션.

튈르리 왕실 정원은
17세기 후반부터 공공
적 기능을 담당했다.
르 노트르가 정원을 설
계했고, 1672년에 완
성되었다.

튈르리 정원에서 뻗어
나간 중앙축은 샹젤리
제와 이어져 개선문까
지 도달한다.

입구에는 왕의 특별 수비대가 지키고 있었으며,
일반인, 군인, 옷차림이 적절치 않은 사람들의 출
입을 막았다. 19세기에 이르러서야 인상파 화가
들에 의해 여가의 명소로 알려지게 된다.

볼로뉴 숲은 과거 왕실 소유의 사냥 숲이자 위락 공간이었다. 오스만은 원래 있던 방사형 가로수 길을 풍경식 정원 양식에 따라 구불구불한 숲길로 다시 설계했다.

19세기 후반과 20세기 초, 정원에 대한 관심은 단순 미학에서 정원의 기능으로 진화했다. 이는 전형적인 정원 방문자들의 변화를 유발했다. 여가와 휴식 욕구를 채워주도록 디자인된 공간을 즐기기 위해 교양 있는 방문자들이 공원을 찾았다.

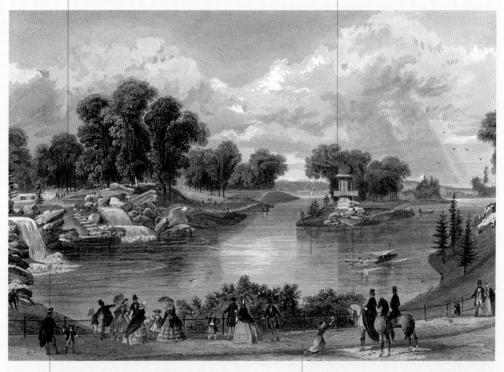

공원 내 수 체계는 센강으로부터 끌어온 물을 이용하여 조성된 것이다. 물의 유입구와 선착장, 두 개의 큰 호수가 이어졌다.

볼로뉴 숲의 호수, 19세기, 파리 장식 미술 도서관.[5]

볼로뉴 숲은 일반 시민들에게 개방된 풍경식 정원의 첫 사례였으며, 인기가 매우 높았다.

2 런던의 대중공원
The Public Park in London

영국의 도시 공원은 다른 유럽 나라들의 모델이 되었으며, 19세기 중반 이후 규모와 수에서 프랑스를 넘어섰다.

특징
풍경식 정원, 유원지, 식물원을 모델로 디자인된 대중공원

상징
하층민 계급의 복지 수단으로서의 사회적 함의

연관 항목
패션 산책로

1800년대 영국 도시들은 녹지가 매우 부족한 상태였다. 왕실이 소유한 숲과 공공 부지의 산책로를 제외하면 도시 환경은 끊임없이 지어지는 건축물에 의해 위협받고 있었고, 빅토리아 시대(1837~1901)에 들어선 이후에도 공원은 찾아보기 힘들었다. 존 클라디우스 루든[6]이 유럽 대륙의 다른 나라 상황을 개인적으로 둘러본 후 공원의 필요성을 처음으로 설파한 사람이 될 정도였다. 영국이 이 분야에서 뒤처질 수밖에 없었던 이유는 무엇보다 이 기간이 산업혁명이 한창이었던 자본주의 격변기였기 때문이다. 19세기 중반, 일자리를 찾기 위해 농촌으로부터 대거 인구가 유입된 후에야 도시 문제를 깨닫기 시작했다. 영국의 공원들은 의회가 사회 여건을 개선하기 위한 여러 제도를 공표한 후 늘어났다. 따라서 영국의 도시 공원은 대부분 노동자들이 처한 열악한 도시 생활의 환경 대책으로 많은 사람을 수용하기 위한 제안으로부터 시작됐다. 그와 동시에 공원은 새로운 사회

적 관계망을 위한 수단으로 여겨졌고, 노동자 계층이 중산층의 행동 양식을 배울 수 있도록 도왔다. 영국의 도시 공원은 비록 여러 문제를 해결하는 과정에서 생겨났지만, 하층민 복지의 상징으로 받아들여지게 되었다. 사람들은 피곤한 일과를 마치고 공원에서 긴장을 풀 수 있었으며, 공원은 사교 활동과 놀이를 위한 장소가 되었다.

영국 풍경식 정원 디자이너,
런던 그로스베너 광장,7
1754년, 개인 컬렉션.

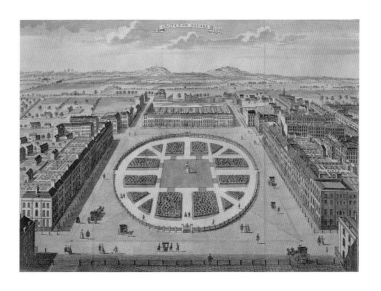

몰mall이라는 용어는 경기 중 그늘을 제공하기 위해 키 큰 나무들이 흩어져 있는 가로수 길에서 진행된 공 놀이인 '폴 몰pall-mall'에서 유래했다.

마르코 리치,8 런던의 더 몰과 세인트 제임스파크, 1710년경. 요크주 하워드성 소장.

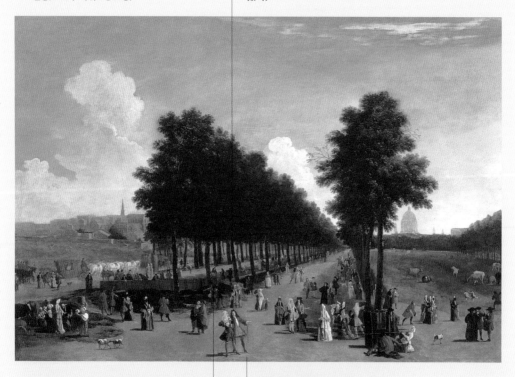

폴 몰에서 경기가 더 이상 개최되지 않게 되자, 가로수 그늘 길은 산책로가 되었다. 과거의 '몰'이라는 용어는 가로수가 늘어선 공공 도로를 의미했다.

세인트 제임스 파크는 본래 영국 귀족들 사이에서 유행하던 사교 장소였다. 출입문 열쇠에 대한 보증금만 지불하면 공원에 출입할 수 있었다.

수정궁Crystal Palace은 높은 지형 위에 자리하여 공원 전체를 압도했다. 수정궁에 맞춰 정원이 설계되었고, 길, 분수, 테라스 등의 요소들도 배치되었다.

조셉 팩스턴, 수정궁과 시드넘 정원, 1855년경. 런던 영국 왕립 건축가 협회 소장.

수정궁을 설계한 조셉 팩스턴은 거대한 온실을 재건하기 위해 시드넘Sydenham에 금융 회사를 설립하고, 위락과 교육을 위한 대규모 분양 단지를 만들었다. 시드넘 공원은 20세기 테마파크의 원형이라고 할 수 있다.

중심부는 이탈리아 정원의 양식에 따라 설계되었고, 외곽으로 갈수록 영국 풍경식 정원 양식으로 디자인되었다.

선사 시대를 테마로 한 공원에는 시멘트로 만든 실물 크기의 공룡들이 호숫가에 전시되었다.

베를린 빅토리아 공원

Victoriapark in Berlin

3

빅토리아 공원은 원래 나폴레옹에 맞선 프로이센의 승리를 축하하기 위해 성당 건설이 계획되었던 언덕에 조성되었다.

특징
당시의 절충적인 이론에
맞춘 설계

상징
나폴레옹에 대한 프로이
센의 승리 축하

1815년 빈 회의 이후, 베를린시는 성당을 건립할 부지에 철십자가를 세우기로 결정한다. 그리고 1813년 요새 건설로 황폐해진 베를린 남부 지역을 국유지로 획득했다. 이곳에서는 도시의 멋진 전경을 감상할 수 있었으며, 기념물 꼭대기의 십자가는 민주적 시대의 경향에 따라 장교나 병사들에게 수여되었던 훈장 모양이었다.

1824년에는 기념물을 보호하기 위해 공원이 계획되었고, 우여곡절 끝에 카이저 빌헬름 1세의 지시에 따라 완성되었다. 그는 기념물을 도시로 진입하는 도로축에 맞추도록 했다. 19세기의 절충적인 양식으로 만들어진 공원은 빅토리아 공원으로 명명되었다. 이는 빅토리아 세자비의 이름을 딴 것이기도 하고, 본래 설계 목적이었던 대 프랑스전의 승전을 기념하기 위한 것이기도 했다.

인공 폭포는 기념물에서 24미터 아래까지 물이 떨어지도록 조성되었다. 폭포는 거대한 화강암과 석회암 덩어리로 지어졌는데, 기념물

을 절벽 위에 세워 강한 인상을 주도록 설계되었다.

크로이츠베르크9의 전경,
1890년경, 베를린 개인
컬렉션.

크로이츠베르크는 훼
손을 막기 위해 문으로
둘러싸여 있었다.

요한 하인리히 힌체,[10] 베를린을 배경으로 한 크로이츠베르크
기념물, 1829년, 베를린성과 정원 관리 위원회.[11]

19세기 초에 그려진 이 그림에서 공원은 산책
을 위한 장소였다. 언덕 꼭대기에서는 멋진 도
시 주변 풍경을 둘러볼 수 있었다.

기념물은 돌로 보강된
사구 위에 서 있다.

뉴욕 센트럴 파크
New York's Central Park

뉴욕 맨해튼 중심에 들어선 미국 최초의 대형 대중공원인 센트럴 파크는 1856년, 프레드릭 로 옴스테드에 의해 디자인되었다.

특징
공원 내 길이 서로 다른 교통수단을 분리하도록 설계

상징
사회와 공공 위생을 동시에 향상시키기 위한 수단

센트럴 파크는 시민들의 레크레이션 활동을 지원하면서, 도시 생활 수준의 향상을 위해 합리적인 안을 공모하는 과정에서 만들어졌다. 센트럴 파크의 새로운 점은 공원을 가로지르는 마차 길을 공원의 평균 레벨보다 낮게 설계해 공원이 단절되지 않고 시각적으로도 이어질 수 있게 했다는 것이다. 프레데릭 로 옴스테드[12]의 도시 공공녹지에 대한 비전은 미적인 면과 공공 위생뿐만 아니라 경제적인 면까지도 고려되었다. 옴스테드는 공공복지가 질서와 보안, 도시의 경제 생활과의 관계에 의해 결정될 수 있다는 생각을 갖고 있었다. 또한 공중 위생 개선뿐 아니라 잘 정비된 환경을 통해 평등과 사회 정의 원칙이 세워질 수 있다고 생각했고, 그를 위해 자연적 요소의 도입이 필수적이라는 점을 인식하고 있었다. 이러한 이유로, 도심의 숲이 배타적이거나 고밀도 도시에서 제외되어야 할 대상이 아니라, 오히려 도시 시스템과 통합되어야 하며, 무엇보다 모든 시민들이 접근할 수

캐리어 앤드 아이브스,[13]
센트럴 파크 그랜드
드라이브, 1869년,
뉴욕 박물관 소장.[14]

THE GRAND DRIVE, CENTRAL PARK, N.Y.

있어야 한다고 생각했다. 옴스테드와 그 이후 모든 조경가들의 목표
는 도시의 자연화에 맞춰졌다. 조경가들이 추구한 이 방향은 결국
'정원 도시' 개념으로 진화하게 된다.

센트럴 파크는 묘지 공원16의 개념을
바꾸었다. 묘지 공원은 본래 도시로
부터 떨어진 교외 공원이었지만, 센
트럴 파크는 제약이 많은 도시 내에
물리적 환경 속에 등장한 낙원이다.

19세기 후반부터 20세기 초 사이, 정원 디
자인의 초점은 미적 관심에서 기능적 관심
으로 변화했다.

윌리엄 리커비 밀러,15 뉴욕 센트럴 파크
호수 풍경, 1871년, 뉴욕 역사 협회 소장.

센트럴 파크는 공원의
역할 문제에 대해 새
롭고 독창적인 해결책
을 제공했다. 마차 길
은 녹지보다 낮은 레
벨로 설계되었다.

센트럴 파크는 미국 최초로 계획
된 대형 대중공원이다. 옴스테드
는 공원이 시민들의 도시 활동 참
여를 자극하여 '건전한 놀이 장소'
가 될 것이라고 했다.

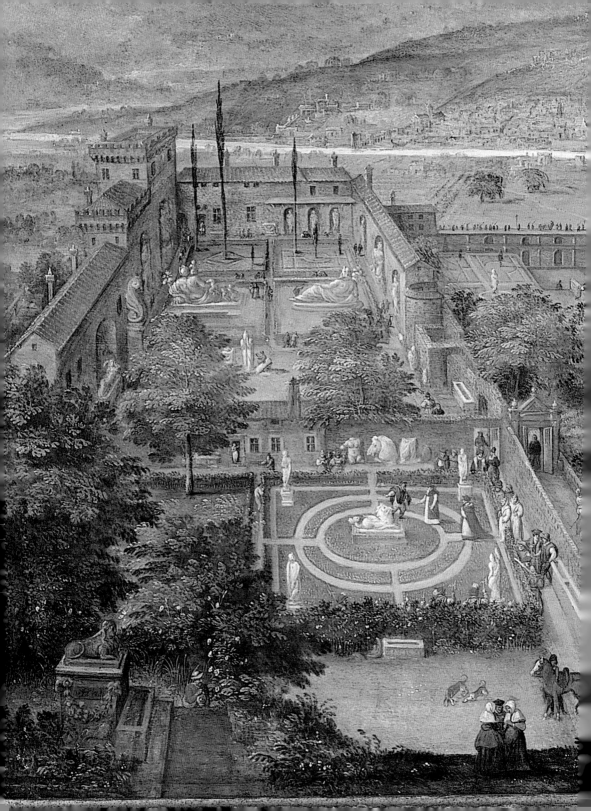

정원의 요소들

Elemenrs Of The Gatden

<table>
<tr><td>벽</td><td>꽃</td></tr>
<tr><td>식물 울타리</td><td>물</td></tr>
<tr><td>토피어리</td><td>정원 속 공학 기술</td></tr>
<tr><td>트렐리스</td><td>정원 무대</td></tr>
<tr><td>살아 있는 건축</td><td>장식 화단</td></tr>
<tr><td>비밀의 정원</td><td>모조 건축과 폴리</td></tr>
<tr><td>동굴</td><td>온실</td></tr>
<tr><td>산</td><td>정원 속 동양</td></tr>
<tr><td>조각물</td><td>나무</td></tr>
<tr><td>정원 산책로</td><td>외래 식물</td></tr>
<tr><td>정원의 놀라운 요소들</td><td>화분</td></tr>
<tr><td>미로</td><td>폐허</td></tr>
<tr><td>정원의 앉는 시설</td><td>인공 정원</td></tr>
</table>

◀ 페르디난드 게오르그 발트뮐러,1 쇤부른 정원의 고대 로마 폐허, 1832년, 빈 벨베데레궁 오스트리아 국립 미술관.2

1 벽
Walls

정원을 둘러싸는 벽을 만드는 것은, 외부의 위협으로부터 경계를 치고 그 속에서 심리적 안정을 얻기 위한 의도이다.

상징
지상 낙원, 식물 정원,
순수

연관 항목
고대 이집트, 이슬람 정
원, 수도원 정원, 속세
의 정원, 성모 마리아의
정원

중세 사회에서 정원을 둘러싼 벽은 위험으로 가득 찬 야생의 자연으로부터 문명의 땅을 구분 짓는 상징이었다. 뿐만 아니라, 벽으로 둘러싸인 정원은 아담과 이브가 추방된 지상 낙원의 또 다른 울타리를 떠올리게 한다. 성모 마리아가 앉아 있는 그림 속 정원에서도 신이 인간을 보호하는 상징으로 벽이 바깥을 두르고 있다. 이 벽은 동정녀의 순수함과 죄악으로부터의 보호를 강조한다. 르네상스와 바로크 시대 정원의 벽들은 정원을 구획하여 다양한 공간으로 만드는 의미가 있었다. 울타리 구조물이나 세심하게 다듬어진 식물 울타리의 경계는 나무들로 이루어진, 그야말로 '그린 룸'이었다. 경우에 따라 정원의 경계 벽은 건물 내부 공간의 연장이라는 점에서 특별한 역할이나 주제를 가지기도 했다.

풍경식 정원이 등장하면서 가장 바깥쪽 벽은 자연에 대한 분리 기능이 사라지고 별개의 독립된 구조물로 취급된다. 경계가 사라진 것은

여인들의 도시 연구회,
정원의 연인들, 크리스틴
드 피잔3의 책 《여인들의
도시》에서 발췌, 1410년경
파리에서 인쇄, 런던 영국
도서관.4

자연에 대한 속박과 제약이 사라진 것으로 해석된다. 자연과 인간 사이, 정원과 성벽 주변의 전원 사이에 더 이상 장벽이 있을 수 없었다. 정원은 자연 경관에 대해 열려 있으며 통합된 조망으로서 어울리게 되었다. 이러한 원리가 실제로 구체화된 것이 영국 정원에서의 하하이다. 하하는 흙이 무너지지 않도록 옹벽으로 된 급경사의 마른 도랑이다. 정원 내부에서 보면 시각적으로 주변까지 이어진 것처럼 보이지만 소나 양은 그 경계를 넘어갈 수 없다. 즉, 보이지 않는 경계이다.

그림 상단에 명확하게 표기된 바와 같이 '닫힌 정원'이 묘사되어 있다.

회전하는 분수는 성모 마리아를 상징하는 감춰진 분수이다.

그림에서 정원은 보호의 역할을 강조한다. 정원은 악마가 들어올 수 없는 공간이며, 본질적인 순수의 상태에서 모든 것이 풍요롭게 자라는 곳이다.

신성화된 높은 벽은 정원을 침범 불가한 요새로 만들고 있다.

인간 구원의 거울,5 1370~1380년경, 파리 국립 도서관.6

《장미 이야기》는 중세 말기에 등장하는 귀족의 사랑을 포함해 궁정 연애의 확산에 영향을 미쳤다.

쾌락의 정원 이미지는 다양한 색깔의 꽃들과 풍부한 식물종, 분수와 물방울, 나뭇가지에 날아드는 새소리 등이 어우러지는 에덴을 투영한 중세 정원의 원형이다.

바깥세상을 차단하면서 보호 기능을 하는 정원의 벽체 위에는 낙원으로부터 추방되어야 할 악의 이미지가 있다.

들어와서는 안 될 죄악과 인간의 나약함 사이의 경계가 정원 벽을 따라 표현된다. 죄악이란 탐욕, 탐식, 질투, 위선, 불신, 증오, 무례함, 그리고 과거의 적폐와 같은 것들이다. 반면, 정원 내부에서의 귀족 남녀 간의 연애는 감춰지고, 비밀은 보장된다.

네덜란드 화가, 쾌락의 정원에 들어서는 문 앞의 연인, 1400년, 런던 영국 도서관.

식물 울타리

Hortus

라틴어로 호르투스는 둘러싸여 닫힌 형태의 사적인 공간을 의미했으나 점차 집 주변의 영역까지 포함하는 개념으로 확장되었다.

상징

에덴의 정원 혹은 교회의 이미지

연관 항목

세속의 정원, 성모 마리아의 정원

로마인들은 주방과 가까운 옥외 저장고의 일종으로 채소와 농작물을 기르는 땅을 호르투스hortus라고 불렀다. 같은 용어이지만 복수형 'horti'는 주로 여가 활동을 위해 이용되는 정원을 가리킨다. 상징적인 호르투스의 이미지는 중세 시대에 형성된 것으로, 지상 낙원의 상징인 수도원의 닫힌 정원인 호르투스 콘클루수스hortus conclusus 7와 직접적인 관련이 있다. 중세 사람들의 종교적, 상징적 필요에서 태어난 호르투스는 존재에 대한 질문의 해답을 찾고 자신과 신, 자연 간의 관계를 설정하는 장소였다. 원죄의 대가인 노동을 통해 인간은 에덴동산과 같은 삶을 누릴 수 있음을 재확인한다.8

호르투스의 상징주의는 대부분 낙원의 이미지와 교회에 대한 비유를 통해 중세 세계와 연결되어 있다. 예를 들어, 정원과 관련된 것이라면 모두 좋아했던 루이 14세는 베르사유에서 자신의 호르투스를 에덴동산과 같은 지상 낙원으로 재현하여 자연의 은혜를 누리고자

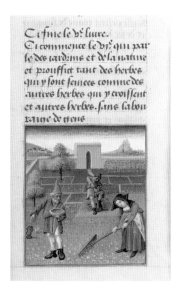

조반니 보카치오 연구회,
흙 갈기-모종 심기-땅
고르기, 15세기, 샹티 콩데
미술관.9

했다. 하지만 상징적 가치는 점차 사라지고 호르투스는 집의 가까운 곳에 채소나 과일 나무를 심은 정원이 되었다. 채소원은 희귀한 식물 재배를 위한 공간으로서 더 '문명적으로' 진보해 식물원의 탄생을 불러왔다.

카미유 피사로,[10] 흐린 아침 하늘 에라니[11]의 텃밭 정원,
1901년, 필라델피아 미술관.[12]

정원에서 채소와 과일을 키우는 텃밭
역할이 강조될수록 호르투스의 상징
적 의미는 점차 사라지게 되었다.

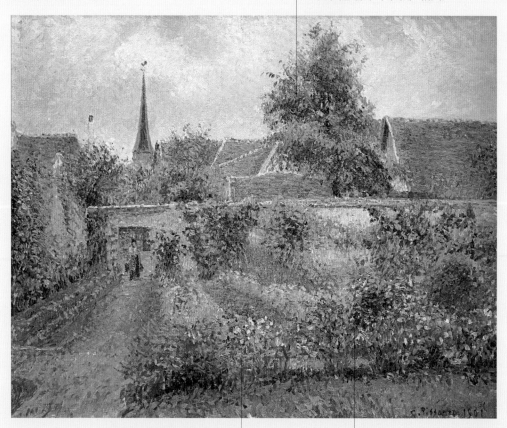

그림 속에서 정원은 여전히 종류
별로 구획된, 식물로 둘러싸인 닫
힌 공간으로 표현되어 있다.

화가는 빛의 터치를 통해 봄날
의 뿌연 회색빛 아침 정원에 신
선한 느낌을 주고 있다.

아드리안 폴 앨리슨,[13] 세인트 제임스 광장의 텃밭 활용, 1942년경, 웨스트민스터시 기록 보관 센터.[14]

제2차 세계대전으로 식량 수입이 줄어든 런던에서는 교외 지역처럼 텃밭이 증가했다. 존 내시가 디자인한 세인트 제임스 광장도 그렇게 쓰였다.

그림은 제2차 세계대전 중 런던 중심부 웨스트엔드 지구의 도시 텃밭을 묘사하고 있다. 물을 주기 위해 소방관이 지원하는 모습이 보인다.

영국 정부는 '승리를 위해 경작하라' 같은 슬로건을 통해 주민들이 스스로 식재료를 생산하도록 장려했다. 식량 수입 수요를 줄인 만큼 선박을 군수용으로 쓸 수 있는 여력이 생겼기 때문이었다.

3 토피어리

Topiary

수목을 예술적으로 다듬는 토피어리 양식은 고대 로마 시대부터 실용화된 기술이다. 라틴어로 쓰인 정원 관련 문헌에서 토피아리우스^{topiarius}는 정원사^{gardener}와 같은 의미로 사용되었다.

네군도단풍, 주목, 월계수 종류는 가지치기로 모양을 만들어 내기에 적합한 나무들이다. 르네상스와 바로크 시대의 토피어리 사용은 광범위하게 보급되었다. 그 배경에는 라틴어로 쓰인 고전 문학과 사상이 인쇄물의 형태로 다시 보급된 면도 있지만, 토피어리 기술을 꼼꼼하게 소개하고 알린 프란체스코 콜로나[15]의 《폴리필로의 꿈Hypnerotomachia Poliphili》[16]이 미친 영향도 큰 편이다. 르네상스 인문주의자들은 라틴어로 된 용어들을 그들의 문화에 맞춰 해석했다. 토피어리는 '자연을 기하학적으로 길들이고 변형을 가한 것'이라는 의미다. 이 유행은 빠르게 유럽 전반으로 퍼졌고, 생울타리와 관목 숲을 다듬는 체계적인 기술과 형태가 헤아릴 수 없을 만큼 다양하게 등장했다. 베르사유 정원에서 볼 수 있는 토피어리는 매우 화려한 형태로 만들어져 드로잉으로 수집되기도 했다. 후일, 토피어리 기술은 풍경식 정원이 확산되면서 '자연의 표현 자유를 박탈하는 구속적

형태' 혹은 '좋지 못한 취향의 과시'로 보는 관점이 등장하면서 유행이 시들해졌다. 하지만 19세기, 빅토리아 시대의 영국 정원에서 토피어리가 다시 등장한다. 특히 새로 도입된 이국적인 식물 수집 열풍과 자연적 표현이 섞이면서 기하학적 형태와 과거 양식이 재조명된 것이다. 19세기를 거치는 동안 새로운 양식이 토피어리에 지속적인 영향을 주었지만 바로크 시대에 이룩했던 사치스럽기까지 한 수준에는 미치지 못했다.

브라만티노,**17** 4월(부분), 1504~1509년, 밀라노 스포르체스코성 장식 예술 박물관.**18**

한스 브레데만 브리에스,[19] 장식
정원 드로잉, 1576년, 캠브리지
피츠윌리엄 미술관.[20]

고전 건축 연구에서 토피어리 기
술의 역사는 놓칠 수 없는 부분이
다. 건축에서 토피어리를 무척 애
용했음을 알 수 있다.

학술적인 기초는 없지만 브리에스의 그
림은 16세기 네덜란드 정원의 매우 귀
중한 자료가 된다.

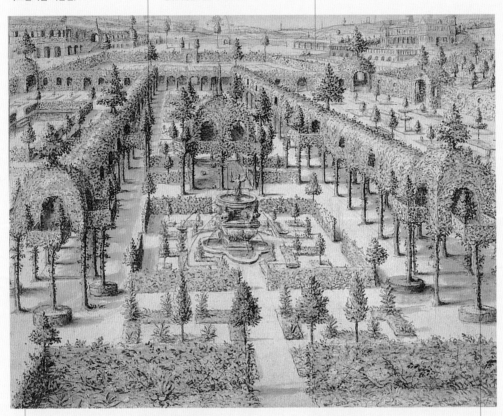

한스 브레데만 브리에스는 16세기 후반 《정
형식 정원Hortorum formae》이라는 출판물을
통해 건축적 정원 분야에서 유명해졌다. 그
의 일련의 그림들에서 건축물은 비트루비우
스의 건축적 질서를 표현하고 있고, 그것을
정원에 적용하고자 한 것이다. 이 그림은 도
리스, 이오니아, 코린트 양식으로 아름답게
조형된 정원을 보여준다.

과도할 정도로 표현된 건축적인 정
원 그림은 나무 아케이드의 틀과 정
교하게 조각된 중앙 분수, 기하학적
화단들이 차례로 구성된다. 중앙의
모듈은 끊임없이 반복될 듯 보이며
개별 공간들이 이어져 정원의 연속
성을 느낄 수 있다.

정교한 모양의 토피어리
작품들이 베르사유 정원
의 넓은 산책로인 그랑
알레 주변을 장식하며 아
폴로 분수까지 이어진다.

에트네 알레그랑,21 베르사유 정원의 루이 14세
산책로(일부), 17세기 후반, 트리아농의 베르사유궁 미술관.

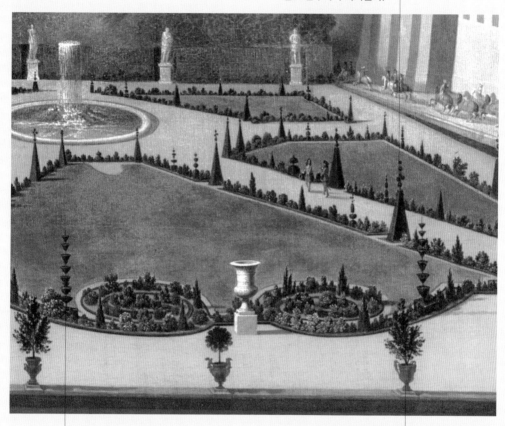

토피어리의 다양한 디자인은
태양왕의 정원 장식을 담은
앨범 카탈로그에 모두 수록
되어 있다.

화분에 심은 식물은 겨울 동안
온실에서 관리되어 다른 것들
보다 정교하다.

빅토리아 시대의 정원은 과거의 기하학적 형태와 스타일을 되살리면서, 예술적인 토피어리 양식의 부활과 화려한 이국적인 식물들로 열정적인 모습을 표현했다.

자연을 억압하는 것으로 거센 비난을 받았던 토피어리는 풍경식 정원에서 대부분 사라졌지만 영국의 빅토리아 시대의 정원에서 다시 등장한다.

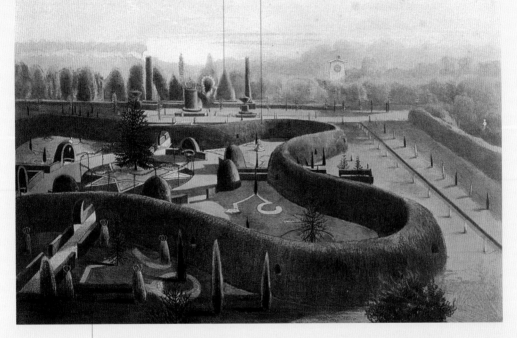

헤링턴의 후작 윌리엄 카벤디시의 소유인 엘바스톤성의 정원에서는 정교한 형태로 가꾸어진 토피어리를 볼 수 있다.

엘바스톤성의 '기쁨의 정원Mon Plaisir' 풍경, E. 아드베노 브룩22의 《영국의 정원》에서 발췌, 1857년 런던에서 인쇄.

토피어리 기술을 이용해 높은 식물 미로 벽을 세밀하게 다듬고 있는 여성의 모습이다.

식물 미로는 혼돈과 발견의 상징이며, 출구가 얼마나 멀리 있는지, 입구는 어느 방향으로 돌아가야 하는지 찾기 어렵다는 특징을 보여준다.

정원은 똑같은 모습의 여성들이 각자 다른 일을 하는 무수한 식물 미로의 방이 연속적으로 구성되어 있다.

팸 크룩,23 새들의 정원, 1985년, 개인 컬렉션.

미로의 초현실적인 시점은 끊임없는 긴장감을 준다. 미로는 통과하는 사람을 혼란스럽게 하는 미궁irrgarten이다.

4 트렐리스
Treillage

격자 울타리는 나무로 만든 라티스^{lattice} 또는 트렐리스^{trellis}를 의미한다. 트렐리지는 덩굴 식물을 키우는 목적으로 사용되었으며, 그 기원은 고대 로마 시대까지 올라간다.

트렐리지는 중세 프랑스어 트렐^{treille}에서 유래된 단어이다. 덩굴 식물을 엮어 아치처럼 만든 구조물을 말한다. 고대 로마에서는 격자창 라티스를 엮는 기술이 고도로 섬세하게 발달해 정원을 건축 공간처럼 구획하는 데 유효했고, 다양한 변화를 줄 수도 있었다. 트렐리스 기법은 중세부터 내려온 것이지만 중세 모델은 로마 시대의 풍부한 선례에 비하면 단순한 편이다. 정원 내 경계는 이런 방법을 써서 만들었고, 그때마다 모양을 조금씩 달리했다. 종류로는 덤불을 엮어서 만든 좀 더 단순한 가림 벽이나 마름모꼴 라티스^{lozenge pattern lattice} 또는 수평 수직으로 엮은 목재 레이스 틀에 식물의 가지를 유도한 에스펠리어^{espalier} 등이 있었다. 마름모꼴 라티스나 에스펠리어는 가장 흔하게 볼 수 있는 종류로 보통 덩굴장미를 올리는 용도였다. 나중에는 목재 레일도 많이 쓰이게 되었다. 15세기 말 무렵에는 약한 라티스보다 더 견고한 구조물을 선호하게 되면서, 르네상스기에는 원

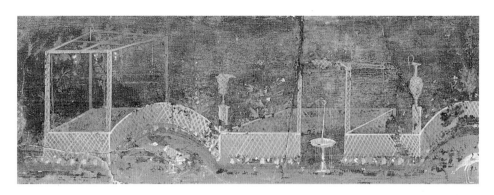

격자 구조물이 장식된 정원의 모습, 폼페이 유적 프레스코 벽화, 나폴리 국립 고고학 박물관.**24**

통형 궁륭barrel-vault 구조를 목재 트렐리스와 덩굴 식물로 만들어 식물 건축처럼 보이게 했다. 격자 울타리 제작 기술은 쉽고 빠르게 녹색의 건축 공간을 만드는 가장 적합한 방법으로 여겨졌다.

프랑스 화가(미상), 조르쥬 드 샤스톨렝의 꿈,
15세기, 샹티 콩데 미술관.

중세 시대, 식물 줄기를 엮어
만든 울타리는 부유하지 않
은 사람들의 정원에서 흔히
볼 수 있는 경계 소재였다.

이런 종류의 테두리는 채소나 약초를 키우는
공간을 구획하기 위해 사용되었고 사람들을
위한 정원은 더 정교한 구조였다.

마름모 패턴의 낮은 목재 레일이 정원 둘레의 경계를 이루고 있다.

카네이션의 지지대로 가벼운 트렐리스를 사용하고 있다.

화분에는 중세의 전형적인 방식으로 나무가 심어져 있다. 가지를 나무나 둥근 철제 테에 맞춰 자라도록 유인하는 방법이다. 이렇게 되면 식물의 수관은 접시를 쌓은 모양처럼 된다.

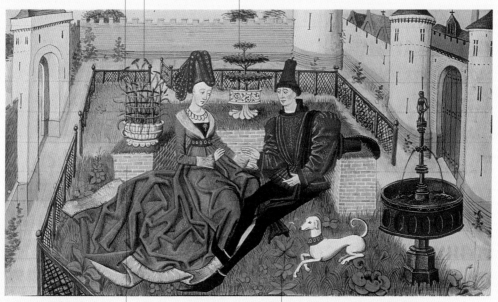

르노 드 몽토반,25
오리안데Oriande와
마우그리스Mangis, 1468년,
파리 아스날 도서관.26

두 연인이 윗면을 잔디로 덮은 벽돌 벤치에 앉아 있다.

고상하고 우아한 이 풍경은 전형적인 사랑의 정원을 떠올리게 한다.

5 살아 있는 건축
Living Architecture

살아 있는 건축이란 실제 건물처럼 식물로 공간을 만드는 구조물을 말한다.

정원 안에는 건축물의 실내와 같은 공간인 일종의 '살아 있는 건축'을 만들기도 했다. 이는 식물 생장을 포함하거나 유도하는 토피어리나 트렐리지가 진화한 형태이다. 일반적으로 구조물은 사각형 정자(파빌리온)나 둥근 지붕의 정자arbor 형태로 자스민이나 장미, 포도덩굴 통로를 만들고 더운 여름에도 시원한 그늘을 즐길 수 있게 한 것이다.

'길들여진' 식물들이 감고 올라갈 수 있는 건축적 구조의 디자인에는 인간과 자연의 관계에 대한 특별한 개념이 포함되어 있다. 인간이 개입한 부분을 인공적으로 감추면서 결국은 자연의 변화를 정교하게 이용하여 환상을 창출한 것이다. 18세기 초, 유럽에서는 그와 같은 정원 구조물의 증가가 두드러진다. 때로는 대담하고 기괴하며 드라마틱한 특징을 부각해 정원을 연출하려고 했다. 가지가 조밀한 관목을 다듬어 만든 이 작은 녹색 방은, 때로는 실제 건축물 역할을

레오나르도 다빈치, 살라
델레 아세,27 1498년,
밀라노 스포르차성.

대신할 정도였으며, 정원 내에서 공간과 길이 이어지는 미로로 구성
되기도 했다. 수목의 벽들이 정교하게 배열되어 또 다른 녹지로 구
불구불 이어졌다. 식물들을 그렇게 길들이기 위해서는 몇 년간 지속
적인 관리가 필요하다. 그 때문에 덩굴 식물이 감고 올라갈 수 있는
트렐리스나 일시적으로 잎과 꽃의 그림을 그린 목재 벽으로 대신하
기도 했다.

정자형 구조는 살아 있는
식물로 만든 것이며, 녹색
건축물처럼 보일 때까지
'길들이기'가 이루어졌다.

만테냐의 그림에서 보이는 식물 건축은
실제 교회의 제실 공간처럼 보인다. 꽃
이 피고 과일을 맺어 마리아의 은혜가
그곳에서 자람을 상징한다.

돔 모양의 벽감은 둘러
싸는 정원이 되기도 한
다. 하늘 쪽으로 뚫린 창
은 지상과 천국을 잇는
중계자로서의 마리아의
역할을 암시한다.

안드레아 만테냐,28 승리의 성모. 1496년, 파리 루브르 박물관.

정원은 만남의 유혹과 연회가 이루어지는 정원 무대와 날개형 극장 구조로 두 개의 건축에 의해 큰 틀이 형성된다.

식물로 덮인 건축 구조물의 모습은 뒤편의 궁전 모양을 반영한 것이다. 건물은 낮고 수평적인 주동에 개구부가 점처럼 뚫려 있고 중앙의 가장 높은 곳은 돔으로 올려져 있다.

세바스티안 브란크,[29] 만토바 공작의 정원 축제, 1630년경, 루앙 보자르 미술관.[30]

르네상스 정원은 외부를 향해 확장된 빌라와 통합된 공간이었다. 따라서 이 양식은 주 건물의 기하학적 정형성을 보여주는 건축적 원리로부터 출발한다.

그림은 식물로 만들어진 사원을 묘사하고 있다. 농업과 식물, 생명의 여신인 케레스에게 바치는 것이다.

고전 건축물은 자연으로부터 파생되었다는 18세기의 인식을 바탕으로 그려진 드로잉이다. 르쾨는 식물로부터 실제 건축 작품을 만들어 내는 상상을 했다.

장자크 르쾨,31
케레스 여신에 바치는
녹색 사원, 18세기 후반,
개인 컬렉션.

프랑스 혁명 시기, 건축가 장자크 르쾨는 중세의 고전 건축에 풍부한 암시를 더해 수많은 뛰어난 드로잉을 창작했다.

18세기에서 19세기 초, 자연과 인간의 관계에 대한 이해가 점차 바뀌고 정원이 활발한 교류 공간으로서의 기능이 강조되면서 바로크 시대의 식물 건축에 대한 이론적인 면은 점차 희미해진다.

6

비밀의 정원
Secret Gardens

비밀의 정원에 대한 개념은 중세의 닫힌 정원hortus conclusus에 바탕을 두고 있다. 그곳에는 이미 모든 것들이 감춰져 있다.

르네상스 시기, 사생활 보호에 대한 필요성이 인식되면서 정원은 그 해석에 따라 다양한 방식으로 구성되었다. 예를 들어 권력자의 정원에서도 전체적으로 적용되는 복잡한 상징적 디자인이 빠진 지점을 발견할 수 있다. 이는 르네상스 정원에서 공통적으로 나타나는 현상이며, 개인의 사생활과 가족의 범위에 제공되는 은밀하고 비밀스러운 장소를 두려는 요구가 반영된 결과이다.

한편, 비밀의 정원에는 궁정 연애의 전통으로부터 유래한 에로틱한 면도 있었다. 이것은 '닫힌 정원'의

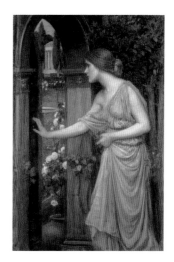

윌리엄 워터하우스,32 큐피드 정원의 입구 문을 여는 푸시케, 1904년, 해리스 뮤지엄 앤 아트 갤러리.33

세속 버전의 하나로 볼 수 있다. '사랑의 정원'은 높은 벽으로 감춰진 곳에서 애정 행각이 이루어지는 에로틱한 비밀의 장소였다.

르네상스 시대, 비밀의 정원은 귀족들이 레크레이션과 사적 생활에 전념할 수 있도록 한적하고 보호된 공간으로 유지되었다. 이 관행은 바로크 양식의 정원에서 더 발전되고 결합돼, 베르사유와 같은 장엄한 왕실 정원에서도 중요도를 유지했다. 사실 베르사유는, 궁정의 화려함으로부터 멀리 떨어지는 것만으로도 프라이버시가 확보되었기 때문에 더 이상 외부의 벽은 필요 없었다. 루이 14세는 이 목적을 위해 트리아농Trianon을 조성했다. 그곳은 사적인 정원의 개념을 가지고 있었기 때문에 양식과 건축이 변경되더라도 시대에 구애받지 않고 지속될 수 있었다. 더 이상 벽에 둘러싸여 있지 않은 비밀의 정원은 이벤트의 주 무대에서 멀리 떨어져, 개방적이고 외진 공간이었다. 결국 나중에는 개인적이고 보다 친밀한 정원이 되었다. 우리는 그것을 20세기 영국 정원의 '그린 룸'에서 다시 발견할 수 있다.

《장미 이야기》에서 발췌한 이 작은 그림은 젊음의 샘과 쾌락의 정원 같은 중세적 주제로부터 영감을 얻은 비밀의 정원 모습을 묘사하고 있다.

높은 벽은 주변의 도시와 높은 구조물에서 정원이 보이지 않도록 분리하며 비밀스러운 쾌락의 장소를 만들고 프라이버시를 느끼게 한다.

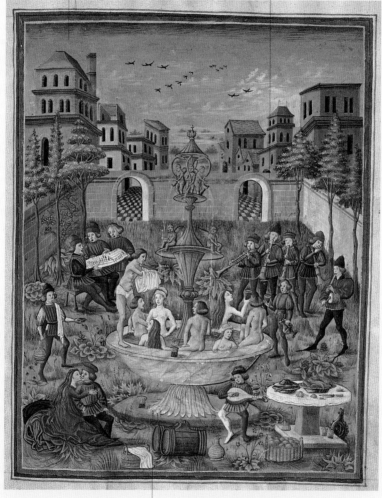

젊음의 분수, 《데 스페라》[34]에서 발췌, 1450년경, 모데나 에스텐스 도서관.[35]

일부 해석에 따르면, 비밀의 정원은 궁정 연애의 전통이 닫힌 정원 속에서 세속화된 것으로 보며 에로틱한 사랑과 직설적으로 연관된다.

7

동굴

Grottoes

신비로운 일이나 마법과도 같은 일이 일어나는 곳. 동굴은 감정을 흔들고 신비함에 긴장감을 불러일으킨다. 자칫하면 정신을 잃을 수도 있는 밤의 수렁이다.

고대 로마의 빌라 건축에서 발견되는 전례를 바탕으로 레온 바티스타 알베르티[36]는 인공적인 것이든, 자연적인 것이든 정원에 동굴을 만들 것을 권장하고, 어떤 재료를 사용해야 하는지까지 제시했다. 동굴에 대한 관심은 특히 16~17세기에 광범위하게 확산되었으며 건축가들로 하여금 거친 암석, 수정, 고동, 용암석 등을 사용하여 자연을 묘사할 수 있는 가능성을 제시했다. 인류학적 모델로부터 가져온 고대 로마의 '정령의 공간'인 님페아의 우아한 모자이크 장식을 되살리는 등 여러 사례들이 있었다. 동굴의 이미지는 감각을 깨우고, 비밀스러움을 환기시키며 경이로운 마법의 세계를 떠올리게 한다. 동굴로 들어가는 것은 대지라는 모체의 배 속으로 들어가는 것과 같다. 동굴은 해가 뜨고 지는 반복되는 시간관념마저 잃고, 결국 남는 것은 영혼의 시간임을 보여주는 비밀의 장소이다. 또한 비밀스럽거나 신비감을 주는 의식의 장소이기도 했다.

알렉산더 포프가 트위큰햄에 만든 동굴은 판타지가 재구성된 장소
였다. 그 동굴은 바깥의 정원 풍경을 복잡한 거울 배치를 통해 동굴
깊숙한 곳까지 비추도록 한 놀라운 방이었으며 판타지의 장소가 되
기도 했다.

보볼디 정원의 동굴에는 대지의 자궁 속
으로 들어감을 암시하는 방들이 연속으로
펼쳐진다. 알 모양의 마지막 방은 풍요와
출산을 암시한다.

잠볼로냐,[38] 비너스, 1570년경,
피렌체 보볼디 정원.

잠볼로냐의 비너스는 자
연의 생산력을 표현하며,
이성과 우주적 사랑, 천
국과 대지를 연결하는 요
소로 해석된다.

보볼디 동굴이 전달하는 메시
지는 감성과 이성이 완벽하게
융합된 인간이 만물을 통합하
는 사랑의 힘으로 신성에 다다
를 수도 있다는 것이다.

독일 이드슈타인성에 있는 인공 동굴의 둥근 천장은 놀라움의 장소를 만들기 위해 조가비, 색돌, 귀금속 등으로 장식되었다.

위쪽은 로카유[41] 장식을 적용했고, 벽은 최대한 자연처럼 보일 수 있도록 거칠고 색이 있는 돌을 다양하게 섞어 넣었다.

요한 야콥 발터,[39] 이드슈타인성의 동굴, 1660년, 파리 국립 도서관.[40]

스테인드글라스가 외부의 빛을 받아들여 동굴의 인공적 장식을 드러내고 있다. 동굴을 신비스럽고 호기심을 유발하는 장소로 만들기 위해 먼 곳에서 보물이나 신기한 것들을 가져와 지속적으로 장식했다.

바다의 신 트리톤이
태양의 말을 간수하
고 있다.

넓은 동굴 입구는 물의 신 테티스의 영
지로 들어가는 입구를 묘사하고 있다.
프랑스와 지라르동의 아폴로 조각과
님프상을 만날 수 있다.

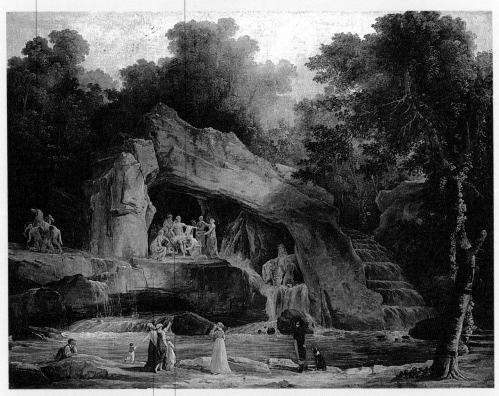

루이 16세의 궁정 화가 위베르
로베르는 1777년 베르사유의
아폴로 분수 개조 작업을 수행한
다. 그는 노력을 인정받아 공식
적으로 왕의 정원 디자이너라는
칭호를 받게 된다.

아폴로와 뮤즈 군상은 원래 궁전
근처의 테티스 동굴 안에 있던 것
이다. 1660년 궁전의 측면부를
연장해 새로운 방을 만들면서 철
거되었다.

위베르 로베르,[42]
아폴로의 목욕탕이 있는 숲,
1803년, 파리 카르나발레 박물관.[43]

8 산
Mountains

산은 만물이 탄생하는 위대한 모체이자 대지의 수많은 모습 중 하나이며, 신에게 가까이 가려는 표상이기도 하다.

산은 인간을 초월해 하늘에 가까이 갈 수 있는 탑과 같다. 산에 대한 전형적인 그림 중 하나는 아폴로와 뮤즈들이 사는 파르나소스Parnassus산 이야기에 나오는 모습일 것이다. 정원에서 산을 만드는 것은 고전 문학을 잘 이해하고 있다는 표현이며, 한편으로는 정원이 아폴로와 뮤즈의 힘을 빌어 신의 경지에 도달할 수 있음을 일깨우는 것이다. 거기에 날개 달린 말인 페가수스까지 등장한다면 뮤즈들의 노래 소리가 들리는 헬리콘산의 신화처럼 하

살로몬 드 코,[44] 인공산, 《다양한 기계의 작동 원리》[45]에 실린 그림, 런던 영국 도서관.[46]

늘에 오른 것 같은 기쁨에 도달하게 된다. 포세이돈의 명을 받은 페가수스는 발굽으로 산을 뭉개버린다. 헬리콘은 페가수스가 무너뜨린 지점에 적당한 규모로 히포크렌Hippocrene 혹은 말의 샘Horse's Spring이라 불리는 산을 다시 만들었다. 17세기에 프란시스 베이컨은 정원에 대한 수필집《정원에 관하여Of Gardens》(1625)에서, 정원의 중심에는 단순한 원추형 산과 네 명 정도가 걸을 수 있는 세 개의 길을 둘 것을 권장하고 있다. '그 산은 10미터 정도의 높이이며, 평탄하고 평범한 정원에 구조적이며 동적인 느낌을 주는 확실한 역할을 한다. 아울러, 정원의 가장 높은 곳에서 전체를 둘러볼 수 있는 완벽한 지점을 제공한다'고 말했다.

조각과 산, 동굴이 하나가 되었다. 프라톨리노 정원을 지배하고 있는 아펜니네의 모습이 장식 분수 그리고 내부 장식이 있는 동굴과 일체가 되어 있다.

아펜니네[47]는 산이 의인화된 모습이자 동시에 거리에 따라 다르게 보이는 왜곡된 구조물이기도 하다. 서로 뭉쳐져 형상을 이루는 석회암 덩어리들은 식물에 의해 감춰지기도 하면서, 전체 모습을 구별해내기 어렵게 한다.

잠볼로냐,[49]
아펜니네, 1580년경,
피렌체 프라톨리노
빌라[50] 정원.

용의 머리를 부서 뜨리고 있는 거인. 인간의 모습을 한 바위의 모습은 주세페 아르침볼도[48]의 그림 구성과도 닮았다.

아펜니네 혹은 성스러운 산맥은 연금술의 두 번째 단계인 승화를 나타낸다. 인간의 열정에 의해 만들어진 괴물을 인식하는 순간, 그것을 자신의 힘으로 바꾸려는 물질의 정화가 시작된다.

9 조각물

Statues

정원에 조각물을 두기 시작한 기원은 고대까지 올라간다. 르네상스 시대, 인
문학의 부활로 교육을 받은 대중들이 고대를 열렬히 탐구하면서 조각물이 다
시 조명을 받게 된다.

르네상스 시대의 신분 높은 귀족들의 저택은 고고학적 보물들로 장
식되었다. 그중 일부는 교황 율리우스 2세를 위해 브라만테가 디자
인한 바티칸의 벨베데르궁의 정원처럼 야외 박물관으로 조성되기도
했다. 교황청이 전시한 유물 중 가장 유명한 것은 라오콘[51]일 것이
다. 15세기 말, 고대 조각상들은 오늘날의 예술 작품처럼 중요한 상
징적 의미를 띠고 있었으며, 그런 점 때문에 필수적인 정원 요소가
되었다. 동시기, 은유와 상징이 시각적으로 어떻게 구현되는가를 문
화적으로 해석한 도상학이 전문 분야로 등장한 것도, 어쩌면 고대
신화에서 영감을 끌어내 르네상스의 후원자를 미화하려는 목적으로
볼 수 있다. 이 전통은 메디치 가문이 지배한 피렌체나 위대한 교황
들이 있는 로마에서 이루어졌고, 베르사유 궁전의 많은 신화적 조각
상들이 모두 태양을 암시하는 성역화로 치닫기도 했다.
풍경식 정원에서 조각물은 돌이 갖는 언어적 의미는 피하지 않았지

만, 전과는 다른 개념으로 표현되었다. 정원의 석상들을 한곳에 모아 고대와 당대의 도덕적 가치와 문화, 지식인, 철학자, 정치인 등 저명한 인물들을 나열하는 방식이었다. 나중에 이 복잡하고 토속 신앙적인 상징들은 버려졌으며, 조각상들은 평화나 승리를 표현하는 양상으로 바뀌었다. 20세기에도 이러한 과거 방식 중 적어도 하나는 재현되었으며, 오랫동안 잊혀진 인간과 자연의 관계를 재발견하려는 목적의 야외 조각 전시장이 많이 등장했다.

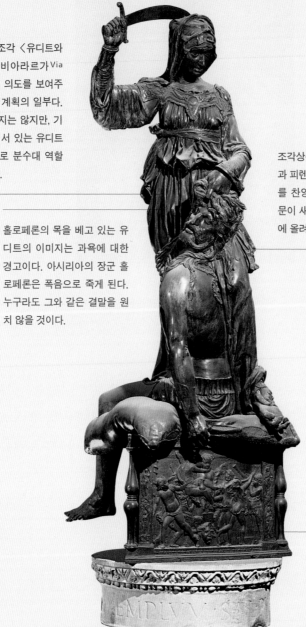

도나텔로의 조각 〈유디트와 다비드〉는 비아라르가Via Larga 정원의 의도를 보여주는 도상학적 계획의 일부다. 물이 분출되지는 않지만, 기둥 꼭대기에 서 있는 유디트는 시각적으로 분수대 역할을 하고 있다.

조각상은 성서 속의 도덕과 피렌체 공화국의 자유를 찬양하는 두 가지 석문이 새겨진 기둥 꼭대기에 올려져 있다.

홀로페론의 목을 베고 있는 유디트의 이미지는 과욕에 대한 경고이다. 아시리아의 장군 홀로페론은 폭음으로 죽게 된다. 누구라도 그와 같은 결말을 원치 않을 것이다.

청동 기단 세 면에는 포도주 생산의 각 단계(수확, 압착, 축제)를 묘사하고 있으며, 고대 양식으로 제작되어 정원 내의 다른 고대 장식물과도 일치한다.

도나텔로,53 유디트와 홀로페론, 1455년, 피렌체 시뇨리아궁.

베르사유 궁전의 조각상과 장
식물의 표현은 다양하게 의인
화된 모습으로 태양을 둘러싸
고 있다.

바다에서 올라온 아폴로와 그
의 마차가 대수로의 중심에 서
있다. 하루 여정에서 돌아온
후 여기에서 그리스·로마 신화
의 님프들에게 의해 씻겨졌다.

그 시대 사람들에게 전하는 은
유적 메시지는 분명했다. 태양
왕 루이에게 경의를 표현해야
한다는 것이었다.

아폴로는 바티칸 벨베델레
정원에 있는 고대 태양신을
모델로 한 것이다.

프랑수아 지라르동,54
아폴로와 님프들,
1666~1675년, 베르사유
아폴로 분수.

조각상들은 정원의 여러 장소에
서 신화가 이야기하는 많은 것을
대신한다.

궁전에서 일하는 목수,
가정부, 하인, 정원사들
의 조각이 건물 테라스
의 난간이 되어 줄지어
배치되었다.

양조사가 맥주 생산
에 사용되는 호프
꽃을 들고 있다.

필립 야콥 좀머&요한
프리드리히 좀머,55
양조사,
1715년경, 독일
바이커스하임궁
정원.56

호헨로헤 왕조를 찬양하는 바이
커스하임 정원의 복잡한 조각
배열의 순서는 완벽하게 유지되
어 왔으며, 네 가지 바람, 네 가
지 요소, 그리고 올림포스 산을
비유한다.

왕비는 생팔의 인생에서 가장 중요한 인물이다. 그녀는 하늘의 여왕이자 어머니이며, 문명의 전파자였다. 작가는 그녀를 거대하고 불가사의한 스핑크스와 같은 존재로 여겼다.

타로 정원에 대한 아이디어는 신비롭고 환상적인 보석으로 꾸민 정원을 걸어갔던 생 팔의 꿈 이야기로부터 가져왔다고 한다.

1960년대 후반, 예술가는 타로 정원에 대한 꿈을 '지구에서 나온 다양한 색깔의 물질로 만들어낸 거대하고 환상적인 조각'으로 바꿨다. 그 모습들은 정해진 논리 없이 하나에서 다른 하나로 이어진다. 타로점을 볼 때 카드를 마음대로 선택하듯, 방문자들은 정원 내 동선을 자유롭게 선택할 수 있다.

10

정원 산책로
Garden Paths

정원의 내부 동선은 정원 구성의 기본 골격으로서 단순한 기능에서부터 매우
상징적인 것까지 다양한 의미를 함축적으로 포함하고 있다.

연관 항목

수도원 정원, 세속의 정
원, 르네상스 정원, 바로
크 정원, 풍경식 정원

중세 수도원의 정원은 십자가를 이루도록 직교하는 길에 의해 네 부
분으로 나뉜다. 이러한 배치는 천국의 네 개의 강, 네 가지 기본 덕목
(지혜, 정의, 절제, 용기), 네 명의 복음 전도사 등 다양한 상징을 포함하
고 있다. 중세 정원의 길이 갖는 비유적 상징주의는 르네상스 시대
의 기하학적 질서를 구축하는 기초가 되었다. 이 시기의 보행로는
건물로부터 주변 도시를 조망할 수 있는 곳이 아니었으며, 단지 정
원 공간을 연결하는 역할을 할 뿐이었다. 이러한 정원 공간의 일부
는 숨겨져 있거나 높이가 다른 단을 이루고 있었고, 이곳들을 연결
하는 길은 좁고 시야도 가려져 있었다. 심지어 중앙축의 통로조차
건물로 이어지지 않았고, 대칭 방사형 정원의 기하학적 요소 역할을
할 뿐이었다. 이러한 질서 만들기 방식은 중앙의 가로수 길부터 둘
레의 소로에 이르기까지 르네상스 정원 구성의 전부라 할 수 있는
균형과 대칭 원칙이 반영된 것이다. 그러나 바로크 시기의 정원에서

라파엘리노 드 레지오,59
빌라란테, 1568년, 이탈리아
바그나야 빌라 란테.

는 중심축의 길이 강조되었고, 기념성을 부각하기 위해 길이 정원 규모를 넘어 무한으로 이어지게 하는 개념이 중시되었다. 투시적 조망은 중심으로부터 퍼져나가는 방사형 길에 의해 더욱 강조되었다. 반대로, 네덜란드 정원은 프랑스 고전주의의 웅장함과 대조적으로 단조로운 편이었는데, 정원의 길은 공간을 연결하는 역할만 하고, 때로는 건축물로부터 보이지 않도록 숨겨져 산책을 할 때 격리된 장소라는 느낌까지 주었다. 경직된 프랑스 방식에 대한 반발은 비대칭 디자인을 선호하며 자유롭게 성장할 수 있는 자연 풍경식 정원으로의 변화로 이어졌다.

바로크 정원에는 산책이나 마차 이동을 위해 격식을 갖춘 넓은 공간도 있지만, 친밀하고 외진 작은 공간도 갖춰져 있어 대비를 이룬다.

궁전에서 외부의 전원으로 이어진 넓은 가로수 길이 중시되었다는 점은 바로크 정원의 새로운 개념이다.

완벽하게 전정되어 거의 똑같아 보이는 수목열은 정교하게 다듬어진 생울타리와 나란히 이어진다. 이를 통해 질서 있게 기하학적으로 배치된 정원의 일정한 틀이 만들어졌다.

주축의 가로수 길인 아베뉴avenue, 좁게 이어지는 소로 알레allée를 따라 키 큰 나무나 생울타리가 식재된다. 그 중앙에는 항상 분수와 같은 초점 요소가 배치되었다.

바로크 정원에서 수목 식
재 구역은 생울타리나 격
자 구조물로 구분되었다.

세 열의 길은 한 지점에서 뻗어나
간 삼지창 모양을 하고 있다. 가
운데 길은 직각으로, 양쪽 길은
사선으로 향한다.

프랑스 화가(미상),
18세기 초 베르사유
정원의 극장 무대,
1725년, 트리아농의
베르사유궁 미술관.62

세 열의 축 배치는 17세
기의 전형적인 방식이
며, 때로는 베르사유 정
원 외부의 도시나 운하
등에서도 사용되었다.

옹벽은 식재된 두 공간이 겹쳐지지
않도록 하기 위한 경계 구조물이다.
바로크 정원은 드러난 공간과 감추
어진 공간 사이의 균형을 이루고 있
는데, 이를 유지하기 위해서는 섬세
한 관리가 필요하다.

사라와지sharawaggi는 중국식 정원으로부터 영향을 받아 기하학적 대칭이나 엄격한 형식을 거부하고 방해받지 않은 자연 그대로인 유기적 상태를 의미한다.

풍경식 정원에서의 길은 굽이치는 모습이며 주로 산책에 이용된다. 순환하는 다양한 풍경이 이용자를 걷고 싶게 만든다.

풍경식 정원은 비대칭 디자인을 따른다. 엄격한 프랑스 정원과 정확하게 반대되는 양식이다.

11 정원의 놀라운 요소들
The Garden of Wonders

16세기의 문화적 지평은 환상에 대한 기호로 특징지어진다. 그것은 특이하고 가끔은 먼 곳에서 가져온 기이한 요소들을 포함한다.

정원은 때로 갖가지 종류의 놀라운 광경들이 분수, 동굴, 미로, 그리고 수로를 배경으로 대비되며 호기심이 펼쳐지는 야외 전시장[65]으로 바뀐다. 그 예로, 일찍이 이탈리아의 만토바Mantua에서는 인공 동굴이나 비밀 정원, 인문주의자들이 모이는 이사벨라 데스테의 작은 스튜디오가 정원에 포함되기도 했다. 수십 년 후, 페르디난도 2세[66]는 인스부르크 근처의 쉴로스 암브라스Schloss Ambras에 낮은 성을 짓고, 내부에 여러 동식물을 전시했다. 그러나 뭐니 뭐니 해도 자연 그대로를 살린 호기심 상자라고 하면, 프라톨리노Pratolino의 메

기계식 연극 장치, 잘츠부르크 헬부른 정원.

디치 정원만한 것이 없다. 16세기 후반, 메디치가 프란체스코 1세가 조성한 복합 시설은 과거의 영광과 현재의 놀라운 호기심을 보여주는 수많은 빌라 건축과 정원으로 구성되었다. 프라톨리노는 인공 동물, 분수, 특색 있는 조형물을 포함해 신기한 것들을 모아놓은 진정한 야외 전시관이었다. 인공 동굴은 귀한 산호와 원석으로 장식되어, 잔디밭에는 수없이 많은 종류의 꽃들이 각기 아름다움을 자랑한다. 복잡한 통로는 방문객들에게 놀라움을 자아내도록 일련의 계획된 장면들(기계식 연극 장치, 수압 오르간, 새소리 기계 장치, 장식용 급수 시설)로 정원을 보여주었다. 프라톨리노의 뛰어난 기계 장치들이 전 유럽에서 모방되었는데, 17세기 초에 조성된 잘츠부르크의 헬부른 정원 Helbrunn Park, Salzburg 에만 유일하게 남아 있다.

정원 내부에는 직사각형 운하를 둘러싸고 있는 암석 벽이 250미터로 넓게 펼쳐져 전망대 역할을 했다.

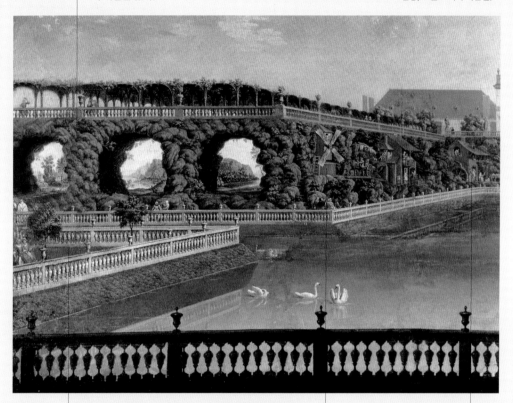

루네빌 정원garden of Luneville은 1737년 폴란드 왕에서 물러난 스타니스와프 레친스키69에 의해 재건되었다.

암석부 공사는 주변 지역 마을의 주민들이나 가축들이 작업을 감당할 수 있는 규모로 만들어졌다. 작동은 정교한 수압 장치에 의해 이루어진다.

로체르 드 루네빌의 여든여섯 개의 동굴은 르네상스의 인공 동굴을 모방한 것이다. 이들은 움직일 뿐만 아니라 기계의 소음, 동물들의 울음 소리, 뮤지컬 멜로디와 같은 소리도 낼 수 있었다고 한다.

궁전 지하에는 인공 동굴이 그물망
처럼 뻗어 있다. 동굴 속은 빛과 소
리의 특수 효과를 내는 기계 장치들
이 갖춰져 있어 당시의 사람들로부
터 큰 감탄을 끌어냈다.

프라톨리노 정원의 이미지를 관통하는
개념은 특정한 한 가지 의도만 있는 것은
아니다. 자연과 인간이 만든 수많은 것들
을 수집하여 야외 박물관으로 만들고자
했던 군주의 상상력을 현실화한 것이었
다. 따라서 정원은 인문학적, 과학적 시도
를 구현하는 공간 역할을 하며 동시에 미
에 대한 고정 관념을 내려놓고 새로운 감
각을 자극하는 장소가 되도록 했다.

주스토 우텐스,**67** 프라톨리노 빌라와 정원, 1599년경,
피렌체 역사·고고학 코메라 박물관.**68**

정원 전체에 흩어져 있는 각
종 은유는 자연계의 신비를
밝히려는 시도이다.

파르나소스산 내부에는
아폴로와 뮤즈 신들이 악
기를 연주하는 모습을 연
출하기 위해 물 오르간이
설치되어 있다. 그리고 산
주위에는 사람들이 장관
을 즐길 수 있도록 의자를
배치했다.

넓은 잔디밭과 분수,
수경 장치들이 빌라에
서 시작해 빨래하는 여
자의 분수로 알려진 라
반다이아 Lavandaia까
지 이어진다.

그늘 공간을 크게 만드는 참나
무를 심어서 가지가 두 개의 계
단까지 그늘을 드리운다. 계단
위로는 15미터 정도의 넓은 공
간과 분수가 있다.

12 미로

Labyrinths

미로는 구불구불하고 복잡하며 출구가 하나밖에 없는 길이다. 미로를 뜻하는
독일어 이르가르텐irrgarten은 여러 갈래의 선택을 통해 방향을 찾기 어렵거나
이성을 유지하기 어려운 상황을 강조한다.

16세기 후반에서 17세기 초, 유럽 전역의 정원에 미로가 유행했다.
특히 정형적인 미로인 이르가르텐이 많이 만들어졌다. 미로에 대한
이런 복잡한 표현은 문화적 은유나 암시의 지식을 이어받은 정원 애
호가들에 의해 생산된 현상이다. 영영 길을 잃을 수도 있는 장소를
벗어나기 위해 매번 위험을 무릅쓰고 결정을 내려야 하며, 결국 해
답을 찾아가는 성취 욕구를 보여주는 것이다. 미로는 같은 높이의
연속된 생울타리로 구획된다. 17세기 후반, 교목이나 관목을 빽빽하
게 심어 밀도 높은 식물 매스를 구성하는 방식이 관습적으로 확산되
었고, 덤불 안쪽을 잘라내 관통하는 길은 더 이상 만들지 않게 된다.
16세기의 미로는 사랑의 혼란스러움과 불확실함을 환기시킬 목적
으로 만들어진 것이 대부분이었다. '사랑의 미궁'이라고 알려진 이러
한 미로의 형식적 구조는 생울타리로 이루어진 동심원 형상이었고,
중심에는 파빌리온을 두었다. 파빌리온 가운데에는 자연 절기의 순

틴토레토,**72** 사랑의
미로, 1555년경, 런던
햄튼코트궁.

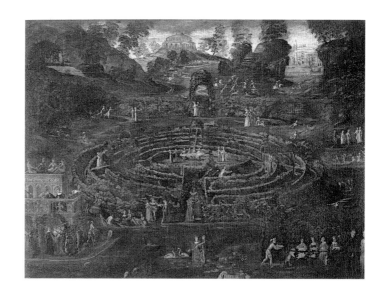

환, 다산, 에로티즘을 상징하는 산사나무를 심었다. 동시에 미로 중
심에 있는 나무는 에덴동산의 생명의 나무를 상징하기도 했다. 미로
내부의 길을 따라 중심을 향해 거니는 남녀는 에덴동산의 아담과 이
브를 연상케 한다. 이 동심원은 원죄와 낙원으로부터의 추방이라는
부정적인 의미도 가진다. 미로에 대한 흥미는 17세기 후반부터 사
라지기 시작해 18세기 말부터는 새로운 경관을 만들기 위해 철거되
었다.

플랑드르 화가(미상),
다윗과 밧세바, 16세기,
런던 메어리르본 크리켓 클럽73.

사랑의 미로는 에로틱
한 호기심, 다윗David과
밧세바Bathsheba의 금
지된 사랑을 의미한다.

사랑의 미로 구조는 동심
원의 생울타리로 구성되
며 파빌리온과 산사나무
가 그려져 있다.

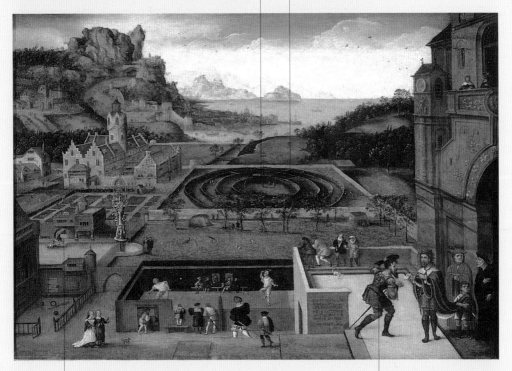

궁전 발코니에서 밧세바가
목욕하는 모습을 내려다보
게 된 다윗 왕은 미친 듯이
사랑에 빠진다.

다윗 왕이 밧세바의 남편
우리야에게 돌아오기 힘
든 전쟁터로 곧 보내질 것
이라고 말하고 있다.

베르사유의 미로 정원 조성은 1674년에 시작되었다. 빽빽하게 심은 식생을 전정하여 조성한 길로 만들어진 미로이다.

이솝 우화에 등장하는 분수와 조각물들이 곳곳에 배치되어 있다. 이곳은 여왕의 숲길을 만들기 위해 1775년 후반에 제거되었다.

바로크 시대에는 미로의 상징적, 형이상학적 의미(자아를 찾거나 지옥, 사후세계를 상징)는 더 이상 유통되지 못하고 보다 가볍고 경박하며 오락성 있는 것으로 바뀌었다.

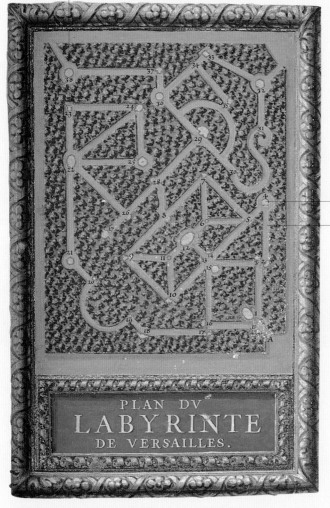

제이크 베일리, 베르사유의 미로 정원, 17세기, 파리 프티팔레 시립 미술관.74

동심원의 여섯 개 통로로 구성된
원형 미로는 크레타 또는 키테라
섬을 암시한다. 중심부에는 두드
러져 보이도록 모양을 낸 산사나
무가 서 있는데 이는 성적 암시
의 전형적인 코드인 것 같다.

그림은 월별 또는 계
절 변화를 보여주는
연작의 일부이며 아
마도 5월인 듯하다.

루카스 판 발켄보르히,[75]
봄의 풍경, 1587년,
빈 미술사 박물관.[76]

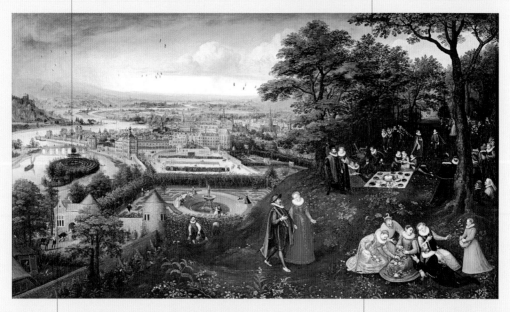

미로 정원은 14세기에 처음 등장한다. 프랑
스의 헤스딘 Hesdin 성의 미로 정원은 크레타
신화에서 메종 데달루스 Maison Dedalus 라고
불렀다. 데달루스의 집은 문헌을 통해 알려
졌지만 실제로 어떤 모습이었는지는 모른
다. 아마 사랑의 미로와 유사한 형태였을
것이다.

전경에 있는 인물들은 과수원
에서 피크닉을 즐기며 전원의
즐거움을 만끽하고 있다. 뒤
편에는 환상적인 풍경 속에서
도시 브뤼셀이 보인다.

13 정원의 앉는 시설
Sitting in the Garden

정원의 벤치는 단순한 실용적인 시설이면서도 정원 소유자의 문화적 수준과 감성을 표현하기도 했다.

정원 속 가구는 사회와 문화적 맥락이 연결된 정원 소유자의 취향을 보여주기도 하며, 가구가 배치되는 환경의 일부이자 동시에 주변 환경을 변화시키는 공예 예술로도 볼 수 있다. 고대부터 이러한 오브제 디자인은 전적으로 동시대의 양식을 표현하는 어휘였다. 중세 정원에서는 잔디로 덮인 벤치를 많이 볼 수 있다. 벤치의 구조로 다양한 재료들이 사용되었다. 예를 들어 독일에서는 단순한 목재 판재가 사용된 반면, 다른 유럽 나라에서는 석재나 벽돌이 일반적으로 활용되었다. 구조물 내부는

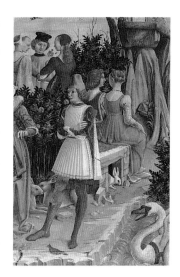

프란체스코 델 코사,[77] 4월(부분), 1467년경, 이탈리아 페라라 스키파노이아궁.[78]

흙으로 채워졌고, 마감은 잔디로 덮어 주변과 조화되도록 하였다. 르네상스와 바로크 정원에서는 쉬는 장소가 비교적 드물었으며, 일반적으로 돌 의자 또는 나무 의자가 특징이다. 19세기, 절충주의 정원의 흐름 속에서 벤치는 또 다른 수요와 만나게 된다. 창의적이며 시각적 인상을 중시한 풍경식 정원에 적합한 소박한 양식의 출현 때문이었다. 산업혁명을 거치며 대량 생산과 새로운 소재의 활용 가능성이 높아지고, 모던한 취향을 반영하는 양식들이 등장하면서 벤치도 정원 속에서 존재감을 가지거나 주변 환경과 조화될 수 있게 되었다.

큰 벽돌 벤치는 악사
들을 위한 무대 역할
을 한다.

정원은 높은 벽에 의해 외부
세상과 격리되어 있어 야생
환경으로부터 안전하게 보
호받는 곳이다.

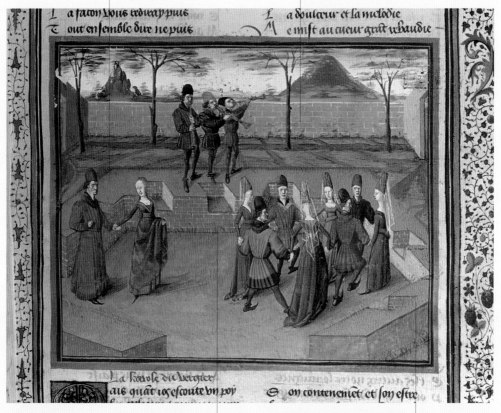

중세 시대 책 장식가,
정원의 춤, 1460년경,
파리 국립 도서관.79

무대 아래에 앉을 수
있는 공간을 만들어
춤추는 사람들이 쉴
수 있도록 했다.

중세 시대에는 목재, 석재, 벽
돌 등 다양한 재료가 벤치 소재
로 사용되었다. 구조의 내부는
흙을 채우고 잔디로 덮어 주변
녹지와 잘 조화되었다.

헬싱키의 공공정원은 다
듬어지지 않은 자연을 포
함해 전형적인 풍경식 정
원의 모습이다.

벤치는 두드러지지 않
으며 주변 환경과 완벽
하게 일체화된다.

요한 크노손,80
헬싱키의 공공정원,
핀란드 아테네움
미술관.81

정원의 소규모 식재
는 특별히 관리되는
종류일 수도 있고,
단순한 장식이거나
상징적 의미를 표현
한 것일 수도 있다.

산업혁명은 디자이너들이
당대의 취향을 반영해 새로
운 형태의 정원 가구를 만
드는 계기가 되었다.

벤치와 비슷한 돌로 만들어진 원
형 분수대가 정원 한가운데에 독
립적인 오브제로 있다.

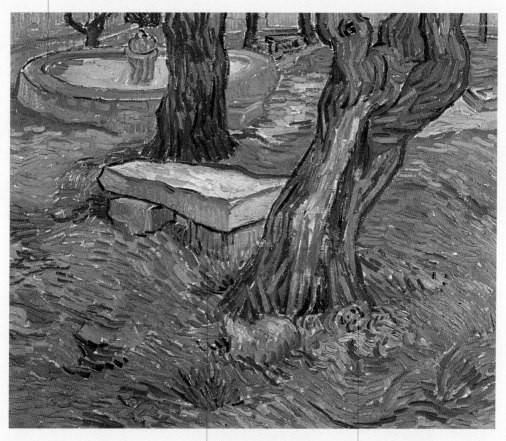

빈센트 반 고흐, 돌 벤치, 1889년,
브라질 상파울루 미술관.82

돌로 만들어진 벤치는
상징적인 존재로 주변
과 조화를 이룬다.

반 고흐는 매우 낮은 시점에서
정원을 묘사했다. 조밀한 붓
터치와 전경의 뒤틀린 줄기 표
현은, 한없는 고독감을 불러일
으킨다.

시걸은 보통 사람들의 일상의 모습을
석고 작품으로 제작했고, 현대 도시
생활의 미묘한 우울함을 드러냈다.

조지 시걸,
네 개의 벤치에
앉아 있는 세 사람,
1979년.

인물들은 서로 비슷하지만 각자
생각에 잠겨 있으며, 따로따로인
것처럼 보인다. 공원 벤치는 더
이상 의사소통의 공간이나, 함께
하는 공간을 대표하지 않는다.
오히려 그와 반대로 현대인의 불
안과 고독의 상징이 되었다.

벤치는 앉아 있는 인물
들이 느낄 상실감과 고
독감을 강조하는 것처
럼 보인다.

14 꽃
Flowers

꽃은 고대부터 정원의 주인공이었다. 플로라Flora 여신의 숭배는 고대 로마의 문화 속에 깊게 파고들어 전 세계로 퍼져갔다.

중세 정원에는 꽃을 재배하는 폐쇄적인 표본 식물원인 하바리움 herbarium이 있었다. 그곳은 중세의 전형적인 닫힌 정원인 호르투스 콘클루수스hortus conclusus를 떠올리게 한다. 이 공간에는 백합, 장미, 작약 등이 피었고 덩굴장미와 인동덩굴, 담쟁이, 포도나무와 함께 트렐리스에 올렸다. 르네상스 시대에는 다듬어진 상록성 식물을 함께 구성하여 정원의 주요 골격을 이루는 요소가 되도록 했다. 화단이나 특별한 화분에 심은 꽃들은 전체 장식의 필수적인 부분을 이루었다. 16세기가 지나면서, 활용 가능한 식물의 종 수가 이전보다 크게 증

빈센트 반 고흐, 붓꽃, 1889년, 로스엔젤레스 J. 폴 게티 미술관.85

가했는데, 이는 세계 각지로 새롭게 진출하여 꽃을 수집해온 덕분이었다. 심지어 프랑스 정원에는 회양목 화단과 완벽하게 손질된 향나무 등의 상록수가 있었으며, 그 아래 꽃을 심는 것도 잊지 않았다. 루이 14세는 정원의 거대한 화단이 매우 다양한 종들로 채워지도록 방대한 종류의 식물을 수집해 트리아농에서 재배하도록 했다. 식물들은 포트에 재배해 쉽게 바꿔 심을 수 있도록 함으로써 꽃이 시들어가는 모습을 왕에게 가능한 보이지 않도록 했다. 그러나 풍경식 정원의 시대에는 정원에서 꽃들이 사라지게 된다. 적어도 로랭83과 푸생84의 그림으로부터 영감을 받은 정원들은 푸른 하늘이나 황금빛 햇살을 배경으로 갈색과 다양한 녹색이 지배적이었다. 꽃들은 장식적인 화려함으로 가득한 빅토리아 시대가 되면서 정원으로 다시 돌아오지만, 매우 화려하게 화단을 채우는 방식으로 바뀌어 때로는 부조화된 형태와 색채 대비까지 연출하기도 했다.

규모가 작은 네덜란드 정원은 정형적이고 대칭적이었다. 때때로 식물 벽이나 간척지의 수로 망에 둘러싸여 있었다.

네덜란드에서는 정원의 개념이 종교 개혁의 칼뱅주의나 공화정 정신과 불가분의 관계에 있었다. 따라서 바로크식 정원과 같은 논리적이며 전형적인 장엄함은 없었다.

아이작 반 오스텐,86 정원이 있는 풍경, 17세기, 런던 라파엘 발즈 갤러리,87

네덜란드 정원의 두드러진 특징은 화단과 포트에서 키운 꽃들의 풍부함이었다. 튤립은 특히 17세기 중반부터 지배적이었다.

트렌담 홀의 꽃 트렐리스, E. 아드베노 브룩88의 《영국의 정원The Gardens of England》에서 발췌. 1857년 런던에서 출판.

빅토리아 시대의 정원에서 꽃은 다시 자신의 존재를 강하게 드러낸다. 때로는 형태와 색채가 부조화스럽기도 했지만, 극히 화려한 모습의 화단이 일반화되었다.

19세기에는 외래 식물이 유행하여 전반적으로 다양한 품종을 활용할 수 있게 되었다. 신대륙과 남반구의 종들은 다양성과 꽃 색의 범위를 크게 향상시켰는데, 이것이 오히려 미적 감각을 상실한 정원이 되는 결과를 낳기도 했다.

험프리 렙턴, 애시리지[89]의 장미 정원,
《풍경식 정원 이론과 실무》에서 발췌,
1816년 런던에서 출판.

렙턴은 전형적인 정원 요소로서 가지
를 유인하는 에스펠리어 구조의 장미
아치를 중심으로 정원을 꾸몄다. 화
단에도 꽃잎 모양의 모티브가 반복되
어 장미꽃을 표현하고 있다.

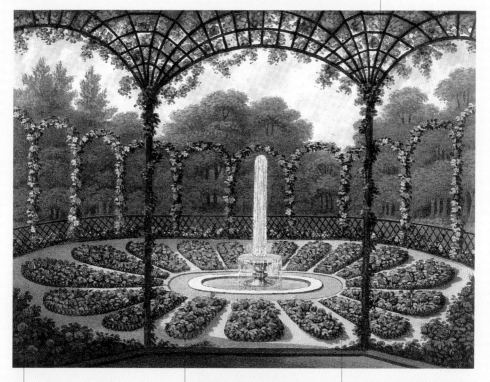

렙턴은 이 수채화에서
처럼 매우 감각적으로
정원에 꽃을 배열했다.

렙턴은 자신이 모델로
했던 풍경화를 탈피해
풍경식 정원에서 추방
된 꽃을 다시 정원에
등장시켰다.

이 무렵, 엄청나게 많은 종류
의 새로운 꽃들이 영국으로
수입되어 책과 카탈로그로
출판되었다.

정원은 자연스럽게 자라도록 둔 식물에 의해 부드러워진다. 지킬은 색과 형태를 조화롭게 결합하여 다양한 그라스류와 꽃, 루피너스, 장미, 리아트리스 같은 귀품 있는 식물과 평범한 식물을 혼합했다. 그렇게 색채와 형태가 조화되는 유연한 숙근초 보더 화단이 창조되었다.

헬렌 패터슨 알링햄,[91]
거투르드 지킬의 먼스테드우드 정원, 1900년경, 개인 컬렉션.

열정적인 식물 디자이너 거투르드 지킬[90]은 당시 가장 유명한 잉글리시 가든의 창조자였다. 19세기 후반, 그녀는 건축가 에드윈 루첸스와 긴밀히 협업하면서 백 개에 가까운 정원을 디자인했다.

거투르드 지킬과 에드윈 루첸스의 콜라보는 정형식 정원과 자연스러운 정원을 원하는 사람들의 상반된 요구를 모두 충족하는 정원을 만들어냈다.

뛰어난 기술과 식물에 대한 심오한 지식 덕분에 지킬은 다양한 종류의 꽃을 조합하여 화려한 색채 효과와 톤의 변화를 구사할 수 있었다. 그녀의 연구는 1908년《꽃 정원의 색채Colour in then Flower Garden》라는 제목으로 출판되어 오늘날까지도 정원 디자인과 꽃을 좋아하는 사람들에게 영감을 주고 있다.

앤디 워홀의 작품 〈꽃〉
의 오리지널 이미지는 프
랑스 여성 잡지가 주최한
〈당신의 정원 사진〉 공
모에서 2등에 오른 사진
이었다.

워홀은 보편적으로 인식되는
꽃의 이미지를 대량 유통되는
진부한 표현에서 가져옴으로
써, 꽃에게 자율적인 생명을
부여한다.

고립되고 무한 반복되는 네 개
의 꽃 주제는 정원의 원형적
이미지를 반영하며 꽃에 대한
사랑과 자신의 정원을 만들려
는 자연 충동을 깨운다.

앤디 워홀, 꽃, 1964년, 개인 컬렉션.

15 물
Water

탁월한 상징 요소를 가진 물은 정원의 근본적 존재이다. 누구라도 물은 '정원의 영혼'이라고 말할 것이다.

연관 항목

이슬람 정원, 수도원 정원, 베르사유, 민주정 시대의 네덜란드, 스토어헤드, 명상의 정원

태고부터 이어져 온 유동의 원형적 이미지, 천지 창조 때부터 있어 온 생명의 원천이자 홍수로 모든 것을 사라지게도 만드는 물은 정원에서 필수 요소이다. 모든 시대와 모든 정원에서 물의 존재는 식물을 키우는 촉매일 뿐 아니라, 특정한 정신 상태를 이해하고 결정하는 메시지가 들어 있다. 소크라테스도 차가운 저녁 공기와 함께 분수의 잔잔한 물소리가 정신적 활동을 넓히는 데 영향을 준다고 했다.

폭포의 갑작스러운 소리는 놀라움, 불안감, 심지어 미지에 대한 두려움을 유발할 수 있고, 분수가 들려주는 은유가 섞인 마법 같은 소리는 정원 전체에서 물 시스템을 통해 표현하는 수수께끼와 같은 메시지를 풀어보도록 유혹한다. 물이 가지는 극도의 유연함은 물을 담는 수반 형태에 따라 무한한 다양성을 허용한다. 우리가 물의 힘을 이용하도록 영감을 주며, 물을 이용한 악기나 자동 장치를 발명하게 하기도 한다. 물은 중력의 법칙을 거스르는 힘으로 하늘로 솟아오르

오르간 분수, 16세기,
티볼리 빌라 데스테 정원.

거나(분수), 주변 환경을 비추고 공간을 넓어 보이게도 한다(담겨진 연못). 바로크 분수에서 물의 인공적이고 스펙타클한 면이 가장 두드러진 특징이었다면, 18세기 후반 이후 그 상징적 표현성은 위기를 맞으며 은유적 역할을 잃고 흐르는 물, 호수 또는 봄을 표현하는 자연스러움으로 회귀하게 된다.

원래의 정원이 갖고 있던 기하학적이며 선적인 개념은 사라졌다. 개념을 끌어내기 위한 독창적이고 독자적인 생각은 사라지고, 각 부분들은 더 이상 서로 직접 연결되지 않으며, 많은 개별적인 공간으로 나뉘게 되었다.

정원의 쇠퇴는 조각물 주변에서 야생의 모습으로 무질서하게 자라는 식물의 생육 상태로 확인할 수 있다. 이로써 음침하고 격리되는 분위기가 만들어지고 있다.

요한 빌헬름 바우어,92 티볼리 빌라 데스테 정원,
1641년, 부다페스트 미술관.93

인공물과 장엄함은 바로크 분수의 미를 지배하는 특징이다. 백 개의 분수 길은 물이 나오는 분출구의 긴 연속이며, 로메타 분수의 타원형 연못과 시각적으로 연결되는 점이 특징이다.

사각 틀 안의 부조들은 오비디우스의 《변신 이야기》로부터 가져온 우화적인 내용이다.

네덜란드 정원에서 물은 이탈리아 정원과 같이 주인공 역할을 하지 못한다. 일반적으로 연못이나 운하의 형태로 나타나며, 특히 간척지에서 주변을 비추는 거울 역할을 했다.

인공 연못에 있는 중앙의 섬에는 동심원 형태의 타원형 생울타리 미로가 있으며, 중심에 메이폴이 서 있다. 미로의 안쪽을 산책하는 사람과 연인들이 보인다.

한스 볼,94 성채와 정원, 1589년, 베를린 게맬데 미술관.95

파빌리온과 목재 아치에 올린 장미꽃이 피었다. 이는 사랑과 즐거움의 봄이 왔음을 상기시킨다.

네덜란드 정원은 대칭적이고 정형적이며 네 개의 높은 생울타리가 공간들을 나누고 있다.

프레데릭 리처드 리,96
칠스턴 파크의 호숫가에서
풀을 뜯고 있는 사슴들,
19세기,
런던 애그뉴 앤 손.97

자유롭고 무질서한 자연도 매력적으로 보고 그대
로 자라도록 남겨둔다.

프랑스 정원에 대한 영국의 거부는 자유주의 체제
의 상징이 되면서 정치적 중요성을 가지고 있다.

영국의 정원에서 웅장한 우화적 상징을 제거한 물은 자유롭게
흐르는 개울과 호수의 자연스러운 형태로 재발견된다.

대규모 자수 화단의 내부를 지나면
정원의 중심축을 따라 철제 주물로
만든 꽃의 분수가 있다.

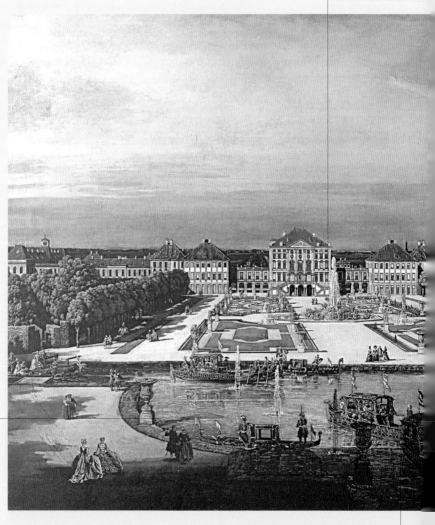

장식 연못은 정원의 대
칭형 공간에 포함된 유
수지이다. 인공 제방은
호화롭게 장식된 배와
곤돌라를 띄우는 데 사
용되었다.

정원은 궁전과 같이 중앙의 대운
하로 이어지는 수반에 접해 있다.

베라나르도 벨로토,[98] 님펜부르크궁,[99] 1761년경, 워싱턴 국립 미술관.[100]

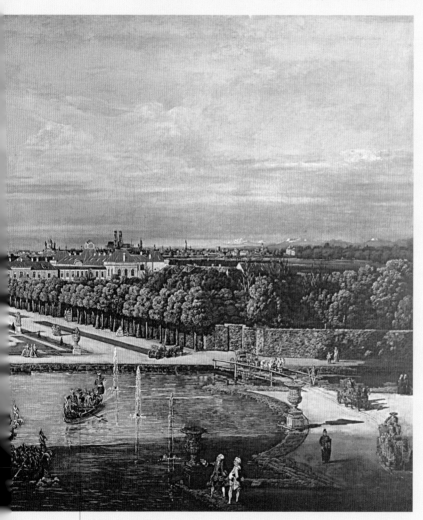

왕자는 궁전을 방문하는 귀족들에게 즐거운 경험
을 선사하기 위해 이탈리아의 곤돌라 사공들을 고
용했던 것으로 보인다.

제트 분수는 체리의 꼭지에서 하나의 물줄기로 나와 햇빛 속으로 빛을 내며 분사된다.

꼭지 끝부분에서 더 미세한 제트 분수가 뿜어져 나와 스푼 위로 떨어지고, 연못으로 흘러내린다. 때로는 물방울 입자가 햇빛과 부딪히며 무지개를 만든다.

클래스 올덴버그[101]와 코셰 반 브루겐,[102] 스푼브릿지와 체리 모형, 1986년, 미네아폴리스 워커 아트 센터.[103]

분수 조형물인 '스푼브릿지'는 작은 연못에 걸쳐 있다. 가벼운 마음으로 정원을 즐길 수 있도록 유희적인 느낌을 만들어주어 주변 경관과 일체화된다.

올덴버그는 평범한 일상의 물건을 큰 스케일로 다시 만들어 순수 예술 작품으로 재해석했다.

16 정원 속 공학 기술
Technology in the Garden

바로크 정원은 동시기에 개발된 과학과 공학적 지식을 완벽하게 갖추고 있다.

바로크의 정원가들은 여러 부분들이 서로 연관되도록 단일의 디자인이 무한으로 확장되는 정원을 만들어야 했다. 또한, 중요 인물이 정원을 바라보는 시점과 시야 범위, 그의 움직임까지 고려해야만 했다. 그렇게 되자, 정원 구조의 문제는 마치 전략 시설이나 요새를 짓는 공학자가 마주한 문제처럼 되어버렸다. 그와 유사하게 테라스, 옹벽, 경사면으로 땅의 레벨을 처리하기 위해 군사 공학을 응용한 공법이 사용되었다. 이전 몇 백년간 정원사들이 변함없이 사용하던 측량 도구들은 17세

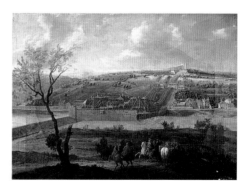

피에르 드니 마르탱,105 말리의 펌프와 송수로, 1724년, 트리아농의 베르사유궁 박물관.106

기 현장에서 응용되고 더욱 완벽해지게 되었다. 바로크 정원의 축이 되는 긴 사각형은 일정 거리 이상이 되면 굴절되기 때문에 평탄한 축을 위해 시각적 왜곡을 도입할 수밖에 없었으며, 지면 레벨을 조정해야 했다. 이러한 종류의 순수 기하학적인 조작을 위해서는 17세기에 새롭게 발전한 광학 분야(기하광학, 곡광학, 반사광학)의 지식을 바탕으로 원근법을 잘 이해하고 있어야 했다. 또한 분수 시스템이 작동되기 위해서는 상당한 수량 확보는 물론 운반 문제도 있었다. 그러한 작업 수행에 필요한 거대한 기계 장치 중 하나가 '말리의 기계'로 불린 양수 펌프이다. 센강의 부지발[104] 지역에 이 장치를 건설하고 송수로를 통해 물을 공급함으로써 1,400개 이상의 베르사유 정원 분수를 가동할 수 있었다.

17 정원 무대
The Garden Stage

18세기 바로크 정원은 남녀의 만남과 호사스러운 연회가 이어지는 녹색의 무대 장치였다.

바로크 정원은 사교적 모임과 대규모 이벤트의 배경 역할을 했다. 파노라마처럼 이어진 지형, 아케이드, 계단, 테라스들이 틀을 형성하는 드라마틱한 정원 공간 속에서 연극과 같은 이벤트가 펼쳐진다. 드라마틱한 인공 구조물이나 퍼스펙티브한 구성은, 베르사유로부터 무한대로 권력의 힘이 퍼져나가듯, 끝도 없이 이어질 것 같은 공간 착시를 만들어내는 것 같았다. 정원 무대로서 베르사유의 뛰어난 점은, 끊임없이 변화하는 퍼스펙티브

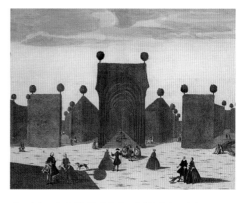

마르칸티오 달 리,108 볼라테 카스텔라초에 있는 빌라 아르콘나티 비스콘티,109 1743년, 밀라노 아킬레 베르타렐리 인쇄 도서관.110

Elemenrs Of The Gatden 정원의 요소들 251

를 연속함으로써 보는 사람으로 하여금 경이로움을 주는 데 있다. 정원가의 목표는 화가가 그리는 캔버스 위의 그림 효과나 무대 예술가의 무대 장식 효과를 3차원인 정원으로 가져오는 것이었다. 몽소Monceau 정원을 계획한 정원가이자 건축가, 극작가, 화가였던 루이 드 카르몬텔107은 "오페라의 무대 장식을 바꾸는 것처럼 정원 무대를 변화시켜보자. 숙련된 화가들이 어떤 시간, 어떤 장소이든 장식으로 표현하는 것처럼 정원도 그렇게 만들 수 있을 것이다"라고 했다. 이로 인해 정원은 꿈과 허상의 공간이 되기도 했고, 동시에 허상의 아이디어를 구현하는 현장이 되었다. 실제 정원에서 영감을 얻은 무대 장식과 연극 환경, 제한된 공간 사이에서 예상치 못한 혼란이 일어나기도 했다. 정원에 계단, 원형 극장, 무도회장과 같은 요소들을 장식으로 사용하는 것처럼 연극 무대에서는 조각상, 오벨리스크, 분수대와 같은 정원 요소들을 적용했는데, 때때로 예술 작업이 연극 무대용인지 실제 정원용인지 분간하기 어려웠을 것이다. 연극과 정원 두 가지 모두를 만드는 궁극적인 목적은 이런 형태의 유희를 관객이 즐길 수 있도록 연극적 허상의 메커니즘 속에 스며들게 하는 것이었다.

세 방향의 길을 따라 망원경처럼
배치된 연결 수로와 분수는 다양
한 모습으로 보일 수 있다.

장 코텔,111 베르사유 물의 극장과
숲 풍경, 1693년, 트리아농의
베르사유궁 미술관.

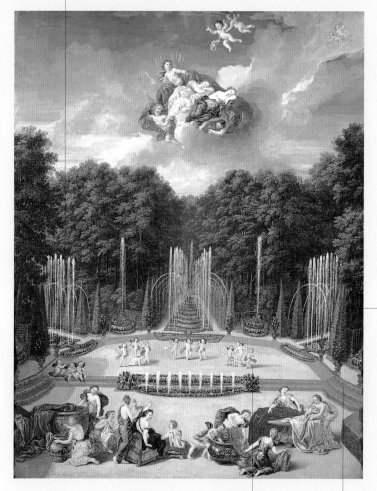

물의 배경 숲, 원추형 토피
아리 배경이 번갈아 배치
되며, 빽빽한 숲의 구획은
트렐리스 구조물 프레임과
선을 맞추었다.

아기 천사 조각으로 장식된
물의 극장은 1770~1780년
사이에 훼손되었다.

잔디로 덮인 삼단의 좌
석은 관객을 위해 분수
와 수로를 두어 무대와
분리했다.

다섯 개의 선단으로 구성된 펠루
카[112]와 열여섯 척의 보트로 꾸며
진 행사는 왕과 왕비를 더욱 즐겁
게 하는 장소가 되었다.

아랑훼즈 정원은 다른 왕실 정원
처럼 웅장한 축하 행사를 개최할
수 있는 무대였다.

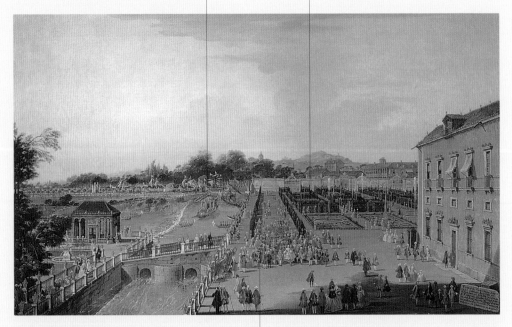

프라체스코 바타글리올리,[113] 아랑훼즈
궁정에서 초대객과 함께 공연을 보고 있는
페르디난드 6세와 바바라 왕비, 1756년,
마드리드 프라도 미술관.[114]

자수 화단과 경계 식재 등 정원의
모든 구성 요소는 축제를 위한 무
대가 되었고, 왕과 여왕을 환영하
기 위한 공간으로 꾸며졌다.

각각의 가로수 길 끝에는
팔라디안 건축이나 신고전
주의 양식의 작은 건물이
보인다.

피터 안드레아 리스브락,115 치스윅 정원의
축 조망, 1729~1730년, 체트워스CST116

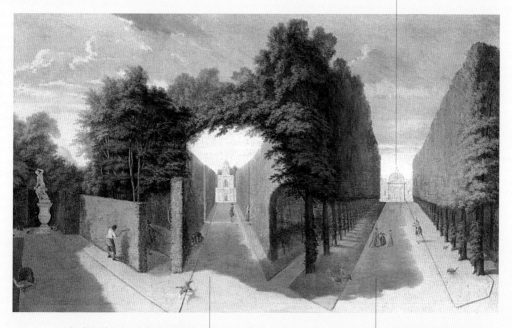

세 개의 가로수 길이 한 지점으
로부터 퍼져나가는 세 갈래 방사
형 패턴인 파테 도이에patte d'oie
에서, 정 가운데는 직선이며 나
머지 두 길은 사선이다.

세 갈래로 구성된 보행
로 패턴은 비센차의 올
림픽 극장이나 베르사유
정원의 물 극장을 모델
로 한 것이다.

18세기 초에는 축제나 행사를 위해 식물로 세팅된 무대 장치가 유럽 전역에서 유행했다.

수목을 완벽하게 다듬어 만든 고정적인 배경 바탕에 온실에서 가져온 다른 식물들을 보완했다.

프랑스 화가(미상), 여름의 오렌지 나무 식재, 1750년경, 파리 장식 미술 도서관.117

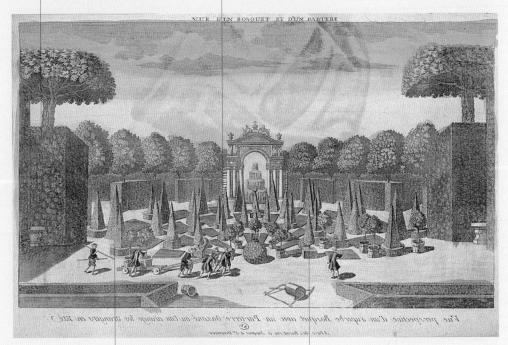

VUE D'UN BOSQUET ET D'UN PARTERE

똑같이 보이도록 기하학적으로 다듬어 크기를 줄인 나무들은 인공적으로 만든 구조물과 거의 구별하기 어려울 만큼 정원 장식 속에서 두드러진다.

경직된 격자무늬의 정원 속에서 식물은 인간의 의도에 따라 길들여지고 다듬어졌다. 이는 영국 정원의 조성 원리에 벗어나는 방식이다.

여인상의 기둥 구
조물이 떠받치고
있는 정자는 틀 속
의 장면으로 시선
을 끌어들인다.

극장형 장면 배치는 정
원의 주축의 중심인 평
행한 구조로 전개된다.

정원을 둘러싼 숲의 배경은
기하학적 형태의 인공 정원
과 다듬어지지 않은 자연 간
의 경계를 보여준다.

정원은 기하학적으로 디자인된 연
속적인 자수 화단을 가로지르며 화
분의 띠로 넓게 장식된 실제 무대처
럼 보인다.

베네데토 칼리아리,**118** 틀을 가진 정원, 16세기 후반, 베르가모 아카데미아 카라라 미술관.**119**

짧게 끊은 붓 터치로 그려진
정원의 모습은 시골 축제와
귀족 특유의 풍류를 몽환적
으로 표현하고 있다.

분수대는 격자 트렐리스의
스크린과 조각물처럼 세공
되어 앞쪽의 사랑스러운 풍
경의 배경이 된다.

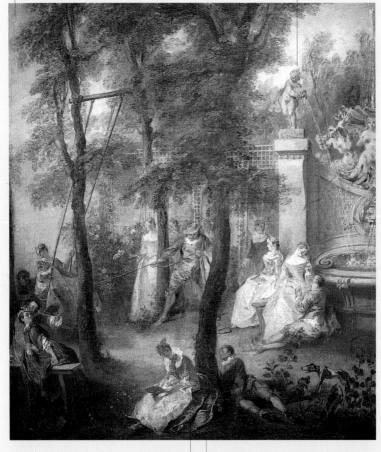

니콜라스 랑크레,120
그네, 1735년, 티센-
보르네미차 미술관.121

정원에서 이루어지는 정중한 만남은 바로
크 문화의 자연스러운 형식이다. 연인들
을 위한 은밀한 공간감이나 친밀하고 비
밀스러운 숲의 분위기를 보여준다.

앞쪽에 있는 세 그루의 나무는 깊이감
있는 장면을 형성하고 전체 구도에서
초점 역할을 한다. 이에 따라 그림을
보는 사람들의 눈은 그네를 타고 있는
소녀와 줄을 당기는 남자, 분수대 옆
의 연인에게 이끌린다.

장 앙투안 바토,122 피에르 크로자
정원의 숲 사이로 보이는 풍경,
1718년, 보스턴 미술관.123

바로크 정원의 쇠퇴는 더 이상 관리되지 않고 손대지 못
한 결과로 웃자란 수목에서도 드러난다. 성장한 나무들이
개방된 공간을 침범하고 열린 조망 축을 차단하면서, 마치
잊혀진 권력의 무상함을 보여주는 것 같다.

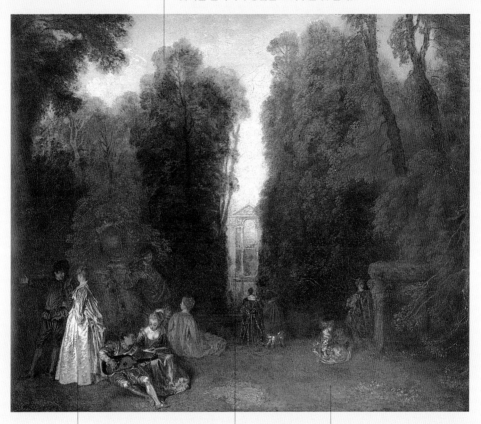

앙투안 바토는 그림을 통해 로
코코 양식뿐 아니라 프랑스 전
반의 세련된 라이프 스타일을
해석해 화려함, 파티, 음악이 주
류를 이루며 빠르게 바뀌고 있
는 새로운 시대를 묘사했다. 화
가는 시간의 흐름 너머와 삶의
희열 뒷면을 꿰뚫고 있는 것 같
다. 그래서인지 그림에서 왠지
멜랑콜리가 느껴진다.

연못 너머의 나
무 사이로 낸 좁
은 통로를 통해
보이는 조망은
팔라디안 스타
일의 건물 정면
까지 이어진다.

연극 무대를 연상시키는 정원, 혹
은 실제 정원에서 영감을 받은 무
대의 전형적인 예를 보여주고 있
다. 그림은 몽모렌시 근교에 있는
피에르 크로자Pierre Crozat의 집과
정원을 그린 것이다.

18 장식 화단

Parterres

파르테르는 장식용으로 계획된 기하학적 형태의 넓은 화단이며, 일반적으로 궁전 주변에 조성된다.

파르테르는 회양목, 잔디, 색 자갈, 꽃 등으로 만들어진 낮게 깔린 장식 화단으로 다양한 형태를 띤다. 가장 유명한 파르테르는 앙리 4세와 루이 8세의 권위를 장식적으로 표현한 자수 화단 파르테르 브로데리parterre de broderie로 화려한 곡선을 장식적 주제로 사용했다. 파르테르 중에는 피에스 쿠피parterre a pièces coupées라고 해서 조각cut pieces 파르테르가 있는데, 꽃 장식을 주요 모티브로 하면서 정원사가 꽃을 가꾸기 위해 허리를 구부릴 수 있도록 좁은 통로로 경계가 지어지는 기하학적 모양의 화단이다. 영국에서 널리 유행해서 잉글리시 스타일이라고 불리는 파르테르 알랑글루아parterre à l'angloise는 조각, 꽃, 토피어리 장식이 틀을 이루는 기하학적 형태의 잔디밭이다.

이탈리아식 파르테르는 이탈리아 정원의 전형적인 사각 틀 구획에 기반한 규칙적인 디자인을 특징으로 한다. 파르테르라는 용어는 16세기 후반에 나타났으며 새로운 정원 디자인 기법을 의미한다. 그

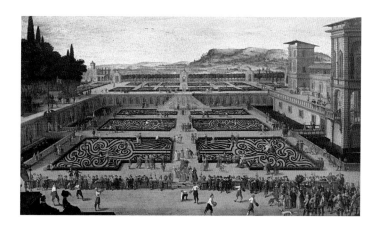

플랑드르 화가(미상),
낭시 궁전의 정원, 1635년,
프라하 국립 미술관.[124]

후 바로크 시대의 것을 뜻하는 한정적 의미로 사용되었지만, 결국
화단의 구성 방법을 뜻하는 일반적인 용어가 되었다.

요하네스 얀손,125 정형식 정원, 1766년,
로스엔젤레스 J. 폴 게티 미술관.

균질하게 난 길은 파르테르를 따라 중
앙 공간으로 통한다. 높은 녹색 벽을
만들기 위해 동일한 식물을 정교하게
다듬어 완벽한 열을 이루도록 했다.

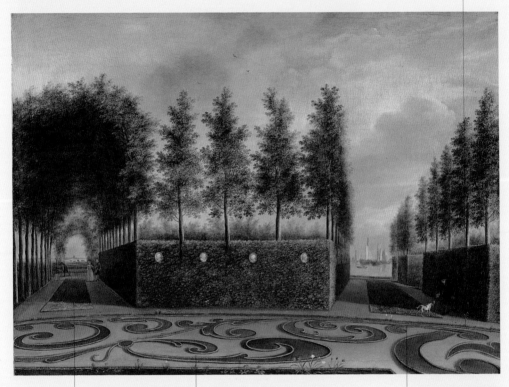

왼쪽 통로는 경작지로
연결되고, 오른쪽 통로
는 배가 다니는 바다
쪽으로 조망이 열려 있
다. 두 풍경은 네덜란
드의 중요한 자원을 보
여준다.

파르테르 드 브로데리(자수
화단)는 식물의 싹, 아라베스
크, 유연한 소용돌이 등 성장
의 모습을 표현한 앙리 4세
와 루이 8세 때의 복잡한 자
수 디자인을 연상시킨다.

파르테르의 구획
내부에 피어 있는
꽃들은 최근에 심
은 것으로 보인다.

파르테르par terre는 프랑스어로
'땅 위에'라는 뜻이다.

기하학적인 파르테르는 이탈리아
모델인 컴파트먼트로부터 영향을
받은 통일성 있는 디자인이다.

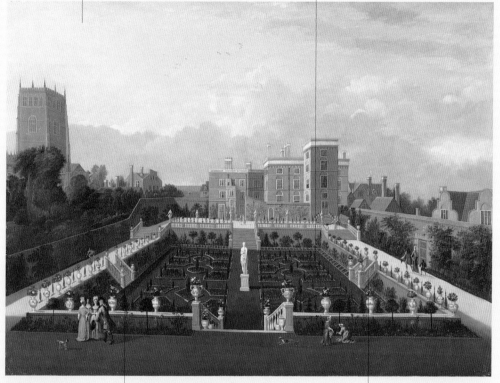

영국 화가(미상),
노팅엄 피에르폰트
하우스Pierrepont House,
1710년경. 브리티시 아트
예일센터 폴멜론 컬렉션.126

프랑스식 파르테르는 기하학적
선형과 구획 틀로 이루어진 이탈
리아 모델에서 진화되었는데, 생
울타리가 1미터를 넘기도 했다.

이 정원의 파르테르는 화분
들로 장식한 낮은 벽과 접
하며 주변에 비해 낮게 조
성되어 있다. 이러한 방식
은 르네상스 시대의 영국
정원의 일반적인 형태였다.

독일 바로크 정원은 이탈리아
르네상스 정원의 요소들을 활
용하여 독특한 양식으로 재창
조된 것이다.

정원의 대칭적 배치는 주변 건
축물이나 조각들과 완벽하게
조화되고 있다.

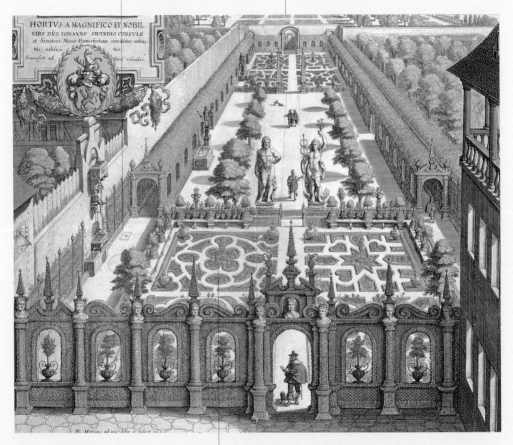

마테우스 메리안, 127 브르게마이스터
슈빈드의 정원, 1641년경, 개인 컬렉션.

조각 화단인 피에스 쿠피pièces coupées에서
는 꽃이 주요한 장식 주제이다. 파르테르는
대칭으로 배열되고 정원사가 허리를 구부려
꽃을 가꾸기 위한 좁은 통로가 경계를 이루
는 기하학적 형태로 구획된다.

벨로토가 그린 비엔나 풍경화에서 벨
베데레 정원이 보인다. 벨베데레 정원
은 프랑스 정원의 영향을 받아 1700년
에서 1725년 사이에 만들어졌다.

베르나르도 벨로토, **128** 벨베데레
정원에서 보이는 비엔나 풍경,
1758년, 빈 미술사 박물관.**129**

그림에서는 정원을 장식하고 있
는 당시의 상황을 찾아볼 수 있
다. 정원은 아폴로 신화와 네 가
지 원소를 주제로 했지만 그러한
내용 대부분은 사라졌거나 손상
되었다.

영국식 파르테르인 파르
테르 알랑글로아 parterre
àl'Anglaise는 조각, 꽃, 토
피어리가 틀을 이루는 기
하학적 형태의 잔디밭으
로 구성되었다.

프랑스 화가(미상), 물의 정원으로부터
보이는 1675년경의 베르사유궁, 17세기,
트리아농의 베르사유궁 미술관.

유명한 거울의 방이 만들어진
1679년 이전의 궁전 중앙부는
넓은 테라스가 차지하였다.

물의 파르테르 수면
으로부터 분수가 뿜
어져 나온다.

물의 파르테르Parterre d'eau는 기
하학적 형태의 파르테르가 한 구
획 이상 배열하게 구성되었다.

19

모조 건축과 폴리
Fabriques and Follies

모조 건축이나 폴리는 정원의 풍경을 장식하고 특별한 도상적 의도를 나타내
도록 작게 만들어진 구조체이다.

연관 항목

수도원 정원, 스토어헤
드, 스토우 가든, 에름농
빌, 정원 속 동양, 폐허

영국의 풍경식 정원 디자이너들에 의해 정원의 자유로움이 생기게
되자 정원에는 서서히 건축물과 같은 구조적 요소들이 등장한다. 그
중에는 정원 풍경을 조망하기 위한 건축물이나 동양의 누정과 같은
요소도 있었다. 때로는 단순한 장식 요소로 사용되었지만 경우에 따
라서는 특별한 상징성을 의도하거나 심오함을 표현하는 요소로 활
용되었다. 정원에 배치된 요소들에 모두 의미를 부여한 것이다. 오벨
리스크는 고대 이집트를 연상하게 하고, 신전은 고대 그리스를 떠올
리게 한다. 정원 내 건축물에는 분명한 문화적 의미가 내포되어 있
으며, 오래전 먼 곳으로부터 왔다는 상징의 표상으로 느껴진다. 정원
은 일종의 열린 백과사전이었으며, 사람들은 정원 속을 걸으면서 세
상의 여러 곳을 볼 수 있었다. 그러면서도, 단순한 파멸의 허상을 통
해 특정한 이데올로기적 메시지를 숨겨두기도 했다. 예를 들어, 루소
가 머물렀던 지라르뎅 후작의 에름농빌 정원에서 미완의 철학 사원

영국 화가(미상),
노스요크셔의 던콤 파크 모습,
18세기, 개인 컬렉션.

은 인간의 진보, 즉 미래 세대만이 완성할 수 있다는 의미로 해석된
다. 모조 건축은 반은 모형이며 반은 진짜 건축이자 때로는 정원 소
유자들의 과대망상이다. 이러한 모조 건축에 쏟은 열정으로 인해 결
국 예술가들까지 그 현상을 다루게 되었다. 예를 들어, 독일 바젤의
쿤스트 뮤지엄에 있는 위베르 로베르의 그림에서는 동굴 모양의 강
아지 침대(위쪽에는 오벨리스크가 붙어 있는)가 있는 정원이 묘사되어
있는데, 그런 폴리까지 만들 정도의 기괴스러움을 풍자하고 있는 것
이다.

몽소 정원에 만들어진 많은 무대 세트에
는 묘지, 터키나 타타르식 텐트, 풍차, 폐
허의 성, 위락용 호수, 이집트 피라미드
등이 포함되어 있다. 이 그림은 멀리서 볼
때 정원이 실제보다 훨씬 더 넓게 보이도
록 착시 효과를 의도한 것이다.

루이 드 카르몬텔, 샤르테공에게 몽소
정원 열쇠를 건네는 카르몬텔,
1790년경, 파리 카르나발레 박물관.131

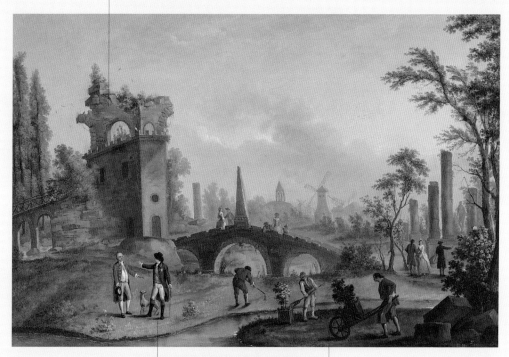

몽소 정원은 카르몬텔로 알려졌
던 화가이자 미술평론가, 정원
사, 극작가 루이 카로지 카르몬
텔130에 의해 디자인되었다. 영
국 문화의 숭배자인 샤르트르
공작을 위해 1773년부터 1778
년까지 건설되었다.

카르몬텔은 환상과 착시를 기반으로
디자인 기법을 개발한다. 하나의 산책
로에서 끊임없이 펼쳐지는 다양한 장
면을 볼 수 있게 했다. 그는 "정원은 그
안에 '모든 시간과 모든 장소'를 가질
수 있어야 한다"고 말했다.

루이 드 카르몬텔, 넓은 정원의 사람들,
1783~1800년, 로스엔젤레스 J. 폴 게티 미술관.

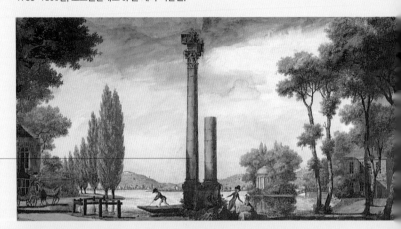

중국풍 영향을 받은 건물이 신
고전주의 구조물들과 나란히
있고, 폐허에 대한 취향을 나
타내는 부서진 기둥들이 번갈
아 가며 서 있다. 일종의 야외
박물관에 '모든 시간과 모든 장
소'를 모으고 싶어한 카르몬텔
의 의도를 표현하고 있다.

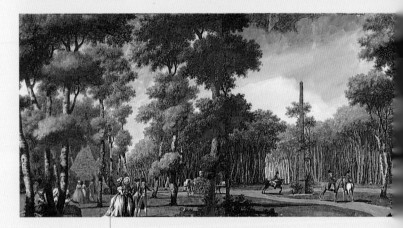

귀족 연인들이 모뉴먼트와 폴리가 가득
한 넓은 정원을 거닐고 있다. 가까이에
서 보면 그들은 카로몬텔의 몽소 정원
그림을 떠올리게 한다.

투명색 종이에 묘사된 장면 속에는 그
시대 영국식 정원의 취향을 보여주는 폴
리나 모뉴먼트에 관한 많은 이미지를 찾
을 수 있다.

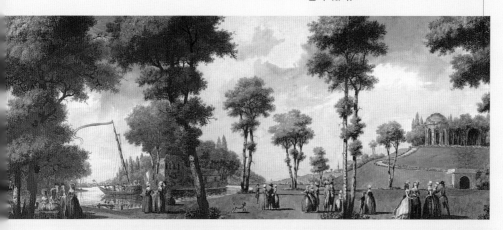

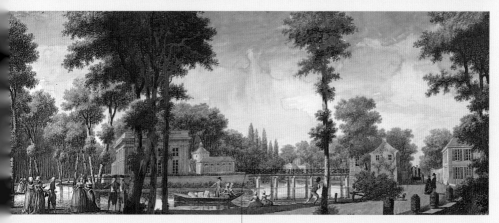

카르몬텔은 1783년 폭 50센티미터, 길이 10
여 미터 정도 되는 투명한 스케치 페이퍼에 이
풍경을 그리기 시작했다. 이것을 투명한 원통
표면에 감아 움직이는 그림으로 보이게 하는
타블로 무반트(움직이는 그림, 일종의 매직 랜
턴)로 만들었다.

프랑스에서 풍경식 정원 미학이 확산된 것은
'예술 농장ferme ornee'이나 '작은 시골hammau'
과 같이 전원생활의 모습을 재현하며 시골로
회귀하는 유행과 더불어 이루어졌다.

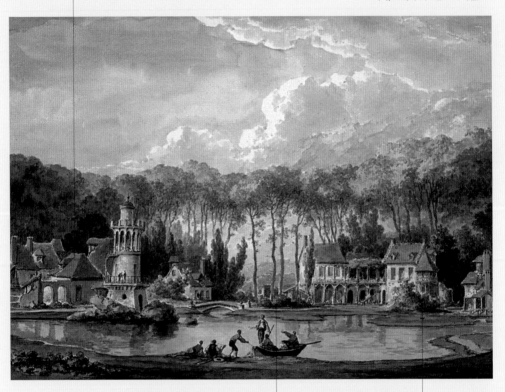

자연으로 돌아가는 소박한 생활
을 주장한 철학자는 루소가 대
표적이었다. 이러한 트렌드는
사색에 몰두할 수 있는 은신처
나 외딴 장소를 만드는 것으로
이어졌다.

1782년 위베르 로베르
와 리샤르 미크132는 마
리 앙투아네트 왕비를 위
해 베르사유 안에 작은
시골 마을을 만들었다.
호수가 내다보이는 농장
건물과 농가, 마구간에
이르기까지 진짜 시골 마
을과 똑같아 보인다.

20

온실
Greenhouses

과학적으로 분류된 식물의 보관 장소이자 실험실이며, 위락 시설이기도 한 온실은 인간과 자연 간의 새로운 관계를 형성했다.

연관 항목

외래 식물

온실은 원래 국가와 왕실 소유의 특별한 시설이었다. 일반적으로 식물 연구와 보존을 목적으로 하는 공공 공간으로서, 19세기 도시 공원, 식물원과 같이 사람이 모이는 용도로 지정되었다. 산업혁명 전성기와 기술 발전으로 온실 디자인은 급격히 진보했다. 조셉 팩스턴은 그 첫 번째 사례로 전통적인 재료와 철재, 유리를 조합해 온도 변화에 적응할 수 있는 구조를 만드는 데 성공했다. 이것은 19세기의 가장 특별한 건축물 중 하나인 온실이 세워지기 전까지는 점점 더 극단적인 독창성을 지닌 발명으로 이어졌다.

19세기 중반, 온실

에티엔 알레그랑,135 베르사유의 오렌지 정원과 파르테르 풍경(부분), 1686~1696년, 트리아농의 베르사유궁 미술관.

은 식물원과 원예 박람회에서 가장 인기 있는 볼거리가 되었으며, 특히 세계 박람회에서 가장 큰 인기를 끌었다. 1846년 파리 샹젤리제에는 대규모의 '겨울 정원'이 세워졌는데, 희귀한 식물에 감탄하며 꽃을 사거나 점심을 먹으며 지정된 장소에서 신문을 읽을 수도 있었다. 이후 몇 년간 볼룸, 당구장, 아트 갤러리 및 조류 사육장을 포함해 더 큰 규모의 건축도 가능하게 되었다. 이런 현상은 멈출 줄 모른 채 이어졌고, 결국 개인들도 온실 짓기가 가능해졌다. 추위에 약한 오렌지를 키우거나 다양한 온도에서 원예 식물을 재배할 목적, 혹은 주택 공간을 확장하고 통합하기 위한 용도로 온실을 짓고자 했다.

《헤스페리데스Hesperides》는 감귤류 재배법을 다룬 최초의 책이다. 이 책의 성공은 유럽 전역에 오렌지 농원과 온실의 확산을 가져왔다.

카밀로 쿤기,**136** 온실 안의 감귤나무, 지오바니 바티스타 페라리**137**의 《헤스페리데스》에서 인용, 1646년 로마에서 출판, 개인 컬렉션.

오렌지 온실은 감귤, 미모사, 동백나무, 종려 등의 외래 식물을 추운 날씨에도 보호하기 위해 설계된 겨울용 건축물이다. 남향 또는 서쪽으로 뚫린 석조 구조이며, 여닫을 수 있는 큰 창으로 햇빛이 들어온다.

온실의 내부 식물 배열은 엄격한 순서를 따른다. 가장 큰 종류의 식물은 창이 없는 벽 쪽에 두고, 작고 섬세한 식물들은 창문 가까이에 있다.

온실의 북면은 대개 창이 없는 벽이다. 단열을 위해 자연 재료를 쓰거나 다른 건물을 붙여 짓는다.

오귀스트 가르느레,138 말메종의 온실 내부,
19세기 초, 말메종 부아 프레오성 국립 박물관.139

온실은 거대한 석탄 난로로
가열되며 5미터 높이의 식물
까지 키울 수 있었다.

말메종의 대 온실은 길이가 50미터
에 달해 조세핀 왕비가 수집한 많은
식물을 감상할 수 있도록 일련의 공
간으로 구분하였으며, 그리스 화병
수집품을 전시하는 기능도 겸했다.

19세기의 온실은 세계 여러
지역을 탐험하며 수집된 미
지의 식물들이 유럽에 들어
오면서 그에 대한 과학적 관
심의 산물이다.

1851년 하이드파크에서 열린 세계박람회의 건축을 위해 조셉 팩스턴은 철골과 유리의 인상적 구조를 도입하고 온실(수정궁)에 공원에서 자라고 있던 노거수를 포함시킬 수 있었다.

팩스턴은 노출되지 않은 지지 구조에 철재를 사용하고, 외부 프레임과 접합부에는 목재를 사용하여 식물이 온도 변화에 적응하게 했다.

온실은 사람들에게 환상적인 모습과 이국적 느낌을 준다. 프랑스 화가 앙리 루소 140는 파리 식물원을 방문하고 우거진 정글을 상상해 그림을 그리기도 했다.

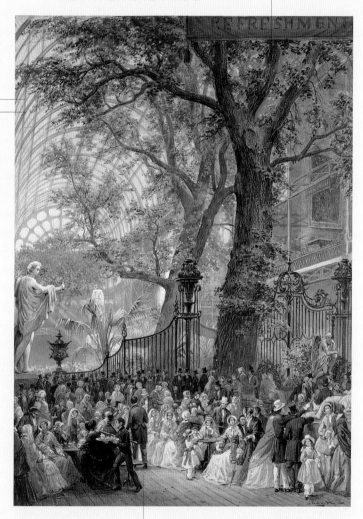

루이 하게,141 1851년 런던 박람회의 수정궁 풍경, 1851년경, 런던 빅토리아 앤 알버트 미술관.142

거대한 온실은 사교 모임, 산책, 레크레이션, 휴식을 위한 장소가 되었다.

겨울 정원은 온실과는 다른 학술적 목적을 가지고 있
다. 계절과 관계없이 자연스럽게 이국적인 환경을 가
질 수 있게 한다. 특히 기후상 혹독한 겨울을 보내야
하는 나라에서 환영받았다.

유리 천장은 산업혁명
으로 탄생한 새로운 건
축 기술이다.

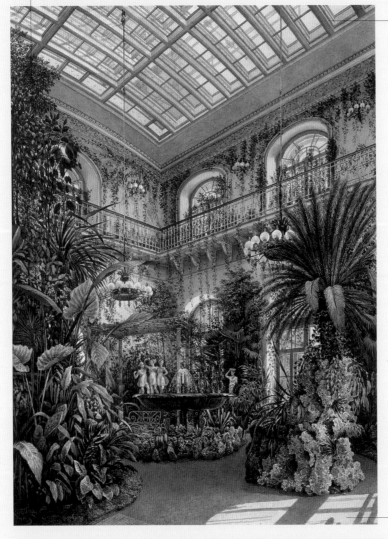

온실 정원에서는 이
국적 분위기와 신기
한 것들을 찾아볼 수
있었다.

콘스탄틴 안드레이비치 우크톰스키,143 상트페테르부르크의 겨울 정원, 1862년, 상트페테르부르크 별궁.

21 정원 속 동양

The Orient in the Garden

풍경식 정원의 발전에 주요한 영향을 미친 것 중 하나는 중국 정원이다. 중국 정원의 인기는 철학이나 정치적 사상에 있어서도 많은 밑거름이 되었다.

연관 항목

풍경식 정원, 모조 건축 과 폴리

중세 시대부터 미지의 나라로 여겨졌던 중국에 대한 서구 사회의 담론은 16세기 초 포르투갈인들이 중국에 도착한 이후 크게 달라졌다. 16세기가 끝날 무렵 중국 황실의 정치와 사회 제도는 전쟁에 관대한 역사에 환멸을 느껴왔던 서구 사람들에게 경이로움과 찬사를 받을 만한 것이었다. 1800년대에는 중국으로 진출한 선교사들에 의해 중국 고전이 유럽 언어로 번역되어 큰 성공을 거두었다. 서양의 철학자들은 이성과 관용에 바탕을 두고 도덕을 중시하는 유교를 인정했다. 영국의 유교주의자였던 윌리엄 템플경은 1685년(이 시기는 베르사유 정

윌리엄 다니엘, 버지니아의 조어대(釣魚臺), 1827년, 브라이튼 뮤지엄 앤 아트 갤러리.145

원의 전성기였다) 중국 정원에 대해 자세한 설명을 담은 에세이를 썼다. 중국 정원은 기하학적인 유럽의 정원과 달리, 산책로의 선형이나 수목 배치가 비대칭적이고 불규칙적이어서 유럽인이 보기에는 무질서한 것이었다.

풍경식 정원의 사원에는 사라와지[144]라는 이름이 붙여졌는데 크게 유행하는 단어가 되었다. 이 용어는 산책로 중간중간에 점을 표시하거나 원형 공간을 두어 관상 요소, 정자 또는 조각을 두는 중국 정원과 연관된다. 동양적 요소를 받아들이는 양상은 영국의 정원과 프랑스 정원이 서로 달랐다. 프랑스의 경우 정원은 배우들이 그 위에서 연속적으로 존재하는 일종의 무대 역할이었다면, 영국의 경우 로랭이나 푸생의 그림에서처럼 유한하며 자신에 충실한 구성을 따라 전개되는 경관이며, 사람의 존재는 전체적으로 펼쳐지는 장면에 아무런 영향을 주지 않는다.

18세기 초 영국에 소개된 중국 정원에 관한
최초의 그림은 1724년 유럽 여행 중 런던에
머물렀던 예수회 선교사 마테오 리파가 그린
황제의 궁과 정원의 36경이었다.

토마스 로빈스,146 영국 정원의 중국풍 정자,
1750년, 개인 컬렉션.

윌리엄 템플경은 1685년,《에피쿠로스
정원》이라는 에세이를 통해 중국 정원을
다루었다. 중국 정원에 대해 호의적이었
지만 영국식 정원을 권장하기 위한 대조
적 사례로 보는 관점이었다.

'사라와지'라는 단어는 정형적인 유럽식
정원의 경직된 대칭을 피하면서 중국 정
원으로부터 단서를 얻어 원형이나 개방된
경관을 섞어가며 구불구불하게 길을 만드
는 유연함을 뜻한다.

그림의 배경에는 이국적인 식물이 울창
하게 덮혀 있어 동양식 정원임을 분명하
게 강조하고 있다. 동양풍의 비단천 대신
탑을 연상시키는 가마가 그려져 있다.

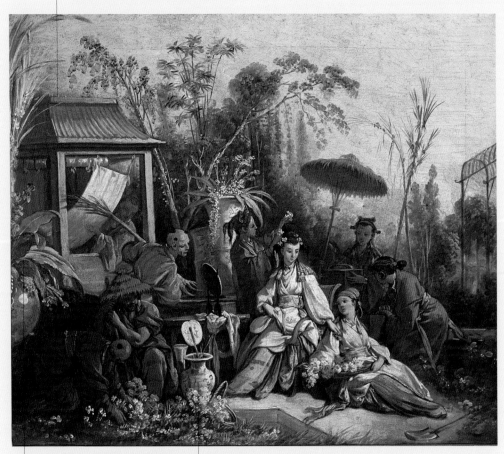

프랑스에서 유행했던 이국풍 스
타일은 비대칭적이며 자연이 자
유롭게 성장할 수 있는 '무질서'적
인 중국 정원의 열풍으로 바뀐다.

장식적인 변칙, 우아한 그림, 풍부하고
선명한 색채, 예리한 디테일 감각은, 중
국풍 취향이 정원뿐 아니라 생활용품이
나 회화에까지 어떻게 확장되었는지를
강조한다.

22 나무
Trees

정원 내의 수목 배치는 정원을 만든 사람들이 의도했던 미적 암시와 취향의 변화에 따라 수세기에 걸쳐 바뀌어 왔다.

연관 항목
바로크 정원, 풍경식 정원, 모조 건축과 폴리

고대부터 수목 식재에 권장되어 온 방법은 5점형 *en equincunx* 149 식재이다. 가상의 사각형 중앙에 나무가 있고 모서리에 네 그루의 나무를 둘러싸는 형태이다. 이 기본 모듈은 무한 반복이 가능해서 작물 재배용으로 만들어졌으며, 바로크 양식의 정원에서는 극단적인 양상으로 활용되었다. 나무를 열 지어 식재한 후 거의 하나의 나무로 보이도록 전정하였으며, 기하학적으로 생울타리와 규칙적인 관계를 가지도록 배치하고 기하학적인 형상으로 세심하게 다듬었다. 풍경식 정원의 등장은 자연과 인간 관계의 개념을 근본적으로 바꿔놓고 나

요한 지글러,150 비엔나 아우가르텐,151 1783년. 빈 미술관.152

Elemenrs Of The Gatden

정원의 요소들

무에 대한 관념도 바뀌었다. 자연은 더 이상 인간의 손에 의해 지배되지 않으며 인간과 동등한 수준이거나 나아가 경외의 대상이 되었다. 18세기로 접어들면서, 풍경식 정원의 잔디밭이나 구불구불한 길조차 질서 정연해 보였다. 정원가는 때 묻지 않은 자연을 좀 더 세심하게 대하도록 요구받았다. 새로운 생각을 받아들인다면, 정원 내의 쓸모없고 무의미한 모든 건축물-중국식 탑이나 작은 그리스 사원 등-을 제거해야 하며 인간의 개입은 신중하고 거의 보이지 않아야 했다. 일단, 조각상과 비문과 같은 건축적 표식이 제거되면 바위나 물, 나무 등 정원을 만드는 본질적인 자연 소재만 남게 된다. 풍경식 정원에 대한 풍경화가 여전히 그 영향력을 발휘했지만 정원가는 활용 가능한 재료들, 특히 수목을 최대한 불규칙하게 배치하면서도 좀 더 자연스러운 방법으로 해석해야 했다.

보기에는 그럴듯한 자연인 것 같
지만 실제로는 수목 배치 하나하
나까지 의도된 것이며 주변의 초
지도 마찬가지이다.

정원의 자연스러움을 보다 강화하기
위해 호수 중앙에 석교를 배치해 전
체 경관을 조절한다.

험프리 렙튼, 요크셔 웬트워스의 호수,
개조를 위한 제안,《풍경식 정원의 이론과
실무》에서 발췌, 1803년 런던에서 인쇄.

길은 자연스럽게 난 것처럼 똑바
르기도 하고, 휘어지기도 하면서
정리되어 조화를 이룬다.

리처드 페인 나이트의 주택과 정원
인 다운튼 캐슬Downton Castle은 그
가 소장하고 있던 로랭의 풍경화 그
림에서 영감을 받은 것으로 보인다.

클로드 로랭,154 라 크레센자 풍경, 1648년경,
뉴욕 메트로폴리탄 미술관.155

리처드 페인 나이트[153]와 우버데
일 프라이스는 당시 풍경식 정원
의 자연스러움에 대한 미학을 정
의하면서 픽처레스크 미학 이론
을 정립한 주요 인물들이다.

픽처레스크한 풍경은 손대지 않은
상태의 자연과 같은 것이어야 하
며, 풍경식 정원의 자연보다 무질
서하고 야생적인 것이다.

우버데일 프라이스는[156] 자신의 폭스리 Foxley 정원에서 자연에 대한 최소한의 개입을 시도했다.

〈풍경 The Landscape〉이라는 시를 통해 픽처레스크의 의미에 관한 논쟁을 불러일으켰던 리처드 페인 나이트는 나무를 필수 불가결한 존재로 보았다. 회화적 풍경의 성립에 있어 관찰자의 시야에 틀을 잡아주고 시선 위쪽의 구도를 부드럽게 막아준다는 점에서였다.

토머스 게인즈버러,[157] 헤리포드셔 Herefordshire주 폭스리 정원의 느릅나무와 멀리 보이는 야조 Yazor 교회, 1760년, 맨체스터 휘트워스 아트 갤러리.[158]

정원에서 유일한 인공 요소는 나무 울타리뿐이다.

정원 산책로는 끊긴 부분을 지나 더 이어진다.

23 외래 식물
Exotic Plants

16세기 초, 세계를 무대로 한 탐험과 여행이 확산되면서 터키, 아프리카, 아메리카 대륙으로부터 많은 외래 식물이 유럽으로 들어왔다.

연관 항목

꽃, 온실

유럽에서는 기후가 맞지 않아 자라지 못하는 식물들을 키우는 식물원과 식물 표본에 힘입어, 새로운 꽃들을 상품으로 취급하는 국제 시장이 이탈리아를 필두로 네덜란드, 독일, 프랑스, 영국에서 16세기 후반부터 형성되기 시작했다. 17세기에 가장 수요가 많았던 꽃은 아네모네와 튤립이었고 이외에도 다양한 품종의 히아신스, 수선화, 아이리스 등이 유통되었다. 이러한 꽃 품종들은 주택의 별도 공간에 보관되었고 특별 정원에 식재되었다. 꽃과 함께 유실수 등도 이전보다 많은 종류가 수집되었으며, 외래 식물을 수집하고 육종하려는 욕구는 19세기를 지나며 특히 영국에서 최고조에 달했다. 이미 18세기만 하더라도 상당했지만 구할 수 있는 식물종이 1830년경 폭발적으로 늘어났다. 그 배경 요인 중에는 나다니엘 백쇼 워드[159]의 이름을 딴 휴대용 테라리움인 워디안 상자Wardian Case가 큰 역할을 했다. 이 상자는 전 세계로부터 생물종들을 수집하고 유럽으로 운반할 수

있게 했다. 워드가 식물 유리 상자를 발명한 지 몇 년 후인 1845년, 영국에서 유리에 부과하던 세금이 폐지되자 유리 온실을 보다 저렴한 비용에 지을 수 있게 되었다. 외래 식물에 대한 욕구는 곧 그들의 정원으로 퍼져나갔고, 화려하지만 일관성 없는 꽃과 관목류의 식물 모음으로 나타나곤 했다.

테오도루스 네츠허르,160
리치몬드 매튜 데커경의
정원에서 자라는 파인애플,
1720년, 케임브리지
피츠윌리엄 미술관.161

찰스 2세의 뒤로 보이는 정원은 전형적
인 바로크 스타일이다. 기하학적 파르테
르와 중심축을 갖고 있는 모습으로 보아
윈저성 근처의 클리블랜드 백작부인의
정원임을 알 수 있다.

헨드릭 댄커츠,**162** 영국에서 최초로 재배한
파인애플을 찰스 2세에게 바치는 왕의 정원사
존 로즈. 17세기, 리치몬드 햄하우스.

궁정 정원사인 존 로즈가 영국에서 처
음 길러낸 파인애플을 찰스 2세에게 바
치고 있다. 과일 재배에도 직접 관여했
던 로즈는 여러 이벤트를 빛내는 중요
한 역할을 했다.

17세기부터 외국 식물을 수
집하려는 욕구는 희귀 과일
재배로까지 번졌다.

외래 식물에 대한 관심과 열정은 많은 정원가들과 수집가로 하여금, 그러한 기후에 적응할 수 있는 식물종을 찾는 새로운 여행 길에 오르게 했다.

존 트라데스칸트는[163] 북미로부터 영국으로 낙우송, 식충식물인 사라세니아 *Sarracenia purpurea*, 튤립나무 등을 가져온 인물이다.

토마스 드 크리츠,[164] 정원사 존 트라데스칸트 2세, 17세기 중엽. 옥스퍼드대학 애쉬몰리언 미술관.[165]

트라데스칸트는 여행가, 원예학자. 수집가이자 정원사였다. 주로 북미의 버지니아 지역을 여행하면서 자신의 정원에 심을 식물들을 찾는 데 열심히였으며, 전 세계에서 희귀종을 찾아 자신의 정원을 박물관으로 만들고 싶어 했다.

신분 높은 러시아 부르주아 귀공자이자 열정적인 식물 수집가였던 프로코피 데미도프Prokofy A. Demidov는 희귀한 식물 화분으로 자신만의 식물원을 만들었다.

가운을 입고 화분에 심긴 두 개의 꽃을 자랑스럽게 가리키며 물을 주는 모습은 희귀 식물에 그가 얼마나 열정적인지를 묘사한다.

드미트리 레비츠키,166
프로코피 아킨피비치
데비도프167의 초상,
1773년, 모스크바
트레티어코프 미술관.168

박애주의자였던 데미도프는 교육 기관에 컨퍼런스룸을 기증하는 등 많은 재정 지원을 했다. 이 초상화는 식물 수집가의 외국 식물에 대한 애착을 강조하며 초상화의 원칙을 벗어나 다른 방식으로 후원자를 표현하고 있다.

오랜 여행 동안 많은 식물을 살려 수입할 수 있게 했던 일종의 휴대 온실인 워디안 상자의 발명 후, 영국의 외래 식물 종 수가 급속하게 증가했다.

식물 종류가 많아지면서 잉글리시 가든의 배치는 미적인 감각의 의미가 없어질 정도로 형태나 색채가 풍부해졌다.

에드워드 존 포인터, **169** 정원에서, 1891년, 윌밍턴 델라웨어 미술관. **170**

젊은 여자가 외국 식물의 형태를 한 부채로 햇빛을 가리며 책을 읽고 있다.

24

화분

Urns and Vases

특정한 꽃과 식물을 지속적으로 키울 수 있도록 디자인된 화분은 상징성이 풍부한 정원 오브제이다.

연관 항목

정원 속 인물화, 죽은 자의 정원

화분은 정원에서 다른 모든 것들로부터 고립된 작은 세계를 만든다. 실용성으로만 보면 식물을 쉽게 이동하고 겨울 동안 실내에 가지고 들어올 수 있다는 점 때문에 사용한다. 그러나 화분에 심겨진 식물은 그 이상의 상징적 의미를 갖기도 한다. 그리스 신화에 등장하는 아도니스 정원은 작은 테라코타 화분에 아네모네를 심어 아프로디테와 아도니스의 만남과 갑작스러운 이별을 기억한다. 여기서 꽃바구니나 화분은 봄의 시작을 축하한다는 의미다. 중세의 도상학에서 화분의 꽃은 마리아를 암시하기도 하며, 정원에 전통적인 느낌을 더하기 위한 장식적 요소이기도 했다.

18세기 후반에서 19세기 초의 풍경식 정원에서는 관찰자에게 특정한 느낌을 들게 한다는 점에서 화분이 평가되었다. 그 시기의 가드닝에 관한 많은 출판물에서는 정원을 꾸미기 위한 화분의 사례를 풍부하게 다루고 있다. 식물을 전혀 심지 않은 빈 화분 그대로 두는 것

찰스 콜린스,171 정형식
정원에 있는 세 마리의
스패니얼, 1730년경, 개인
컬렉션.

만으로 정원을 장식했고 고풍스러운 느낌을 줄 수 있었다. 어떤 경
우에는 단순한 장식보다는 빈 항아리를 두어 장례의 관을 연상케 하
면서 죽음과 탄식을 환기시켰다.

이 장면은 주택이 멀리
보이는 클래식한 영국
숲을 배경으로 한다.

장식 항아리는 화환으로 치장
되어 있으며, 짧게 끝나는 삶
을 기념하고 있다. 항아리의
존재는 가족의 죽음을 암시하
는 듯하다.

작은 아이 뒤쪽으로 보이는 부서진
기둥과 소녀가 손에 든 거울은 지상
의 허무함과 사라져 가는 것들을 암
시하고 있다.

윌리엄 호가스,172 아이들의 티 파티, 1730년,
카디프 국립 박물관.173

조지프 말로드 윌리엄 터너,176 니튼의 와이트섬 별장 테라스에서 본 풍경, 1826년, 보스턴 미술관.177

그림은 영국 해협을 굽어보고 있는 와이트섬174 남쪽 끝에 위치한 과수원 정원을 묘사하고 있다. 정원 주인은 19세기 초반에 이 부지를 소유하게 되었다.

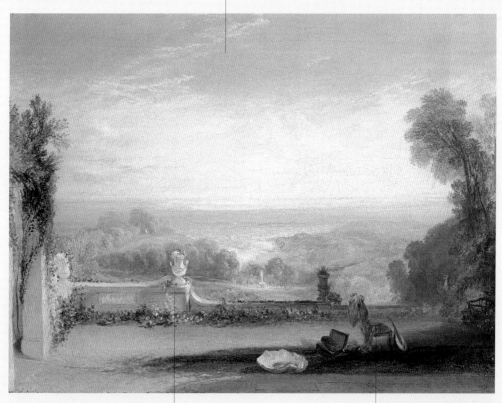

테라스는 화분들로 치장한 낮은 벽으로 경계를 이루며 장식 역할을 한다. 이 그림은 윌리엄 터너의 제자 중 한 명인 레이디 줄리아 고든175의 스케치를 기초로 했다.

팔레트와 숄, 루트는 문명화된 생활의 상징을 보여주며, 해협을 향해 튀어나온 절벽과 바다의 야생적인 자연과 대비된다.

25

폐허
Ruins

낭만주의 시기에 등장한 '폐허의 미'는 고고학적 대상으로서 고대의 흔적을 보는 것이 아니라 감상적인 환기 수단으로 보는 관점을 갖고 있다.

르네상스 시대의 폐허는 먼 과거의 영화를 재현하기 위한 초대로 여겨졌다. 인본주의자들은 당대의 문명적 수단을 통해 뛰어났던 과거를 형태적으로 다시 만들어보려고 했다. 폐허는 그 수단 중 하나였으며, 과거에 대한 감상적 노스텔지어가 아니라 적절한 역사적 맥락 속에서 과거의 황금시대를 되살리고, 과학적이며 고고학적인 논쟁을 위해 소환되기도 했다. 결국, 고대이든 중세이든 오래된 폐허의 이미지는 지나간 과거를 떠올리고 침울해지는 멜랑콜리를 연상케 하며, 정원을 고요한 명상의 장소로 바뀌게 한다. 고대 유적에서 사람들은 삶의 덧없음과 죽음에 이르는 돌이킬 수 없는 현실을 인식했다. 식물은 한때 인간이 차지했던 공간을 되찾으려는 듯 때로는 압도적으로 폐허가 된 유적을 덮어버리기도 한다. 이러한 폐허는 풍경식 정원으로부터 유희적 요소를 제거하고 멜랑콜리를 숭배할 공간을 찾던 낭만주의자들에게 관심을 끄는 미학적 주제가 되었다.

영국 화가(미상), 고대
사원의 폐허 속 인물,
19세기, 개인 컬렉션.

폐허의 미학은 금새 풍경식 정원으로 확산되었으며, 관찰자에게 자연의 위력에 굴복할 수밖에 없는 모순된 감정을 유발하기 위해 가짜 폐허를 정교하게 만들기도 했다.

고딕 요소는 도덕적으로 뛰어
났지만 사라진 옛 관념과 관련
이 있었다. 그림 속 폐허는 18세
기 말에 조성된 것이다.

존 젠달,178 프로그모어의 폐허,
1828년, 개인 컬렉션.

THE RUINS,
FROGMORE.

풍경을 지배하는 건물이 유발
하는 강한 느낌은 앞쪽의 호숫
가에서 물새를 바라보는 두 여
성을 통해 전달된다.

식물들은 본래의 모습으로 되돌아갈
것처럼 건물을 덮으며 무심하게 자라
고, 죽음에 이르는 거역할 수 없는 쇠퇴
의 이미지를 떠올리게 한다.

기울어진 시야는 기둥이 떠받치
고 있는 거대한 아치를 나무와 유
적 아래 습지 속으로 사라지게 할
것처럼 보인다.

폐허의 풍경은 관찰자가 자연의
막강한 힘을 인식할 수 있도록,
시간을 초월한 몰입감 속에 묶어
두려고 한다.

페르디난드 게오르그 발드뮐러,179
쇤브룬성 숲속의 폐허, 1832년,
빈 벨베데레궁 오스트리아 국립 미술관.180

폐허는 일종의 장애물 역할을
하며, 전경의 식물들과 배경의
숲 사이를 가르고 있다.

구도의 중심에 있는 조각 군상
은 춥고 고립되어 있는 것처럼
보이며, 식물은 그 주변을 파고
들어 공간을 재구성하고 있다.

26 인공 정원
The Artificial Garden

인공적 도구는 집 안에서도 정원의 이미지를 재현하는 데 쓰이며, 자연이라
는 단편적인 의미를 강조하는 데 유효하다.

동방의 통치자들은 오래전부터 인공적으로 동식물을 재현하는 일을
즐겼다. 역사적 기록에 따르면 917년 칼리프 알 무흐타디[181]는 궁
전 건물 내부에 식물의 방을 두고, 금과 은으로 만든 나무에서 기계
로 만든 새가 노래를 부르게 했다고 한다. 그러나 20세기 초, 2차 산
업혁명 이후 발명되고 발전된 새로운 기술들은 신화적 지위를 기계
에 넘기게 되었고, 그러한 인공 장치는 정원 디자인에도 큰 영향을
미쳤다. 인공 정원은 새로운 근대성의 원리를 현실 세계에 대입하고
자 했던, 이탈리아 미래파의 프로젝트에서 가장 극단적인 표현을 발
견할 수 있다. 미래파는 자연 세계란 쓸모없는 것이며, 시대에 뒤떨
어진 것이기에 근대 사회의 요구와 상충된다고 보았을 뿐만 아니라,
유토피아를 구축하는 미래상에서 말살시키고자 했다. 1910년대 초
자코모 발라는 이미 미래파의 정원을 화려하고 의도적인 인공 색채
를 가진 기하학적 형태의 우주로 그렸다. 이와 유사하게 1924년의

그레이엄 페이건,182
마음은 어디에 있는가?,
2002년, 브론즈 조형,
에딘버러 도거피셔 갤러리,
런던 매츠 갤러리.183

미래파 식물 선언은 고대 로마의 월계수나 화가 바토의 장미 장식을
비난하고, 인공적인 세계와 조각적인 미래 식물의 창조를 찬양했다.
심지어 냄새도 자연에서 발견되는 것이 아니라 가솔린이나 향긋한
페놀과 같은 물질로부터 만드는 경우가 더 많았다. 새로운 정원은
실크와 벨벳에서부터 와이어와 셀룰로이드에 이르기까지 다양한 물
질로 만들어졌기 때문에 예술가들이 무엇으로 식물과 정원을 만든
다 한들 모든 것이 표현 가능한 시대였다.

사람들이 있는 곳은 정원이 아니지만 꽃의
정원에 앉아 있다는 착각을 불러일으킨다.
이러한 공간 장치는 인공 정원의 첫 번째 예
일 것이다.

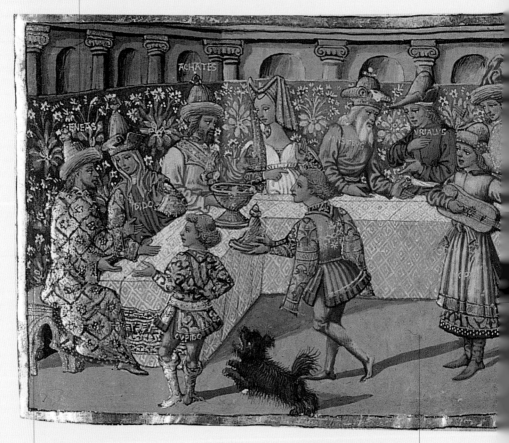

주택 안뜰은 플랑드르184 태피스
트리나 정원처럼 보이도록 그림
을 그린 천으로 장식한다. 겨울철
에도 화사한 분위기를 만들어 인
공적이며 영원한 봄을 느끼게 한
것이다.

베르길리우스의 작품에 실린
이 삽화는 디도와 아이네이
아스의 연회이며, 르네상스
기 귀족의 생활을 보여준다.

뒤쪽에는 덩굴 꽃으로 구
성된 트렐리스의 아치가
있고 그 위에는 장미로 덮
인 실제 정원이 보인다.

아폴로니아 디 지오바니,185
아이네이아스를 위한 디도의 연회,
1460년경, 베르길리우스의 책에서
인용. 피렌체 리카디아나 도서관.186

자코모 발라Giacomo Balla와 포르투
나토 데페로Fortunato Depero의 '미
래파의 우주 재구축 선언(1915)'에
이어 1925년 페델레 아자리의 미
래파 식물 선언이 뒤따랐다.

발라와 데페로는 우주 재구축의
의지를 표현하면서 "마법처럼
변형이 가능한 모터 소음 꽃 개
념이 바람에 실려 봄의 정원에
도착한다"라고 썼다.

미래파의 관점에서 보면 '미래의
꽃'은 자연의 기계화가 아니라
환경의 분위기를 개선하기 위해
인테리어 또는 옥외 공간의 구성
요소로 사용될 수 있는 인공 자
연의 예이다.

자코모 발라, 187
녹색 파란색 하늘색 미래 꽃,
1920년경, 개인 컬렉션.

발라는 1918년부터 1925년까지 '미래의
꽃'에 관해 많은 작업을 거쳐 다양한 종을
만들었다. 밝은색의 목재판을 여러 형태로
조합한 3차원 조각이었다.

방 구석마다 사랑의 상징인 화
려한 새틴 퀼트 장식의 침대가
놓여 있다.

마르셀 뒤샹,188 초현실주의
전시회의 중앙 전시장 설치 정원,
1938년. 파리 보자르 미술관.189

이미지는 커다란 방의 모서리 중 하
나를 보여주고 있다. 천장에 석탄
자루를 매달고 바닥은 죽은 나뭇잎
으로 덮었다. 중앙에는 갈대와 수련
이 있는 작은 연못이 있다.

마르셀 뒤샹은 1938년 보자
르 미술관에서 열린 초현실주
의 국제 전시회에서 몇 개의
현관을 통해 연못이 있는 중앙
전시실로 이어지는 초현실적
인 정원을 설치했다.

한편으로는 침대가 상징하
는 단순함과 진흙의 연못
을 병치시킨 것이기도 하
며, 또 한편으로는 집 안에
서 길들여진 자연을 암시
한다.

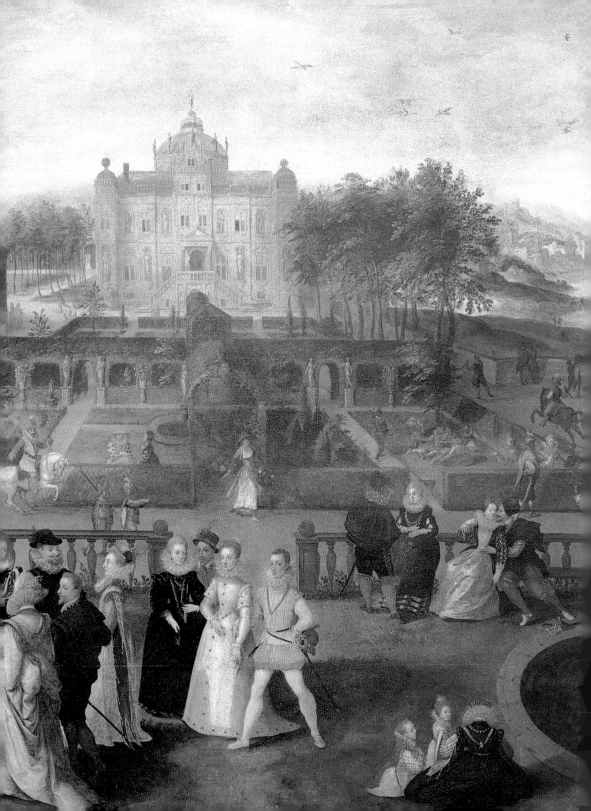

정원 속 생활

Life In The Garden

일상생활

정원 속 과학

정원에서의 일

정원에서의 사랑

정원에서의 축제

게임, 스포츠, 기타 활동

패션 산책로

정원 속 인물화

위베르 로베르의 정원

모네의 지베르니 정원

◀ 궁궐 정원의 파티(일부), 1610년경, 벨기에 가스벡성.1

일상생활
Everyday Life

정원은 휴식과 추억, 명상과 기도, 축복과 놀이 등의 일상과 삶에 대한 다양한 인식을 보여준다.

정원은 일정 기간 혹은 그 이상 오랜 기간에 걸쳐 정원을 소유한 특정 사람들의 정치·경제·사회적 배경을 반영한다. 초기 정원의 가장 일반적인 이미지는 옥외 생활의 모습이었다. 고대 이후, 제왕이 아니더라도 정원에서 이뤄지는 상류 특권층의 연회 모습은 예술가들에 의해 기록되었다. 중세와 르네상스 시대의 세속적인 그림을 통해 상류층이 축제를 즐기거나, 산책이나 유희, 사냥, 의식을 위한 장소로 정원이 사용되고 있음을 볼 수 있다. 이러한 활동은 베르사유 정원을 무대로 어느 때보다 지엄한 형태로 표현되었고, 궁중 의식, 예법, 그리고 왕을 중심으로 한가롭고 풍요로운 귀족들의 모습을 위주로 담아왔다.

그러면서도 같은 시기, 일반 사람들의 활동의 표현과 일상을 보여주는 친밀한 수준의 모습도 정원 세계에 등장하기 시작한다. 작은 개인 정원에서 이루어지는 단순하기 그지없는 의례나 일상적인 일까

지도 묘사되었다. 이제 일상생활의 주제는 많은 예술가들에 의해 다양한 방법으로 다뤄지고 있다. 이러한 전통 형성에는 청렴과 도덕적 삶을 중시한 칼뱅파Calvinist의 나라 네덜란드의 영향이 크게 작용했다. 왕실이나 귀족의 권위에서 벗어나 경제적으로 자부심을 갖게 된 중산층은 가족 간의 사랑과 일상의 작은 일들을 생활의 중심에 두었다.

인공 산에서 흐르는 물로 채워진 정원 분수는, 헬리콘산의 페가수스의 발굽으로 만들어진 히포크렌 샘 전설을 떠올리게 한다.

세바스티안 브란크,5 정원에서의 식사, 1600년경, 부다페스트 고미술 박물관.6

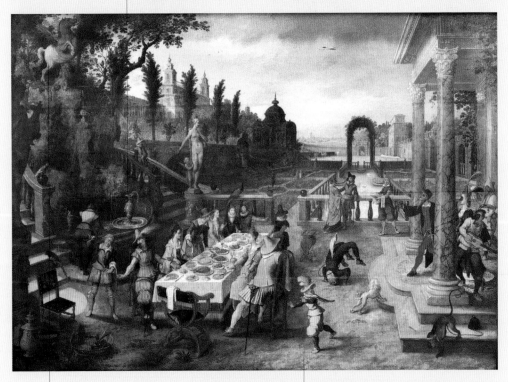

여기에서의 산은 아폴로와 뮤즈들이 사는 파르나수스 신화를 묘사한다. 이 산의 존재는 음악 세계와 신화에 관한 정원 소유자의 문화적 수준이 해박함을 보여준다.

정원에서의 식사에 대한 유래는 고대까지 올라간다. 그림의 귀족 모임은 식사의 마무리 단계이며 악사들과 곡예사들이 여흥을 돋우는 모습이 보인다.

정원은 동시대의 사회적 관습에 따라 거주 공간을 즐기며 일상생활을 반영한 장면들로 생동감이 넘친다.

시간이 멈춘 듯한 장면에서
평온하고 고요한 네덜란드
의 일상을 묘사하고 있다.

피터르 더 호흐.7
여주인과 하녀, 1660년경,
상트페테르부르크
국립 에르미타시 미술관.8

네덜란드 정원에서 흔히 볼 수
있는 꽃에 대한 애정과 감사는
카네이션 화분을 통해 느낄 수
있다. 배경의 나무들은 그 뒤쪽
으로 훨씬 더 큰 정원이 있음을
암시한다.

두 개의 공간으로 구성된 정원은 호르투스 콘클루수스(닫힌
정원)의 전형을 보여준다. 간결하고 질서 정연하며 칼뱅파
의 엄격한 정신을 갖추고 있다. 바로크 정원의 화려한 구성
과는 거리가 멀다.

파빌리온 꼭대기에는 두 명의 아기 천사가
그림을 상징하는 붓과 시를 상징하는 펜을
들고 있다. 가운데 둥근 구 위에서 균형을 잡
고 있는 조각상은 부유함을 상징한다.

코르넬리스 트루스트,[9]
암스테르담의 정원, 1743년경,
암스테르담 라익스 국립 미술관.[10]

정원에는 화단, 동상, 파빌리온과 같
은 전형적인 바로크 정원 요소들이
포함된다. 그러나 그림 속 정원은 규
모가 작아서 과거의 바로크 정원과
같은 웅장함이나 근엄함과는 거리가
멀다. 정원 소유자의 사회적 지위를
나타내면서도 정원의 모든 것들은 인
간적 척도를 가지고 있다.

그림을 그린 화가는 전형적인 암
스테르담 상류층 주택 정원의 평
화로운 여름날을 묘사하고 있다.
아버지는 어린 딸에게 신선한 꽃
을 꺾어 건내고 있고, 앞쪽의 하
녀는 채소를 다듬고 있다.

니콜라 랑크레,[11]
아이들과 정원에서 커피를 즐기고 있는 부인,
1742년경. 런던 국립 미술관.[12]

로코코 양식으로 장식된 정원은 풍
부한 색채와 소리에 감싸여 있다. 장
식은 가볍고 경박한 것 같지만 조용
하며 친밀한 공간이다.

18세기를 거치며 가족은 사회적
으로 더 독립성을 얻었고 가족만
의 사적 생활을 중시하게 되었다.

랑크레는 자신들의 정원에서 커피 타임
을 갖는 전형적인 부르주아 가족을 묘사
하고 있다. 보다 친밀한 차원의 로코코
스타일의 정원은 근세 가족 개념의 사적
인 모습과 맞아 떨어지는 느낌이다.

시골의 정원에서는 짙은 포도나무 덩굴이 트렐리스 천장을 덮어 여름날 더위를 차단해주는 시원한 그늘을 만들고 있다.

실베스트로 레가,[13] 오후의 파고라, 1868년, 밀라노 피나코테카 디 브레라 미술관.[14]

파고라 아래에서 한 무리의 여성들이 오후의 따듯한 햇살과 고요한 분위기를 느끼며 차분히 앉아 있다.

햇빛과 그늘 경계에 있는 여성의 단순한 제스처와 조용한 눈빛은 친근한 느낌과 함께 매혹적인 자태를 자아내고 있다.

2 정원 속 과학
Science in the Garden

중세 시대 수도원에서는 많은 약용 식물을 재배했지만 학술적 식물 분류는 아직 이루어지지 않은 상태였다.

약용 식물 재배는 '약징주의doctrine of signature'의 중요한 요소였다. 약징주의란, 사람의 신체 기관의 형태나 색이 특정 식물의 형태와 비슷하다면 치료에 효능이 있을 것이라는 믿음이다. 16세기에는 교육과 연구를 목적으로 자생 식물과 외래 식물을 재배하고 분류하는 식물원이 출현했다. 이는 자연물을 분류하려는 관심과 새로운 과학 연구의 장이 열린 시대적 배경과 맥락을 같이 한다. 이와 같은 연구는 동식물로부터 치료 성분을 추출해 그 원리를 밝혀내고자 했던 갈레노스[15]의 하에서 비롯되었다.

유럽의 식물학자들이 새

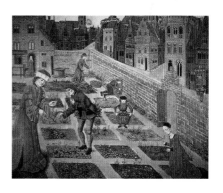

중세 약초원 허바리움Herbarium에서의 약용 식물 재배, 15세기, 런던 영국 도서관.[16]

로운 종을 분류하기 시작한 것은 고대의 디오스코리데스Dioscorides, 테오프라스투스Theophrastus, 플리니우스Pliny와 같은 자연 학자들을 재조명하면서부터다. 과학적 정원도 처음 생길 때는 관상적인 정원과 동일한 역할을 했지만, 유럽의 주요 대학에서 교육과 연구의 방법론으로서 활용되기 시작한다. 1545년부터 이탈리아 파도바대학이나 피사대학에서, 1587년에는 레이덴대학, 1593년 하이델베르크와 몽펠리에대학, 1621년 옥스퍼드, 1626년 파리대학에서 연구가 시작되었다.

식물원은 방위에 따라 네 개의 구역으로 나뉘었고, 중앙에 우물을 두기도 했다. 우물은 중세 수도원 정원의 중요한 흔적이기도 하지만 식물 재배를 위한 실용적 이유에서도 설치되는 것이 당연했을 것이다. 식물원의 기하학적 형태는 식물을 체계적으로 분류하는 데 도움이 되었다. 또한, 신비주의가 자연 과학에서 여전히 중시되던 시기였던 만큼 필수적인 점성학적 요구도 충족시키는 것이었다.

1545년 만들어진 이탈리아 파도바대학의 정원은 유럽 최초의 식물원이다. 전체 평면은 원형을 네 개의 구획으로 나누었다.

파도바대학의 식물원 배치,
자코모 토마시니의
《파도바의 교육 기관》에서 인용,
1654년 우디네에서 인쇄.

중세 식물원에 비해 르네상스 시대의 식물원은 더 과학적인 정원이었다. 교육과 연구를 목적으로 식물 재배와 분류를 위한 별도의 공간을 두었다.

네 개의 구획으로 나뉜 형태는 약용 식물을 재배했던 중세 수도원의 정원을 떠오르게 한다. 수도원의 정원에서는 과학적 원리가 아닌 약징주의에 따라 식물을 분류했다. 예를 들면, 우산이끼는 사람의 간과 비슷한 모습을 지녔기 때문에 간을 치료할 수 있다고 여겨졌고, 이런 기능을 갖는 식물들끼리 분류되었다.

3 정원에서의 일
Work in the Garden

정원의 일을 묘사한 그림은 중세 후반, 특히 달력의 월별 화보나 절기와 관련된 책에서 지속적으로 나타나기 시작한다.

3월의 정원을 묘사한 중세 시대 그림을 보면, 사람들은 포도 덩굴을 다듬어 트렐리스로 유인하고 식물을 전정하고 접목하는 등 봄 준비로 바쁜 모습을 볼 수 있다. 그중 정원 일에 대한 풍부한 도상 자료는 1300년경 피에트로 데 크레센지[17]의 《농업과 원예 기술서 Liber ruralium commodourm》에 실린 많은 삽화들이다. 이 책은 유럽 전역에서 큰 성공을 거두었으며, 오랫동안 독보적인 참고서로 남았다. 특히 일하기 까다로운 정원은 복잡하고 번거로운 유지 보수를 필요로 하는 바로크 정원이었다. 우거진 수림의 경계까지는 나뭇잎이 빽빽하게 자라도록 다듬어가며 길과 광장은 주변 식생으로부터 정갈하게 유지해야 했다. 바로크 정원의 그림에서 남녀가 정원을 산책하는 동안에도 정원사들은 바쁘게 일하는 것을 자주 볼 수 있었고, 그것이 일반적인 모습이었다. 정원에서의 일을 묘사한 또 다른 숨겨진 의미는, 특별한 것에 대한 지적 관심이나 도덕적 가치를 문화적으로 표현했

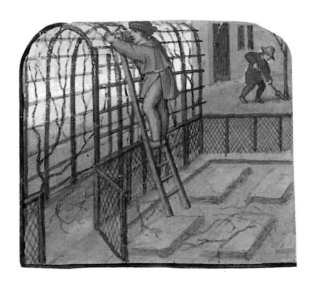

다는 점이다. 이 전통은 아마도 베르길리우스와 같은 고대 작가로부
터 비롯된 것으로, 농촌 생활에서 비롯된 가치만이 평온하고 청렴하
며, 유일한 도덕적 생활임을 말하고자 했다.

요크의 마거릿,21 지식의 삽으로 경작하라,
크리스틴 드 피잔의 책 《여인들의 도시(1475년경)》에
실린 삽화, 런던 영국 도서관.

중세 시대에는 긴 가지를
엮어 만든 울타리가 매우
흔한 것이었다.

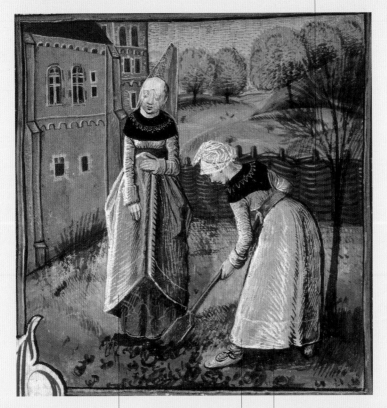

1400년경 크리스틴 드 피
잔20이 쓴 책 《여인들의 도
시》는 정직, 이성, 정의라
는 이름의 현명한 여성들을
통해 저자에게 핍박받지 않
는 도시를 건설하는 임무를
맡기는, 일종의 유토피아의
희망에 관한 책이다.

정원에서 일하는
여성은 거의 보이
지 않지만, 실제로
여성이 가장 힘든
일을 하고 하루 벌
이를 하기도 했다.

〈지식의 삽으로 경작하라〉라는
제목의 그림은 '이성'이라는 이름
의 여인이 피잔에게 여인들의 도
시가 만드는 풍요로운 곳, 글의 땅
으로 떠날 것을 권유하는 순간을
묘사하고 있다. 둘러싸인 정원은
'글의 정원'을 경작해야 할 그녀의
일을 상징한다.

겨울에 네덜란드 정원에서 이뤄지는 작업을 표현한 이 그림은 전형적인 북방 정원의 구조와 유지 관리에 필요한 작업 종류를 자세하게 보여주는 귀중한 자료이다.

덩굴 식물은 파고라를 따라 자라며 주두가 받치고 있는 녹색 아치 지붕을 이룬다.

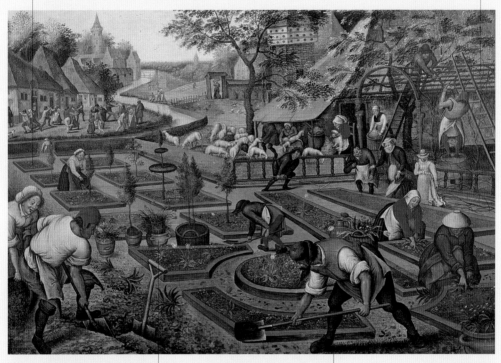

겨울 동안 실내에 두었던 추위에 약한 식물을 밖으로 내놓아 정원을 장식하고 있다. 정원에는 가축이 들어오지 못하도록 울타리를 두른다.

앞쪽에 있는 남자는 화단을 파고 있고, 몇 명의 여자들은 이제 곧 개화할 구근을 심고 있다.

피터르 브뤼헐,22 봄, 1570년 이전. 루마니아 부크레슈티 국립 미술관.23

여인의 우울한 표정은 그녀가 겪은 많은 슬픔을 보여준다. 14세에 결혼한 숀느 공작부인은 결혼식이 끝나기도 전에 남편에게 거부당했다. 그때부터 그녀는 순결을 상징하는 흰색 옷을 입기 시작했고 평생 순결을 유지했다.

공작부인은 시골 처녀의 모습으로 그려져 있다. 이 모습은 마리 앙투아네트가 시작해 프랑스 귀족 여성들 사이에서 유행시킨 것이다.

깔끔하게 다듬어진 높은 수벽과 함께 미로 정원의 입구가 뚫려 있는 모습을 볼 수 있다.

정원 길의 지면을 정리하는 마리는 아마 오를레앙공 필립 2세의 파리 정원에서 사교 모임 중 포즈를 취한 것으로 보인다. 행사의 주체였던 카르몬텔은 관례상 손님의 인물화를 그려주었다.

루이스 데 카르몬텔,**24** 정원 소로를 손보는 숀느 공작부인, 1771년, 종이에 수채 및 과슈. 로스앤젤레스, J. 폴 게티 미술관.**25**

바로크 정원은 매우 질서 정연
하다. 성장하는 나무와 수벽은
지속적으로 다듬어주어야 늘
일정하게 유지된다.

프랑스 화가, 베르사유 정원의 마레 숲,26
트리아농의 베르사유궁 미술관,27

앞쪽에 있는 두 명의 정원사는 연
못의 수초 정리 작업을 하고 있
다. 다른 정원사는 감귤나무 화분
을 손보는 중이다.

루이 14세의 애첩이었던
마담 드 몽테스판 후작 부
인은 마레 숲의 인공 연못
중앙에 작은 섬을 두고 떡
갈나무를 키웠다. 나뭇가
지에는 인공새를 매달았
으며 새들의 입으로부터
흙, 공기, 불, 물의 네 가
지 요소를 상징하는 분수
가 나오도록 했다.

바로크 정원의 관리는 끊임
없이 이뤄져야 했기 때문에
정원사들이 일하는 시간을
피해 귀족들이 정원을 둘러
보기는 어려웠다.

구스타브 카유보트,**28** 정원사들, 1875~1890년, 개인 컬렉션.

수 세기에 걸쳐 중세의 상징적 의미가 사라진 정원은 이제 채소나 유실수 재배 같은 보다 실용적인 용도로 바뀌었다.

부드러운 빗방울처럼 물조리개와 손으로 식물에게 물을 공급한다. 그림에 그려진 식물 사이의 간격은 실용적이고 효율적인 정원사의 작업을 강조한다.

연약한 식물은 추위나 바람, 강한 햇볕으로부터 보호하기 위해 종 모양의 유리 덮개를 씌운다.

4 정원에서의 사랑
Love in the Garden

사랑은 행복의 가장 지고한 모습으로 여겨진다. 성서에 의해 영향을 받은 중세 작가들은 사랑을 노래하기 위해 창세기나 솔로몬의 노래를 여전히 인용했다.

연관 항목

《장미 이야기》

성서의 닫힌 정원으로부터 직접 유래한 사랑의 정원은 사람과 자연 사이에서 완벽한 조화를 이루는 행복과 유혹의 장소이다. 중세의 상류 사회의 관념에 따르면, 에덴은 세상의 봄이며 모든 것이 다시 태어나고 새로운 삶으로 돌아가는 계절을 상징한다. 봄은 희망을 가져오고, 따라서 지상 낙원의 개념과 직접 연결된다. 계절의 찬미는 적어도 솔로몬의 노래까지 거슬러 올라가며, 중세 시대의 일반적인 문학적 모티브가 되었고, 《장미 이야기》[29]에서도 매우 우아한 표현으로 나타난다. 사랑의 정원 그림에서 사랑에 빠진 연인들은 함께 걷거나 사실적으로 표현된 정원에 앉아 있다. 에덴동산과 사랑의 정원의 근본적인 차이점은 연인들이 벌을 받고 죽을 것이라는, 금지된 것에 대한 두려움 없이 자유롭게 정원의 열매를 맛볼 수 있다는 점이다. 사랑의 정원에서 우리는 더 이상 순종과 거역이라는 주제를 마주하지 않는다. 오히려, 연인들은 다른 사람들과 함께 어울려 음식

을 즐기며 사랑의 유혹에 빠진 모습을 보여준다. 연주자들은 악기를
연주하며 연인을 기쁘게 하는 것처럼 보이며, 그들 또한 함께 즐거
워하고 있다. 정원의 분수는 젊음의 분출을 나타낸다.

나무 울타리로 둘러싸인 생기
넘치는 분수가 그려진 전형적
인 중세 정원의 장면이다.

여섯 번째 계명인 '간음하지 말라'가
사랑의 정원에 그림으로 세워져 있다,
유혹하는 악마의 시선 아래에서 연인
들은 사랑의 쾌락에 몰입해 있다.

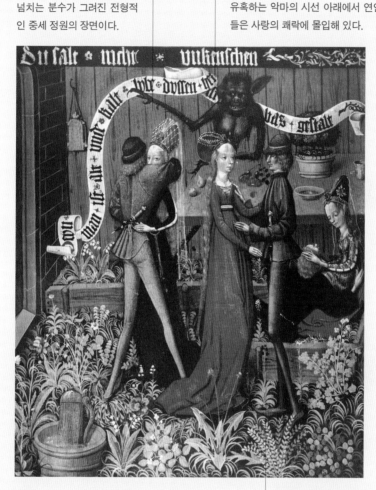

단치히 출신 화가, 여섯 번째 계명-간음하지 말라,
1490년, 바르샤바 국립 미술관.32

북방 지역의 정원 벤치는 벽돌이
아닌 나무로 만들기도 했다. 틀
내부에는 흙을 채우고 그 위에 잔
디를 덮거나 꽃을 심었다.

쾌락의 정원에서 연인들은 전형적인 정원 활동(노래 듣기, 춤추기, 대화, 화환 만들기, 단순한 산책 등)을 함께 한다.

정원은 마름모꼴의 격자 목재 울타리에 의해 두 부분으로 나뉘어 있다.

벨기에 브뤼헤의 화가(미상), 《장미 이야기》 중 쾌락의 정원 삽화, 1495년경, 런던 영국 도서관.

《장미 이야기》의 주인공이 들어선 정원에는 여러 종류의 식물, 꽃과 분수, 정원을 에워싸며 바깥 세계와 차단된 높은 벽 등, 중세 정원의 전형적인 특징을 볼 수 있다.

주인공은 '한가함'라는 이름의 여성에게 이끌려 정원으로 들어간다. 단단히 걸어 잠근 문과 장식 벽은 외부 세계로부터 정원을 철저히 분리하고 있다.

젊음의 샘에 대한 주제는 궁정 연애나 사랑의 정원과 직접 관련이 있다. 종교적 모티브인 생명의 샘을 귀족 문화에 맞게 각색한 것이다.

분수는 노인들에게 젊음을 되살려주어 사랑을 다시 가능하게 해준다. 이 공간의 구조는 에덴동산의 '생명의 샘' 이미지로부터 가져온 것이며 높은 벽은 닫힌 정원을 보여주고 있다.

노인을 분수로 데려와 젊음을 되찾게 하고 활력에 찬 모습으로 변하게 하는 모습이 보인다.

젊음을 되찾은 사람들은 입었던 옷을 벗어버리고 샘에서 목욕한 후 되찾은 봄과 사랑을 축하하기 위해 꽃과 나뭇잎으로 장식한 우아한 의상으로 갈아입는다. 이 의상은 《장미 이야기》에서 사랑의 신이 입은 꽃으로 만든 옷을 연상시킨다.

젊음의 분수, 태피스트리,
1430~1440년,
콜마르 운터린덴 미술관.33

프랑스 또는 프랑스 북방 플랑드르 지역의
태피스트리, 나르시스, 1480~1520년경,
보스턴 미술관.35

《장미 이야기》에서 나르시스가
빠져 죽은 샘은 특별한 힘을 지닌
사랑의 샘으로 바뀐다.

수많은 동물과 꽃을 함께 수놓은
밀프뢰르34 태피스트리는 지상
낙원의 이미지를 떠올리게 한다.
궁정 문학에서 묘사되는 '사랑의
신이 사는 꽃 만발한 파라다이스'
를 재현한 것이다. 그곳은 언제까
지나 봄이다.

작가는 수선화의 전
설을 사랑의 정원에
가져와 오비디우스의
변신을 암시한다. 고
대 문학과 궁정 연애
가 벌어지는 사랑의
정원을 연결하고자
했다.

사랑의 정원에 들어간 《장미 이야
기》의 주인공은 나르시스의 죽음
을 떠올리게 하는 비문이 새겨진
분수에 다가간다. 분수의 바닥에는
사랑에 빠지게 하는 마법의 수정이
있다. 수정을 들여다본 주인공은
아직 피지 않은 장미꽃 봉오리를
보고도 사랑에 빠진다.

배경의 건물은 사랑의 사원인 듯
하다. 내부에는 비너스의 세 하녀
조각상이 있다.

불타는 횃불
은 사랑이 활
활 타오름을
암시한다.

비너스는 분수 위에서 전
체적인 장면을 주재하며,
인간의 영혼을 열정에 도
취한 상태로 만든다.

루벤스는 엘렌 푸르망36과 결혼
한 후 자신의 행복을 표현하기 위
해 이 그림을 그렸다. 그림 속에
서 그와 아내는 사랑의 정원에 있
는 인물 중 하나로 등장한다.

페테르 파울 루벤스,37
사랑의 정원, 1633년경,
마드리드 프라도 미술관.38

사람들의 제스처나 포옹하
는 모습의 관능적인 느낌
은 의상의 선명한 색상으
로 더욱 강조된다.

젊은 연인들이 전형적인 네덜란드 정원을 배경으로 시시덕거리거나 음악을 듣고 있다. 이 네덜란드 정원은 기하학적으로 구획되어 있고 가운데 분수가 있다.

네덜란드의 주택은 정원의 중앙 축에서 벗어나 배치되는 경우가 많았고, 때로는 식물로 가리거나 별도의 친밀한 공간으로 조성하기도 했다.

후스 반 클레브,39
정원의 리셉션,
16세기 전반,
개인 컬렉션.

식탁에 남아 있는 음식들은 호화로운 연회가 있었음을 보여준다.

울창한 식물로 덮인 녹색 아케이드가 정원 전체를 감싸고 있으며, 여인상 기둥으로 지지되는 두 개의 아치는 원래의 건축물 구조를 보여준다.

큐피드가 화살을 떨어뜨린 분수에서 물이 흘러 넘친다. 젊은 연인은 그 물을 마시고 희망 없는 사랑에 빠지게 된다.

사랑의 정원에 대한 표현은 자연과 사랑의 기술에 대한 은유로서 샘이나 분수 그림을 중심으로 구성된다.

장 오노레 프라고나,40 사랑의 샘, 1785년경, 로스엔젤레스 J. 폴 게티 미술관.

울창한 정원 가운데에서 걱정에 싸인 젊은 남녀가 샘을 향해 달려 간다. 그곳에서 아기 천사는 물을 마실 수 있는 황금 컵을 준다.

반 고흐도 당시 유행하던 사랑의
정원을 그림 주제로 다뤘다. 고흐
는 이 작품에 대해 젊은 연인들이
있는 정원 그림이라고 언급했다.

빈센트 반 고흐, 아스니에르의 봬에르 다르장숑
정원의 연인,42 암스테르담 반 고흐 미술관.43

반 고흐는 스스로 그림 속 정원이
그 시대의 사랑의 정원을 대표한
다고 강조했다. 아마 그가 잘 알고
있던 바토41의 궁정 연회 그림에
서 영감을 받은 것으로 보인다.

정원의 나무는 질서 정연
하게 식재되어 정적인 구
도를 보이는 반면, 구불
구불한 길과 대비되어 전
체적으로 활력감을 준다.

5 정원에서의 축제
Festivities in the Garden

정원은 축제, 연회, 경기, 담소, 식사뿐 아니라 불꽃놀이, 연극 및 오페라 등
이 열리는 놀고 즐기기에 이상적인 환경이다.

유럽의 위대한 정원의 소유자들은 가든 파티를 여는 일이 많았으며,
정권의 탄생이나 조약 체결, 외국 귀빈의 방문 또는 중요한 동맹 체
결 같은 정치적인 행사를 축하하는 장소로 정원을 중요하게 생각했
다. 이때 연극 무대 장치를 이용하여 다목적의 정원 공간을 구성했
다. 예를 들어, 야외
연회에서 정원이 가
장 중요한 역할을
한다고 보고 정원을
자연적 틀로 사용했
다. 리셉션에서 정
원은 임시 건축의
화려한 장식 구조물
로 변형되었고, 이

브뤼셀 태피스트리 공방, 폴란드 대사를 위한 카트린 드
메디시스44 연회. 1582~1585년, 피렌체 우피치 미술관.45

장식에는 꽃, 과일 및 잎들을 교묘하게 배치해 식물 파빌리온처럼 만들었다. 녹색 잎들은 연극 무대의 배경 막에도 사용되었으며, 16세기 이후 이탈리아의 건축적 정원에서 인기가 많았다. 그러한 연회에서 특히 중시했던 것은 바로크 시대의 거창함이나 과시를 위한 장엄한 장면의 연출이었다. 보는 사람으로 하여금, 감정 고조와 경이로움을 불러일으키기 위해 특별한 시설이 배치되기도 했다. 야간 축제에서 전체적인 화려한 효과를 위해서는 아무래도 조명이 가장 중요한 요소였다. 조명과 불꽃놀이를 교묘하게 사용함으로써, 가까이에 있는 건축물 사이로 멀리 불꽃놀이 연출이 언뜻언뜻 보이게 하여 관심을 증폭시킬 수 있었다. 대연회는 정치 권력이 가진 부와 힘을 보여주는 필수적인 연출이자 외교적 수단, 그리고 자신의 지위를 확고히 하는 중요한 수단이었다.

그림은 1553년 찰스 5세의 군대에 의해 부르고뉴 공작 필립 3세[46]의 헤스딘Hesdin 성에 있는 유명한 정원이 파괴된 것을 표현한 것으로 보기도 한다.

부르고뉴 공작이 가장 좋아했던 헤스딘 정원은 북유럽 정원 중에서 중요한 모델이었다. 이슬람 정원의 영향을 받은 이 공원은 자동 분수나 장식용 수경으로 유명했다. 방대한 숲에는 많은 종류의 새들이 서식했고 후기 영국 풍경식 정원과 유사한 구조를 지니고 있었다.

우아한 옷차림을 한 귀족들이 몇 명씩 나뉘어 사냥, 노래, 춤, 산책, 식사와 같은 전형적인 정원 활동을 하고 있다.

여성이 들고 있는 붉은 카네이션은 결혼에 대한 진실함의 상징이다. 이 그림은 필립 3세의 부하인 안드레 드 툴레뇽André de Toulegnon과 1431년 공작부인으로 대기 상태에 있던 재클린 데 트레모아유Jacqueline de Trémoille의 결혼 축하연을 묘사한 것으로 추정된다.

프랑스 화가(미상), 필립 3세의 헤스딘 정원에서 열린 야외 연회, 1550년경, 트리아농의 베르사유궁 미술관.

정원은 마구 자란 나무와 풀들로 덮여 이전의 기하학적인 모습을 거의 찾아볼 수 없다. 식물들은 자연 요소, 건축물, 분수에서 나오는 물과 함께 뒤섞여 하늘의 구름 속으로 융해될 것처럼 보인다.

장 오노레 프라고나,47 생클루의 축제, 1775년, 파리 프랑스 은행 소장.

18세기 말에는 파리의 일부 왕실 정원들이 일반인에게 개방되었다.

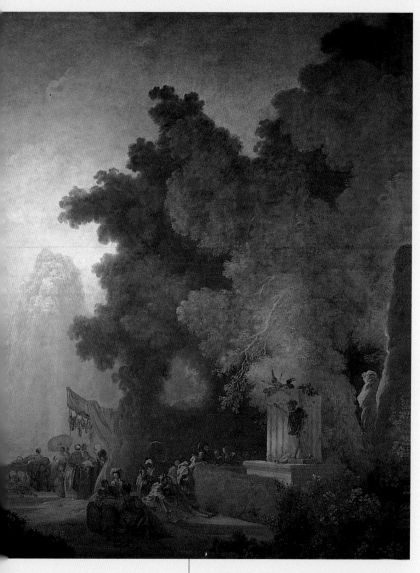

축제를 위해 정원을 찾은 곡예사, 마술사, 광대의
무대와 공연 텐트로 사람들이 몰려들고 있다.

피렌체의 아르노강에 있는 이 섬은 카지네 숲Parco delle Cascine으로 알려져 있지만(cascina는 목장을 의미한다), 원래 건물이라고는 사냥용 오두막 하나가 유일했던 농촌 지역이었다. 1786년 레오폴드 대공의 명령에 따라 주세페 마네티Giuseppe Manetti가 가족용으로 개발했으며, 19세기 후반 대공부인 엘리사의 요청에 따라 대중공원으로 개방된다.

로렌느의 페르디난드 3세의 즉위를 기념하기 위해 1791년 7월 3일부터 5일까지 큰 축하 행사가 열렸다.

주세페 마리아 테레니,**48** 페르디난드 3세를 축하하기 위한 카지네의 행사:
그레이트 오크 풀밭의 게임, 18세기 후반, 피렌체 코메라 박물관.**49**

정원에는 각종 게임과 놀이 공간
이 배치되었다. 롯지파크에는 커
다란 배 모양의 그네가 세워지고
곡예사와 공연자를 위한 무대도
만들어졌다. 동양풍의 파빌리온이
둘레를 장식하고 있다.

베수비오 화산 모양의 기계도 설
치되었는데, 마치 화산처럼 낮 동
안에는 연기를 뿜었고 밤에는 불
꽃이 분화구에서 나오며 날이 밝
을 때까지 하늘을 밝혔다.

알레산드로 마냐스코,[50] 알바로에서의 가든 리셉션,
1720년경, 이탈리아 제노아 비앙코궁 소장.

사람들에 대한 이미지는 이미
쇠락하고 있는 귀족 세계를 표
현하고 있다.

작은 호수에서 배를 타는 사람들은 바토Wateau의 시테라섬의 순례 이미지를 연상케 한다.

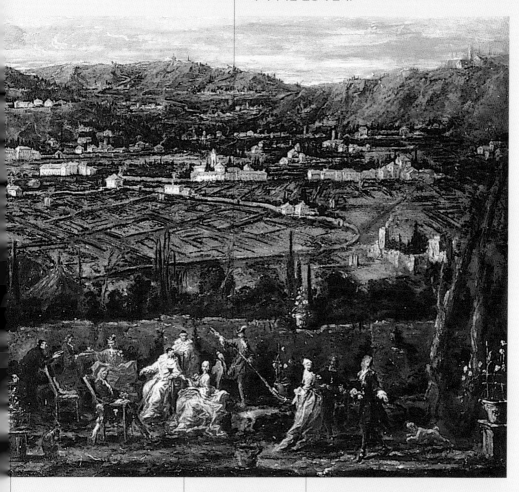

화분에 심은 꽃은 자라면서 지지되도록 틀이 갖춰져 있다.

사제와 지친 귀족들은 지루한 듯 카드놀이를 하거나 의자에 누워 있는 반면, 반짝이는 실크 드레스를 입은 귀족 부인들은 대화와 산책을 하며 즐거워하고 있다.

가든 파티는 귀족 사회의 엄격한 분위기에서 열렸으며, 이곳처럼 다양한 시골 주택의 야외 리셉션에서 준비하는 것이 관례였다.

6 게임, 스포츠, 기타 활동
Game, Sports, and Activities

한때 귀족들의 오락 장소로 디자인되었던 정원은 18세기 후반부터 대중들을 위한 장소가 되었다.

연관 항목
파리의 대중공원, 런던의 대중 공원, 패션 산책로

정원은 파티와 연애를 위한 매력적인 만남의 장소가 되어주는 것 외에도, 스포츠와 운동에 적합한 장소였다. 예를 들어, 사냥은 고대부터 귀족들이 즐겨한 오락 스포츠였다. 사냥은 주로 '인공적으로 조성된' 야생 지역에서 행해졌는데, 게임을 위한 장소로 가꾸기 위해 야생의 모습처럼 특화된 숲이었다. 사냥에 대한 높은 관심 때문에 사냥 숲(파크) 안에 시골 주택과 같은 건물을 짓기도 했다. 나중에는 파크 주변에 전원 지대나 농촌 정원 같은 것들이 점차 늘어났다.

노동자들이 여가 시간과 신체적 활동에 대한 욕구를 갖기 시작한 것은 산업혁명 이후이다. 그전의 스포츠는 전적으로 귀족 계급에 한정된 오락이었다. 스포츠와 레저 활동의 확대는 유럽 대도시인 파리의 대중공원의 탄생 및 성장과 흐름을 같이 한다. 사람들은 공원에서 콘서트나 무도회, 자전거 타기 등 다양한 레크레이션을 즐길 수 있게 되었고, 일상의 문제로부터 벗어나는 데 많은 시간을 들이지 않

아도 되었다. 많은 인상파 화가들의 밝은 그림은 이러한 사회적 추구를 확인하는 증거가 되고 있다. 19세기의 도시 계획가들은 보다 넓은 야외에서 여가와 오락을 즐기게 하는 편이 사회를 통제하는 데 더 효율적이라고 생각했고, 사회 불만에 의한 시민 혁명을 예방해줄 것으로 믿고 있었다.

자크 드 셀롤르,[51] 활 쏘기 경기, 1480년경, 파리 국립 도서관.[52]

소년은 눈을 가리기 위해
모자를 눌러 썼다.

정원은 줄 장미로 둘러쳐져 있다.
그 사이로 얼핏 출구가 보인다.

장님 놀이, 피에르 살라의 프랑스 연애 시
모음집 삽화, 16세기 초, 런던 영국 도서관.

귀족들이 가장 좋아하는 놀이 중 하나
는 장님 놀이였다. 장님 놀이는 '사랑
의 위험에 대한 경고'라는 상징적 의미
를 갖기도 했다.

테니스 코트를 둘러싼 높은 생울
타리가 일종의 닫힌 정원을 형성
하고 있다. 테니스 코트가 사랑의
정원이 된 것이다.

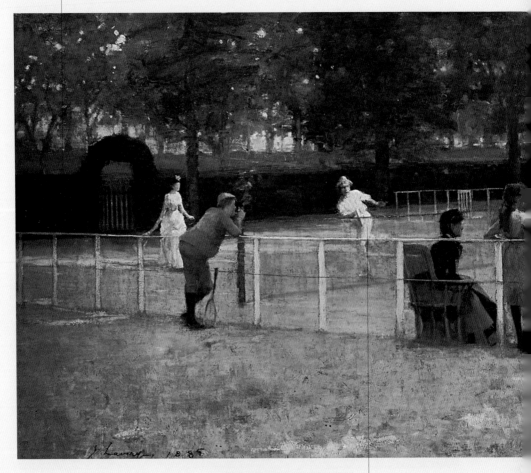

공원에서 부르주아의 여가인 테니
스 게임을 하는 모습은 전형적인
인상파 화가들의 그림 소재였다.

테니스를 치고 있는 연인들은 마치 사랑의 게임처럼 서로 마주하고 있다.

19세기 영국에서 시작된 테니스 게임은 고대 프랑스의 죄드폼Jeu de paume이라는 경기에서 유래한 것으로 추정된다.

존 레이버리 경,53 테니스 모임, 1885년경, 스코틀랜드 애버딘 미술관.54

상상의 궁전 앞에는 화단과 조각상, 정교한 장식 분수들이 있는 고전적인 네덜란드의 정형식 정원이 보인다.

스포츠는 일반적으로 야외에서 진행되었다. 평소 산책로로 이용되는 공간을 활용해 경기를 하고 있다.

사랑의 정원에 대한 암시로 나무 곁에는 한 쌍의 연인이 앉아 있으며, 주변에는 경기자들이 벗어둔 옷들이 널려 있다. 그들 옆에는 연인을 상징하는 악기 루트lute가 있다.

죄드폼jeu de paume은 테니스 경기의 원형이다. 긴 코트를 가로질러 나무나 가죽으로 만들어진 공을 주고받으며 공을 칠 때의 충격을 줄이기 위해 가죽 글러브를 끼고 하는 게임이었다.

아드리안 반 드 벤느, 55 시골 궁전 앞의 죄드폼 경기, 1614년, 로스앤젤레스 J. 폴 게티 미술관.

장식 기둥 위의 천사 조각상이 놀이의 일부를 바라
보고 있다. 천사의 몸짓은 이 은밀한 사랑의 비밀을
강조하면서 우리에게 모른 체할 것을 강요한다.

장 오노레 프라고나,[56] 그네,
1767년. 런던 월레스 컬렉션.[57]

여자는 그네 위에서 자신의
숨겨둔 애인을 발견하고 그가
침실로 찾아오도록 일부러 신
발을 떨어뜨리고 있다.

로코코 정원에서는 공간이
더욱 한적한 곳으로 그려지
며, 장식 요소들은 더 밝고
가볍게 묘사된다.

그림은 정원을 배경으로 전형적인 삼각관계 연
애를 그리고 있다. 남편이 그네를 밀고 있는 가
운데 여자는 꽃들 사이에 숨어 있는 그녀의 애
인을 훔쳐보고 있다.

에두아르 마네, 58 튈르리
정원의 음악회, 1860년.
런던 국립 미술관.

나폴레옹 3세 시기, 튈르리 정원에서는 일주
일에 두 번 콘서트가 열렸다. 이 콘서트 덕분
에 튈르리 정원은 유행에 민감한 파리 시민들
의 핫플레이스로 거듭났다.

음악회가 열리는 날에는 튈르리 정원
에서 파리 사교계의 저명 인사들을 쉽
게 만날 수 있었다. 이 그림에는 화가
자신의 모습과 그와 친한 사람들을 그
려 넣은 것이 확인된다.

마네는 악단이 연주하고 군중
들이 모이는 근대 도시 라이프
의 단면을 표현했다.

장 베로,[59] 불로뉴 숲의 자전거 오두막,
1900년경, 파리 카르나발레 미술관.

19세기, 도시에 녹지 공간이 도입된 것은
산업혁명으로 대규모 인구가 유입되어 도
시 재편의 필요성과 연관된다.

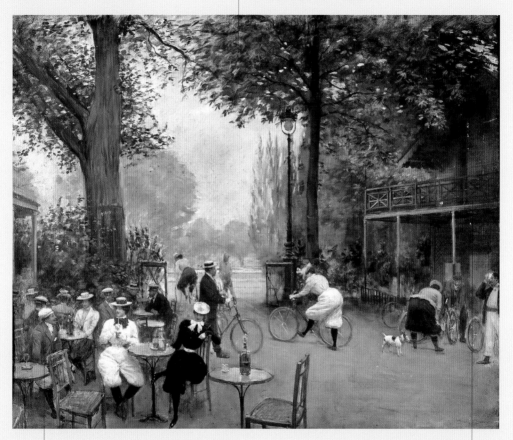

나폴레옹 3세는 파리 중심부에 오아시스를
조성함으로써 레크레이션 장소를 제공했
을 뿐 아니라 정치적 함의를 달성하고자 했
다. 공원은 한편으로 대중을 통제하는 수단
으로 계획되었다. 이는 공원이 도시 생활의
일상적인 긴장감에서 해방되는 제도적 탈
출구를 제공해 시민들의 반정부적 불만을
약화시킬 것이라 생각했기 때문이다.

볼로뉴 숲에는 식물원과 수많은
파빌리온, 오두막 등이 설치되었
다. 이 넓은 숲의 중심에는 프레
카틀랑Pré Catlan이라는 넓은 오픈
스페이스가 있었으며, 오락과 전
시회를 위한 다양한 파빌리온이
설치되었다.

패션 산책로
Fashionable Promenades

프랑스에서는 대중공원에서 산책을 하거나 가로수길 애비뉴를 따라 마차를 타는 것이 유행처럼 번졌으며, 이 유행은 20세기 초반까지 이어졌다. 애비뉴는 더 넓어져서 나중에는 불레바르[60]로 바뀌기도 한다.

산책로를 여가 공간으로 의식한 것은 18세기, 엄격한 의상 규범을 따르고 패션에 대해 관념적이었던 상류 사회에서 시작되었다. 그러다 보니 산책 또한 자신과 자신의 패션을 보여주고 타인을 구경하는 방식의 일환이 되었다. 1600년대 초 파리에서는 마리 드 메디시스[61]에 의해 이탈리아로부터 수입된 도시 산책 습관은 순수한 사교적 기분 전환으로 바뀌며 대로나 공원에서 서로 다른 사회 계급이 어울릴 수 있는 계기가 되었다. 이 시기의 신문을 보면, 큰 나무가 있는 가로수 길을 따라 한껏 배를 내밀고 뽐내며 걷거나 포즈를 취하는 상류층들의 특이한 과시 행동을 전하고 있다. 좀 더 평온하고 점잖게 여유를 즐기려는 사람들은 사람이 많은 곳 대신 더 오래된 대중공원이나 새로 단장한 튈르리 정원, 뤽상부르 정원, 팔레로얄Palais Royal 같은 장소를 찾았다. 산책로의 유행은 런던의 세인트제임스 파크까지 퍼져나갔다. 그곳은 원래 상류층 회원들의 비공식적인 만남

을 위한 장소로 입장료를 받는 곳이었다. 18세기 말이 되자 일반에 개방되어 공원을 산책하는 것은 더 이상 특정 계급의 전유물이 아닌, 별나고 사치스러운 최신 패션을 과시하는 기회가 되었다. 산책로를 의미하는 프랑스어 프롬나드Promenade 가 일반 명사로 사용되었다. 놀이 정원이나 유원지를 뜻하는 영어 플레저 가든pleasure garden 은 입장료를 내야 했으며 도시 녹지 활용의 또 다른 방법이 되었다. 이곳에서 사람들은 음악을 듣고 춤을 추며 연극을 볼 수 있었고, 시원한 가로수 길을 따라 걸을 수도 있었다. 영국식 모델은 곧 유럽 전역으로 수출되어 성공적으로 퍼져나갔다.

정원 산책로의 교차부에 몰려 있는 사람들과 바람이 잘 통하는 나뭇잎이 대조를 이룬다. 사람들이 시야를 가리면서 오솔길 끝이 까마득하게 보인다.

프랑스의 상류층이나 귀족 사교계의 회원들이 마로니에 나무 아래를 느긋하게 걷는 모습이 보인다. 나무 아래 가지는 아치형으로 가꾼 풍경이 묘사되어 있다.

이 그림은 화려한 옷을 과시하면서 산책하는 사람들을 풍자하고 있다.

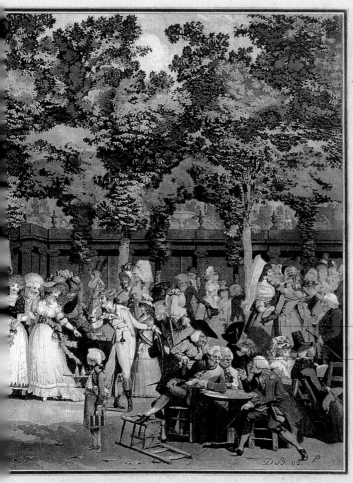

필리베르-루이 드뷔쿠르,63
대중 산책로, 1792년,
미네아폴리스 미술관.64

앞쪽의 군중은 무대 위의
배우처럼 사람들 눈앞을
무심코 지나간다.

군중들 사이에서 의자에 앉아 있
는 멋쟁이는 지나가는 사람들은
재미있게 관찰하거나 숙녀들에게
손 키스를 날리고 있다.

에티엥 알레그랑[65] 베르사유 정원의
루이 14세 산책로, 1680년경,
트리아농의 베르사유궁 미술관.[66]

높은 수벽과 트렐리스를 이용해 성장을 억제한
숲 사이로 우아한 균형을 이루는 정원이 보이도
록 계획되어 있다. 완전히 다른 방식으로 유지
해야 하는 두 환경의 관계는 지배적이거나 예속
되지 않는다. 다만, 숲의 매스와 조망되는 비움
사이에서 변증법적 공간이 만들어지는 것이다.

베르사유의 코트 정원은 화려한 복식으로 치장
을 하고 왕의 관심을 끌기 위해 자신을 드러냈
던 가장 유명한 '창'이었을 것이다.

베르사유는 정원 형태를 규정하는 두 개의 서로 다른 스케일의 산물이다. 한편에는 산책과 궁정 의식을 위해 남겨둔 호화로운 무대가 있는 반면, 다른 한편에는 친구들과 즐기고 이야기할 수 있는 감춰진 숲과 같은 친근한 공간이 있다.

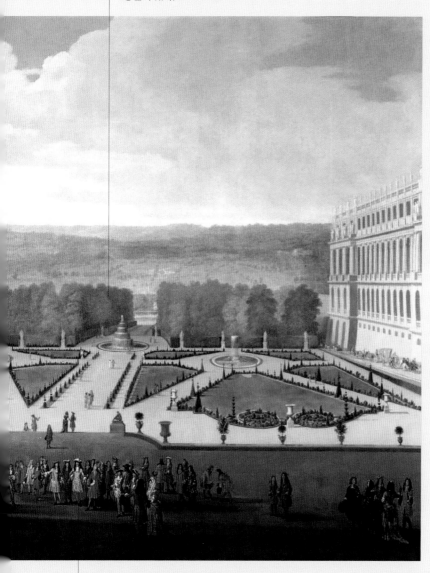

루이 14세는 매일 산책을 하면서
국왕으로서의 업무를 처리했다.

젊은 남자가 지나가기 어려운 곳을
건너도록 여자를 돕고 있다. 여자는
팔을 반쯤 내밀어 남자의 손을 잡고
있다.

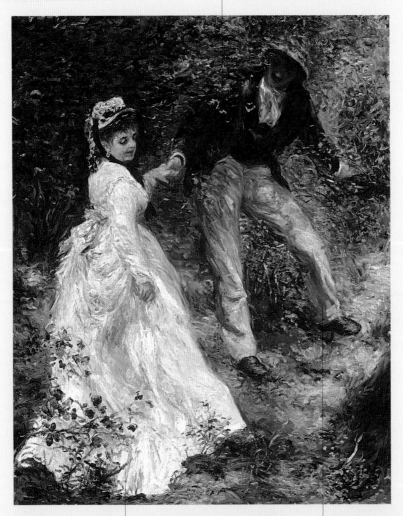

피에르 오귀스트
르누아르,67 산책로,
1879년, 로스엔젤레스
J. 폴 게티 미술관.

그림은 바토나 프라고나의 감각적
인 정원 산책로 그림에서 영향을 받
았다. 르누아르는 파리 중산층인 젊
은 연인의 모습 중 짧은 순간을 포
착하여 그림을 그렸다.

울창한 숲 사이로 들
어온 햇살이 여기저
기 반사되어 주변을
밝게 하는 빛의 마법
을 보여주고 있다.

뤽상부르 정원은 마리 드 메디시스의 명에 의해 만들어
졌다가 나중에 르 노트르에 의해 다시 디자인되었으며,
19세기 오스만의 파리 대개조 당시 불레바르 확장을
위해 공간이 요구되면서 또 변경되었다.

사전트는 불레바르의 소란스러움과
혼란으로부터 피해, 평화롭고 조용한
저녁 무렵 정원을 거니는 파리의 부
르주아를 묘사하고 있다.

존 싱어 사전트,68 석양 무렵의
뤽상부르 정원, 1879년,
미네아폴리스 미술관.

8 정원 속 인물화
The Portrait in the Garden

정원에서 인물화를 그리는 관습은 17세기 이후 플랑드르의 전통으로 나타나기 시작했고 영국에서 크게 유행했다.

인물화 속에서 배경이 되는 정원 — 17세기 이후 인물화 장르의 그림에서 흔히 볼 수 있는 — 은 단순한 배경으로 해석하면 안 되는, 그이상의 의미가 있다. 오히려 배경이 되는 정원은 인물화에서 표현하고자 한 메시지의 전체라고 할 수 있다. 그 시기에 존재했던 어느 정원의 유형을 묘사하는 해설적 관점이나, 대상이 되는 인물의 성격을 반영한 상징적 관점이 내포되어 있는 것이다. 일반적으로 정원 내요소는 묘사된 인물의 미덕을 반영하고, 정원 자체는 총체적으로 대상자의 사회 문화적 지위나 혈통, 또는 개인의 삶에서 어떤 순간을 보여주며, 동시에 그의 막강한 재산을 과시한다. 때로는, 특정한 이국적 식물 묘사를 통해 대상자의 식물에 대한 열정을 상징적으로 보여주거나 단순히 식물학적 관심을 표현하기도 한다. 또한 자연에 대한 대상자의 태도를 표현하기도 하며, 일부 학자에 따르면 특정 이탈리아의 르네상스 인물화 배경에 그려진 넓은 경관이나 멀리 보이

Gardens in Art 예술의 정원

벤자민 드 롤랑,69 나폴리
왕실 정원의 루시아
무라트Lucien Murat
나폴리 왕자, 1811년,
카세르타 왕궁 소장.

는 산의 조망은 일반적인 평판보다 그 사람을 더 높여주려는 의도가
있다고 한다.

페테르 파울 루벤스, 정원 속 예술가와 그의 아내 엘렌 푸르망, 1631년경, 뮌헨 알테 피나코테크 미술관.70

빌라 전면에는 이탈리아식 정원이 있고 정원의 중심에는 정형적인 화단과 분수가 있다.

정원 영역에는 또 다른 생울타리의 녹색 공간이 있다. 안쪽에는 17세기 네덜란드에서 값비싸게 거래되었던 튤립 화단이 보인다.

루벤스는 젊은 아내 엘렌 푸르망Hélène Fourment과 아들, 그리고 높은 사회적 지위를 달성한 자신을 그림으로 보여주고 있다.

정원 한 켠에는 겨울 동안 온실에서 보관하던 감귤나무와 지지 틀로 받친 화분을 두었으며, 북미에서 수입한 칠면조 같은 이국적인 동물도 보인다.

그림은 새로운 종교적 삶을 갖게 된
귀족의 앞날을 기념하고 있다.

남자는 책, 글을 쓴 종이,
바이올린, 창문에 그려진
가문의 문장 등이 암시하
는 이전의 삶을 뒤로하
고, 그의 앞에 놓인 정원
으로 향한다.

닫힌 정원의 이미지는 교
회를 나타내며, 멀리 고
전적인 폐허가 상징하는
이교도 세계의 거친 모습
과 대비를 이룬다.

영국 화가, 랭글리 오브 윌리엄 스타일71의 초상,
1636년, 런던 테이트모던 미술관.

불타는 지구본과 그 위에 적힌 좌우명은
세속의 것에서 만족을 찾을 수 없어 영
적인 삶과 하나님에 대한 사랑이 열렬해
진 인간의 마음을 의미한다.

네덜란드 사람들에게 정원은 바
다를 간척하고 힘들게 건설한
소중한 공간이기에 꽃을 사랑하
고 평화롭게 장미를 키운다.

집 입구에는 작은 아치를
두어 덩굴 식물 줄기가
기둥을 감고 올라간다.

가족이 도시 정원에 그려
져 있고, 그 안에서 네덜
란드 정원의 전형적인 요
소들을 볼 수 있다.

간결한 정원 포장과 가족들이 입
은 정갈한 의상은 개방적이고 관
대하며 도덕적으로 바른, 매일매
일 살아 있음에 대한 평화로운 안
정감과 상업적인 모험으로부터
보상받는 이상적 삶을 보여준다.

피터르 더 호흐,[72]
네덜란드 가족, 1662년경,
빈 빌덴덴 퀸스테 아카데미.[73]

울창한 나무를 배경으로 여성의 모습이 두드러
지는 가운데, 그 뒤로는 넓게 펼쳐진 백작의 소
유지가 보인다. 멀리 지평선까지 뻗은 땅의 규모
에서 그녀가 가진 부의 정도를 짐작할 수 있다.

토머스 게인즈버러74
체스터필드 백작
부인 앤의 초상,
1777~1778년,
로스엔젤레스 J.
폴 게티 미술관.

체스터필드 백작 부인 앤 티슬웨이트Anne
Thistlewaite가 테라스 난간에 기대앉은 모습
으로 그려져 있다. 배경에는 정원으로 이어
지는 계단이 보인다.

앙겔리카 카우프만,75 나폴리 왕가의 초상을 위한 모델, 1783년, 리히텐슈타인 왕자 컬렉션.76

야생 장미를 심은 고전적인 항아리는 정원의 장식 역할을 한다.

그림의 구도는 전형적인 단체 인물화이며, 정원이나 풍경을 배경으로 딱딱한 틀에서 벗어나 있다. 이러한 장르는 로코코 시대 초기, 네덜란드와 프랑스에서 시작해 유럽 전역으로 퍼져나갔다.

화가는 왕실 정원에서 비공식적인 복장을 한 왕실 가족을 묘사했다. 엄격한 귀족의 예법을 벗어나 단순한 제스처와 자연스러운 포즈에 중점을 두었다.

18세기가 끝나갈 무렵, 정원은 멜랑콜리한 추억의 장소가 되어갔다.

비평가들은 1799년 살롱 전시에 걸린 이 그림을 보고 "딸의 흉상을 찬양하는 여자 사블렛의 그림"이라고 불렀다.

자크 사블레,77 크리스틴 보이어의 초상, 1798년경, 아작시오 페시 미술관.78

뤼시엥 보나파르트Lucien Bonaparte의 첫 부인 크리스틴 보이어Christine Boyer가 1797년 잃은 그녀의 딸 빅토리 거트루드Victoire Gertrude의 흉상 옆에 서 있다. 기념비에는 '나는 그녀와 재회할 것이다'라고 적혀 있다.

기념비 주위로 둥글게 배치된 화분의 꽃들은, 마치 성스럽고 신성한 공간처럼 추도와 회상을 위해 사용되었다.

뤼시엥의 모습은 그늘 속에 있으며 고목은 어둡게 표현되어 주변 경관을 대부분 가리고 있다. 이 구도는 그의 아내 크리스틴의 죽음(1801년)이 가까워졌음을 암시한다. 이 이중 인물화는 사별의 상징으로 만들어졌을 것이다.

자크 사블레, 뤼시엥 보나파르트의 초상화, 1800년경, 아작시오 페시 미술관.

고목의 그늘에 앉아 있는 뤼시엥 보나파르트는 우울한 모습으로 보인다.

작가는 먼저 죽은 딸의 흉상 옆에 서 있는 크리스틴 보이어의 초상화를 충실히 재현했으며, 정원의 배경에 넣어 매혹적인 효과를 만들어 내면서 동시에 기억을 되살린다.

낭만주의 시대에는 더 이상 호의
적으로 신화를 소환하지 않게 되
었으며, 도덕적 미학적 개념에도
구체적인 형태가 주어졌다. 건물
은 우정, 사랑, 멜랑콜리 등을 표
현하기 위해 넣어졌다.

장 루이 빅토르 비거,79 말메종의 장미, 1866년경,
보아 프로우 말메종성 국립 미술관.80

1809년 나폴레옹은 조세핀과 이혼
한 후 말메종 전체 토지와 재산을 넘
겼고, 그녀가 사망한 후에는 아들 유
진이 물려받았다. 유진은 1828년 스
웨덴 은행가 요나스 하게르만Jonas
Hagerman에게 매각하였다.

조세핀 왕비와 그녀의 시종들이
나폴레옹과 함께 말메종의 호수
변에 묘사되어 있다. 약 250종의
장미는 이 정원의 자랑이며 왕비
가 그중 몇 송이를 들고 있다.

9 위베르 로베르의 정원
Hubert Robert's Gardens

위베르 로베르는 18세기 프랑스의 뛰어난 화가 중 한 명이며, 프랑스에서 회화식 정원 양식이 유행하던 시기에 정원을 디자인했다.

위베르 로베르는 1754~1765년까지 로마에 살면서 역사적인 폐허나 르네상스의 기념물 등을 연구하고 뛰어난 이탈리아 정원들을 둘러보았다. 고향인 프랑스로 돌아온 후에는 루이 14세의 궁정 화가로, 아폴로 분수 개조 작업 후에는 왕의 정원 디자이너로 임명되었다. 마리 앙투아네트를 위한 프티 트리아농 정원 디자인에도 관여했으며 '아르피노에 있는 키케로의 집 아말테움을 떠올리게 한다'는 명성을 들을 정도로 뛰어난 테베닌의 정원에도 관여했다. 그는 개인적으로 명화 수집가이자 정원 애호가로도 활동했다. 그중 주목할 만한 디자인은 메레빌Méréville 정원 작업(1786~1790년)인데, 실제 정원과 회화를 혼합하는 개념으로 상상의 풍경과 실현된 공간을 함께 나타냄으로써 실제 공간과 그림을 구별하기 어렵게 한 것이었다. 로베르는 에름농빌 디자인에도 관여한 것 같지만 정원 소유주인 지라르댕 후작이 자신이 만든 것으로 기록하고 있어서 로베르의 역할은 검

위베르 로베르,81 메레빌
성Château de Méréville의
오래된 다리, 1785년경,
미네아폴리스 미술관.

증되지 못했다. 루소의 묘지를 로베르가 디자인한 것은 분명하며 더 확실한 것은 루소의 유해가 파리의 판테온으로 옮겨간 후 튈르리 정원에 세운 임시 묘지를 로베르가 그렸다는 것이다. 영국 풍경식 정원의 후기, 캔버스에 그린 풍경화를 다시 자연으로 가져가 재구성 한다는 픽처레스크 정원의 개념을 구체화한 인물이기도 하다.

위베르 로베르, 메레빌의 전원풍 다리와 효심의 사원, 1785년경, 개인 컬렉션.

위베르 로베르는 1784년 라보르데83 후작이 매입한 메레빌성의 건축가 블랑제르를 대신해 1786~1790년 메레빌84 정원을 만든다. 이 정원은 유럽의 풍경식 정원의 중요한 사례 중 하나로 손꼽힌다.

메레빌의 전원풍 다리는 위베르의 다른 그림들에서도 묘사되고 있으며, 강이 아닌 굽이치는 정원 위를 가로지르는 동선이다. 다리가 연결하는 두 개의 바위는 원래부터 있던 자연의 것이 아니라 회화적 목적으로 그곳에 옮겨놓은 것이다.

로베르는 그림과 드로잉 중에서 특히 메레빌 정원에 대한 많은 자료를 남겼는데, 실제 디자인이었는지 상상한 풍경인지 구별이 어렵다.

도리스식 에디큘라 구조 내부의 기념비는 마치 에름농빌 정원에서처럼 포플러나무에 의해 둘러싸여 있다. 로베르의 기념비에 적힌 비문 역시 "자연과 진리를 사랑한 사람이 여기에 잠들다"이다.

위베르 로베르, 튈르리 정원의 루소 묘지,
1794년, 파리 카나발레 박물관.[85]

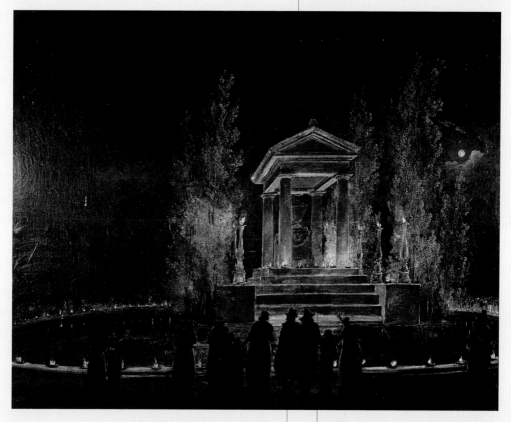

묘지의 형태는 로베르가 메레빌 정원에서 디자인한 캡틴 쿡의 기념비(지금은 쥬레 성에 있다)를 연상시키면서도 루소 묘지를 그가 디자인했다는 확실한 증거로는 부족하다.

루소의 유골이 국가의 영묘인 파리 판테온에 이전하기 위해 기다리는 동안 임시로 튈르리 정원의 연못 가운데에 묘지 기념물이 건립되었다.

10 모네의 지베르니 정원

Monet's Giverny

클로드 모네는 그의 필요에 맞게 정원을 만들었다. 그것은 마르셀 프루스트의 말처럼 '자연에 의해 이미 만들어진 그림을 화가의 시선으로 보여주는 것'이라 생각된다.

1883년 지베르니의 집으로 이사한 후 7년이 지난 다음, 모네는 인접한 부지와 집을 사들여 정원으로 바꾸기 시작했다. 1893년에는 기찻길 너머에 있던 또 하나의 땅을 사들이게 되었는데, 그 땅의 중앙부에는 야생 수련으로 가득 찬 작은 연못이 있었다. 모네는 연못을 넓히기로 하고 그곳에서 자라는 야생 창포를 흰색, 노란색, 보라색, 분홍색 꽃 등 다양한 선별종으로 대체했다. 그 후 연못의 한쪽 끝에 일본식 정원을 모방한 다리를 세웠는데, 나중에 모네를 상징하는 다리가 되었으며 집으로부터 정원 전체를 관통하는 통경축의 종단부 역할을 했다. 모네는 매일 마치 자신을 향해 포즈를 취하는 인물을 만나듯 정원의 자세를 가다듬었다. 정원에서는 계절과 하루 매 순간이 이어지는 무수한 장소 묘사가 가능할 것 같았다. 늙은 예술가는 뛰어나 색채 구사를 통해 풍경의 매력과 시적 느낌을 하나하나 살려내고자 했다. 수련은 모네가 가장 심취했던 주제가 되었고, 그

열정은 백내장으로 실명하고 세상을 떠날 때까지도 지속되었다. 모네는 자신의 정원 자체를 예술 작업으로 생각했다. 마치 화가가 오랫동안 자연을 관찰하고 그것으로부터 영감으로 받아 그림으로 옮기듯, 정원을 그림으로 생각하며 거기에 생명을 불어넣고자 한 것이었다.

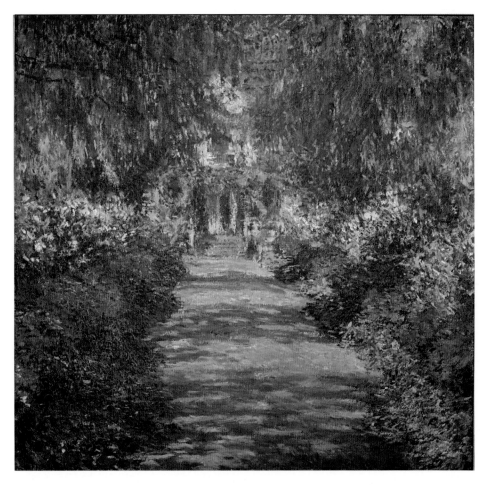

클로드 모네, 지베르니 정원, 1902년, 빈 벨베데레궁 오스트리아 국립 미술관.**86**

다리 뒤로 보이는 수양버들의 부드
러운 가지는 긴 붓 터치로, 낙엽수 잎
들은 병치된 색으로 가볍게 표현하
고 있다.

일본식 정원의 다리를 모방한 이
다리는 우거진 식물들 속에서 유
일한 기하학적 요소이다.

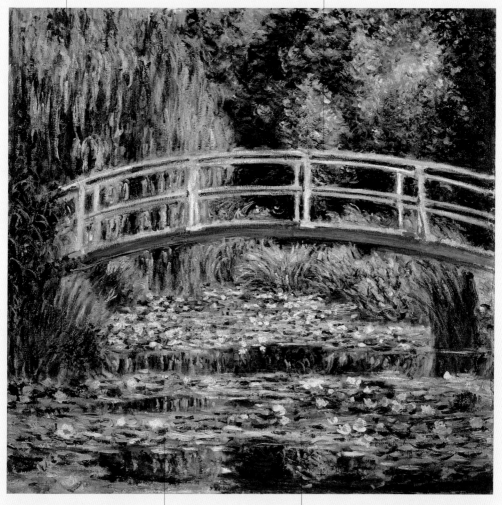

클로드 모네,**87** 흰색 수련, 1899년.
모스크바 푸시킨 미술관.**88**

초목의 녹색이 흰 수련
연못을 지배하고 있지만
갓 핀 라일락과 수련 꽃
의 터치도 두드러진다.

나무와 꽃, 관목들이 무한한 반사와 빛의 유
희 속에 자유롭게 뒤섞여 있다. 세월이 흐르
면서 모네의 그림에서 형태의 윤곽은 점차
사라지고 순수한 색채만 남아 추상 표현으
로 발전했다.

상징의 정원들

Symbolic
Gardens

◀ 빌렘 브렐랑,1 정원에서 보주를 들고 있는 아기 예수(부분), 1460년경, 로스엔젤레스 J. 폴 게티 미술관.

1 신성한 숲

Sacred Woods

고대 그리스와 로마 신화에서 신들이 사는 숲은 자연에 대한 인간의 복잡 미묘한 인식의 원천이다. 이것은 결국 자연에 대한 인간의 태도에 영향을 미치며 정원의 표현에 반영된다.

그리스와 로마 신화에서 숲은 신이 사는 신성한 장소이며, 나무와 바위, 계곡, 샘, 그 모든 것이 숭배의 대상이었다. 이 장소에서 신들은 사냥을 하고 샘과 그늘에서 쉬고 즐기며 지낸다. 그리고 가끔은 인간 앞에 나타나기도 한다. 사람은 신과 마주치게 되었을 때 놀라고 무섭고 어찌할 바를 몰랐을 것이다. 이러한 감정에 의해 숲 자체의 본질 – 인간의 손대거나 개입하지 않아 야생 그대로의 오염되지 않은 자연-은 더 강화되고, 자연은 원시적인 힘을 온전히 드러내는 장소가 될 수 있었다. 신성한 숲이 가지는 두려움은 로마의 전통으로부터 유래하며 그리스와는 대조적이다. 라틴어로 신성한 숲은 로커스 아모에누스^{locus amoenus}, 즉 즐거운 곳이라는 의미이며 공포감 따위는 없었다. 그리스인들에게 숲은 신에 대한 두려움은 고사하고 신과 어울리며 풍요를 찾고 인간에게 모든 것을 주는 곳이었다. 헬레니즘과 페르시아의 영향을 받아 신성한 숲에 대한 로마의 문화적

모리스 드니,[2] 신성한 숲의
뮤즈들, 1893년, 파리
오르세 미술관.[3]

적대감은 영원히 사라졌다. 신성한 숲을 지키던 두려움 같은 종교적
감정이 걷히자, 신성한 요소는 미적 관심으로 바뀌고 과거 성역이었
던 공간에는 정원이 등장하기 시작했다.

악타이온이 숲속 연못에서 목욕하는 다이아나(아르테미스)의 알몸을 보게 된 후 다이아나의 저주와 벌을 받게 된 이야기를 묘사했다. 님프들의 몸짓은 두 가지로 해석된다. 하나는 악타이온이 훔쳐본 것으로부터 여신의 순결을 지키기 위한 것이고, 또 다른 하나는 여신의 분노로부터 남자를 지키기 위한 것이다.

그리스와 로마 신화에서 숲은 신들이 하고 싶은 것을 모두 할 수 있는 신성한 장소로 여겨졌다. 사냥의 여신 다이아나의 숲은 그 무엇보다 아름다운 곳이었다.

사냥꾼 악타이온이 호색의 눈으로 여신을 훔쳐보려고 했지만 님프가 손으로 얼굴을 가리고 있다.

님프들이 방금 목욕을 마친 다이아나의 몸에서 물기를 닦아내고 빛나는 피부에 오일을 바르고 있다.

장 프랑수아 드 트로이,4 목욕하는 다이아나와 그녀의 님프들, 1722~1724년, 로스엔젤레스 J. 폴게티 미술관.5

나무의 배치는 교회 본당으로부
터 이어진 정원 테라스에서 일어
나는 일을 강조하고 있다.

아놀드 뵈클린,6 신성한 숲, 1882년,
라이프치히 빌덴덴 퀸스테 미술관.7

한쪽에는 벽이, 다른 쪽에
는 경사지가 있어서 신성
한 숲은 바깥세상과 격리
되어 있다. 이를 통해 유
일한 진입부의 분위기를
강조하고 있다.

흰 옷을 입은 인물들의 행
진은 고대 성직자들을 암
시하며, 불꽃이 타오르는
제단을 향해 천천히 나아
간다.

고대의 전통에서 자연
공간의 의식은 신성한
것이었다.

2 낙원

The Garden of Paradise

낙원은 완전한 정원의 원형이자 처음과 끝이 연결되는 영원한 정원의 이미지다. 그것이 상징하는 것은 항상 인간의 행복이었다.

고대 동방의 전설로부터 유래한 창세기 낙원은 인간이 신과 직접 접촉하며 살았던 황금시대의 향수를 반영한다. 다른 세계와 분리된 신성한 정원이라는 주제와 그 안에 생명의 나무가 있다는 줄거리는 동방 전통에서 나온 것인데 비해, 선과 악을 알게 하는 '지식의 나무' 그림은 성경에서 처음으로 나타난다. 문헌으로는 분명 두 그루의 나무로 기록되어 있지만, 도상학적으로는 한 그루의 나무 양쪽에 두 명의 조상이 기도하는 모습이 일반적이다. 학자들에 따르면 이 나무의 종교적 상징성은 중요하다. 그 이유는 하늘과 인간 세계, 신성을 연결하는 축을 상징하기 때문이다. 낙원의 나무와 가지에 매달린 열매는 죽음과 그 속에 담고 있는 생명을 함축하고 있다. 그런 면에서 낙원은 원시의 순수함과 인간의 무구함을 잃게 되는 장소의 상징이다. 그러나 낙원은 영원히 사라진 것은 아니다. 하나님의 수호 천사가 지키는 낙원의 문은 시간이 다하면 그때 다시 열릴 것이다.

에덴 정원, 1480년경,
프랑스 마콩 시립 도서관.8

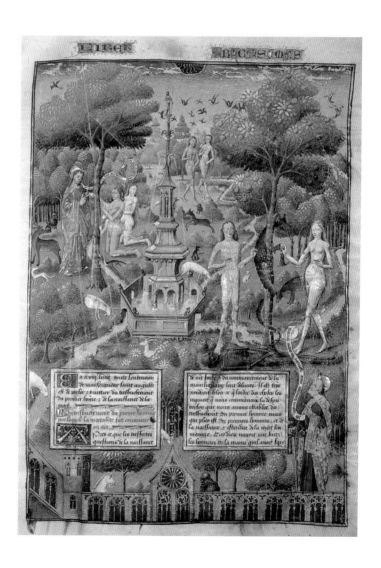

선과 악을 알게 하는 '지식의 나무'가 정원 한가운데를 차지하고, 두 명의 조상이 양쪽에 서 있다. 성경에서는 분명히 두 그루의 나무로 기록되어 있지만, 기독교의 도상에서는 하나의 나무로 그려진다.

낙원은 황금시대의 신화적 정원과 다르다. 창세기에서는 하나님이 인간을 그의 정원에 들여놓고 그것을 보살피고 돌보게 한 것으로 기록되어 있다.

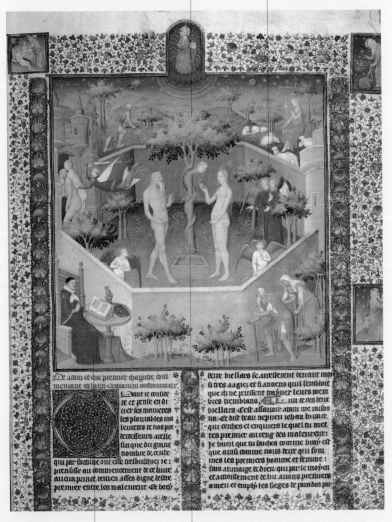

부시카우터 장인,9
아담과 이브 이야기,
1415년경.
로스엔젤레스 J.
폴 게티 미술관.

이 책은 아담과 이브 이야기를 통해 남자와 여자의 운명을 이야기하는 보카치오 버전이다.

에덴은 영원의 정원이다. 과일은 풍부하고 네 개의 강줄기가 정원을 적신다. 그 한가운데 창조주는 선악과를 심었으니 그것이 '지식의 나무'이다.

3

그리스도의 정원
The Gardens of Christ

복음에서는 그리스도의 삶에서 결정적인 순간, 즉 그의 열정, 죽음, 부활의 이야기는 모두 정원에서 일어났다고 기록하고 있다.

최후의 만찬 후 밤이 되었고, 예수는 기도하기 위해 겟세마네 동산으로 간다. 함께 간 사도 야곱, 요한, 베드로는 앞으로 어떤 일이 일어날지 모른 채 잠이 들었다. 그 정원은 올리브나무의 숲이었다. 유대 전통에서 올리브나무는 '하나님의 촛대', '빛의 운반자'로 여겨지며, 동방의 전통에서 열매는 생명의 본질을 상징한다. 따라서 그리스도는 자신에게 닥칠 끔찍한 운명에 한 줄기 빛이 되어줄 상징을 찾아 올리브 동산으로 간 것이다. 그리고 바로 이 정원에서 유다가 데려

산드로 보티첼리, 정원의 말씀, 1499년. 그라나다 왕실 예배당.11

온 로마 군사들에게 붙잡힌다. 성경에서 올리브 동산은 삶과 다산의 개념이 내재된 동시에 낙원과는 정반대의 상징적 의미를 갖는다. 일종의 반反정원aniti-garden이며, 고통과 배신의 정원이 된 것이다.

십자가에 못 박힌 후, 하나님의 아들은 또 다른 아리마테아 사람인 요셉의 정원에 바위를 파내 만든 무덤에 묻힌다. 이 무덤에서 부활한 그리스도와 마리아 막달레나의 유명한 대화인 놀리 메 탄게레[10]가 펼쳐진다. 마리아 막달레나는 부활한 그리스도를 처음에 정원사로 착각한다. 그리스도가 정원사의 모습으로 나타났다는 것은 아담과 이브가 에덴동산에서 쫓겨났던 원죄를 구원함과 밀접한 관련이 있다. 더욱이, 마리아 막달레나는 에덴과 달리 쫓겨난 것이 아니라 자신의 의지로 그곳을 나와 그리스도가 부활했다고 사도들에게 알리는 신성한 임무를 자임한다. 그러므로 이것은 갱신의 정원, 죽음을 넘어선 생명의 승리, 시간이 다 된 후 비로소 에덴 정원이 다시 열린다는 약속을 들어준 것이다.

정원의 이미지는 잔디로 덮인 바위를 통해 나타내고 있으며, 배경에는 가지로 엮은 전형적인 울타리를 볼 수 있다. 그리스도를 잡으러 한 무리가 들이닥치고 있다.

복음에서는 이 장면이 정원에서 일어났음을 강조하지는 않는다. 고통을 받는다는 것은 성스러운 기쁨과 조화의 장소라는 정원의 전형적인 이미지와는 거리가 멀기 때문이다. 그러나 인간과 신성, 두 가지 본성 사이에서 찢겨진 그리스도는 올리브 정원이 평온과 위안의 장소만이 아님을 보여준다.

마르틴 숀가우어,**12** 올리브 동산의 그리스도, 1485년경, 개인 컬렉션.

정원은 나무나 꽃이 없는 일종의 반 정원(안티 가든), 즉 정원과는 반대의 황량한 장소로 표현되고 있다. 바위가 널린 흔한 풀밭에서도 생명의 싹이 피어날 수 있는 것을 보여준다.

올리브 동산과 달리 부활의 정원은 초목
으로 무성하며, 이는 인간 원죄의 구원에
대한 암시. 그 정원은 죽음을 넘어 생
명이 다시 태어나는 정원이다.

무덤 위에 있는 그리스도의 형상이
그림의 대부분을 차지한다. 하나
님의 아들은 부활의 상징으로 십
자가와 승리의 깃발을 들고 있다.

마치 그리스도의 부활이 자연과
함께하는 것처럼 맨땅에서 꽃이
싹을 틔웠다.

위팅가우의 화가,13 그리스도의 부활, 1380년경, 프라하 나로드니 미술관.14

식물로 된 구조물이 정원의 한쪽에
이어지고, 여인상의 기둥은 아치를
받치고 있다. 그리스도의 말에 귀 기
울이는 마리아 막달레나는 화면 중
앙에 그려져 있다.

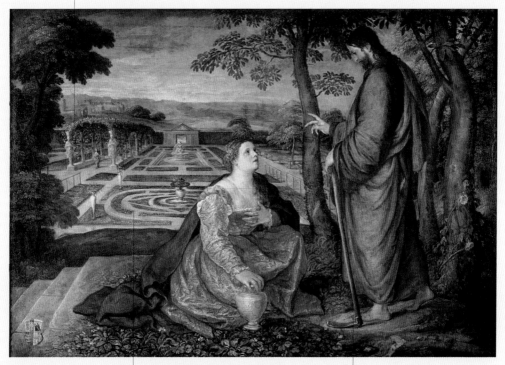

램버트 서스트리,15
놀리 메 탄게레,
1540~1560년,
릴 보자르 미술관.16

예수와 마리아 막달레나의 조우
가 이루어진 아리마테아 사람
요셉의 정원은 이 그림에서 정
형적인 모습으로 바뀌었다.

정원사의 모습으로 나타난 예수
는 죽음을 통해 아담과 이브가
에덴으로부터 추방된 원죄를 구
원받을 수 있음을 상기시켜준
다. 아담의 새로운 모습인 그리
스도는 진정한 영혼의 정원사로
나타난 것이다.

아기 예수가 한 손에 십자가가 달린 구슬(보주)을 들고 세상의 구원자 역할이 무엇인지 보여주고 있다.

예수는 잔디로 덮인 벽돌 의자에 앉아 앞으로 그의 수난을 암시하는 붉은 장미 덩굴의 정원 안에 둘러싸여 있다.

윌렘 브렐런트,17
보주를 든 정원의 예수,
1460년경, 로스엔젤레스
J. 폴 게티 미술관.

일반적으로 성모 마리아와 연관되는 닫힌 정원은 세상을 구원하기 위해 자신을 희생할 아들 그리스도의 순수와 죄 없음을 강조하기 위해 사용된다.

4 성모 마리아의 정원
The Garden of Mary

닫힌 정원 호르투스 콘클루수스, 성모 마리아의 정원과 순결의 상징, 원죄 없는 잉태 등은 15세기에 널리 퍼진 상징이다.

15세기에 특히 활발해진 성모 마리아에 대한 봉헌은 독일 쾰른 도미니크회의 묵주 기도 운동의 결과였다. 묵주를 통해 성모의 헌신을 이해함으로써 신앙을 회복하자는 것으로, 독일어권 나라와 이탈리아로 확대되었다. 인간과 신성의 결합을 의미하는 성모는 하늘과 땅 사이의 중간 존재로 인식된다. 성모의 이미지는 일련의 속성들로 구체화 되어갔는데, 그중 대부분은 솔로몬의 노래(아가서 4장 12절)[18]로부터 유래한다.

천국의 정원 화가, 작은 파라다이스 정원, 1410년.
프랑크푸르트 슈테델 미술관.[19]

하지만 이에 대해서는 라바노 마우로Hrabanus Maurus, 알베르투스 마그누스Albertus Magnus, 이시도르Isidore 같은 중세 학자나 철학자, 성직자들의 다양한 해석이 여전히 존재한다. 닫힌 정원의 성모 그림은 15~16세기에 점차 형태가 잡힌다. 그녀의 주된 속성, 아기 예수, 악기를 연주하는 천사 등 성모의 고전적인 그림은 다양하게 변형된다. 이러한 그림 중 하나가 마리아의 정원이 유니콘의 안식처로 표현된 〈신비로운 사냥〉이라는 그림이다. 성모 대축일 장면은 종종 정원에서 일어나는 것으로 그려진다. 또 다른 변형은 성모가 아기 예수와 함께 현관에 있는 모습으로, 정원은 성스러운 장면과 주변 도시 풍경 사이의 '중간 지대' 역할을 한다. 여기서 닫힌 공간과 격식을 갖춘 정원의 주제가 결합되는 듯하다.

폰스 호르토룸fons hortorum, 즉 정
원의 분수는 성모 마리아의 순결함
과 넘치는 헌신을 상징한다.

성모의 순결을 은유하는
정원의 이미지는 묵주 운
동이 탄생한 15세기 이후
널리 퍼졌다.

성모 마리아의 정원은 화
려한 장미꽃에 둘러싸여
있다. 그림에서 천사와 윤
기 나는 옷에 감싸인 성모
와 아기 예수의 모습은 닫
힌 정원의 고전적인 이미
지를 보여준다.

스테파노 다 베로나,[20] 닫힌 정원의 성모 마리아와 아기 예수, 1410년경, 베로나 카스텔베키오 미술관.[21]

정원은 위풍당당한 방어벽으로 둘러싸여
있으며, 성모의 순결을 상징하는 흰색과
그리스도의 수난을 상징하는 붉은색이 혼
합된 분홍색으로 되어 있다.

성모는 그녀의 미덕과 관
련 인물을 상징하는 사물
들에 둘러싸여 있다.

마르틴 숀가우어,[22] 신비로운 사냥,
1485년경. 콜마르 운터린덴 미술관.[23]

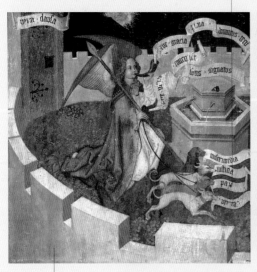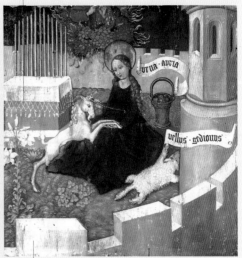

천사 가브리엘은 메신저와 사냥꾼 역할
을 하며 아래쪽부터 자비, 평화, 정의,
진리를 상징하는 네 마리 개의 목줄을
잡고 있다. 이는 그리스도의 탄생에 따
르는 지상의 덕목을 말한다.

그림은 성모 마리아의 순결을 찬양하면서 '신
비로운 사냥', 즉 강림을 은유적으로 묘사한다.
신비로운 사냥의 주제는 15세기 성모 대축일
과 관련하여 독일어권 국가에서 나타난다.

전형적인 15세기 후반의 형태로 표현된 닫힌 정원은 전경의 성스러운 장면과 배경의 세속적인 세계 사이의 중간 영역에 있으며, 낮은 벽돌 벽으로 둘러싸인 곳에서 식물이 자라고 있다.

정원의 벽 너머로 넓은 조망이 펼쳐지고, 세련된 옷차림을 한 3인의 인물을 강조하여 궁중 정원을 연상시킨다.

세 그루의 작은 나무는 금속과 나무로 된 원반 지지 틀에서 자라며 평평한 톱니 모양으로 다듬어진다.

성녀 구둘라 대성당24의 화가, 성모와 아기 예수, 마리아 막달레나와 수호 성녀, 1475년경, 리에쥬 종교 미술관.25

앞쪽의 성스러운 장면은 성모 마리아와 아기 예수, 마리아 막달레나, 그리고 수호 성녀를 그리고 있다.

열린 책과 닫힌 책은
각각 신약과 구약을
상징한다.

장미 덩굴과 벽돌 벤치는 어머니와 자식
을 보호하듯 둘러싸여 있으며, 닫힌 정원
의 이미지를 떠올리게 한다.

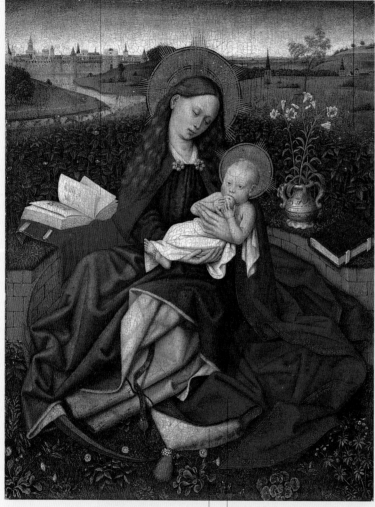

로베르 캉팽26 그룹의
화가, 겸허의 성모상,27
1460년경, 로스엔젤레스
J. 폴 게티 미술관.

성모의 옷 아래 살짝 보이는 초
승달은 무죄의 잉태를 묘사한 그
림에서 마리아가 발로 딛고 있던
달과 같다.

아기 예수를 안고 앉아 있는 모
습으로 묘사된 겸허의 성모상은
플랑드르 지방에서 널리 퍼진 주
제였다.

5 더럽혀진 정원
The Violated Garden

성서의 많은 이야기는 정원에서 일어난다. 정원은 선과 악이 공존하는 중의적 의미를 가진 곳이었다.

구약 성경 다니엘 전서에는 바빌론의 부유한 유대인 요아킴과 결혼한 수산나의 이야기가 나온다. 남편 요아킴은 법적인 문제를 논의하기 위해 이스라엘의 두 늙은 재판관을 그의 정원에 들어오게 했다. 그러나 정원에서 수산나를 본 그들은 그녀의 뛰어난 미모에 음탕한 마음을 먹고 그녀를 속이려는 음모를 꾸민다. 어느 날 수산나가 정원에서 평소와 같이 목욕을 하는데, 두 남자가 숨어 있다가 나타나 겁탈하려고 위협을 가했다. 두 노인은 자기들 말대로 따르지 않으면 사형의 벌을 받게 될 간음죄로 소문내겠다고 협박한다. 그녀는 굴복하지 않았고, 결국 그들은 그녀가 다른 남자와 간통하는 것을 보았다고 헛소문을 내어 그녀를 법정에 세운다. 이때, 예언자 다니엘이 나타나 수산나의 결백을 밝히게 된다. 수산나 이야기에 관한 그림은 정원의 숲을 배경으로 여자가 목욕을 하는 모습을 일상적으로 표현할 수 있게 해준 계기가 되었다.

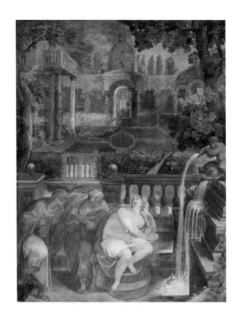

또한 여성의 누드 묘사를 위한 적절한 틀이 제공되었을 뿐 아니라, 그 정원은 선과 악 사이에서 고뇌하는 주제를 배경으로, 죄와 유혹을 환기하기도 한다. 때로 그 정원의 높은 벽은 늙은 두 남자가 신성한 공간을 더럽혔음을 강조한다. 정원에서 일어나는 또 하나의 더럽힘에 관한 이야기는 밧세바Bathsheba 이야기이다. 밧세바는 히타이트 사람 우리야(유라이아)**28**의 아름다운 아내이다. 다윗왕은 그녀가 정원에서 목욕하는 모습을 본 후 그녀에게 욕심을 품어 남편을 전쟁터에 내보내 그 사이 정을 통하고, 나아가 우리야를 더 위험한 전쟁에 내보내 죽게 했다. 이 이야기는 정원의 미묘한 배경에 대해 이야기하며, 그 정원은 주인공들의 복잡한 성적 음모와 그들의 관계를 통해 금지된 자연을 강조하는 미로의 모습으로 그려진다.

수산나의 빛나는 모습과 대조적
으로 두 사내는 거칠고 어색하게
그려내어 음흉한 모습을 우스꽝
스럽게 표현하고 있다.

배경에는 벽으로 둘러싼 정
원 입구를 덮은 녹색의 우거
진 숲이 보인다.

틴토레토,31 수산나와
두 노인, 1555~1556년,
비엔나 미술사 박물관.32

두 개의 공간을 나누는 장미
벽은 닫힌 정원 속의 동정
녀 마리아에 관한 많은 그림
들을 떠올리게 한다. 이것은
수산나의 정절이 지켜진 것
을 암시하기도 한다.

수산나의 정원은 두
사내의 시선에서 볼
때는 유혹의 정원이
고, 수산나의 시선
에서 볼 때는 지켜
진 선의 정원이다.

6

선악의 정원
The Garden of Virtue

아담과 이브가 에덴 정원에서 쫓겨난 후 인간은 선과 악 사이의 고뇌 속에서
도덕적인 정직함을 끝없이 시험받게 되었다.

일반적으로 정원은 즐거움을 위한 장소로 인식된다. 따라서 시각적
으로 아름다운 풍경, 소리, 향기를 통해 감각에 어필하는 모습으로
나타났고, 인간의 지식을 가다듬는 장소가 될 수 있었다. 고대의 정
원에서도 정원에 숨어 있는 위험이나 함정과 같은 점은 경고되었지
만, 중세 시대에는 추앙받는 성모를 도덕의 정원에 연결시킨 도상 속
에서 은유적, 상징적인 요소들이 한꺼번에 나타나게 된다. 이러한 모
습들은 자비, 겸허, 순결을 표현하는 꽃의 형상이나 감춰진 연못 등
순결을 강조하는 것들로 표현되었다. 특히 트렌트 공의회33의 결성
에 따라 교회의 권위가 재확인된 이후, 16세기 정원은 무엇보다 영
혼을 구원하기 위한 장소가 되었다. 이 시점에서 선악의 정원은 그
곳에서 일어나는 일을 악으로 보았던 즐거움의 정원과는 확실하게
구별되었다. 사랑의 산책로나 은밀한 대화는 음탕한 행동으로 이어
질 수 있다고 몰아갔고, 중세 때 유행한 정원 속 장님 놀이는 순진무

스위스의 태피스트리
공방, 신비로운 사냥과
성모의 상징을 묘사한
수태고지(일부), 1480년,
취리히 스위스 국립
박물관.34

구한 유희 안에 위험이 숨겨져 있음을 암시하는 것이 되었다. 어떤
경우이든 선악의 정원은 다양한 형태로 변형되어 갔으며, 그중에는
지극히 원형적인 것도 있었다.

왼쪽에 나무 모습으로 그려진 여인은 수호, 절제, 정의의 부름을 받아 위협적인 구름으로부터 정원을 지키기 위해 나타난 것이다.

정원은 짙은 식물 아케이드로 둘러싸여 있다. 무지한 문화와는 대조적으로 정교하게 다듬어진 정원 예술 문명을 보여준다.

안드레아 만테냐,35 도덕의 정원으로부터 악을 쫓아내는 미네르바, 1497년, 파리 루브르 박물관.36

지혜와 지식의 상징인 미네르바 여신이 도덕의 정원에 들어온 악을 가차 없이 제거하고 있다.

음탕한 켄타우로스의 등에 올라탄 비너스(육체적 욕망)가 악의 늪에 빠지고 있다.

악의 근원인 무지는 탐욕과 배은에 의해 위험을 알 수 없는 야생의 구렁텅이로 던져지고, 다른 악들도 꼬리를 물고 혼란의 늪으로 들어간다.

7 감각의 정원
The Garden of the Sense

중세 시대에 발전한 다섯 가지 감각의 도상학은 새로운 창조적인 생각들이
등장하면서 풍부해지고 끊임없이 다양해졌다.

브뤼셀의 태피스트리 공방,
숙녀와 유니콘, 후각,
1484~1500년, 파리 국립
중세 미술 박물관. (클뤼니
미술관)37

중세 우화집의 동물 묘사로부터 영감을 받아 시작된 오감의 그림은
시간이 가면서 여러 가지 회화적인 전통을 거쳐 행운을 비는 부적에
이르기까지 더욱 복잡해지고 풍부해져 갔다. 숙녀와 유니콘 태피스
트리에서 볼 수 있는 정원은 이러한 진화 초기에 나타난 전통적인

도상이다. 이 태피스트리
는 처음으로 여성을 통해
감각이라는 것이 매력적인
정원의 세계에 나타나고
있음을 상징화한 것이다.
이러한 장르 구성은 이야
기의 전체적인 줄거리를
형성하는 정원에 예술가와
동시대 사람들이 일상의

모습을 배경으로 넣으면서 완성되어갔다. 특히 17세기 이후에는 정원 연회나 축제 장면, 육체의 쾌락에 빠진 남녀의 이미지를 보여줌으로써 감각의 방만함을 경고하는 도덕적 경구가 포함되기도 했다. 아울러, 정원 속에 여성을 두어 자연스럽게 후각을 의인화한 이미지로 보여주기도 했다. 예를 들면 꽃향기를 맡고 있거나 꽃을 들고 있는 모습으로 여성을 표현한 것이다. 감각을 묘사한 그림은 명확하지 않을 수도 있으며 정확한 해석을 위해서는 특정한 구성별로 심도 있는 분석을 통해서만 확실해질 수 있다.

티치아노,[38] 오르간 연주자 옆의 비너스와 큐피드,
1548년, 마드리드 프라도 미술관.[39]

후각과 미각은 정원의 향기와 와인 항아
리를 어깨 위로 들어 옮기고 있는 사티로
스상 분수에 의해 강조된다.

청각과 시각은 여신을 훔쳐보며
악기를 연주하는 오르간 연주자
의 모습으로 구체화된다.

촉각은 여신을 어루만지는 아기 천사
로 표현되며, 둘이 마주 보는 모습으로
시각을 표현한다.

신사는 작은 부케를 들고 꽃향기를 맡고 있다. 남녀 뒤에 서 있는 여자는 결혼한 부부의 정절을 상징하는 카네이션을 들여다보고 있다.

테라스는 낮은 벽으로 둘러싸인 정형식 정원을 향해 열려 있다. 정원은 빽빽한 생울타리에 둘러싸여 있고 아치형 입구가 뚫려 있다.

아브라함 보스,40 후각, 1635년, 프랑스 투르 보자르 미술관.41

계단 아래에 있는 난간에서 어린 소녀가 화분을 세팅하자 꽃향기를 찾고 있는 개의 이미지가 보인다. 이는 또 다른 후각을 보여주는 것이다.

호화롭게 장식된 식탁은 미 각을 떠올리게 하고, 테이 블에 기대 루트를 연주하는 젊은 남자를 통해 청각을 의인화하고 있다.

그림에서 오감의 주제는 도 덕적 경구나 종교적 영감으 로 전달된다. 죄로 이어질 수 있는 감각의 부정적인 면을 강조한 것으로 보인다.

루이 드 카울레리,[42] '사랑의 정원에서' 또는 '오감', 1618년, 체코 넬라호제베스성 르브코비치 컬렉션.[43]

오감의 은유는 손님들 의 다양한 활동 속에 서 은밀한 사랑의 정 원 모습으로 묘사되고 있다.

앞쪽의 남녀들은 오른 쪽부터 왼쪽으로 각각 후각, 촉각, 시각을 나 타낸다.

8 연금술의 정원
Alchemical Gardens

연금술의 이미지는 정원의 세계에서도 그려진다. 정원은 완벽함을 이루기 위해 세심한 주의가 필요한 장소이기 때문에 연금술과 닮았다고 할 수 있다.

연금술의 정원에서 색, 형상, 물질은 하나하나가 마법과 상징적인 의미를 갖는다고 생각되었기 때문에 그것에 대해 이해하고 있어야 하며, 그 지식은 성찰과 명상의 양분이 된다. 예를 들어, 증기는 땅 아래에 불활성 물질을 버리고 하늘로 올라가는 물질로서 공기와도 같은 영혼을 나타낸다. 반면, 증기와 반대 방향으로 땅에 떨어지는 이슬방울은 다른 것에 영양분을 전달하는 물질로 본다. 연금술의 정원에서 모든 존재(동물, 식물, 광물 등)는 고체 상태에서 액체, 기체로 바뀌는 물질 변화의 알레고리이다. 이는 완벽한 조화의 상태, 현자의 돌,44 위대한 우주적 질서를 획득할 때까지 계속된다. 또한 모든 식물과 광물질 성분은 인간, 신체, 정신, 생명에 상응하는 부분을 가지고 있다.

연금술의 정원에는 다양한 종류의 식물들이 자란다. 연금술 정원의 식물은 특별한 우주적 개념에 따라 선택되거나 '인류의 행복'이라는

가치관을 목표로 한다. 연금술사의 식물 중 대표적인 종류로는 만드레이크[45]가 있다. 만드레이크의 뿌리는 사람의 손가락과 닮아서 중세 때부터 신비한 마법의 식물로 여겨졌고, 예언력을 가지는 데 효험이 있다고 생각되어 연금술의 정원에서 재배되었다.

닫힌 정원의 연금술, 지아노 라시노Giano Lacinio의 《고가의 새로운 진주》[46]에서 발췌. 1577~1583년.

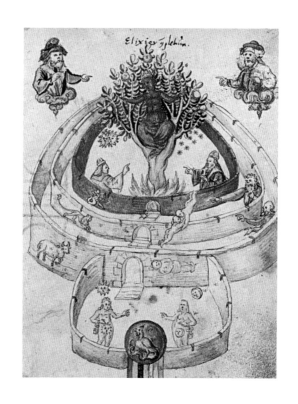

새들은 가벼운 요소를 상징하는 물질의 순환(승화)을 설명한다. 반면, 윗부분의 둥근 하늘과 일곱 단의 사다리는 천체와 일곱 가지 금속을 보여주며 연금술사가 해야 할 작업의 단계를 암시한다.

중앙의 나무는 '철학자의 나무'라고 하며, 헤르메스의 나무 혹은 '연금술사의 나무'로 불리기도 한다.

연금술사가 나무에 올라 가지를 잘라내어 아래에 있는 철학자들에게 건네고 있다.

강은 유동적인 요소인 물을 암시한다.

왕관을 쓴 황금 사과, 《스플렌도 솔리스》47에 수록된 삽화, 살로몬 트리스모신,48 16세기.

엠블럼 정원
Gardens of Emblems

엠블럼은 다양한 상징과 우화적 의미를 포함한 도상이다. 거기에는 이미지와
표어, 좌우명, 라틴어 설명 등이 포함된다.

상징학 도상Symbolo-
graphia에 실린 엠블럼의
정원들, 야곱 보쉬우스,53
1710년 아우스부르크
딜링겐에서 출판.

1531년 안드레아 알치아티[49]가 쓴 엠블럼에 관한 책Emblematum liber
은 100쇄가 넘게 인쇄될 정도로 큰 성공을 거두었다. 호라폴
로Horapollo 의 히에로글리피카[50]나 프란체스코 콜로나[51]의 힙네로
토마키아 폴리필리[52]는 마치 액세서리와 같이 이미지와 경구에 조

상징의 정원들

금씩 변화를 준 것만으로도 풍부한 차이를 만들어 낼 수 있어서 알치아티에 영향을 끼친 것으로 보인다.

엠블럼 속에는 가끔 정원 그림이 등장하는데, 그 속에 담긴 메시지를 해독할 수 있는 소수만이 들어가는 일종의 비밀 장소를 나타낸다. 엠블럼 정원은 꽃과 나무, 복잡한 미로, 꽃의 향기로 가득 찬 곳이다. 새로운 철학적 사상을 시험하는 함축적 공간이며, 한편으로는 모든 사람에게 간단하게 의미를 전달할 수 있는 단순한 메시지이기도 하다. 짧은 경구나 좌우명을 통해 정원은 도덕적 상징, 철학과 문학, 신성함, 영웅, 풍자의 세계로 한걸음 더 들어간다. 텍스트와 이미지의 관계를 통해 직설적으로 의미를 알 수 있는 것도 있지만 엠블럼 상징학 논문으로 쓰여질 정도로 복잡한 해석이 요구되는 것도 있다. 때로 엠블럼 정원은 엠블럼에 담긴 복잡한 메시지를 완충하는 중립적 요소로서, 그저 단순한 배경으로 그려질 때도 있었다.

15세기 후반 프랑스로부터 이탈
리아에 수입된 도안이며, 그림과
경구 두 부분으로 구성되어 있다.

미로 중앙에 나무가 있는
이미지는 전형적인 '사랑
의 미로'의 모습이다.

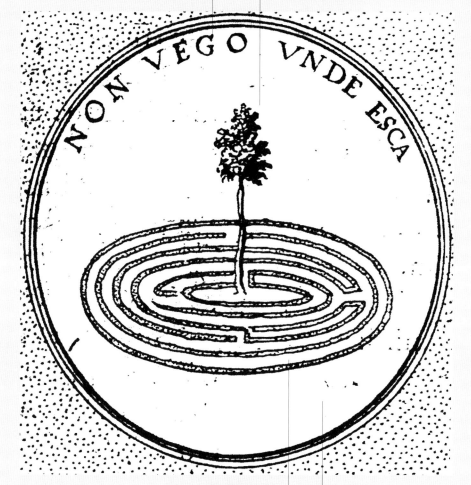

미로는 너를 위한 것이
아니다. 알폰소 피콜로미니의
도안, 야곱 티포티우스의 책
《신성한 상징과 자비로운
교황》54에서 발췌.

경구는 계명을 따르지 않
으면 악마의 미로에서 탈
출할 수 없음을 말한다.

이 도안은 자신의 모습을 비춰보
거나 개인적인 의도를 나타내는
경구가 있는 메달로 만들어 모자
에 부착하기도 했다.

정물

Still Lifes

16~17세기에는 꽃과 과일 바구니, 채소를 주제로 정원의 모습을 그린 화려한 띠 장식이 등장하고, 메멘토 모리[55]를 주제로 한 오브제들이 그림 속에 등장한다.

정물화 배경은 일반적으로 어두운 색으로 그려 전경의 꽃이나 과일이 두드러지게 보이도록 하는 것이 일반적인 전통이다. 이러한 방식을 과감하게 버리고 배경에 정원을 그리는 혁신적인 방법을 도입한 사람이 플랑드르 화가 얀 반 후이섬[56]이다. 그러면서도 뻔한 배경이 아니라 정원은 성장하며 일부는 자연의 모습으로 나타내는 등 도상적 레퍼토리를 갖추고 있었다. 이러한 그림들에 등장하는 동식물은 모두 상징적인 의미를 가지며, 선과 악 혹은 지상의 쾌락과 구세주 사이에서 벌어지는 영원한 갈등을 암시한다. 정원 정물화는 정원을 소유한 사람의 사치스러운 생활과 그림을 주문한 귀족의 낭비 취향을 보여주기도 한다. 예를 들면, 사냥 게임이 포함된 정물화는 그 귀족이 수렵에 얼마나 열심이었는지를 강조하는 수단이 된다. 나중에는 꽃과 과일, 화려한 물건들, 수집품들을 함께 구성해 재력을 과시하는 호화로운 정물화가 등장하는데, 부유함이 가장 중요한 주제이

면서 전통적으로 이어온 상징적인 의미도 유지했다. 예를 들면 뚜껑
이 열린 회중시계가 화장대에 올려져 있으면 빠르게 늙어가는 인생
을 표현한다는 식이다. 이러한 종류의 구도나 구성은 부유함과 사치
스러움을 찬양하기 위한 장식적인 역할에만 충실했다. 그럼에도 한
편에서는, 오로지 기록과 식물학적 관심만으로 식물원에서 재배되
는 희귀종을 그리고자 했던 순수한 예술가들도 찾아볼 수 있다.

여러 식물을 종류별로 구성한 그림이야말로 진정한 정물화일지 모른다. 여기에는 중세 정원을 배경으로 호박이 그려져 있다.

1696년부터 투스카나 대공의 전속 화가 바르톨로미오 빔비는 대공의 정원에서 재배되는 과일과 채소를 실물 크기의 그림으로 많이 남겼다.

바르톨로메오 빔비,59 호박,
1711년경, 피렌체 보타니코 미술관.60

정물화의 목적은 특별한 작물 생산을 기록해두기 위한 것이었다. 예를 들어 돌판에 새겨져 있는 내용에 의하면, 이 호박은 1771년에 피사에 있는 대공의 로열하이네스 농장에서 수확한 것이며, 160파운드(45kg)라고 한다.

얀 반 후이섬은 전통적인 어두운 배경을 포기하고 정원을 배경으로 정물을 그린 최초의 화가이다.

정원을 배경으로 세밀하게 그린 꽃과 과일의 화려한 구성이 두드러진다. 정원의 일부에는 석재 난간에 기댄 두 사람의 모습과 조각물을 볼 수 있다.

얀 반 후이섬, 과일 장식, 1722년, 로스엔젤레스 J. 폴 게티 미술관.

나비나 파리 같은 곤충을 넣어 짧은 인생의 암시와 함께 선과 악의 끝없는 갈등을 나타내고 있다.

돌난간의 덮개 위로 과일과 꽃 장식, 잎이 늘어져 있다. 만개한 꽃은 제 무게 때문에 처진 것으로 보인다.

11 철학자의 정원

The Philosopher's Garden

정원의 이미지는 사색과 연구에 전념할 수 있는 장소로서 고대 르네상스 시기 피렌체의 플라톤 아카데미 정원으로부터 영감을 끌어냈다. 예술가들이 신성의 완전함과 에덴 정원의 생명들을 위한 성스러운 공간 표현을 위해 그렇게 묘사했을 것이다.

정신적 여유를 위한 장소라는 고대 정원의 개념은 중세를 지나 르네상스 시대, 특히 로렌초 데 메디치에 의해 인본주의 정원으로 부활한다. 메디치는 피렌체 근교 카레지와 포조 아카이아노에 있는 자신의 정원61에 플라톤 아카데미를 설립하여 마르실리오 피치노62를 중심으로 헤르메스 주의를 구축했다. 베르길리우스의 이상이라는 프리즘을 통해 본 그리스와 로마 사상은 자연과 조화를 이루는 삶의 기초가 되었다. 16세기 말에서 17세기 초 개발된 네오스토이시즘63은 특히 철학자 유스티스 립시우스의 이론에서 출발한다. 그 이념에 따르면, 정원은 지혜와 지식의 양분을 공급받으며 문화적 탐구가 이루어지는 곳이지, 게으른 여유를 즐기기 위한 곳은 아니었다. 정원은 고요함의 미덕으로 존속할 수 있었으며, 영혼의 재창조를 위해 긴요한 정신적 장소가 되었다. 그곳은 철학의 실천이 자유롭게 추구될 수 있는 지식의 장소였다. 철학자들은 17세기 르네상스기,

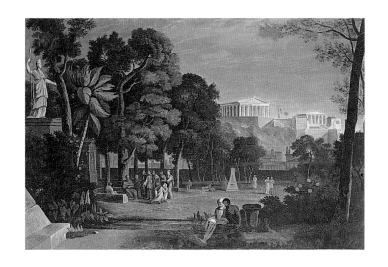

안탈 스트로마이어,⁶⁴
아테네 철학자들의 정원,
1844년, 개인 컬렉션.

신플라톤주의와 아리스토텔레스의 가르침으로부터 파생된 거창한 우주적 비전을 버리고 더 이상 지배받지 않게 된 자연과 인간관계에 다시 주목했다. 오히려 인간 스스로 자연을 능동적으로 받아들이고 적응하며 새로운 관계의 부활을 시도한 것이다. 이러한 개념들이 이성과 감정의 완벽한 융합을 통해 풍경화에 나타나기 시작했고, 나아가 새로운 풍경식 정원의 개념이 형성되는 데 반영되었다.

비밀 결사의 정원

Masonic Gardens

정원에서는 경이로움이나 매력 등의 대중적 레퍼토리와 별개로 보다 수준 높고 복잡한 미스터리에 대한 관심이 추구될 때가 있었다.

18세기, 유럽 전역에서는 비밀 결사회를 뜻하는 메이슨 이념이 확산되었고, 정원은 비밀 조직에 가입하는 통과 의례의 메시지를 담고 있는 복잡한 도상적 의미로 사용되었다. 그 메시지에 무엇이 숨겨져 있는지는 정확히 해독하기는 어렵지만, 초기 단계의 몇 가지 요소는 건축물의 부속 구조에 남겨져 있는 서명 목록을 통해 확인이 가능하다. 그 대부분은 이름을 통해 철학적 성향이 드러나기도 한다. 예를 들면 우정Friendship, 도덕Virtue, 지

니콜로 팔마,67 공개된 빌라 줄리아의 지도, 1777년.

혜Wisdom의 사원이라든지 메이슨의 원조격인 성전기사단[65]을 암시하는 중세의 탑이나 요새 같은 것들이다. 아울러, 이집트 문명에서 유래한 피라미드도 대표적인 상징이며, 로지크루션(로젠크로이츠)[66] 전통에서 만들어진 건물이나 동굴 등은 그곳에서 강령회가 이뤄지고 영혼의 연금술이 시도되었던 상징적 장소들이다. 즉, 비밀스러운 목적을 감추고자 하는 그들만의 건축이라는 것이다. 초기 단계의 특징적인 건축 요소는 도덕적·정신적 진보를 위한 몇 가지 미션을 포함하는 통과 의례 절차에 따라 배치된다. 정원은 그와 같은 상징과 통과 의례를 위한 공간이 된다. 1770~1780년 사이 조성된 프랑스 정원 중에는 메이슨 조직의 회원인 귀족 소유의 정원이 몇 개 있다. 샤트레 대공의 파리 몽소 정원이나 지라르댕 후작의 에름농빌 정원, 몽테스큐 백작의 모페르튀이Maupertuis 정원 등이 그것이다.

빛과 어둠의 강한 대비는 공존하
는 두 가지 요소를 암시하는 것
같다. 삶이 곧 죽음이듯 빛과 어
둠은 결국 같은 것이다.

쟈크 앙리 사블레,**68** 로만 엘레지,
1791년, 브레스트 보자르 미술관.**69**

피라미드 옆의 작은 기둥 두 개는
솔로몬 사원의 두 개의 기둥을 생
각나게 한다. 피라미드 내부에 도
덕의 사원이 지어진 것도 유사한
구조이다.

죽음의 상징인 피라미드는 사후에
영혼이 영원의 세계로 들어가는 입
구를 보여준다. 모뉴먼트 위를 덮은
아카시아는 육체는 죽어도 사상은
살아 있음을 보여주는 상징이다.

몽테스큐 백작의 정원 입구에 있는
피라미드는 클로드 니콜라스 르두
70에 의해 개념이 잡혔다.

1770년대 프랑스에서 만들어진 픽처레
스크한 정원들은 메이슨에 가입한 귀족
들의 소유가 많았다. 그때부터 정원은
산재한 건축 구조물과 함께 수수께끼
같은 통과 의례의 절차가 되었다.

죽음 혹은 삶 이후의 상징인 피라미드를 통
해 동굴이 이어진다. 이것은 정원의 도입 공
간이면서 새로운 삶으로 들어가는 관문이
다. 상징적 여정은 메이슨의 입회 자격을 시
험하기 위한 불의 출현과 세례 연못이 있는
커다란 공간에서 끝난다.

기둥은 도리스 양식 또는 투스카니아 양식으로 1780년경 만들어졌다. 폭은 약 50미터이며 애초 폐허를 표현하기 위한 것이 아니었다면 120미터 정도의 높이를 가정한 것이다.

레츠의 탑, 19세기 후반, 개인 컬렉션.

햇불을 들고 위협하는 모습의 나한상 두 개가 지키는 어두운 동굴을 지나 레츠의 황무지72 정원으로 들어간다. 정원에는 고딕 교회의 폐허, 오벨리스크, 중국풍 건축물, 피라미드 형상의 얼음집, 보트 창고 등이 있다.

파리 근교의 서북부 샹보르시 Chambourcy에 있는 데세르 데 레츠Désert de Retz는 레이신 드 몽빌73에 의해 1774~1789년에 만들어졌다. 숲을 배경으로 한 환상적인 탑 풍경은 레이신이 꿈꾸던 이상을 보여준다.

중국풍의 탑과 유사한 모습이며 실제로 거주 가능한 건축물이었다.

13 죽은 자의 정원
Gardens of the Dead

18세기 영국의 풍경식 정원에서는 납골 단지, 묘비, 기념비와 같은 망자의 오브제들이 필수적인 장식물로 등장한다.

18세기, 망자의 공간 요소들로 정원을 장식하는 관습은 교회 묘지를 금지하고 공동묘지를 만들게 하면서 시작되었다. 그 배경에는 죽은 자를 기억하는 기념물이나 구조물이 수집되어 죽음에 대한 숭배의 증거로 사용되었기 때문이다. 이러한 컬트 문화는 고대 그리스의 아르카디아[74] — 간결한 목가적 전원이 이상적으로 전개되는 — 의 이미지로부터 많은 부분을 가져온 것이다. 이것은 르네상스 말기 슬픈 감정을 전달하는 멜랑콜리 회화나 문학으로 나타나기 시작한다. 아르카디아에서 조차 죽음은 피할 수 없는 것이라는 생각을 받아들이면서

에티엔-루이 불레,[76] 뉴턴 기념비, 1784. 프랑스 국립 도서관.[77]

미학적 완벽함이나 영원함의 추구, 거칠고 험난한 세상을 벗어나 미지의 섬을 찾아가는 류의 영웅 이야기는 인기를 잃기 시작했다.

"아르카디아에 나는 있었다 Et in Arcadia ego"라는 경구는 "아르카디아에 있던 나도 결국 죽었다", "나는 죽어서 아르카디아에 있다"는 중의적 표현으로 해석된다. 이러한 경구는 전원 풍경을 그린 많은 그림 속의 묘비나 기념비에 새겨졌다. 1742년 영국의 시인 에드워드 영75의 시집 《밤의 상념 Night Thoughts》이 발표된 후, 죽음과 인간의 마음에 대한 성찰의 방편으로 정원을 연관 지으려는 생각이 확산되었다. 이 책은 영국뿐 아니라 독일, 프랑스 등 유럽 전역에서 압도적인 성공을 거두었으며, 묘지에 관한 어둠의 상념과 전기 낭만주의에 주제를 던져주기도 했다. 이 시점에서 정원은 더 이상 환희나 놀라움, 놀이의 장소가 아니라, 죽음의 상징이 침묵과 감정을 불러일으키는 기억·회상·멜랑콜리의 장소가 된다.

이것은 단순한 '메멘토 모리'[78]나 다가올 미래를 경고하는 불길함만은 아니다. 양치기들의 표정은 차라리 죽음을 앞둔 사람의 넋 잃은 침묵에 가깝다.

석판에 새겨진 "나는 아르카디아에 있었다"는 경구는 베르길리우스로부터 인용한 것이다. 아르카디아와 같은 목가적 이상향에서도 사람은 죽음을 피할 수 없음을 암시한다.

푸생은 슬픈 감정을 자극하기 위해 도덕적 교훈을 주제로 사용하고 있다.

행복과 죽음의 이분법은 로코코 시대부터 낭만주의 시대까지 예술과 문학의 가장 중요한 특징이었다. 이 당시의 정원은 무상한 멜랑콜리를 전하기에 이상적인 환경이었다.

위베르 로베르, 프랑스 모뉴먼트 미술관의 엘리제
정원, 1802년, 파리 카르나발레 박물관

엘리제Élysée 혹은 영웅들의 묘지 정
원이 삼나무, 소나무, 포플러에 둘
러싸인 풀밭으로 길게 이어지며 상
징적 의미들로 채워져 있다.

정원에서 영웅들에 대한 칭송
은 죽음에 대한 상념과 불가분
의 관계에 있다. 이 정원은 튀
렌,[79] 브왈로,[80] 몰리에르, 데카
르트와 같은 위인상이 꼭대기
에 장식된 탑들의 묘지이다.

알렉상드르 르누아르[81]는
1794년 파리의 아우구스티
누스 수도원을 프랑스 모뉴
먼트의 무덤인 엘리제 정원
으로 바꿨다.

파리와 근교의 프랑스 가톨
릭 교회에서 수집된 다양한
묘지 모뉴먼트를 모아 놓은
박물관이자, 일종의 고대
묘지의 이상적인 형태이다.

사를 쿠와세,[84] 장 자크 루소의 묘지, 1845년,
프랑스 폰테느의 사알리스 수도원.[85]

루소의 유해는 1794년 파리의
판테온으로 옮겨졌다.

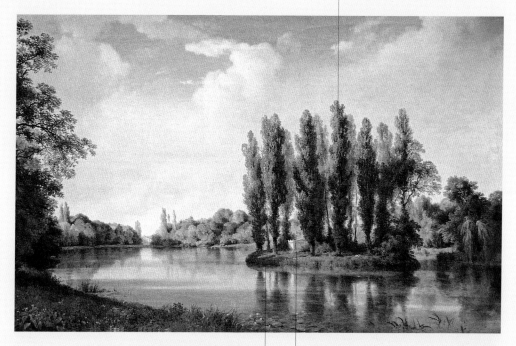

호수 가운데 있는 섬에는 열여섯 그루의
포플러가 둘러싼 묘지가 멀리에서도 보인
다. 이 모뉴먼트에는 다음과 같은 간결한
글귀가 새겨져 있다. "여기에 자연과 진리
를 사랑한 사람이 잠들어 있다"[82]

루소의 묘지는 위베르 로베르가 1778년 지라
르댕 후작의 정원에서 생애 마지막을 보낸 위
대한 철학자를 기념하기 위해 디자인했다.[83] 루
소의 묘지는 18세기 후반 낭만주의 정원에 만
들어진 전형적인 망자 정원의 사례이다.

존 컨스터블, 레이놀즈 기념비, 1833~1836년, 런던 국립 미술관.86

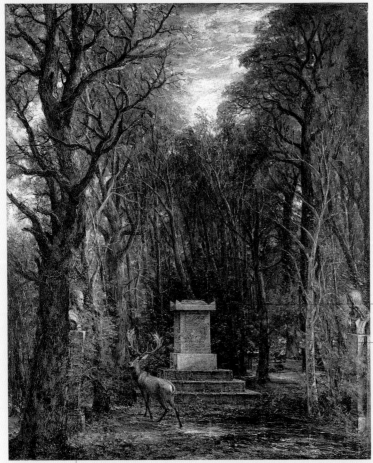

1812년, 영국 레세스터셔에 있는 조지 보몬트경 sir George Beaumont의 콜레오톤 정원의 화가이자 영국 왕립 미술원의 화가인 조슈아 레이놀즈 Joshua Reynolds를 기리기 위한 기념비가 세워졌다.

레이놀즈가 가장 좋아했던 두 명의 예술가가 보인다. 오른쪽은 라파엘로이고 왼쪽은 미켈란젤로이다.

정원은 기억과 추념의 장소로서 방문객을 더 높은 상태의 인식과 명상의 상태로 만든다. 두 명의 유명한 이탈리아 예술가의 흉상을 양쪽에 배치함으로써 '그랜드 스타일'을 옹호했던 예술가의 이미지를 환기시키고 있다.

아놀드 뵈클린,87 죽음의 섬, 1886년, 라이프치히 빌덴덴 퀸스테 미술관.88

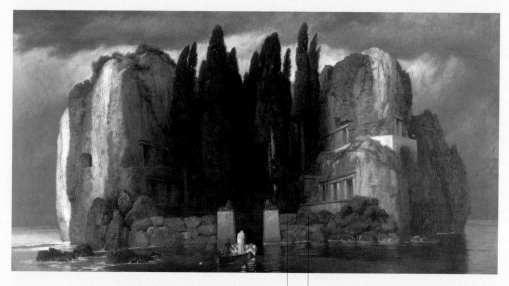

삼나무가 감싸고 있는 고대 무덤과 반원형의 바위섬이 물에서 솟구쳐 올라온 것처럼 보인다. 성역의 경계에 울타리를 두르는 전통에서 영감을 얻은 이 섬은 루소에게 헌정된 에름농빌 정원의 섬과 닮았다.

낭만주의의 전형적인 멜랑콜리와 무상한 고독감을 전하면서, 비현실적이고 불안한 자연 세계를 표현하는 그림이다.

검은색 외투를 입은 해골들이 정원 식
물들을 사랑스러운 듯 가꾸고 있다.
이 모습은 삶과 죽음의 영원한 동거를
상징한다.

휴고 심베리,[89] 죽음의 정원,
1896년, 헬싱키의 핀란드
아테네움 미술관.[90]

심베리의 그림에서는 핀란드 전
설에서 이끌어낸 초자연과 죽
음, 악마와 같은 요소들이 해학
적으로 그려진다.

으스스한 느낌의 이 그림
은 죽음이 삶의 일부이자
모든 생명체의 궁극적인
운명임을 상기시키는 것
으로 보인다.

14 명상의 정원

Gardens of Meditation

중국의 원림은 묵상과 명상을 위한 고요한 장소이며, 특별한 마음 상태에 이르기 위해 장식적 요소는 간결한 문자로 축약된다.

가쓰시카 호쿠사이,91
벚꽃, 1800년경,
캔사스시티 넬슨 아트킨스
미술관.92

중국의 원림은 서구 유럽 정원과 달리 그 정수에서부터 영원의 경관을 창출하기 위해(유럽 정원도 부분적으로는 그런 면은 있지만) 만들어졌다. 유럽 정원에서처럼 중국의 원림도 산과 호수의 모습을 갖고 있지만, 그것은 한 걸음에 건널 수 있는 의미적인 것일 뿐이며, 대부분은 정신의 특별한 상태를 환기시키려는 것이다. 정원은 공간에 있는 것이 아니라 궁극적으로 그 내면에 존재한다. 바로크 정원이든 풍경식 정원이든 서구 유럽의 정원 무대는 사람에 의해 만들어지는

반면, 중국의 원림은 정원을 표현하기 위해 인간을 필요로 하지 않는다. 정원에 생명력을 불어넣고 명상을 통해 그것과 하나가 되는 것은 정신이기 때문이다. 중국 원림은 지고한 선禪의 정원이며, 땅과 물, 하늘에 기氣가 흐르고 자연의 정신이 충만한 장소이다. 바위는 땅의 골격이며 물은 자연이 흐르는 기로서 미세한 공간에서조차 우주적 의미가 들어 있다. 사물을 이러한 시선으로 볼 때 바위는 산을 연상케 하지 않으며, 산은 산일 뿐이다. 이러한 사고는 마법적인 면을 배제한다. 한마디로 요약하면, 원림은 우주의 지고한 법칙에 따라 이루어진 장소이다. 다리나 정자와 같은 날아갈 듯한 전통 구조물은 자연 요소와 함께 공존한다. 일본 정원도 그런 점을 모방하고 응용하면서 종교적 원리에 따라 요소와 형태 배치가 이뤄지며, 마치 오랜 시간 동안 지켜온 전통의 산물 마냥, 우주적 질서 안에서 공간을 만들어내는 특별한 원리가 형성되어 왔다.

화면의 구도는 관찰자의 눈을 비움
과 고요함, 내부 공간의 차분함과
순수함으로 이끈다.

카노 치카노부,93
정원 풍경, 18세기 초,
개인 소장.

정원에서 의미 있는 요소
는 기세 있게 자란 매화
나무 줄기와 그 가지에서
우아하게 핀 매화의 대비
이다.

공간들은 먹과 황금색이 서서히 스
며드는 은근함에 둘러싸이고, 축약된
색채가 강조된 경계 담장에 의해 하
나의 공간을 이룬다.

15 원형 정원
Round Garden

시작도 끝도 없는 완벽한 이미지, 원에 대한 모티브는 특히 바로크 정원에서
함축적이며 강한 상징성으로 나타났다.

조반니 바티스타 페라리[94]는 1633년 출판된 《정원 식물 식재De
florum cultura》라는 논문에서 중심을 가지는 원형 정원의 일곱 가지 모
델을 제시하고 있다. 이 형태는 원형의 평면으로써 우주의 형상을
모방하려는 목적이었다. 페라리는 원의 완벽함을 이용해 르네상스
문화를 표현하면서 동시에 꽃의 정원 이미지를 통해 신성을 직설적
으로 표현하고자 했다. 16~17세기에 널리 퍼진 정원 디자인은 사각
형 또는 직사각형이 대부분이었고, 페라리와 같이 원형 정원을 만든
다는 생각은 매우 드문 일이었다. 그중 하나가 헨드릭 혼디우스의
그림을 통해 알려진 헤이그의 '모리셔스 왕자의 정원'이다. 정원은
사각형 안쪽에 두 개의 원형으로 구성된다. 왕자의 수행인이 쓴 기
념비의 기록에 따르면, 두 개의 원은 정복할 수 있는 세상이 단 하나
밖에 없음을 아쉬워한 알렉산더 대왕의 유명한 말을 암시한다고 한
다. 하지만 동시에 정사각형과 내접하는 원의 디자인은 피타고라스

헨드릭 혼디우스 1세,⁹⁵
모리셔스 왕자의 정원,
1622년 헤이그에서 출판된
《투시도 그리기 기법》에서
발췌.

의 원리가 포함되기도 하며, 우주 조화를 나타내는 화음 이론에 사용되거나 알베르티의 건축론에서도 사용된 원리이기도 하다. 원형 정원은 낙원이나 닫힌 정원, 겟세마네의 그리스도 정원에서 나타나는 이미지로 도상학적으로 볼 때 희귀한 것은 아니다. 신성의 완전함과 에덴 정원의 생명들을 위한 성스러운 공간을 표현하기 위해 그렇게 묘사했을 것이다.

신비한 지상 낙원, 성스러운 계단96에
그려진 프레스코화, 지오반니 구에라,97
1589년경, 로마 산죠반니 라테라노궁.

정원 중앙에는 선과 악을 알게 되는 지식의
나무가 서 있고, 그 모습은 그리스도의 십자
가를 연상시킨다.

지상 낙원은 여덟 개의 동심
원으로 구분되며 사람과 동물,
나무와 생울타리 등으로 둘러
싸여 있다. 숫자 8은 신약 성
서에서 그리스도의 부활에 해
당되며, 창조의 여덟 번째 날
을 의미한다.

지상 낙원의 상징적 형태는 중세
교회에서 악마를 가두기 위해 만든
미로와 흡사하다. 미로는 지상 낙
원의 이미지이면서, 죄악을 저지르
는 순간 지상 낙원이 사라질 수 있
음을 암시한다.

그리스도가 로마 군사들에게 붙들
리기 직전, 기도하고 안식을 구하
러 간 겟세마네 동산의 올리브 정
원 이야기가 그려져 있다.

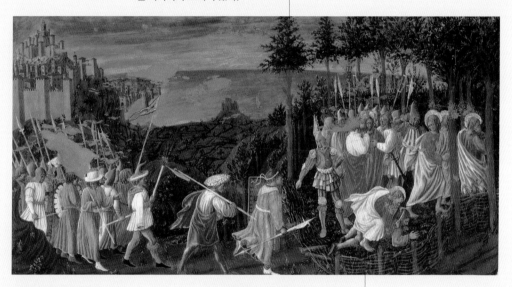

조반니 보카티,[98] 붙잡히는
그리스도, 1447년, 페루차의
움브리아 국립 미술관.[99]

겟세마네를 원형 정원으로 표현
한 도상은 자주 볼 수 있으며, 그
리스도가 그 정원에서 잡힌 것은
신의 말씀과 그의 왕국, 신성한
장소, 지상 낙원이 부정되었음을
강조한다.

원이 우주를 표현하는 것
만은 아니며, 타원이나 모
서리를 없앤 사각형도 동
등한 이미지를 나타낸다.

페라리 논문의 오벌(난형)
정원은 보로미니 돔 구조
와 유사하다.

산 카를로 돔의 오벌은 특히 고딕 양식으
로 된 죠바니 바티스타 페라리 정원의 장
식적 레퍼토리에서 가져온 것이다.

페라리는 논문 《꽃의 문화De florum cultura》에서 원형 정원의 드
로잉은 기하학적 패턴에서 온 것이라고 했다. 이 시스템은 16세
기 이탈리아 식물원 디자인에서 영감을 얻은 것으로, 어떤 학자
들은 보로미니의 초기 작품의 모델이 되었다고도 한다.

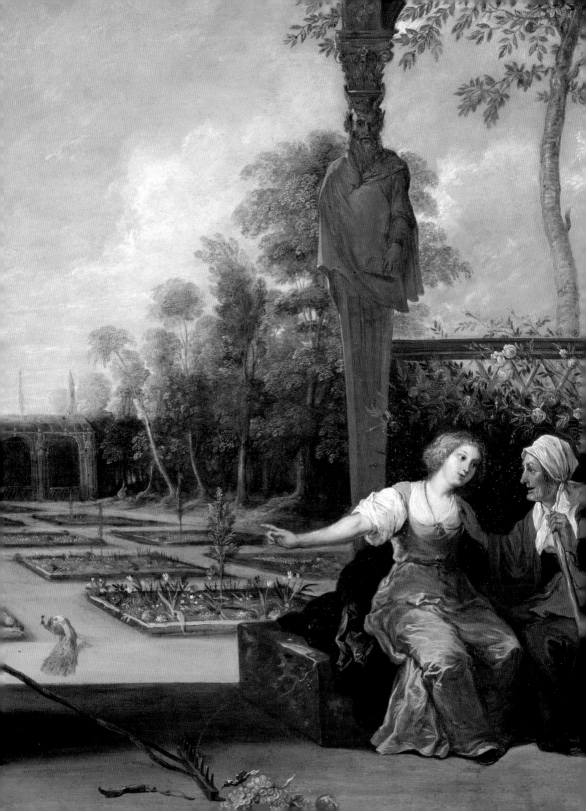

문학 속 정원들

Literary Gardens

황금시대의 정원

헤스페리데스 정원

플로라의 정원

포모나의 정원

비너스의 정원

장미 이야기

단테의 정원

보카치오의 정원

페트라르카의 정원

폴리필로의 정원

아르미드의 정원

실낙원

정원의 요정들

◀ 데이비드 테니르스 2세, 베르툼누스와 포모나(부분), 17세기, 빈 미술사 박물관.1

1 황금시대의 정원
Garden of the Golden Age

그곳은 행복과 평화, 그리고 영원불변의 것들로 가득 찬 섬이자 이상향의 전형이었다.

모든 문명과 시대는 태초의 풍요로움과 행복에 대해 저마다의 관념을 갖고 있다. 축복의 시대, 황금시대, 낙원, 그 어떤 정원의 개념이든 동일한 점은 고요함과 조화로움이 지배하는 장소와 시간이라는 것이다. 헤시오도스[2]는《일과 날(106-26)》[3]에서, 불운이 닥칠지 모른다는 공포나 노동에 시달리지 않고 어떻게 신들처럼 평화롭게 살 수 있는가에 대해 이야기한다. 사람들은 늙어가는 것을 두려워하지 않고 언제나 건강하며 활기찬 상태를 유지하고, 연회와 유희를 즐기며 죽음은 이들이 잠들었을 때 찾아온다. 제우스가 이들을 찾아와 선한 영혼의 상태로 바꿔 놓는 것이 바로 죽음이라는 것이다. 죽은 자들은 지하 세계로 내려가 언젠가는 죽게 될 또 다른 사람들의 수호자로서 그들에게 부를 나누어주는 일을 한다. 오비디우스는《변신 이야기(1.89-112)》에서 원초적인 황금시대, 그리고 영원한 젊음과 생기의 신화에 대해 썼다. 씨앗이 없이도 꽃이 자라고 땅에서 저절

로 작물이 생겨나는 신화이다. 황금시대나 기독교적 낙원을 상실한 후, 우리는 보다 나은 시대에 대한 향수라는 주제를 정원에서 끊임없이 발견할 수 있다. 정원은 '행복한 장소locus amoenus', '세속과 시간에서 벗어난 장소'로서 이상향을 그린 최초의 예이다.

그림은 신화의 줄거리를 통해 지상 낙원을 표현
하고 있다. 낙원의 중앙에는 나무가 서 있다. 시
인들이 묘사한 다른 정원들과 달리 이곳은 벽으
로 둘러싸여 외부의 위험을 막아주며 가장 원초
적인 즐거움의 상태를 그리고 있다.

황금시대의 사람들은 땅
에서 저절로 자라난 과일
을 먹고, 노동과 불안에
시달리지 않으며 살았다.

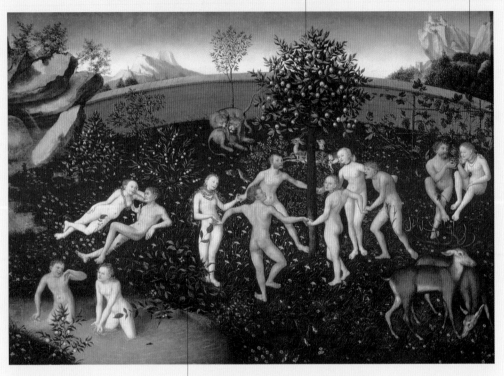

루카스 크라나흐,[6] 황금시대,
1530년, 뮌헨 알테 피나코테크
미술관.[7]

사람들은 언제나 활기찬 상태를 유지했
고, 잠든 사이에 죽어 영혼이 되었다. 죽
은 자들은 공기로 만든 옷을 입고 하늘을
떠다녔다. 황금시대의 정원은 영원한 젊
음과 생기의 공간이다.

2 헤스페리데스 정원
The Garden of the Hesperides

황금시대의 정원은 서쪽 바다 끝에 있는 신들의 정원인 헤스페리데스와 같은 곳이라고 전해져오는 전설의 장소이다.

헤라와 제우스의 결혼 선물로 땅의 신 가이아가 주었다는 헤스페리데스 정원은 님프들이 돌보며, 라돈이라는 용이 정원 안의 황금사과를 지킨다는 신화가 있다. 뱀과 생명의 나무가 있는 아담과 이브의 에덴 정원과 내용상으로는 구분하기 어려울 정도로 닮아 있다. 헤스페리데스 정원에는 아이글레, 아레투사, 헤스페레로 불리는 세 명의 님프[8]가 있었다. 밤의 딸, 석양의 님프로 불린 그들의 정원에는 죽음 이후에 관한 아주 오래된 이미지를 갖고 있다. 정원 가운데에 있는 생명의 나무는 그 무엇보다 소

헤스페리데스 정원과 헤라클레스, 4세기 중엽, 로마 비아라티나 지하 묘지.

중하게 지켜지며, 헤라클레스도 죽지 않고 싸움에서 이기려면 그 황금 사과를 따야 했다고 한다. 고대 그리스의 시인 핀다르Pindar는 이 위대한 정원에 들어가는 길에는 켤코 시들지 않는 아주 많은 황금 꽃이 있다고 상상했다. 헤스페리데스 정원은 에덴 정원의 모습과 일치한다. 영생을 원하는 사람은 황금 사과로 상징되는 그곳에 들어가야만 한다. 헤스페리데스에서의 용은 창세기에서 뱀과 같은 존재로 영생을 원하는 사람이 마주하는 장벽이자 도전이다. 헤라클레스는 최고의 것을 얻기 위해 모든 난관을 극복하는 영웅상을 보여준다.

헤스페리데스 정원의 황금 사과가 어떤 열매였는지는 확실하게 알려져 있지 않다. 그리스어로 멜론을 그렇게 불렀다고도 하며, '둥근 열매' 또는 일반적인 '나무 열매'의 의미로 쓰였다. 르네상스와 그 이후에는 오렌지라고 받아들여졌다.

헤스페리데스 정원은 낙원을 상징한다. 창세기의 뱀에 해당되는 용은 영원한 생명을 얻기 위해 극복해야 할 장애를 의미한다.

전설에 의하면 황금 사과가 달린 나무를 돌보고 있는 세 명의 님프는 아이글레, 아레투사, 헤스페레라고 한다.

에드워드 번-존스,9 헤스페리데스 정원, 1870~1873년, 개인 컬렉션.

3 플로라의 정원
The Garden of Flora

플로라는 고대 이탈리아의 꽃의 여신이다. 봄의 풍요로움을 관장하는 여신으로 꽃과 작물이 자라는 정원의 수호자이다.

로마 신화에서 정원의 비옥함을 기원하는 믿음은 꽃을 피우는 모든 것을 주재하는 신 플로라를 통해 구체화된다. 플로라에 대한 숭배의 바탕에는 성적인 내용을 포함해 고대의 주술적 관습과 연관이 있다. 이를 통해 우리는 정원에 관련된 자연주의적 믿음이 얼마나 로마 문명에 뿌리 깊게 자리 잡고 있는지를 알 수 있다. 오비디우스는 플로라를 그리스 신화에 등장하는 클로리스[10]라고 이야기한다. 어느 봄날, 제피로스[11]는 들판을 걷다 클로리스를 보고 사랑에 빠진다. 제피로스는 그녀를 납치한 후, 나중에 제대로 식을 올려 그녀와 결혼한다. 제피로스는 그 보상이자 자신의 사랑에 대한 표시로, 그녀에게 꽃과 정원과 경작지를 관장하게 한다. 플로라의 정원에는 너무나도 다양한 꽃들이 있어서, 그녀 자신도 꽃을 다 셀 수 없을 정도였다고 한다. 플로라의 이미지는 특히 그녀가 관장하는 계절인 봄의 이미지로 잘 드러나며, 보통 무수한 꽃들이 심어진 화려한 정원을 배경으

로 그려지곤 한다. 플로라의 모습은 자연 현상과 요소를 소재로 한 특히 풍요롭고 비옥한 대지의 양면을 묘사한 이미지에서 볼 수 있다. 그 양면의 하나는 양분과 증식을 위한 실용적인 이미지이고, 다른 하나는 개화의 신비를 강조한 쾌락과 낙원의 이미지이다.

전경에 보이는 정원은 꽃이 재배되는 전형적인 네덜란드 정원의 특징을 보여준다. 꽃밭은 끝없는 들판과 작은 호수들이 있는 더 '자연스러운' 배경과 대비된다.

대얀 브뢰헐14과 헨드릭 반 발렌,15 플로라의 정원, 1620년경, 두라초 팔라비시니 컬렉션.16

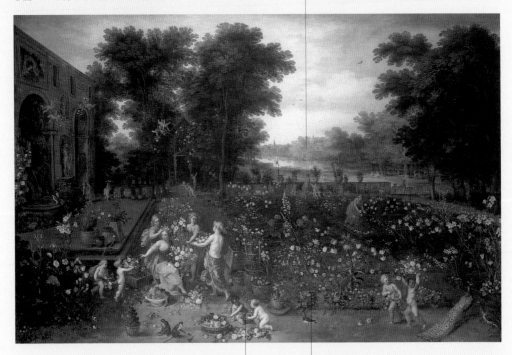

천사들이 화환을 만들고 있다. 화환은 플로라에게 바치는 축제 플로라리아Floralia에서 빠질 수 없는 요소였다. 축제 기간 동안 사람들은 화환을 사원이나 집에 걸어두거나 목에 두르곤 했다.

저마다 다른 계절에 피는 수많은 종류의 꽃들이 정원에서 자라고 있다. 평범하지 않은 묘사로 볼 때 이 그림이 플로라의 정원임을 알 수 있다. 오비디우스의 시 '달력(5,206-22)'에서 플로라는 이렇게 말한다. "나는 언제까지나 봄을 사랑해. 1년 내내 빛이 넘치고 나무들은 늘 푸르리…"

4 포모나의 정원

The Garden of Pomona

플로라에 상응하는 고대 로마의 여신 포모나는 과일의 주재자 또는 과실의 여인으로 숭배되었다. 포모나는 과수원과 채원의 수호자이다.

포모나라는 이름은 과일을 뜻하는 라틴어 포뭄pomum 에서 유래했다. 우리가 알고 있는 포모나의 이미지는 대개 오비디우스의 《변신 이야기》에서 가져온 것이다. 《변신 이야기》에서 오비디우스는 여러 구혼자들을 받아들이지 않고 오직 정원 가꾸기에만 몰두했던 여인 포모나에 대해 이야기한다. 계절의 순환과 비옥한 대지를 주관하는 신 베르툼누스는 포모나에게 빠지게 되고, 그녀에게 구애하기 위해 자신의 능력을 이용해 다양한 모습으로 변신하며 그녀의 눈을 속이려 한다. 어느 날, 베르툼누스는 지팡이를 짚은 노파의 모습으로 그녀에게 접근하는 데 성공하고, 자신의 여러 모습들을 장난스럽게 보여준다. 하지만 여전히 포모나의 마음을 얻지 못하자 힘으로 그녀를 취하고자 한다. 이윽고, 그가 신으로서의 모습을 드러내자, 포모나는 베르툼누스의 마음을 받아들인다. 포모나의 이야기는 17세기 네덜란드나 플랑드르 화가들이 선호했던 주제였다. 그중에서도 특히 노

브뤼셀 태피스트리 공방,
포도를 수확하는 사람으로
포모나에게 자신을
소개하는 베르툼누스,
1540~1560년, 빈 미술사
박물관.17

파의 모습으로 변신한 베르툼누스가 포모나에게 말을 거는 장면이
인기 있었다. 플랑드르 화가들이 좋아했던 이 모티프는 다시 돌아온
따뜻한 계절과 비옥한 대지를 축하할 목적으로 포모나에게 바쳐지
곤 했다.

구역을 일정하게 나눠 같은 식물끼리 배치한 네덜란드식 정원이 그림의 배경으로 보인다. 대개 꽃이 함께 심겨져 있고, 식물이 자라는 아치형 담장도 보인다. 평화롭고 풍요로운 정원의 모습은 이야기의 행복한 결말을 암시하는 듯하다.

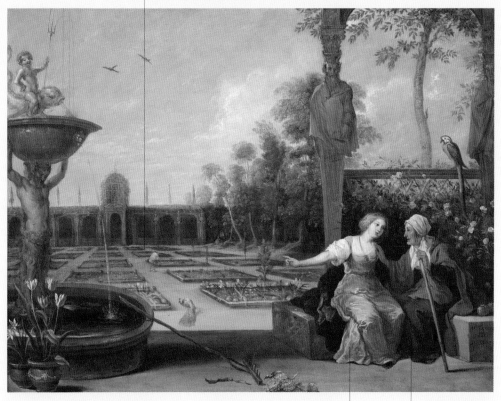

데이비드 테니르스 2세,**18** 베르툼누스와 포모나(부분), 17세기, 빈 미술사 박물관.

베르툼누스가 포모나의 마음을 얻기 위해 노파로 변신한 장면은 17세기 플랑드르 화가들 사이에서 선호되던 소재였다. 이 이야기는 종종 넓은 정원을 배경으로 그려진다.

베르툼누스라는 이름은 '순환하다', '변화하다'라는 뜻의 라틴어 베르테레vertere에서 온 것으로 보인다. 이는 계절의 순환과 꽃이 열매를 맺는 변화 과정을 나타낸다.

5 비너스의 정원
The Garden of Venus

고전 문학에서 언급되는 비너스의 정원은 나중에 등장하는 '사랑의 정원'의
원조격으로 묘사되며, 여신은 정원의 수호자로서 상징된다.

고대 그리스의 붉은 그림
꽃병. 정원의 아프로디테,
B.C.420~B.C.400년, 런던
영국 박물관.22

그리스의 여성 시인 사포19는 아프로디테20의 정원을 '맛있는 사과
가 열리는 과수원', '키프로스(비너스)가 장미 덩굴 아래에서 다스리
는 곳'으로 묘사한다. 비너스의 정원은 호메로스가 아프로디테에게
바친 찬가에도 등장하는데, '아프
로디테는 사랑스러운 미소를 지
으며 트로이로 서둘러 떠났다. 그
녀의 향기로운 정원을 뒤로 하
고…'라는 구절에서 볼 수 있다.
비너스의 정원은 프란체스코 콜
로나의 책《폴리필로의 꿈》21에
서도 간략하게 묘사된다. 주인공
폴리필로는 '사랑의 배'를 타고 비
너스의 정원으로 향하는데, 이 정

원은 키테라Cythera 섬에 있다. 정원은 열두 개의 동심원으로 이루어져 있으며, 각각의 원들은 스무 개의 구역으로 나뉜다. 전체적인 배치는 당시 마법의 숫자로 여겨졌던 두 개의 숫자 10과 7에 기초한 상징적인 기하학에 따라 구성되었다. 10은 정오각형이나 황금 비례와 관련된 수이며, 피타고라스의 원리에서는 풍요와 완전함을 나타내는 숫자라고 여겨졌다. 한편 7은 당시에 관찰할 수 있었던 태양계의 일곱 개 행성을 나타내는 숫자이다. 정원을 중심에 두고 둘러싸는 원형 계단은 생산적인 자연을 암시한다. 정원을 둘러싼 동심원들은 수풀과 초원, 회양목 생울타리, 토피어리, 신전들과 교차하며 배열되어 있다. 예술가들은 비너스의 정원이 가진 중의적이고 특이한 상징들에 주목하며 이를 소재로 삼았다. 특히 주목할 만한 작품은 바토의 아연화(페트갈랑트)인데, 사랑의 섬을 향해가는 여러 장소의 여정들이 묘사된다.

고대 그리스 문학에 바탕을 두고 그려진 정원이다. 그림에서 우리는 정원에 퍼지는 향기와 큐피드의 날갯짓이 자아내는 경이로운 음악 소리를 떠올릴 수 있다.

사랑의 정원에서 많은 큐피드들이 붉고 노란 사과를 따 먹거나 놀고 있다. 조각의 모습으로 그려진 비너스는 이 장면 전체를 굽어보고 있으며 그녀의 탄생을 상징하는 조개껍데기를 들고 있다.

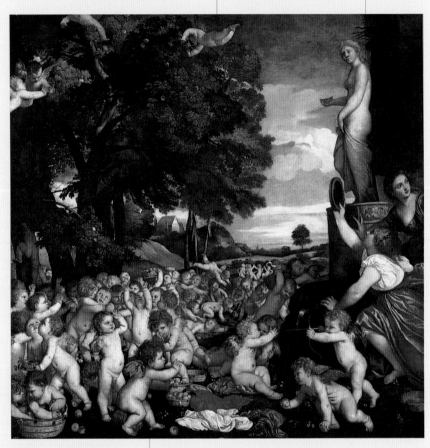

티치아노,**24** 비너스를 경배함, 1519년, 마드리드 프라도 미술관.

그림은 미술사학자들 사이에서 그리스의 시인 필로스트라투스(B.C.190)가 나폴리의 빌라에서 직접 보았거나 상상했던 예순네 개의 그림들을 묘사한 에이코네스(상상)**23**에서 유래한 것이라는 견해도 있다.

젊은 연인들을 사랑의 섬으로 데려다준 배로 다시 돌아가는 길가에 비너스 조각상이 보인다. 젊은 연인들의 마지막 목적이 마치 폴리필로의 꿈(힙네로토마키아 폴리필리)에서 망설이는 주인공을 보는 듯하다.

장 앙투안 바토,26 키테라섬으로의 순례, 1717년, 파리 루브르 박물관.

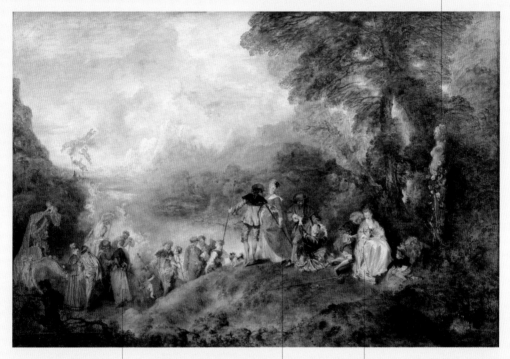

바로크 시대의 웅장한 연회를 대신해 변덕스러움과 순수 미묘한 감정-페트갈랑트에 대한 목가적인 감성의 편견이 섞인 모습-은 로코코 정원의 전형적인 표현이다.

바토는 페트갈랑트25 장르를 개척하고 트렌드를 만든 인물이다. 로코코 전성기의 프랑스에서 확산된 라이프 스타일을 세련되게 해석한 화가로서, 새로운 사회 내부에서 유행된 페트갈랑트나 축제, 음악을 그려냈다.

베르사유를 중심으로 주류를 이룬 루이 14세의 정치와 문화적 흐름은 17세기가 되자 깨지기 시작한다. 엄격하며 권위적 보여주기에 치중했던 예술 작품들은 더 가벼운 주제와 대상으로 바뀌며, 친근함이나 천박함, 연애와 같은 개인적 차원의 장면들로 대체되어 갔다.

6 장미 이야기

Le Roman de la Rose

《장미 이야기》는 13세기 유럽에서 궁정 연애 문학의 등장과 함께 정원의 의미를 구체화하는 시초가 된 작품이다.

운문 형식의 《장미 이야기 Le Roman de la Rose》는 두 부분으로 구성된다. 1230년경 기욤 드 로리스[27]가 처음 4,058행을 쓴 후, 40년이지나 쟝 드 묑[28]이 18,000구를 추가해 완성했다. 이 작품은 궁정 연애의 고상함을 벗어나지 않도록 사랑을 얻기 위한 기술 ars amandi 을 은유적으로 표현하면서 이야기를 풀어가고 있다. 사랑의 대상은 '장미'로 표현하고, 사랑을 찾아가는 과정에서 나타나는 심리와 태도를 의인화하여 그들 간의 관계와 갈등을 묘사하고 있다. 주인공은 자신이 꾸었던 꿈 이야기를 하는 1인칭 화자로 등장한다.

'선행'과 '사랑'이 다스리는 성 안의 정원에 들어가게 된 주인공이 어느 곳에서 장미꽃 봉우리의 아름다운 모습에 매혹되어 시선을 떼지 못하다가 결국 '사랑'의 화살을 맞아 '장미'와 사랑의 감정에 빠지게 된다. '이성'은 그에게 정신 차리라고 설득하지만 결국 사랑에 대해 충성과 맹세를 하고 만다. 장미의 사랑을 얻기 위해 싸우며, '위험'과

기도서 책 장식 장인,
《질투의 성》 삽화,
1490년경, 런던 국립
도서관.29

'질투', '모략'이 쳐놓은 모든 방해를 극복한 우리의 영웅은 '선한 영접'의 도움을 받아 그의 의지를 이어가고, 결국 연인과 만나기에 이른다. 하지만 '질투'가 '선한 영접 fairy welcome'을 붙잡아 '질투'의 성 감옥에 가두게 된다. 연인은 탄식하며….

첫 번째 책의 내용은 여기에서 끝난다. 쟝드묑의 2부는 '선한 영접'이 풀려나고, 이야기 구성을 여러 번 틀어 주인공은 장미와 재회하게 되는 것으로 종결된다. 소설 속의 예술적 표현, 특히 사랑의 정원에 대한 묘사는 1부에서 더 시적이며, 세속적인 정원의 디테일이 차례로 묘사되었던 점에서 2부보다 뛰어나다는 평가를 받는다.

높은 벽은 장미의 정원이 닫혀 있고 보호되고 있음을 보여준다. 아울러 바깥세상과 내부를 명확하게 구별 지으며, 일상생활과 의무적인 노동 사이의 쉼을 나타낸다.

많은 시행착오를 거친 후 주인공 '사랑'은 장미를 정복하는 데 성공한다.

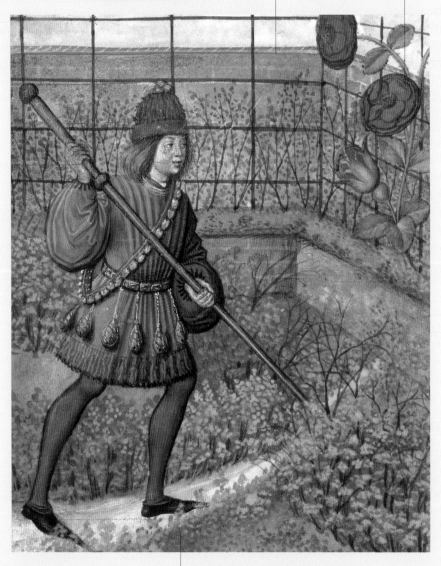

장미를 가꾸고 있는 사랑, 《장미 이야기》 삽화, 1450년경, 런던 영국 도서관.30

'선한 영접'의 정원은 전통적인 사랑의 정원으로 꾸며진 상상의 공간이며, 에덴 정원의 모습과 섞여 있다. 그곳은 행복과 풍요, 영원한 젊음이 있는 곳이다.

7 단테의 정원
Dante's Garden

단테의 여정은 '어둠의 숲'에서 시작해 '진정한 정원'에서 끝을 맺는다. 이 정원은 다양한 꽃들과 장미가 가득한 천국의 낙원이다.

프리아모 델라 퀘르시아,32 짐승의 공격을 받는 단테. 1440~1450년경, 런던 영국 도서관.

최근의 연구에 의하면 《단테의 신곡》31은 《장미 이야기》의 종교적 버전이라고 할 수 있다. 신곡은 정원을 지나오는 길이 어떻게 인도의 길이 될 수 있는가에 관해 이해의 실마리를 제공하기 때문이다. 단테의 여정은 '어둠의 숲'에서 시작해 진정한 의미의 '정원'에서 끝을 맺는다. 이 정원은 다양한 꽃들과 장미가 가득한 천국의 낙원이다. 단테의 시는 어둠의 숲에 대한 묘사부터 시작하는데, 어둠의 숲은 성서에서 말하는 죄악에 잠식당한 삶을 나타낸다. 단테는 시인 베르길리우스와 함께 낙원과 구원으로의 여정에 오른다. 낙원은 꽃

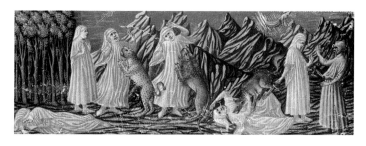

들로 뒤덮인 제한된 공간이자 빛의 정원이다. 이 정원에는 축복을 받은 자들이 '흰 장미'를 이루고 있는데, 이 장미는 신에 대한 찬미를 전하는 향기를 풍긴다. 이것은 성모 마리아의 장미를 암시하는 전형적인 꽃이다. 화려한 꽃들은 강한 향기를 풍기며 이해와 사랑이 그러하듯 촉각·시각·후각 등 모든 감각들이 함께 조화된다. 단테의 낙원은 구조적으로는 중세 정원을 연상하게 하지만, 실세계의 정원들처럼 단순히 감각적 쾌락만을 위한 공간은 아니다. 오히려 물질을 소유함이 아닌, 영혼과 순수함의 끝없는 변화를 직시하는 데서 기쁨을 얻는, 완전한 영적인 공간이라 할 수 있다.

8 보카치오의 정원

Boccaccio's Garden

조반니 보카치오의 《데카메론》에서 세 번째 날에 묘사된 정원은 중세 정원에서 르네상스 정원으로의 변화로 해석하는 견해가 있다.

보카치오의 《데카메론》에서 젊은 남녀의 이야기 삽화, 1370년경, 파리 국립 도서관.[35]

보카치오[33]의 《데카메론》[34]은 1348년 흑사병이 창궐하던 시기를 배경으로 하는 단편 소설집이다. 젊은 귀족들은 역병을 피해 피렌체 근교의 구릉지 마을 피에졸레의 한 저택을 피난처로 삼는다. 그들은 세 번째 날, 중앙 공간을 중심으로 주변에 나무 그늘과 장미 덩굴이 있는 높은 벽으로 둘러싸인 정원으로 옮겨간다. 이 정원은 많은 꽃들이 산재한 잔디밭으로 되어 있고 중앙에는 백색 대리석으로 만든 세련된 형태의 분수가 있

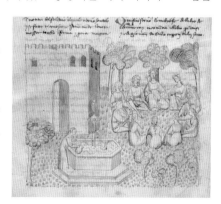

으며, 분수의 조형물로부터 물이 뿜어져 나와 여러 갈래의 인공 수로로 흘러간다. 분수의 정교한 형태와 수로의 이미지에서부터 이미 인본주의 정

신을 엿볼 수 있다. 중세적 영향이 아직 미적 특징 속에 남아 있기는 하지만, 이 정원은 과거보다 상징이나 은유적 요소로부터 자유롭다. 이제 정원은 보다 세속적이고 자연주의적 어휘로 묘사되며, 개념과 디자인이 통합되어 르네상스 정원의 전조가 나타나고 있는 것이다. 프랑스 국립 도서관에는 보카치오가 직접 흑갈색 물감을 써서 펜으로 그린 정원의 삽화가 소장되어 있다. 그림에서 사람들은 꽃이 심어진 잔디밭에 둥글게 둘러앉아 있고, 작은 비너스 상을 받치고 있는 육각형 분수가 보인다. 비너스 상 밑에는 물을 뿜어내는 네 개의 동물머리 형상들이 있다.

《데카메론》 중 시모나와 파스퀴노[36] 이
야기는 "그 해 수많은 포도를 맺어 정원
가득 강렬한 향을 내는" 포도 덩굴이 자
라는 아름다운 그늘 정자를 배경으로 묘
사되어 있다.

《데카메론》 중 시모나와 파스퀴노
이야기, 조반니 보카치오, 1432년경,
책 장식 삽화, 파리 아스날 도서관.[37]

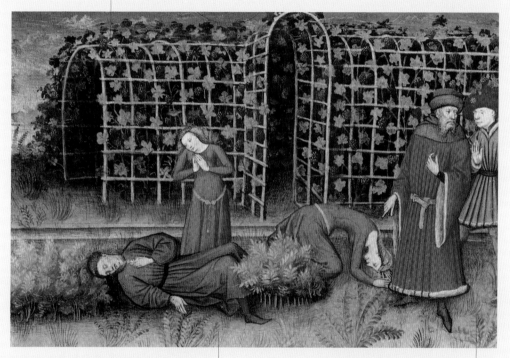

이 비극적인 이야기에서 파스퀴노는 세
이지 잎을 이에 문질렀다가 돌연사한다.
시모나는 자신의 연인을 살해했다는 죄
명으로 잡혀 정원에서 재판을 받는다. 시
모나 역시 그 상황을 재현하면서 세이지
잎을 이에 문지른 후 죽는다.

보카치오의 정원에 나타난 상징
적 요소들은 여전히 중세의 영향
이 남아 있지만, 자연주의적 면모
를 보이고 있다.

이어지는 이야기의 배경에 묘사된 두 명의 수녀들은 농아인 마제토가 아무 말도 못한다고 믿고, 그를 이용해 자신들의 욕망을 채운다.

화단은 단순하고 밝은 모습의 풀밭으로 묘사되어 있다.

수녀원의 정원사 마제토, 책 장식 삽화, 15세기, 파리 국립 도서관.

수녀원의 정원은 장미 덩굴의 격자 트렐리스 구조에 둘러싸여 있다. 수녀들의 악행은 정원을 통해 암시하는 동정녀 마리아의 장미를 비웃는 듯하다.

마제토는 농아 행세를 해 수녀원의 정원사로 고용되었다.

아놀드 뵈클린,[41] 프란체스코 페트라르카, 1863년, 라이프치히 빌덴덴 퀸스테 미술관.[42]

페트라르카에게 있어서 정원의 소중함은 "졸졸 흐르는 개울가, 지친 영혼이 정원 그늘에서 새로운 힘을 얻는다"는 그의 시적 표현에서도 느낄 수 있다.

페트라르카는 정원의 고요함에서 명상과 영감을 추구한 인본주의 작가 중 한 명이다.

10 폴리필로의 정원

Gardens of Poliphilo

《폴리필로의 꿈》[43]은 1499년 베니스에서 인쇄된 프란체스코 콜로나[44]의 소설이다. 이 책은 사랑을 쟁취하기 위한 꿈속의 투쟁을 그리고 있으며, 그 배경이 되는 르네상스 정원의 특징을 요약해 보여준다.

이해하기 쉬운 글은 아니지만, 《폴리필로의 꿈》은 님프인 폴리아 Polia 와 사랑에 빠진 폴리필로가 꿈속에서 겪게 되는 여행 이야기다. 신비로운 여정에 나선 주인공이 겪게 되는 모험의 의미는 다양한 방식으로 해석되어왔다. 고대의 유적이 흩어져 있는 이국적인 곳을 지나던 폴리필로는 길을 잃고 헤매다가 어떤 장엄한 궁전에 도착하게 된다. 여기에서 그는 많은 정원 중 첫 번째 정원을 엿보게 되는데, 이 정원은 자연이 인공적 요소들로 대체되어 매우 추상적인 환경으로 구성되어 있었다. 첫 번째 정원의 모든 식물은 투명한 유리로 만들어져 있고, 반짝이는 잎에 황금 가지를 가진 회양목은 토피어리 형태로 다듬어져 있다. 대칭을 이룬 회양목 사이에는 키 큰 삼나무가 서 있다. 폴리필로는 두 번째 정원에서 복잡한 미로를 만나게 된다. 이곳은 일곱 개의 원형 통로와 일곱 개의 탑, 그리고 배가 다니는 물길로 구성되어 있다. 미로는 인간 생애의 일곱 단계를 의미한다. 그

sopra il fonte. Nelquale aptamente era infixo uno serpe aureo ficto ob-
repere fora duna latebrosa crepidine di saxo. Cum intuoliti uertigini ,di
conueniente crassitudine euomeua largamente nel sonoro fonte la chia-
rissima aqua. Onde per tale magisterio il significo artifice, il serpe hauea
fuso inglobato, per infrenare lo impeto dellaqua. Laquale per libero mea
to & directo fistulato harebbe ultra gli limiri del fonte sparso.
 Sopra la plana del præfato sepulchro la Diuina Genitrice sedeua
puerpeta exsculpta, nó sencia súmo stupore di ptiosa petra Sardonyce tri
colore, sopra una sedula antiqria, nó excedéte la sua sessióe della sardoa ue
na, ma cú íredibile suéto & artificio era tutto il cythereo corpusculo del-
la uéa lactea del onyce, &sis deuestito, p cõ solansite era relicto uno uelami
ne della rubra uena cælante lo arcano della natura, uelando parte di una
coxa, & il residuo sopra la plana descendeua. Demigrando poscia sopra p

중앙에 있는 '죽음을 거두는 용'은 삶의 어느 순간에든 갑자기 찾아
올 수 있는 죽음을 암시한다. 세 번째 정원은 전체가 값비싼 비단으
로 이루어져 있다. 회양목과 삼나무 역시 비단으로 만들어져 있고,
황금 가지에는 과일 모양의 아름다운 보석이 열린다. 이 인공 정원
들은 키테라섬에 있는 비너스의 정원과 대응된다. 폴리필로가 묘사
하는 정원들은 매혹적인 것들로 가득하지만 도달할 수 없는, 그럼에
도 이성적으로 기술된 규칙의 세계였다.

크리스탈 정원, 《힙네로토마키아 폴리필리》
프랑스어판(1564년)에서 인용.

폴리필로가 이성과 의지를 상징하는 로
지스티카Logistica, 테레미아Thelemia와
함께 수정 정원crystal garden에 들어서
고 있다.

고대부터 유래한 살아 있
는 토피어리가 르네상스 정
원에 다시 등장하며, 후에
는 전 세계로 확산되었다.
이는 이탈리아 정원 양식의
특징적 요소이기도 하다.

폴리필로의 꿈은 이탈리아
의 인본주의 정원의 진정
한 표본이라고 여겨지며,
예술가들은 여기에서 영감
을 얻곤 했다.

이 정원의 특이한 점은 배를 타고 들어갈 수는 있지만 되돌아 나오지는 못하며, 결국 가운데에 있는 용과 마주치는 것으로 끝난다는 것이다.

물의 미로, 힙네로토마키아 폴리필리 프랑스어판(1564년)으로부터 발췌.

물의 미로는 일곱 개의 원형 통로와 일곱 개의 탑으로 이루어져 있다.

내부 통로는 물길로 이루어져 있으며, 인간의 삶을 상징한다.

11 아르미드의 정원

Armida's Garden

아르미드의 정원은 쾌락의 꿈이란 결국 깨고 말 것임을 터득하게 되는, 덧없음으로 가득 찬 곳이다.

1차 십자군 원정을 묘사한 토르콰토 타소[45]의 대서사시《해방된 예루살렘》[46](1580)에는 이교도 요녀 아르미드의 정원이 묘사된다. 그녀의 정원은 평화로운 예루살렘의 신화적 상징으로서, 해야 할 의무와 영웅적, 종교적 위업을 상징한다. 용감하고 힘든 일을 했다면 그에 대한 보상으로 한 번의 즐거움이나 감각적 쾌락을 맛볼 수는 있지만, 그곳은 결코 영원한 낙원이 될 수는 없다. 아르미드의 정원은 모든 인간의 마음속에 있는 행복에 대한 욕구는 결코 만족할 수 없다는 깨달음으로 차 있다. 여기서 우리는 정원에 대한 작가들의 시선의 변화를 살펴볼 수 있다. 정원은 더 이상 기하학적 원칙이나 에덴 동산과 같은 이상향을 상징하지 않는다. 이제 정원은 깨어지기 쉬운 찰나의 행복만을 느끼는 장소이며, 세상 모든 것이 그러하듯 덧없음에 무참하게 지배당한 공간이다. 아르미드의 정원에 도달하기 위해서는 험난한 길을 거쳐야 한다. 장소와 장식은 자연처럼 보

이지만, 실은 자연을 흉내 낸 모방 기술로 만들어 표면적인 즐거움만을 추구하는 자연인 것이다. 아르미드의 정원은 타소의 다른 작품의 바탕이 된 영국 풍경식 정원의 전조를 보여준다.

에두아르트 뮐러,47
아르미드의 정원, 1854,
개인 컬렉션.

"거칠음과 우아함이 뒤섞여 / 하나하나 모든 것이 자연스럽다 / 자연이 이토록 실제처럼 만들어질 수 있다니 / 그녀를 모사하는 모방의 예술"(《해방된 예루살렘》 16.10, 에드워드 페어팩스[48] 번역판) 이 설명에서는 영국 풍경식 정원의 전령으로 토르콰토 타소Torquato Tasso를 해석하는 관점이 보인다.

앞쪽의 장미는 곧 사라질 젊음인 인생의 아침 시간에 사랑의 장미를 많이 모으라고 여행자에게 권하는 타소의 말을 암시한다.

사랑의 정원을 떠올
리게 하는 둥근 건축
물이 보인다.

데이비드 테니르스 2세,49
아르미드의 정원, 1650년,
마드리드 프라도 미술관.50

12 실낙원
Paradise Lost

존 밀턴의 실낙원에 묘사된 에덴의 모습은 영국 풍경식 정원의 양식을 예견한 것으로 보인다.

소설가이자 수필가, 다재다능했던 문인 호레이스 월폴[51]은 풍경식 정원의 원칙을 만드는 데 기여한 중요한 인물이기도 하다. 월폴은 존 밀턴의 《실낙원》중 에덴에 관한 묘사가 클로드 로랭의 그림을 바탕으로 디자인한 해글리 가든이나 스토어헤드 가든보다 훨씬 따뜻하고 정확하며 진보된 표현이라고 강변했다. 밀턴의 묘사 중에는 다음과 같은 부분이 있다. "신이 만들어낸 천국의 낙원이 풍요로운 대지 위에 펼쳐진다. 이곳에는 넓은 강이 흐르며, 이 강은 땅 밑으로 이어진다. 여러 갈래의 물줄기가 때로 높이 솟구치기도 하면서 정원을 넓게 휘감거나 가로지른다. 꽃과 식물은 왕성하게 피어나고 자라지만, 화단과 신묘한 매듭 화단에 있는 것이 아니라 언덕과 골짜기, 초원 위로 다가오는 자연의 풍요 속에 있다."(4.231-43) 밀턴의 에덴은 굽이치는 지형과 자연 호수, 탁 트인 계곡, 푸른 언덕, 빛과 어둠이 경이롭게 대비되는 풍경의 연속에 있음을 보여준다. 이렇게 보면 풍

경식 정원의 유형은 그 개념이 등장하기 오래전부터 존재했던 것으로 보이며, 문학 작품 속에서 모든 정원의 원형인 낙원의 묘사에서 찾아볼 수 있다.

13 정원의 요정들
Sprites and Fairies in the Garden

숲에서 살아가는 요정과 그들을 따르는 상상 속 동물의 세계는 중세 문학 작품과 민간 신앙에서 그 원천을 찾을 수 있다.

중세의 문학 작품에는 요정을 믿는 민간 신앙이 스며들어 있는데, 이는 민간 신앙을 이교로 규정한 종교적 탄압에 대한 반발에서 비롯되었다. 그중에서도 제프리 초서[54]의 《캔터베리 이야기》는 이후 셰익스피어의 《한여름 밤의 꿈》이나 《템페스트》의 전형으로 인용되었다. 하지만 어느 때보다 빅토리아 시대에 들어서자 요정이나 도깨비가 본격적으로 유행하기 시작했는데, 이는 고루하고 이성적이며 자기만족 세계에 빠져 있던 당시 영국 중산층의 모습에서 찾아볼 수 있는 일종의 사회적 현상이었다. 더불어 강령설이나 주술이 관심을 끌면서, 영국에서는 꼬마 요정에 대한 관심이 높아졌다. 그림 형제의 우화 출판과 셰익스피어의 재조명, 그리고 인간과 요정 사이의 사랑을 주제로 한 발레가 유행하면서 이러한 관심은 더욱 뜨거워졌다. 번 존스와 터너를 비롯한 빅토리아 시대의 예술가들은 주로 셰익스피어의 작품에서 영감을 받아 '환상의 세계'를 묘사하곤 했다. 하지

만 그들도 곧 자신만의 상상에서 비롯한 이야기를 만들어내기 시작했다. 요정을 그린 화가들은 다분히 몽상가들이었다. 블레이크는 요정의 존재를 믿었고, 자기 집 뒷마당에서 요정들이 장례 의식을 치르는 것을 본 적이 있다고도 말했다. 푸젤리는 꿈이 영감의 중요한 원천이라 주장하며, 꿈을 꾸기 위해 잠들기 전에 날고기를 먹는 등 기묘한 방법들을 소개하기도 했다. 그는 《한여름 밤의 꿈》에서 영향을 받아 환상의 세계를 묘사한 그림을 그렸는데, 이 작품들은 그의 제자와 후예들에게 영감을 주었다. 리처드 대드55나 존 앤스터 피츠제럴드와 같은 예술가들은 전문적으로 요정을 소재로 한 그림을 그리기도 했다.

오베론이라는 이름은 게르만 전설에
나오는 꼬마 요정들의 왕을 프랑스
어로 오베리Alberic라고 부른 데서 비
롯한 것으로 추정된다.

윌리엄 블레이크,[59] 춤추는 요정들과 함께 있는 오베론과
티타니아, 퍽,[60] 1785년경, 런던 테이트 미술관.

블레이크는 요정의 날개를 투명한 나비 날
개처럼 묘사했는데, 날개 달린 천사나 영
혼의 화신인 프시케[58]의 이미지에서 영감
을 받은 것으로 보인다. 이러한 이미지는
고대 그리스 화병의 장식 그림이나 폼페이
의 프레스코화에서도 찾아볼 수 있다.

요정들의 모습은 영웅이 과업을 수행하는
데 도움을 주는 상냥한 이미지일 뿐만 아
니라, 예언자나 사악한 마녀, 불운의 상징
으로 나타나기도 한다. 요정의 존재는 켈
트족 문화에서 비롯된 것으로 보인다.

요정들은 울새(로빈)에 대해 상반되
는 감정을 가진다. 새가 인간 세계를
이어주는 존재이기 때문이다.

요정들을 따라다니는 작은 괴물들
의 이미지는 피터 브뤼헬과 히에로
니무스 보스의 그림으로부터 영감
을 받은 것이다.

고대의 전설에 따르면, 울
새를 죽이거나 잡으면 불
행을 가져온다고 한다. 숲
속에서 죽거나 죽임을 당
한 사람들을 새들이 묻어
준다고 믿었기 때문이다.

인덱스

Index

◀ 장 오노레 프라고나르, 그네, 1767년, 런던 월리스 컬렉션.

1 성과 세속의 정원

1 나폴리 폼페이 유적에서 발견된 부유한 주택 중 하나이며 금팔찌를 찬 여인의 유골이 발견되어 붙여진 이름이다. 〈알렉산더 결혼식의 집〉이라고도 부른다.

2 네바문의 무덤 벽화와 함께 뉴욕 메트로폴리탄 미술관에 소장되어 있는 메케트레Meketre의 무덤 발굴 유적에서도 흥미로운 미니어처와 정원 모형을 볼 수 있다.

3 투트모세 1세(B.C.1504경~B.C.1492)는 투트모세 2세와 위대한 여왕 핫셉수트의 아버지이다. 이집트의 장군이었으나 아멘호테프 1세가 후계자 없이 죽자 투트모세가 뒤를 이었다.

4 장소의 혼은 희랍어 게니우스 로키genius loci(영어 발음으로 지니어스 로사이)의 의미이다. 땅이 갖는 일종의 영험한 기운을 말한다.

5 Persephone: 그리스 신화에 나오는 저승의 여신으로 제우스와 데메테르의 딸이다.

6 silenus: 그리스 신화에서 등장하는 포도주의 신. 디오니소스의 추종자로 반은 사람 반은 동물의 모습을 가지고 있다.

7 Maenades: 술의 신 디오니소스를 추종하는 신도들은 사회적 약자였던 여성들이었으며, 광기의 여자들(mA.D.ness)이라는 뜻을 가지고 있다.

8 Hermaphroditus: 그리스 신화에 나오는 암수가 한 몸인 요정. 헤르메스와 아프로디테 사이에서 태어났다. 오비디우스의 《변신 이야기》에 따르면 본래 미남자였으나 물의 요정 살마키스와 융합하여 반남 반녀의 몸이 되었다.

9 Priapus: 아프로디테와 디오니소스와의 사이에서 태어난 다산을 상징하는 풍요의 신. 나중에는 그리스의 포도주의 신 디오니소스로 대체된다.

10 Marcus Lucretius Fronto: 로마의 검투사이다. 그의 이름이 새겨져 있는 폼페이의 저택으로 유명하다.

11 Livia Drusilla(B.C.58~A.D.29): 아우구스투스 황제의 비.

12 Chahar Bagh: 4를 의미하는 chahar와 정원을 뜻하는 bagh가 합쳐진 말이다.

13 Zehīr-Ed-Dīn Muhammed Bābur(1483~1530): 무굴제국의 초대 황제.

14 Victoria and Albert Museum, London.

15 Gherardo Starnina(1354~1413): 이탈리아 피렌체 출신 화가.

16 테바이드Thebe 혹은 Thebaid: 고대 그리스의 주요 도시 중 하나.

17 Master of the Marechal de Brosse: 15세기 초 활동한 프랑스계 책 장식가. 중세 시대에는 책에 이니셜이나 장식 테두리, 그림을 그려 넣은 책 장식(Miniature 또는 illuminated manuscript라고 한다)을 하는 전문가들이 있었다.

18 Bibliothèque de l'Arsenal, Paris.

19 Grande Chartreu, Grenoble: 1084년에 완공된 프랑스 생피에르드 샤르트뢰즈 지방의 그르노블시 북쪽 샤르트뢰즈 산맥에 자리 잡고 있는 카르투시오회 수도원이다.

20 Chrétien de Troyes: 12세기 후반 프랑스에서 활동한 작가로 《아서왕 이야기》를 소설로 쓴 첫 세대 작가로 꼽힌다. 주요 작품으로는 《에렉과 에니드》, 《클리제스》, 《수레의 기사 랑슬로》, 《사자의 기사 이뱅》 등이 있다. 이 작품들에서 그는 왕권과 시민 계급의 대두에 의해 위기에 처한 봉건 영주와 기사 계급의 문제를 사랑과

모험의 이야기로 그려냈다.

21 Le Roman de la Rose : 꿈의 형식을 빌려 쓰여 진 13세기 프랑스의 시적 소설. 기원전 1세기의 로마 시인 오비디우스의 《사랑의 기술》이 모태가 되었다.(문학 속 정원 중《장미 이야기》참고).

22 Daedalus : 아테네의 전설적 건축가, 조각가로서 크레타섬의 미궁을 만든 명장이자 이카루스의 아버지다.

23 Casino Borromeo, Oreno.

24 Fitzwilliam Museum : 영국 케임브리지 대학에 있으며 1816년 창립되었다.

25 Livre des Prouffis Champestres et Ruraux(1465~ 1475).

26 Morgan Library and Museum, New York.

27 British Library, London.

28 Jean Le Tavernier(?~1462): 벨기에 출신의 중세 책 장식가.

29 Bibliothèque Royale Albert I, Brussels.

30 René e d'Anjou(1409~1480): 피몽과 프로방스의 백작이자 바르, 로렌, 앙주의 공작, 나폴리의 군주였으며, 명목상 예루살렘과 마요르카, 시칠리아, 코르시카를 포함한 아라곤의 군주였다.

31 Barthélemy d'Eyck(1420~1470): 프랑스와 부르고뉴에서 활동한 네덜란드 출생의 책 장식가.

32 Österreichische Nationalbibliothek, Vienna.

33 Teseida : 보카치오의 장편 서사시. 전체적인 줄거리는 에밀리아를 사이에 두고 벌어지는 두 남자의 경쟁 이야기이다.

2 교황과 군주의 정원

1 Hendrick van Cleve III(1525~1595년경): 벨기에 출신의 플랑드르 화가, 조각가. 그림 〈바벨탑 건설〉로 유명하다.

2 Galerie de Jonckheere : 파리 7구에 있는 미술관.

3 Acton Collection, Florence.

4 Bibliothèque Nationale, Paris.

5 Leon Batista Alberti(1404~1472): 이탈리아 초기 르네상스 철학자이자 건축가. 법학, 고전학, 수학, 희곡, 시학을 전공했으며, 회화나 조각 창작뿐 아니라 이론 구축에도 기여했다.

6 De re aedificatoria : 1452년 집필했으나 알베르티 사후인 1485년에 간행되었다. 특히 부분과 전체의 조화에 기본을 둔 명쾌한 공간 구성으로 큰 영향을 주었다. 알베르티는 브루넬레스키가 창시한 르네상스 양식의 고전주의화 및 법칙화를 추진하여 르네상스 양식 보급의 기초를 닦았다.

7 Marcus Vitruvius Pollio : BC 1세기경 활약한 고대 로마의 기술자이자 건축가.

8 Gaius Plinius Secundus(AD23~AD79): 고대 로마의 박물학자, 정치인, 군인. 로마 제국의 식민지 총독을 역임하는 한편, 백과사전인《박물지》를 저술했다.

9 Francesco di Giorgio Martini(1439~1502): 이탈리아의 건축가이자 공학자, 화가, 조각가, 작가.

10 Filarete(1400~1469): 이탈리아의 조각가, 건축가. 그의 저서 《건축론》은 이상 도시에 관한 최초의 논문이다. 안토니오 디 피에트로 아벨리노Antonio di Pietro Averlino가 원래 이름이며 Filarete로도 부른다.

11 Francesco I Sforaza(1401~1466): 이탈리아의 콘도티에로이자 스포르차 가문의 창시자.

12 Biblioteca Nazionale, Florence.

13 Biblioteca Reale, Turin.

14 Biagio d'Antonio Tucci(1446~1516): 이탈리아 르네상스기 화가.

15 Accademia di San Luca, Rome.

16 Giusto Utens(?~1609): 네덜란드 출신의 화가. 빌라의 아치형 출입문 안쪽 위에 있는 반달형 공간Lunette에 그려 넣은 빌라 메디치의 정원 그

림 시리즈로 유명하다.

17 Museo Storico Topographico Firenze Com'era, Florence.

18 Juiano da Sangalo(1543~1516): 피렌체에서 활동한 이태리 르네상스 조각가.

19 Marsilio Ficino(1433~1499): 이탈리아의 의사, 인문주의자, 철학자. 피렌체의 핵심적인 지식인으로 활동하면서 메디치가의 후원을 받아 플라톤 아카데미를 이끌었다.

20 Marsyas: 그리스 신화에 나오는 평범한 신이다. 아테나가 버린 갈대 피리 소리의 신묘함이 자기의 실력으로 착각하여 아폴론에게 도전해 겨루지만 결국 패배하고, 자신이 제안한 '산 채로 가죽이 벗겨지도록 맞는 벌'을 받게 된다. 오만은 살인 다음가는 죄이다.

21 Filippino Lippi(1457~1504): 초기 르네상스 후반 이후 이탈리아 피렌체에서 활동한 화가.

22 Musée Condé, Chantilly.

23 Jacopo de Sellaio(1441~1493): 르네상스 초기의 피렌체 화파의 화가.

24 Benozzo Gozzoli(1420~1497): 피렌체 출신의 이탈리아 르네상스 화가.

25 피렌체의 메디치 리카르디Medici Riccardi궁내 동방박사의 예배당에 있는 벽화로 베노조 고졸리가 그렸으며 동방박사의 여행을 담고 있다.

26 Paolo Uccelo(1397-1475): 이탈리아의 화가, 수학자.

27 Musée Jacquemart-André, Paris.

28 성 베드로 대성당의 오른쪽에 있는 건물 집합체로 교황의 거주와 집무 장소였다. 5세기 무렵 세워졌고 처음에는 로마를 방문하는 외국 사절을 접대할 때만 사용되었다.

29 Domus Aurea(황금 궁전): A.D.1세기 고대 로마 중심부 팔라티노 언덕에 네로 황제가 대규모로 건설한 궁전. A.D.64년 화재로 도시 대부분이 파괴된 후 그 위에 황제 목욕탕, 신전과 같은 대규모 건축이 들어선 후 16세기 황금 궁전

의 일부가 지하에서 발견되기도 했다.

30 Fortuna Primigenia: 로마에서 동쪽으로 35km 떨어진 팔레스트리나Palestrina에 있는 성소. 고대 그리스의 헬리니즘 문화의 영향을 받은 건축으로서 로마에 영향을 주었다.

31 Perino del Vaga(1501~1547): 이탈리아 화가.

32 Castel Sant'Angelo.

33 Domenico Fontana(1543~1607): 이탈리아 건축가.

34 Cardinal Ippolito II(1509~1572): 이탈리아 정치가이자 추기경.

35 Pirro Ligorio(1500~1583): 건축가이며 고고학자.

36 Hesiod: 기원전 7세기경 활동한 고대 그리스의 서사 시인.

37 Jean-Baptiste-Camille Corot(1796~1875): 프랑스 사실주의, 낭만주의 풍경 화가.

38 Villa La Pietra.

39 Rometta: 작은 로마라는 뜻이다.

40 티볼리의 옛 지명인 Tibur를 나타낸다. 시빌Sibyl은 고대 그리스·로마 전설에서 신이 가사 상태로 아폴론의 신탁을 전했다고 하는 무녀의 호칭이다.

41 Jean-Honoré Fragonard(1732~1806): 18세기 로코코 시대 프랑스 화가.

42 Wallace Collection, London.

43 Raffaele Riario(1461~1521): 칸첼레리아궁 건설자이자 예술 후원가로서 로마로 미켈란젤로를 초청한 것으로 잘 알려진 이탈리아 출신의 추기경이다.

44 영어의 park.

45 도토리ACORNS는 주피터에게 바치는 제물이다.

46 Fountain of the Moors.

47 Raffaellino da Reggio(1150~1578): 이탈리아 화가.

48 다른 이름으로 괴물의 숲Parco dei Mostri이라고도 한다.

49 Vicino Orsini(1523~1585): 이탈리아 용병 대
장 콘도 티에로(용병 대장), 예술 후원자, 보마
르조 공작.

50 Orge: 서양의 전설 혹은 신화에 등장하는 인간
모습의 괴물이며, 그 모습을 동물이나 물건 등
으로 자유롭게 변신할 수 있다고 전해진다. 북
유럽 신화에서 오거는 흉폭하고 잔인한 성격으
로, 사람을 날로 잡아먹는다고 한다. 또한 지능
을 갖지 못하고 덩치에 맞지 않게 겁이 많기 때
문에 그들을 속이거나 물리치는 것은 그다지
어렵지 않다. 주요 거처는 큰 궁전이나 성 또는
지하이다.

3 제왕들의 정원

1 Robert Raschka(1847-1908): 루마니아 출신
오스트리아 건축가.

2 Pieter Schenck(1660~1711): 독일에서 태어나
암스테르담과 라이프치히에서 활동한 지도 제
작자.

3 Château of Het Loo.

4 Het Loo Museum, Netherlands.

5 Pierre-Denis Martin(1663-1742): 프랑스 화가.

6 Musée des châteaux de Versailles et de Trianon,
Versailles.

7 Château de Marly: 베르사유 북측으로 센강과
의 사이에 위치하는 프랑스 왕실 소유의 부지.

8 François Mansart(1598~1666): 루이 13세에서
루이 14세로 이어지는 절대 왕정에서 프랑스
바로크 양식 건축의 1인자로 활동했다.

9 Musée Condé, Chantilly.

10 André Le Nôtre(1613~1700): 샹티, 베르사유
정원 등을 디자인한 프랑스 바로크 시대의 정
원 디자이너.

11 Grande Parterre: 대화단.

12 Vaux-le-Vicomte: 파리의 남동쪽으로 55km 떨
어진 맹시Mancy에 위치한 바로크성과 정원.

13 parterre de broderie.

14 A.D.216년경 Glykon이 남긴 3.17m 높이의 대
리석 헤라클레스 조각.

15 Israël Silvestre(1621~1691): 바로크 시대의 프
랑스 투시도 드로잉 기술자.

16 Maria Leszczyńska(1703~1768): 폴란드 공주
출신으로 루이 15세의 왕비.

17 Pierre Antoine Patel(1648~1707): 프랑스 풍경
화가.

18 Jean Cotelle(1642~1708): 프랑스 화가.

19 Jean-Baptiste Martin(1659~1735): 프랑스 화가.

20 bosquet: 키가 큰 나무들이 빽빽이 우거진 숲
(총림).

21 Salomon de Caus(1576~1626): 공학자이자 정
원가. 프랑스 출신이지만 생애 대부분을 해외에
서 보냈다. 영국의 하트필드 하우스가든, 그리니
치파크, 팔라티누스 정원 등의 설계를 남겼다.

22 하에델베르크성은 독일의 하이델베르크시를
가로지르는 네카르Neckar강을 내려다보는 고지
대에 있다. 이곳은 16세기에 세워진 사암 건축
물로 유명하다. 17세기에 조성된 호르투스 팔
라티누스 즉, 왕의 정원으로도 잘 알려져 있다.
이 정원은 독일의 대표적인 르네상스 정원으로
당시에는 세계의 여덟 번째 불가사의라는 평을
받기도 했다.

23 Jacques Fouquières(1590년경~1659): 플랑드르
출신의 프랑스 화가.

24 Kurpfälzisches Museum, Heidelberg.

25 Emperor Matthias(1557~1619): 신성 로마 제
국 황제이자 헝가리와 크로아티아의 왕, 보헤미
아의 왕, 오스트리아의 대공.

26 Emperor Leopold 1(1640~1705): 신성 로마 제
국 황제이자 보헤미아의 국왕, 헝가리와 크로아
티아 국왕.

27 Johann Berhard Fischer von Erlach(1656~1723): 오스트리아의 바로크 시대 건축가, 조각가.

28 Loggia: 기둥이 있는 회랑을 두어 외부를 향한 조망을 강조한 건축 형태.

29 Robert Raschka(1847~1908): 오스트리아의 건축가, 화가.

30 Bernardo Bellotto(1721~1780): 이탈리아 르네상스 시대의 풍경 화가.

31 Kunsthistorisches Museum, Vienna.

32 나폴리의 부르봉 왕가를 위해 지어진 궁전이다. 18세기에 건축된 유럽의 궁전 중 가장 대규모이며 1996년 유네스코 세계 유산으로 지정되었다.

33 1734~1759년까지 카를로스 5세로서 나폴리를 통치했다. 카를로스 7세로서 시칠리를 다스린 후 1759~1788년까지 29년간 스페인을 다스린 카를로스 3세이다.

34 Luigi Vanvitelli(1700~1773): 이탈리아 출신의 공학자. 카세르타궁 외에 나폴리궁, 밀라노궁을 건설했다.

35 Trinacria: 메두사의 머리에 다리가 셋 달린 삼각형의 문양. 고대부터 시칠리의 상징 문양이었다.

36 Jacob Philipp Hackert(1737~1807): 독일 출신의 화가.

37 연관 항목: 상징의 정원 중 '신들의 숲'

38 peterhof: 러시아 상트 페테르부르크의 페테르고프에 위치한 바로크 고전주의 건축의 궁전(1711년 완공). 러시아의 베르사유라고 부를 정도로 화려한 면모를 자랑한다.

39 Peter the Great(1672~1725): 1782~1725년까지 러시아제국을 통치한 로마노프 왕조의 황제.

40 Jean-Baptiste Alexander Le Blond(1679~1719): 상트페테르부르크성 수석 건축가이자 정원 디자인을 한 프랑스 건축가.

41 Vassily Ivanovich Bazhenov(1737~1799): 러시아의 신고전주의 건축가.

42 Ivan Konstantiovich Ayvazovsky(1817~1900): 해경화로 유명한 러시아 화가.

43 William of Orange(1650~1702): 1689~1702년 사이 네덜란드를 통치한 잉글랜드의 윌리엄 3세.

44 Jan van Kessel, the Elder(1626~1679): 17세기 중반 앤트워프에서 활동한 네덜란드 화가.

45 Roy Miles Fine Paintings, London.

46 Peter Gysels(1621~1690): 네덜란드 출신의 바로크 시대 화가.

47 5월 1일은 하드리아누스 2세가 발푸르가를 기독교의 성녀로 시성한 날이다. 그 이름과 축일 전야가 겹쳐 축제 이름이 되었다.

48 기름을 발라 미끄럽게 한 기둥.

49 Johann Jakob Walther(1604~1677): 독일 스트라스부르에서 활동한 화가.

50 Victoria and Albert Museum, London.

51 황제의 관 Imperial Crown이라는 별칭을 가지며 1.5미터까지 자라면서 꽃 모양이 압도적인 '왕패모라'는 구근 식물. 학명은 Fritiliaria imperials 혹은 Corona imperialis major.

52 Jean-Baptiste Oudry(1686~1755): 프랑스 로코코 시대 화가이자 태피스트리 디자이너. 야생 동물과 사냥한 동물을 그린 화가로 유명하다.

53 Crispijn van de Passe(1589~2637): 네덜란드의 출판 업자.

54 Hendrick Gerritsz Pot(1580~1657): 바로크 시대 네덜란드 화가.

55 Frans Hals Museum, Haarlem.

56 Forget Everything 다 잊어버려, Vain Hope 헛된 희망.

57 Jan Bruegel the younger(1601~1678): 바로크 시대 벨기에 화가.

58 fête galante: 우아한 연회라는 뜻으로, 젊은 남녀들이 우아한 의상을 입고 정원이나 전원에서 춤추고 놀며 즐기는 연회를 그린 그림 양식. 아연화(雅宴畵)라고도 한다.(참조 항목: 비너스

의 정원)

59 Arcadia: 고대 그리스의 낙원, 이상향 개념.

60 François Boucher(1703~1770): 로코코 양식의 프랑스 화가, 소묘가, 판화가. 고전적인 주제의 전원적, 관능적, 장식적인 알레고리로 유명했다.

61 Musée Carnavalet, Paris.

62 Johann David Schleuen(1711~1774): 독일의 조각가, 지도 출판가.

63 지금의 브란덴부르크주 포츠담에 있는 프로이센 왕국 호엔촐레른가의 여름 궁전. 이곳에서 프리드리히 대왕은 프랑스 문화에 심취해 볼테르를 비롯한 프랑스 계몽주의 문인들과 친교했다.

64 Brühl(Germany), Augustusburg Castle.

4 자유주의 정원

1 Musée National des Châteaux de Malmaison & Bois-Préau, Rueile-Malmaison.

2 Nicholas Poussin(1594~1665): 프랑스 출신의 고전주의 바로크 풍경 화가.

3 Pyramus & Thisbe: 로마의 시인 오비디우스의 《변신 이야기》에 등장하는 고대 바빌로니아의 설화. 세익스피어의 《로미오와 줄리엣》의 비극을 연상시킨다.

4 Städelsche Kunstinstitut, Frankfurt.

5 Claude Lorrain(1600~1682): 프랑스 바로크 시기 풍경 화가.

6 Galleria Doria Pamphilj, Rome.

7 William Hogarth(1697~1764): 로코코 시기 영국 화가.

8 1715년경부터 18세기 말까지 지속된 영국의 건축 양식. 바로크 건축물의 과도한 장식에 대한 반동으로 생겼으며, 이탈리아의 건축가이자

사상가인 Andrea Palladio(1508~1580)와 그의 추종자인 영국의 Inigo Jones(1573~1652)의 건축 개념에 내재된 고전적 순수함을 되찾으려 했다. 바로크의 인위적인 감각적 요소를 '지성적인' 고전의 자연스러움으로 바꾸려 했다.

9 exedra: 반원형으로 내민 관람석 형태의 공간 구조.

10 Victoria and Albert Museum, London.

11 Alexander Pope(1688~1744): 영국의 시인, 풍경식 정원 비평가.

12 Genius of the Place: 알렉산더 포프는 정원과 경관을 만들 때 장소의 혼$^{Genius\ Loci}$이 있어야 한다는 원칙을 언급하고 있다.

13 Josheph Nickolls(1713~1755): 영국 화가.

14 Yale Center for British Art, New Haven.

15 Paul Mellon Collection.

16 Henry Hoare Ⅱ(1705~1785): 영국의 은행가이자 아마추어 정원가.

17 Henry Flitcroft(1697~1769): 영국의 건축가.

18 British Museum, London.

19 Coplestone Warre Bampfylde(1720~1791): 영국의 정원가이자 예술가.

20 Whig Party: 영국의 정당. 찰스 2세 때인 1678~1681년, 왕위 계승 문제로 가톨릭이었던 왕의 동생 제임스의 즉위에 반대 입장을 취한 사람들을 'Whiggamore(휘그모어, 가축 도적)'라고 부른 데서 출발했다. 휘그당의 리더 중 한 명이 로버트 월폴이었다.

21 Sir Richard Temple(1826~1902): 영국의 보수당 정치인.

22 Robert Walpole(1676~1745): 영국의 휘그당 하원 의원.

23 Jacques Rigaud(1681~1754): 프랑스 출신 화가.

24 Thomas Rowlandson(1756~1827): 영국의 풍속화가.

25 The Huntington Library, San Marino(California).

26 Red Book: 험프리 렙턴이 가지고 다녔던 붉은

색 표지의 드로잉북. 정원 개조 전후를 비교해
볼 수 있는 일종의 경관 시뮬레이션 수단인 셈
이다.

27 Wentworth, Yorkshire.

28 Humphry Repton(1803), Observations on the
Theory and Practice of Landscape Gardening,
London.

29 West Wycombe, Buckinghamshire.

30 René Louis de Girardin(1735~1808): 보브레의
후작 장 자크 루소의 마지막 제자. 루소에 의해
받은 영감을 바탕으로 프랑스 최초의 풍경식 정
원이라고 평가받는 에름농빌 정원을 조성했다.

31 Jean-Marie Morel(1728~1810): 프랑스의 풍경
식 정원 디자이너, 건축가.

32 Désert: 손대지 않은 야생. 황무지.

33 la Nouvelle Héloïse: 1761년 발간된 루소의 서
간체 연애 소설. 쥘리Julie라는 별칭으로 불리기
도 한다.

34 J, Moreth(18C말~19C): 프랑스 풍경 화가.

35 Musée Lambinet, Versailles.

36 Cincinnati Art Museum.

37 Giovanni Francesco Guerniero(1670~1745): 이
탈리아 건축가.

38 Löwenburg: 사자의 성.

39 Jan van Nickelen(1655~1721): 네덜란드 화가.

40 Staatliche Kunstsammlungen, Kassel.

41 Johann Erdmann Hummel(1769~1852): 독일
화가.

42 Charles Percier(1764~1838): 프랑스 신고전주
의 건축가.

43 Pierre François Léonard Fontaine(1762~1853):
프랑스 건축가.

44 Louis-Martin Berthault(1770~1823): 프랑스
건축가.

45 Pierre-Joseph Redouté(1759~1840): 벨기에·
프랑스 화가.

46 Musée National des Châteaux de Malmaison &
Bois-Préau, Rueile-Malmaison.

47 Antoine Ignace Melling(1763~1831): 화가, 건
축가, 여행가.

48 ancien régime: 구 체제. 1789년 프랑스 혁명 이
전의 프랑스 절대 군주 체제.

49 Auguste-Siméon Garneray(1785~1824): 프랑
스 화가.

50 영국 웨일스 남서부 지역.

51 James Macpherson(1736~1796): 영국 낭만주
의 시인. 스코틀랜드 고지 지역의 게일어 시를
수집 번역한 고대 시가 단편으로 인정받았다.

52 John Warwick Smith(1749~1831): 영국 수채
화 화가.

53 National Library of Wales, Aberystwyth.

5 대중을 위한 공공정원

1 Marco Ricci(1676~1730): 로코코 시대의 이탈
리아 화가.

2 Jean-Baptiste Le Prince(1734~1781): 로코코
시대의 프랑스 화가.

3 Musée des Beaux-Arts, Besançon.

4 William Wyld(1806~1889): 영국의 화가.

5 Bibliothèque des Arts Décoratifs, Paris.

6 John Claudius Loudon(1783~1843): 스코틀랜
드 출신의 식물학자, 정원 디자이너. 가드네스
크라는 절충식 소정원 양식을 제시하였고, 스스
로 조경가landscape planner라는 호칭을 사용했다.

7 Grosvenor Square: 런던 메이페어 지구에 있는
녹지형 광장.

8 Marco Ricci(1676~1730): 로코코 시대의 이탈
리아 화가.

9 Kreuzberg: 베를린에 있는 표고 66미터의 철십
자가 언덕.

10 Johann Heinrich Hintze(1800~1861): 독일 화가.

11 Verwaltung der Staatlichen Schlösser und Gärten, Berlin.

12 Frederick Law Olmsted(1822~1903): 미국의 조경가, 저널리스트. 미국 조경의 아버지로 불린다.

13 Currier & Ives: 뉴욕을 근거지로 1835년에 설립한 디자인 출판사.

14 Museum of the City of New York.

15 William Rickarby Miller(1818~1893): 미국 허드슨 리버파 화가.

16 도시 공원이 본격적으로 등장하기 전에는 풀밭이 있는 묘지가 공원 역할을 했다.

6 정원의 요소들

1 Ferdinand Georg Waldmüller(1793~1865): 오스트리아 신고전주의 화가.

2 Österreichische Gallery Belvedere, Vienna.

3 Christine de Pisan(1364~1430): 중세 봉건 사회가 해체되던 시기, 이탈리아 · 프랑스에서 활동한 유럽 최초의 여성 작가. 중산층 이하의 여성들에 대한 지지뿐 아니라 상류 계급 여성들의 능력 발휘를 지지하는 선구적인 작품들을 썼다. 대표적으로 《여인들의 도시 Le livre de la cité des dames》가 있다.

4 British Library, London.

5 The Speculum Humanae Salvationis: 중세 후기 민간 요법을 설명적 일러스트로 표현한 책이며, 저자는 알려져 있지 않지만 폭넓게 보급된 책이다.

6 Bibliothèque Nationale, Paris.

7 정원을 의미하는 garden은 '울타리가 있는 낙원'이라는 뜻이다.

8 창세기에서 창조주와의 약속을 지키지 못한 아담과 이브가 에덴동산에서 추방된 후 노동과 출산을 통해서만 에덴과 같은 낙원을 꿈꾸는 게 가능함을 말한다.

9 Musée Condé, Chantilly.

10 Camille Pissarro(1830~1903): 프랑스 후기 인상주의 점묘파 화가.

11 Éragny: 피사로가 1884년 퐁트와즈를 떠나 여생을 마칠 때까지 정착한 시골 마을.

12 Museum of Art, Philadelphia.

13 Adrian Paul Allinson(1890~1950): 영국 화가.

14 City of Westminster, Archives Center.

15 Francesco Colona(1433~1527): 도미니크 수도회의 사제.

16 주인공 폴리필로가 님프인 폴리아의 사랑을 얻기 위한 꿈속의 여행 이야기. 폴리아를 찾는 여정 중에 많은 건축물과 정원, 조각, 의복과 음악 등 다양한 문화에 대한 관심과 지식이 전개된다.

17 Bramantino(1456~1530): 밀라노를 중심으로 활동한 이탈리아 화가, 건축가.

18 Museo d'Arte Applicate, Castello Sforzesco.

19 Hans Vredeman de Vries(1527~1607): 네덜란드 건축가, 화가, 엔지니어.

20 Fitzwilliam Museum, Cambridge.

21 Étienne Allegrain(1644-1736): 프랑스 풍경 화가.

22 Edward Adveno Brooke(1821~1910): 영국 화가.

23 Pam Crook(1945~): P. J. Crook이라는 이름으로 활동하는 영국의 화가, 조각가.

24 National Archaeologicla Museum, Naples.

25 Renaud de Montauban: 12세기 중세 프랑스의 기사 문학에서 등장하는 영웅으로 샤를마뉴의 열두 기사 중 한 명. 그중 가장 높은 지위에 해당하는 롤랑의 노래는 가장 많이 알려진 서사시이다.

26 Bibliothèque de l' Arsenal, Paris.

27 Sala delle Asse: 레오나르도 다빈치가 그린 스포르차성의 천정화. 석고에 템페라로 과일나무의 덩굴과 뿌리, 바위 그림을 그려 넣은 작품.

28 Andrea Mantegna(1431~1506): 르네상스 초기의 이탈리아 화가.

29 Sebastian Vrancx(1573~1647): 벨기에 출신의 바로크 시대 북유럽 화가.

30 Musée des Beaux-Arts, Rouen.

31 Jean-Jacques Lequeu(1757~1826): 프랑스 혁명기의 건축가.

32 William Waterhouse(1849~1917): 라파엘 전파의 영국 화가. 그리스 신화와 아서왕 전설에 나오는 여성을 묘사하는 그림으로 잘 알려져 있다.

33 Harris Museum and Art Gallery, Ptreston(England).

34 De Sphaera: 13세기 초 요하네스 데 사크로보스코Johannes de Sacrobosco가 천동설에 관한 당시의 기록들을 묶어 낸 천문학서. 삽화는 책 장식가 크리스토포로 드 프레디스Christoforo de Predis의 작품으로 알려져 있다.

35 Biblioteac Estense, Modena.

36 Leon Battista Alberti(1404~1472): 이탈리아 초기 르네상스 철학자이자 건축가.

37 Lainatte: 밀라노 근교의 소도시.

38 Giambilgna(1529~1608): 16세기 이탈리아 매너리즘 시대 조각가.

39 Johann Jakob Walther(1604~1677): 독일 스트라스부르 출신 화가.

40 Bibliothèque Nationale, Paris.

41 rocaille: 거친 돌이나 조약돌로 장식하는 기법.

42 Hubert Robert(1733~1808): 프랑스 로코코 시대 신고전주의 화가.

43 Musée Carnavalet, Paris.

44 Salomon de Caus(1576~1626): 프랑스의 공학자.

45 Le Raisons des forces mauventes(1615).

46 British Library, London.

47 Appenine: 이탈리아 반도의 중심부 대간을 이루는 산맥.

48 Giuseppe Arcimboldo(1527~1593): 과일, 꽃, 동물, 사물 등을 이용해 사람의 얼굴을 표현하는 독특한 기법의 화풍으로 유명한 이탈리아 화가.

49 Giambologna(1529~1608): 이탈리아 피렌체를 중심으로 메디치의 후원을 받아 활동한 플랑드르 출신의 매너리즘 조각가.

50 Villa di Pratolino.

51 Laocoön: 아폴로를 섬기는 트로이의 제관 라오콘과 그의 두 아들이 큰 뱀에게 휘감겨 죽게 되는 모습을 나타낸 대리석 조각.

52 Vatican Museum, Vatican City.

53 Donatello(1386~1466): 피렌체 출신의 르네상스 시대 조각가.

54 François Girardon(1628~1715): 루이 14세 시기 프랑스 바로크 조각가.

55 Philipp Jakob Sommer & Johann Friedrich Sommer.

56 독일 바덴뷔르템베르크에 있는 12세기의 궁.

57 Niki de Saint Phalle(1930~2002): 프랑스 출신의 조각가. 풍만한 여성의 신체를 표현한 작품 등이 많이 알려져 있으며, 작품을 통해 사회적 이슈에 대한 질문을 제기하기도 했다.

58 Tarot Garden, Garavicchio.

59 Raffaellino da Reggio(1550~1578): 본명은 라파엘로 모타Raffaele Motta이며 이탈리아 매너리즘 시기의 화가.

60 Bernardo Bellotto(1721~1780): 베니스의 풍경을 다수 그린 이탈리아 바로크 시대의 화가.

61 Kunsthistorisches Museum, Vienna.

62 Musée des châteaux de Versailles et de Trianon, Versailles.

63 William Havell(1782~1857): 영국의 풍경화가, 영국 수채화협회 창립 회원.

64 Cassiobury Park, Hertfordshire.

65 Wunderkammer : 놀라움의 방 curiosity cabinet 에
해당되며, 자연사, 지질, 민속, 고고, 종교 또는
역사 유물, 예술 작품 등을 망라해 모아놓은 박
물 공간.

66 Ferdinand II of Tyro l(1529~1595): 1547년부
터 1595년까지 티롤과 오스트리아에 걸친 영토
를 다스린 합스부르크 왕가.

67 Giusto Utens(?~1699): 벨기에 출신의 이탈리
아 화가. 1599~1602년에 걸쳐 그린 피렌체 주
변 빌라 정원의 반달형 그림으로 유명하다.

68 Museo Storico Topografico di Firenze com'era,
Florence.

69 Stanislaw Leszczynski(1677~1766): 폴란드·리
투아니아 연방의 국왕. 국왕직에서 물러난 뒤로
로렌 공국의 공작 스타니슬라스 레친스키로 불
렸다.

70 André Joly(1706~1781): 프랑스 화가.

71 Musée Historique, Lorraine(France).

72 Jacopo Tintoretto(1518~1594): 베네치아 출신
르네상스기 이탈리아 화가.

73 Marylebone Cricket Club.

74 Musee du Petit Palais, Paris.

75 Lucas van Valckenborch(1535~1597): 벨기에
출신의 플랑드르 풍경 화가.

76 Kunsthistorisches Museum, Vienna.

77 Francesco del Cossa(1430~1477): 페라라 화파
에 속하는 이탈리아 르네상스기 화가.

78 Palazzo Schifanoia, Ferrara.

79 Bibliothèque Nationale, Paris.

80 Johan Knutson(1816~1899): 핀란드 출신의
화가.

81 Museum of Finnish Art, Ateneum.

82 Art Museum of São Paulo, Brazil.

83 Claude Lorrain(1600~1682): 프랑스의 화가·
판화가. 로마 유적을 그린 풍경화가 많으며 니
콜라 푸생과 함께 17세기 프랑스 회화를 대표
한다.

84 Nocholas Poussin(1594~1665): 프랑스 출신의
화가. 이탈리아에 주로 머물며 고전주의 풍경화
를 다수 그렸다.

85 J. Paul Getty Museum, Los Angles.

86 Izaac van Oosten(1613~1661): 네덜란드 앤드
워크에서 활동한 바로크 시대의 풍경 화가.

87 Rafael Valls Gallery, London.

88 Edward Adveno Brooke(1821~1920): 영국 화가.

89 Ashridge Estate : 20제곱킬로미터의 면적에 걸
쳐 애쉬리지 하우스와 숲 등 경관이 뛰어난 지
역으로 내셔널 트러스트로 지정되었다.

90 Gertrude Jekyll(1843~1932): 잉글리시 가든의
역사상 가장 영향력 있는 정원 디자이너. 미술
을 전공하고 화가의 길을 가고자 했으나 시력
이 나빠져 정원 예술을 선택했다. 어머니와 함
께 살던 먼스테드우드 하우스의 정원을 가꾸고
재능을 발휘하며 윌리엄 모리스와 함께 당시의
잉글리시 가든 스타일의 수준을 높였다. 400여
개가 넘는 정원을 디자인하고 1000편 이상의
정원 에세이를 남겼다.

91 Helen Paterson Allingham(1848~1926): 빅토
리아 시대의 영국 수채화가, 일러스트레이터.
잉글리시 가든과 코티지 가든의 그림으로 유명
하다.

92 Johann Wilhelm Baur(1607~1640): 독일 화가,
판화가. 오비디우스의《변신 이야기》판화로 유
명하다.

93 Museum of Fine Arts, Budapest.

94 Hans Bol(1534~1593): 초소형 그림으로 알려
져 있는 네덜란드 화가.

95 Gemäldegalerie, Berlin.

96 Fredrick Richard Lee(1798~1879): 영국 화가.

97 Agnew and Sons, London.

98 Bernardo Bellotto(1721~1780): 이탈리아의 도
시 풍경 화가.

99 독일의 바이에른주 뮌헨, 옛 바이에른 왕국의
통치자 비텔스바흐 가문의 여름 별궁.

100 National Gallery of Art, Washington.

101 Claes Oldenburg(1929~): 스웨덴 출신의 미국 조각가.

102 Coosje van Bruggen(1942~2009): 미국의 조각가이자 미술 비평가. 올덴버그의 배우자이면서 공동 작업 파트너.

103 Walker Art Center, Minneapolis.

104 Bougival: 파리 도심으로부터 서쪽으로 15킬로미터 떨어져 있는 센강 남쪽의 농촌 지역이며 베르사유로부터 5킬로미터 정도 북측에 있다.

105 Pierre-Denis Martin(1663~1742): 프랑스 파리 출신 화가.

106 Musée des châteaux de Versailles et de Trianon, Versailles.

107 Louis de Carmontelle(1717~1806): 프랑스 극작가이자 화가, 건축가.

108 Marcanonio dal Re(1697~1766): 이탈리아 조각가이자 출판사 발행인.

109 Villa Arconati-Visconti at Castlelazzo di Bollate.

110 Civica Raccolta delle Stampe Achille Bertarellim Milano.

111 Jean Cotelle(1645~1708): 파리에서 태어난 화가이자 조각가. 베르사유 정원의 상세 묘사 그림을 다수 남겼다.

112 삼각 돛을 단 소형 범선.

113 Francesco Battaglioli(1722~1796): 베니스와 베두타, 카프리치오의 풍경을 그린 화가.

114 Prado, Madrid.

115 Pieter Andreas Rysbrack(1690~1748): 18세기 영국에서 활동한 플랑드르 정물 및 풍경화가.

116 CST(Chatworth Settlement Trustee): 체트워스 주거지 관리 위탁 회사.

117 Bibliothèque des Arts décoratifs, Paris.

118 Benedetto Caliari(1538~1598): 이탈리아 화가.

119 Academia Carrara, Bergamo.

120 Nicolas Lancret(1690~1743): 프랑스 화가.

121 Museo Thyssen-Bornemisza, Madrid.

122 Jean-Antoine Watteau(1684~1721): 발랑시엔 태생의 프랑스 화가. 지방 화가로 시작했지만 루벤스의 영향을 받아 왕립 회화 및 조각 아카데미에서 그림을 공부한 후 부세와 함께 대표적인 로코코 양식의 화가로 활동했다.

123 Museum of Fine Arts, Boston.

124 Národní Galerie, Prague.

125 Johannes Janson(1729~1784): 네덜란드 화가.

126 Paul Mellon Collection, Yale Center for British Art, New Haven.

127 Matthäus Merian, the elder(1593~1650): 스위스 판화 예술가, 지도 제작자.

128 Bernardo Bellotto(1721~178): 이탈리아 도시의 풍경화가.

129 Kunsthistorisches Museum, Vienna.

130 Louis Carrogis Carmontelle(1717~1806): 프랑스의 극작가, 화가, 건축가, 정원 디자이너.

131 Musée Carnavalet, Paris.

132 Richard Mique(1728~1994): 신고전주의 프랑스 건축가.

133 Claude-Louis Châtelet(1753~1795): 프랑스 화가.

134 Biblioteca Estense, Modena(Italy).

135 Étienne Allegrain(1644~1736): 프랑스 풍경 화가.

136 Camillo Cungi(1597~1649): 이탈리아 화가.

137 Giovanni Battista Ferrari(1584~1655): 이탈리아 예수회 교수이자 식물학자.

138 Auguste-Siméon Garneray(1785~1824): 프랑스 화가.

139 Musée National des Châteaux de Malmaison & Bois-Préau, Rueile-Malmaison.

140 Henri Rousseau(1844~1910): 프랑스의 후기 인상주의 화가.

141 Louis Haghe(1806~1885): 벨기에의 석판학자, 화가.

142 London Victoria and Albert Museum.

143 Konstantin Andreyevich Ukhtomsky(1818~1879): 러시아 건축가이자 실내 화가.

144 sharawadgi: 유럽의 정형식 정원에 비해 전혀 다른 관점을 가지고 있던 중국 정원은 규칙에서 벗어나고 비대칭적이고 무질서하지만 아름답다는 의미로 영국 풍경식 정원 미학에서 사용하기 시작한 용어이다. 그러나 중국어에는 없는 단어이며 어원에 대해서도 확실한 근거가 없다.

145 Museum and Art Gallery, Brighton.

146 Thomas Robins the Elder(1715~1770): 영국의 시골 주택과 정원을 그린 것으로 유명한 영국 화가.

147 François Boucher(1703~1770): 고전적인 주제의 전원적이고 관능적인 그림과 장식적인 알레고리로 알려진 로코코 시대의 프랑스 화가.

148 Musée des Beaux-Arts, Besançon.

149 주사위 5에서 볼 수 있는 점 배치.

150 Johann Ziegler(1749~1802): 독일과 오스트리아에서 활동한 풍경 화가이자 동판 조각가.

151 Augarten: 오스트리아 비엔나의 레오폴트 슈타트에 위치한 52만 제곱미터 규모의 대중공원.

152 Wien Museum, VIenna.

153 Richard Payne Knight(1750~1824): 영국 풍경식 정원의 픽처레스크 미학을 정립한 이론가이자 미술품 수집, 고고학, 화폐학 등 다양한 분야에서 활동했으며 레오민스터와 루드로의 국회의원으로도 재직했던 저명 인사.

154 Claude Lorrain(1600~1682): 바로크 시대의 프랑스 화가. 회화의 역사에서 니콜라스 푸생과 함께 풍경화의 자립기를 대표하며 영국 풍경식 정원 미학에 영향을 미쳤다.

155 Metropolitan Museum, New York.

156 Uvedale Price(1747~1829): 영국 풍경식 정원 미학 이론가, 비평가.

157 Thomas Gainsborough(1727~1788): 영국의 초상화가, 풍경 화가.

158 Whittworth Art Gallery, Manchester.

159 Nathaniel Bagshaw Ward(1791~1868): 영국의 의사, 박물학자이자 양치류 수집가이다. 그는 나비를 연구하면서 번데기를 흙 속에 묻고 유리그릇 안에 봉하는 과정을 통해 유리 상자를 개발하게 된다. 그런데 오히려 나비보다 양치류가 이 환경에서 완벽하게 잘 자란다는 것을 알게 되었다. 워드의 유리 상자는 미니 온실이었던 셈이다. 워드의 유리 상자로 인해 중국, 인도, 북아메리카로부터 살아 있는 표본 상태로 식물 수입이 가능하게 되었고, 식물 교역량이 극적으로 늘어났다. 워드는 이 상자로 서민들도 꽃이나 양치류, 담쟁이덩굴을 관상용으로 기를 수 있으며, 샐러드용 채소와 순무 재배에 도움을 줄 것이라고 했다.

160 Theodorus Netscher(1661~1728): 18세기 네덜란드 출신의 화가.

161 Fitzwilliam Museum, Cambridge.

162 Hendrick Danckerts(1625~1680): 네덜란드의 화가이자 조각가.

163 John Tradescant the Younger(1608~1662): 영국의 식물학자이자 정원사.

164 Thomas de Critz(1607~1653): 영국 화가.

165 Ashmolean Museum, Oxford.

166 Dmitri Levitsky(1735~1822): 우크라이나의 예술가, 인물화가.

167 Prokofy Akinfievich Demidov: 러시아 제국의 실업가.

168 Tretyakov Gallery, Moscow.

169 Edward John Poynter(1836~1919): 영국의 화가·디자이너.

170 Delaware Art Museum, Wilmington.

171 Charles Collins(1680~1744): 아일랜드 동물, 정물 화가.

172 William Hogarth(1697~1764): 근대의 도덕을 주제로 한 그림을 주제로 그린 로코코 시대 영국 화가.

173 National Museum and Galleries of Wales, Cardiff.

174 Isle of Wight: 잉글랜드 남단의 아일오브와이트주의 섬.

175 Lady Julia Gordon(1775~1867) J.M.W. Turner의 제자였던 여류 화가.

176 Joseph Mallord William Turner(1775~1851): 영국 낭만주의 풍경 화가.

177 Museum of Fine Arts, Boston.

178 John Gendall(1790~1885): 영국 화가.

179 Ferdinand Georg Waldmüller(1793~1865): 오스트리아 신고전주의 화가이자 작가.

180 Österreichische Gallery Belvedere, Vienna.

181 al-Muqtadir(908~937): 압바스Abbasid 왕조(750~1258)의 황제.

182 Graham Fagen(1966~): 스코틀랜드 글래스고우에서 활동하고 있는 아티스트.

183 Doggerfisher Galllery, Edinburgh / Matt's Gallery, London.

184 millefleur: 프랑스어로 '작은 꽃이나 풀들로 가득 찬'이라는 뜻.

185 Apollonia di Giovanni(1414~1665): 이탈리아 화가.

186 Biblioteca Riccardiana, Florence.

187 Giacomo Balla(1871~1958): 이탈리아 화가, 시인. 미래파의 주요 지지자.

188 Marcel Duchamp(1887~1968): 프랑스 출신의 예술가로 다다이즘, 초현실주의 작가.

189 Galerie des Beaux-Arts, Paris.

7 정원 속 생활

1 Gaasbeck castle, Belgium.

2 Ashurbanipal: 고대 아시리아의 마지막 왕으로 B.C.669~B.C.627년 동안 통치했다. 이 기간 동안 아시리아는 군사, 문화적으로 최전성기를 구가했다. 니네베에 최초의 체계적인 도서관을 세운 것으로 유명하다.

3 Nineveh: 고대 아시리아의 수도. 현재의 이라크 모술의 티그리스강 쪽에 있다.

4 British Museum, London.

5 Sebastiaen Vrancx(1573~1647): 플랑드르 바로크 화가. 네덜란드 회화에서 전쟁 장면을 개척했다.

6 Gallery of Ancient Art, Budapest.

7 Pieter de Hooch(1629~1684): 베르메르와 동시대 작가이자 네덜란드 황금시대의 화가.

8 Petersburg, Hermitage: 러시아 상트페테르부르크에 있는 미술관(국립 에르미타쥬 박물관).

9 Cornelis Troost(1696~1750): 18세기 암스테르담 출신의 배우이자 화가.

10 Rijksmuseum, Amsterdam.

11 Nicolas Lancret(1690~1743): 프랑스 화가.

12 National Gallery, London.

13 Silvestro Lega(1826~1895): 이탈리아 현실주의 화가.

14 Pinacoteca di Brera, Milano: 14세기 수녀원이었던 건물로 18세기 말 브레라 예술 학교 갤러리로 바뀌었다. 신고전주의, 나폴레옹 시대, 낭만주의 유명 작품을 소장하고 있으며 라파엘과 카라바조의 그림으로 유명한 박물관이다.

15 Claudius Galenus(A.D.130~210): 고대 그리스 출신의 의학자이자 철학자. 페르가몬에서 출생하였으며 스미르나 · 알렉산드리아 등지에서 의학을 배운 후 로마로 이주하여 후에 아우렐리우스 황제의 주치의를 역임하기도 했다. 그리

스 의학의 성과를 집대성하여 해부학, 생리학, 병리학에 걸친 방대한 의학 체계를 만들었고 이후 10세기 이상 유럽 의학을 지배하면서 커다란 영향을 끼쳤다.

16 British Library, London.

17 Pietro de' Crescenzi(1233~1320): 이탈리아 볼로냐의 법학자였으며, 농업과 원예에 대한 책을 남겼다.

18 Livre d'beures à l'usage de Rome.

19 Rouen Bibliothèque Municipal.

20 Christine de Pisan(1364~1430): 베니스에서 태어난 이탈리아와 프랑스의 여성 작가, 시인, 철학자. 《여인들의 도시》, 《여인들 도시의 보물》 책을 남겼다.

21 Margaret of York(1446~1503): 요크의 마거릿 또는 부르고뉴 공작부인으로 불리는 부르고뉴 공작 샤를의 세 번째 아내로서 남편과 사별한 후 부르고뉴 공국의 보호자로 활동했다.

22 Pieter Bruegel the Elder(1525~1569): 북유럽 르네상스의 대표적인 화가.

23 National Museum of Art, Bucharest.

24 Louis de Carmontelle(1717~1806): 프랑스의 극작가, 화가, 건축가, 정원 디자이너.

25 J. Paul Getty Museum, Los Angles.

26 The Marais Grove.

27 Musée des châteaux de Versailles et de Trianon, Versailles.

28 Gustave Caillebotte(1848~1894): 사실주의에 기반한 작품을 남긴 초기 인상주의 화가.

29 Le Roman de la Rose: 아름다운 여인을 장미로 의인화하여 그녀에게 사랑을 얻는 여러 과정을 은유적으로 묘사하고 있는 중세 운문 소설.

30 Jean-Antoine Watteau(1684~1721): 프랑스 화가.

31 Gemäldegalerie, Dresden.

32 Museum Narodow, Warsaw.

33 Colmar, Musee d'Unterlinden(France).

34 millefleur: '작은 꽃이나 풀들로 가득찬'이라는 뜻의 프랑스어.

35 Museum of Fine Arts, Boston.

36 루벤스는 아내가 죽은 지 4년이 지난 53세 때, 16살인 엘렌 푸르망Helene Fourment과 결혼한다. 엘렌은 1630년대 이후 루벤스의 작품 세계에서 관능미의 영감을 불어넣어주었다.

37 Peter Paul Rubens(1577~1640): 역동성, 강한 색감, 관능미를 추구하는 환상적인 바로크 스타일의 17세기 화가.

38 Prado, Madrid.

39 Joos van Cleve(1485~1541): 네덜란드의 앤드워프에서 활동한 16세기 화가.

40 Jean-Honoré Fragonard(1732~1806): 18세기 프랑스 화가이자 판화 제작자. 역사화나 시골 풍경, 〈그네〉나 〈빗장〉 등 외설 풍자적인 장르 회화나 연애 풍경을 주로 그렸다.

41 Jean-Antoine Watteau(1684~1721): 프랑스 화가.

42 The Voyer d'Argenson Park at Asniere.

43 Van Gogh Museum, Amsterdam.

44 Catherine de Médicis(1519~1589): 카트리나 드 메디치라고도 부르며, 이탈리아 메디치 가문 출신으로 이탈리아 문화에 관심이 많았던 프랑스 발루아 왕가 프랑수아 1세에 의해 그의 아들 앙리 2세와 결혼하게 된다. 나중에 왕비에까지 오르고 앙리 2세 사망 후 모후로서 섭정을 이어가는 정치력을 발휘한다.

45 Uffizi, Florence.

46 Philip the Good, Duke of Burgundy(1396~1467): 발루아 왕가의 방계 가문 출신으로 1419년부터 사망할 때까지 부르고뉴 공국을 통치했다. 그 시기 부르고뉴는 번영의 최전성기였고 선진 예술의 중심지가 되었다.

47 Jean-Honoré Fragonard: 연관 항목 '정원에서의 사랑' 참조.

48 Giuseppe Maria Terreni(1739~1811): 이탈리

아 출신 화가.

49 Museo Storico Topografico "Firenze Com'era", Florence.

50 Alessandro Magnasco(1667~1749): 밀라노와 제노아에서 주로 활동한 이탈리아 후기 바로크 화가. 양식화된 환상적 장르의 풍경화로 잘 알려져 있다.

51 Jacques de Celloles.

52 Bibliothèque Nationale, Paris.

53 Sir, John Lavery(1856~1941): 아일랜드 출신의 화가.

54 Aberdeen Art Gallery and Museum, Scotland.

55 Adriaen van de Venne(1589~1662): 네덜란드 황금시대의 화가.

56 Jean-Honoré Fragonard(1732~1806): 역사화, 외설적인 장르화, 연애, 시골 풍경을 주로 그린 프랑스 로코코 시기의 화가.

57 Wallace Collection, London.

58 Édouard Manet(1832~1883): 사실주의에서 인상파로 전환하는 19세기 현대적인 삶의 모습에 주목했던 화가.

59 Jean Béraud(1848~1935): 샹젤리제, 몽마르트, 센강 변 등 파리 사회의 사람들과 일상, 유흥을 묘사한 그림으로 유명한 프랑스 화가.

60 Boulevard: 대로라는 의미로 도시 중심의 상징 가로나 과거 성벽이 해체된 후 넓은 도로로 개조된 도로 등을 말한다. 파리의 샹젤리제는 대표적인 볼레바르이다.

61 Marie de' Medici(1575~1642): 이탈리아 피렌체 메디치 가문 출신의 프랑스 왕비로, 앙리 4세의 부인이자 루이 13세의 모후이다. 이탈리아식으로는 마리아 드 메디치로 부른다.

62 Giovanni Antonio Canal(1697~1768): Canaletto로 더 알려진 이탈리아 베네치아 출신의 풍경화가.

63 Louis-Philibert Debucourt(1765~1832): 프랑스의 화가이자 조각가.

64 Minneapolis Institute of Arts.

65 Étienne Allegrain(1653~1736): 프랑스의 풍경화가, 조각가.

66 Musée des châteaux de Versailles et de Trianon, Versailles.

67 Pierre Auguste Renoir(1841~1919): 프랑스 인상주의 대표 화가.

68 John Singer Sargent(1856~1925): 부유한 미국 출신의 화가로 주로 상류 사회의 인물들을 그렸다.

69 Benjamin de Rolland(1777~1855): 프랑스 화가.

70 Alte Pinakothek, Munich.

71 William Style of Langley: 영국 종교 개혁 활동을 한 법학자.

72 Pieter de Hooch(1629~1684): 베르메르와 동시대 작가로 주택 현관을 배경으로 네덜란드의 조용한 일상과 인물을 많이 그린 네덜란드 황금시대의 화가.

73 Akademie der Bildenden Künste, Vienna.

74 Thomas Gainsborough(1727~1788): 풍경화와 인물 초상화 장르의 영국 화가.

75 Angelica Kauffmann(1741~1807): 스위스 태생의 오스트리아 고전주의 여성 화가.

76 Sammlungen des Fürsten von Liechtenstein, Vaduz(Liechtenstein).

77 Jacques Henri Sablet(1749~1803): 스위스에서 출생한 프랑스 화가.

78 Musee Fesch, Ajaccio: 프랑스 남부 코르시카섬 아작시오의 중앙 미술관.

79 Jean Louis Victor Viger(1819~1879).

80 Musée National des Châteaux de Malmaison et Bois-Préau, Rueil-Malmaison.

81 Hubert Robert(1733~1808): 프랑스 로코코 시대 신고전주의 풍경 화가.

82 Augustin Pajou(1730~1809): 프랑스의 조각가.

83 La Borde: 루이 16세의 재정 관리인. 1784년 쿤느강 변의 풍경이 뛰어난 구릉지를 매입해 당

대의 건축가 블랑제르(1744~1818)에게 메레
빌성의 건축을 맡기고 위베르 로베르에게 정원
디자인을 맡겼다.

84 Méréville: 프랑스 북부 일드프랑스 에손느 지역
의 이전 코뮌 명칭.

85 Musée Carnavalet, Paris.

86 Österreichische Gallery, Vienna.

87 Claude Monet(1840~1926): 프랑스 인상주의
화가. 1926년 죽을 때까지 27년 동안 자신의 지
베르니 정원을 무대로 작품 활동을 했다.

88 Pushkin Museum, Moscow.

8 상징의 정원들

1 Willem Vrelant(?~1481): 1400년대 후반의 네
덜란드 화가, 책 장식가.

2 Maurice Denis(1870~1943): 프랑스 화가, 장
식 예술가, 작가. 인상파와 현대 미술 사이의 과
도기에 나비파나 상징주의, 신고전주의의 회기
적 활동을 했다.

3 Musée d'Orsay, Paris.

4 Jeaan-François de Troy(1679~1752): 프랑스
로코코 시기 프레스코 화가, 태피스트리 디자이
너.

5 J. Paul Getty Museum, Los Angles.

6 Arnold Böcklin(1827~1901): 스위스 상징주의
화가.

7 Museum der Bildenden Künste, Leipzig.

8 Bibliothèque Municipale, Mâcon(France).

9 Boucicaut Master 1400년~1430년 사이에 활동
한 익명의 프랑스인 또는 네덜란드계 책 장식가
로서 국제적으로 활동한 것으로 추정되는 장인.

10 noli me tangere: 'touch me not'의 의미. 요한복
음 20장 17절에 의하면, 마리아 막달레나가 본

부활한 그리스도의 한 손에는 쟁기가 들려져 있
었기 때문에 마리아는 그를 정원사로 착각한다.
마리아 막달레나가 손을 뻗어 예수를 만지려고
하자 예수는 '나에게 손대지 말라'라고 한다.

11 Museo de la Capilla Real, Granada.

12 Martin Schongauer(1448~1491): 알브레히트
뒤러 이전에 알프스 북부 알자스 지방에서 활
동한 화가.

13 Master of Wittingau: 1380~1390년 프라하에
서 활동한 미상의 보헤미안 화가.

14 Národní Galerie, Praha.

15 Lambert Sustris(1515-20경~1584): 베니스에
서 주로 활동한 네덜란드 화가.

16 Musée des Beaux-Arts, Lille.

17 Willem Vrelant(?~1481경): 네덜란드의 중세
책 장식가.

18 구약 아가서에 나오는 하느님의 사랑과 교회에
대한 그리스도의 사랑을 나타내는 시.

19 Städelsches Kunstinstitut, Frankfurt.

20 Stefano da Verona(1379~1451): 이탈리아 베로
나에서 활동한 화가.

21 Museo Castelvecchio, Verona.

22 Martin Schongauer: 연관 항목 '그리스도의 정
원' 참조.

23 Musée d'Unterlinden, Colmar(France).

24 벨기에 브뤼셀성, 미카엘과 성녀 구둘라 대성당.

25 Musee d'Art Religieux et d'Art Mosan, Liège
(Belgium).

26 Robert Campin(1378~1444): 프랑스 출생으로
플랑드르와 네덜란드 초기 회화의 중심적인
화가.

27 The Madonna of Humility: 겸허의 성모상은
아기 예수를 무릎에 누이고 땅이나 낮은 방석
에 앉아 있는 마리아의 모습을 그린 형식이다.
겸허를 뜻하는 Humility는 라틴어 Humus(땅,
흙)으로부터 온 단어이다.

28 Uriah the Hittite.

29 Baldassare Croce(1558~1628): 후기 매너리즘 시대의 이탈리아 화가.

30 Santa Susanna, Rome.

31 Tintoretto(1518?~1594): 매너리즘, 르네상스 시대의 이탈리아 화가.

32 Kunsthistorisches Museum, Vienna.

33 종교 개혁과 프로테스탄티즘의 출현에 자극받은 반종교 개혁의 전형으로, 1545~1563년까지 이탈리아 북부 트렌토와 볼로냐에서 소집된 로마 가톨릭 교회의 공의회이다.

34 Schweizerisches Landesmuseum, Zürich.

35 Andrea Mantegna(1431~1506): 르네상스 전성기의 이탈리아 화가. 고대 로마의 취향을 그림에 반영했다.

36 Louvre, Paris.

37 Musée National du Moyen Âge(Musée de Cluny), Paris.

38 Titiano(1490~1576): 르네상스 전성기의 이탈리아 화가.

39 Prado, Madrid.

40 Abraham Bosse(1604~1676): 프랑스 예술가, 에칭 인쇄가.

41 Musée des Beaux-Arts, Tours(France).

42 Louis de Caullery(1580~1621): 17세기 플랑드르 화가 중 궁중 모임을 주로 그린 화가.

43 Nelahozeves Castle(Czech Republic) Lobkowicz Collection.

44 philosopher's stone: 중세의 연금술사들이 모든 금속을 황금으로 만들고 영생을 가져다준다고 믿는 상상의 물질.

45 Mandrake: 가지과 맨드레이크 속에 속하는 식물의 일반 명으로, 독성분이 있어 마취 약물로 사용되었다.

46 Pretiosa Margarita Novella.

47 Splendor Solis: 1582년경 인쇄된 연금술 책. 영어로는 Sun's Radiance(태양의 빛).

48 Salomon Trismosin: 16세기 초의 전설적인 연금술사.

49 Andrea Alciati(1492~1550): 이탈리아 법학자이자 인본주의 작가.

50 Hieroglyphica: 5세기경 쓰인 이집트 상형 문자에 관한 책.

51 Francesco Colonna(1433~1527): 힙네로토마키아를 쓴 도미니크 수도회의 성직자.

52 Hypnerotomachia Poliphili: 연관 항목 '문학 속 정원' 중 폴리필리의 정원 참조.

53 Jacobus Boschius(1652~1704): 이탈리아 도상학자.

54 Simbola divina et humana pontificum: 1601~1603년 프라하에서 인쇄.

55 memento mori: 자신의 죽음을 기억하라는 뜻의 라틴어, 누구나 언젠가는 죽는다는 경구로 사용된다.

56 Jan van Huysum(1682~1749): 네덜란드 정물화가.

57 Pier Francesco Cittadini(1616~1681): 바로크 시대의 이탈리아 정물·인물화가.

58 Trieste Musei Civici.

59 Bartolomeo Bimbi(1648~1729): 이탈리아의 정물 화가.

60 Museo Botanico, Florence.

61 피렌체 근교의 Villa medici di Careggi와 Villa di Poggio a Caiano.

62 Marsillo Ficino(1433~1499): 이탈리아의 의사, 인문주의자, 철학자로서 피렌체의 중심 지식인으로서 메디치 가문이 후원해 설립한 플라톤 아카데미를 이끌었다.

63 Neostoicism: 플랑드르의 인본주의자 립시우스Justus Lipsius가 스토아 철학과 기독교의 이념의 결합을 통해 시도한 철학 운동.

64 Antal Strohmayer(1825~1890): 이탈리아에서 활동한 화가.

65 Knights Templar: 기독교 기사수도회 가운데 가장 잘 알려진 조직으로 성전사로 부르는 수도

사들로 구성된다. 1119년 설립되어 1129년경에서 1312년경까지 활동했고, 1139년 교황청 칙서로 공인되었다.

66 Rosicrucian(독일어 Rosenkreuz): 장미 십자가라는 의미의 비밀 결사회. 1484년 독일에서 창설했다고 전해지며, 고대로부터 내려오는 유대교의 카발라와 연금술 지식과 신앙을 결합한 내용을 보유했다고 한다. 십자가와 장미는 예수의 부활과 구속을 뜻한다.

67 Nicolò Palma(1694~1779): 이탈리아 건축가.

68 Jacques Henri Sablet(1749~1803): 스위스에서 출생하여 프랑스에서 활동한 화가.

69 Musée des Beaux-Arts, Brest(France).

70 Claude-Nicolas Ledoux(1736~1806): 프랑스 신고전주의 건축가.

71 Claude-Louis Châtelet(1753~1795): 프랑스 풍경화가.

72 Désert de Retz: 프랑스 중북부 샹보르시 코뮌의 말리성 가장자리에 있는 정원.

73 François Nicolas Henri Racine de Monville (1734~1797): 프랑스 귀족, 음악가, 건축가, 정원 디자이너였으며 레츠의 황무지 정원으로 잘 알려져 있다.

74 arcadia: 목가적 이상향을 의미하는 고대 그리스의 낙원 개념.

75 Edward Young(1683~1765): 영국의 낭만주의 시인, 비평가, 철학자, 신학자.

76 Étienne-Louis Boullée(1728~1799): 현대 건축가들에게 큰 영향을 미친 프랑스의 신고전주의 건축가.

77 Bibliothèque nationale de France, Paris.

78 memento mori: '자신의 죽음을 기억하라', '너는 반드시 죽는다는 것을 기억하라'는 의미의 라틴어.

79 Henri de la Tour d'Auvergne, Vicomte de Turenne (1611~16765): 앙리 드 라투르 도베르뉴. 대원수로 임명된 프랑스의 저명한 군인. 흔히 튀렌 자작으로 알려져 있다.

80 Nicolas Boileau-Despréaux(1636~1711): 프랑스의 시인이자 비평가.

81 Alexandre Lenoir(1761~1839): 프랑스 고고학자. 생드니와 생제네비에브의 폐허에서 프랑스의 역사적 기념물, 조각품, 무덤을 헌신적으로 수집했다.

82 Ici repose l'homme de la nature et de la vérité.

83 루소 묘지를 그가 디자인했다는 확실한 증거는 부족하다(연관 항목 '정원 속 생활 위베르 로베르의 정원' 참조).

84 Charles Euphrasie Kwasseg(1833~1904): 19세기 프랑스 풍경화가.

85 Abbaye Royale de Chaalis, Fontaine.

86 National Gallery, London.

87 Arnold Böcklin(1827~1901): 스위스의 상징주의, 낭만주의 화가.

88 Museum der Bildenden Künste, Leipzig.

89 Hugo Simberg(1873~1917): 핀란드의 상징주의 화가.

90 Museum of Finnish Art, Ateneum.

91 葛飾北斎(1760~1849): 일본 에도 시대의 우키요에 화가.

92 Nelson-Atkins Museum of Art, Kansas City.

93 狩野周信(1660~1728): 에도 초기에서 중기에 걸쳐 에도 막부에서 활동한 화가.

94 Giovanni Battista Ferrari(1584~1655): 이탈리아 예수회 교수이자 식물학자. 식물 그림책과 시리아 라틴어 사전의 저자.

95 Hendrik Hondius(1573~1650): 네덜란드 판화학자, 출판, 지도 제작자.

96 이탈리아어로 스칼라 산타scala sancta라고 하며 예수가 십자가에 처형되기 전 빌라도 총독에 불려가 올라간 총독 관저의 스물여덟 개의 흰색 대리석 계단. 예루살렘으로부터 로마로 옮겨져 산죠반니 대성당 라테라노궁에 이어진 건물에 보존되어 있다.

97 Giovanni Guera(1544~1618): 이탈리아 화가.

98 Giovanni di Piermatteo da Camerino Boccati (1420~1487): 이탈리아 화가.

99 Galleria Nazionale dell'Umbria, Pergia.

100 Francesco Borromini(1599~1667): 스위스 출신의 이탈리아 바로크를 대표하는 건축가.

101 San Carlino alle Quattro Fontane: 보로미니가 디자인한 로마의 바로크 양식 성당.

9 문학 속 정원들

1 Kunsthistorisches Museum, Vienna.

2 Hesiodos: 호메로스와 함께 그리스 신화, 그리스 문학에서 중요한 역할을 한 B.C.7세기경 고대 그리스의 서사 시인.

3 헤시오도스가 쓴 약 800편의 그리스어 운문시.

4 Pietro da Cortona(1596-1669): 이탈리아 바로크 화가, 건축가.

5 Galleria Palatina, Palazzo Pitti, Florence.

6 Lucas Cranach(1472~1553): 독일 르네상스기 화가.

7 Alte Pinakothek, Munich.

8 아이글레는 광채, 아레투사는 붉은 빛, 헤스페레는 석양을 의미한다.

9 Edward Burne-Jones(1833~1898): 라파엘 전파의 영국 화가, 디자이너. 예술 공예 운동의 윌리엄 모리스에게 영향을 주었다.

10 Chloris: 그리스의 꽃의 여신. 보티첼리의 '봄'에서는 클로리스가 변신하여 플로라로 변하는 모습을 같은 화면에 그려넣었다.

11 Zephyr: 봄이 오는 것을 시샘하는 서풍의 신.

12 Jan Massys(1509~1585): 역사화, 장르화, 풍경화 및 여성 누드화 등으로 유명한 플랑드르 르네상스 화가.

13 National Museum, Stockholm.

14 Jan Brueghel the elder(1568~1625): 플랑드르 화가, 피터 브뤼겔의 아들.

15 Hendrick van Balen(1575~1632): 플랑드르 바로크 화가이자 스테인드 글라스 디자이너.

16 Durazzo Pallavicini collection, Genoa.

17 Kunsthistorisches Museum, Vienna.

18 David Teniers II(1610~1690): 네덜란드 앤트워프 출신의 플랑드르 바로크 화가.

19 Sappo(BC612?~BC580): 고대 그리스 시인. 레스보스섬에서 귀족의 딸로 태어나 한때 시칠리아로 망명했다가 복귀했다. 개인의 내적 생활을 아름답게 읊어 그리스 문학·정신사에 독자적인 발자취를 남기며 열 번째 시의 여신으로 손꼽힌다.

20 고대 그리스어로 아프로디테, 라틴어로는 베누스로 불리며, 헤시오도스 신들의 계보에 따르면 크로노스가 우라노스를 거세한 후 바다에 던졌는데 키프로스섬까지 밀려간 바다 거품 속에서 아프로디테가 태어났다고 한다. 그런 이유에서 키프로게네스, 키프로스로 불리기도 한다.

21 Hypnerotomachia Poliphili: 연관 항목 '폴리필리의 정원' 참고.

22 British Museum, London.

23 Eikones: 상상(Images 또는 Imagines).

24 Titiano(1490~1576): 르네상스 전성기의 이탈리아 화가.

25 fête galante: 우아한 연회라는 뜻으로, 젊은 남녀들이 우아한 의상을 입고 정원이나 전원에서 춤추고 놀며 즐기는 연회를 그린 그림 양식. 아연화(雅宴畵)라고도 한다.

26 Jean-Antoine Watteau(1884~1721): 아연화의 창시자로 로코코 시대를 대표하는 프랑스 화가.

27 Guillaume de Lorris(1200~1238): 로리스 출신의 프랑스 학자이자 시인. 1230년경 《장미 이야기》의 초기 부분을 쓰고 어떤 이유에서인지 완결되지 않은 애매한 상태로 끝냈다.

28 Jean de Meun(1250~1305):《장미 이야기》를 연속해서 집필한 것으로 알려진 프랑스 작가.

29 British Library, London.

30 British Library, London.

31 La Divina Commedia(The Divine Comedy): 저 승 세계 여행을 주제로 13세기 이탈리아의 작가 단테가 1308년부터 1321년 사이에 쓴 서사시. 이탈리아 문학과 중세 문학의 대표적인 작품.

32 Priamo della Quercia(1400~1467): 초기 이탈 리아 르네상스 화가이자 책 장식가.

33 Givanni Bocaccio(1313~1375): 이탈리아 소설 가, 시인. 환전상의 사생아로 출생하여 젊은 시 절 페트라르카를 만나면서 고전 문학 연구를 할 수 있었다. 신화나 고전 문학 소재와 자신의 경험과 감상을 바탕으로 중세 로맨스 문학의 작품을 다수 집필했다.

34 보카치오가 1350~1353년에 집필한 100편의 소설 모음집. 에로틱한 사랑에서부터 비극적인 사랑까지, 기지, 재담, 짓궂은 장난, 세속적인 비 법 전수 등을 섞어 우화적으로 구성한 중세 연 애 문학. 오락적인 인기도 모았지만 14세기의 중세의 삶에 관한 중요한 문화적이고 역사적인 문서로도 인정받고 있다.

35 Bibliothèque Nationale, Paris.

36 Simona and Pasquino: 데카메론 네 번째날 일 곱 번째 이야기. 죽음으로 끝나는 시모나라는 여인과 파스퀴노라는 남자의 비극적인 연애 이 야기.

37 Bibliothèque de l' Arsenal.

38 Francesco Petrarca(1304~1374): 이탈리아 시 인 · 인문주의자. 그의 서정시는 아비뇽의 교회 에서 만난 라우라의 미를 찬미하고 그녀의 죽 음을 애도하는 시였다. 교황을 비롯하여 상류층 의 특별한 대우를 받아 외교 사절로 활약한 바 있으나 보클뤼즈에 은거하면서 라틴어 저술에 많은 시간을 보냈다.

39 Il Canzoniere: Song Book 또는 Rime Sparse(노 래 모음)라는 뜻의 시집.

40 Avignon, Vaucluse.

41 Arnold Böcklin(1827~1901): 스위스의 상징주 의, 낭만주의 화가.

42 Museum der Bildenden Künste, Leipzig.

43 Hypnerotomachia Poliphili: 힙네로토마키아는 '힙노스(hypnos, 잠)'와 '에로스(eros, 사랑)', '마 케(mache, 투쟁)' 세 개의 그리스어으로 이루어 진 말이다. 주인공 폴리필로(Poli+philo)라는 이 름 또한 중의적인데 이는 '폴리아의 연인lover of Polia'이라는 뜻도 되지만, '많은 것을 사랑하는 lover of many'으로 해석될 수도 있다.

44 Francesco Colona(1433~1527): 이탈리아 도미 니크회 수도사.

45 Torquato Tasso(1544~1595): 이탈리아 르네상 스기 시인.

46 La Gerusalemme liberata: 예루살렘 탈환을 소 재로 한 십자군 원정의 기사도 문학. 호머와 베 르길리우스의 고전적인 서사시에 영향을 받아 부용의 고프레도가 이끄는 십자군과 무슬림의 전쟁 속에서 등장인물들 간의 사건과 애증을 르네상스적 전통과 이탈리아 서사시 형식으로 그렸다.

47 Édouard Muller (1823~1876): 프랑스 출신 화 가.

48 Edward Fairfax(1580~1635): 영국의 시인, 번 역가.

49 David Teniers(1610~1690): 네덜란드 앤트워 프 출신의 플랑드르 바로크 화가.

50 Prado, Madrid.

51 Horace Walpole(17171~1797): 오르포드 4대 백작, 작가, 미술사, 서한, 골동품 수집가 및 휘 그당 정치인이었다.

52 Henry Fuseli(1741~1825): 스위스 출신으로 영 국에서 활동한 낭만주의, 신고전주의 화가.

53 The Tate Gallery, London.

54 Geoffrey Chaucer(c1340~1400): 잉글랜드의

작가이자 시인, 관료, 법관, 외교관.

55 Richard Dadd(1817~1886): 요정과 같은 초자
연적 주제나 동양적 장면, 수수께끼 장르를 세
부 묘사로 그린 빅토리아 시대의 영국 화가.

56 John Everett Millais(1829~1896): 라파엘 전파
를 창립한 영국의 화가, 삽화가.

57 The Makins Collection, Washington.

58 Psyche: 영어 발음으로는 사이키. 영혼이라는
뜻으로, 사랑의 신 에로스의 아내이다. 로마 시
인 아폴레이우스의 《변신》에 등장한다. 그녀의
이야기는 많은 예술 작품의 소재가 되었는데
흔히 나비의 날개를 지닌 여인의 모습으로 묘
사된다.

59 William Blake(1757~1827): 영국의 상징주의,
낭만주의 화가이자 시인. 자연의 외관만을 복사
하는 회화를 경멸하고 이론을 벗어나 고요함
속에 상상하는 신비로운 세계를 주제로 했다.

60 셰익스피어의 《한여름 밤의 꿈》에 등장하는 인
물들인 Oberon(요정나라의 왕), Titania(오베론
의 아내), Puck(장난꾸러기 요정).

61 John Anster Fitzgerald(1819~1906): 요정을 주
제로 한 그림을 주로 그린 영국 빅토리아 시대
의 화가.

ㅎ

• AA.VV., *Il giardino di Flora. Natura e simbolo nell'immagine dei fiori*, catalogo della mostra, Genova 1986

• AA.VV., *Victorian Fairy painting*, catalogo della mostra, London 1997

• N. Alfrey, S. Daniels, M. Postle, *Art of the Garden, The garden in british art, 1800 to present day*, catalogo della mostra, London 2004

• A. Appiano, *Il giardino dipinto. Dagli affreschi egizi a Botero*, Torino 2002

• *L'architettura dei giardini d'occidente. Dal Rinascimento al Novecento*, a cura di M. Mosser e G. Teyssot, Milano 1990

• *Arte dell'estremo oriente*, a cura di G. Fahr-Becker, Köln 2000

• G. Baldan Zenoni-Politeo, A. Pietrogrande, *Il giardino e la memria del mondo*, Firenze 2002

• E. Battisti, *Iconologia ed ecologia del giardino e del paesaggio*, Firenze 2004

• M.-H. Bénetière, *Jardin. Vocabulaire typologique et tecnique*, Paris 2000

• T. Calvano, *Viaggio nel pittoresco*, Roma 1996

• F. Cardini, M. Miglio, Nostalgia del paradiso. *Il giardino medievale*, Bari 2002

• *La città effimera e l'universo artificiale del giardino*, a cura di M. Fagiolo, Roma 1980

• F.R. Cowel, *The Garden as a Fine art from antiquity to modern times*, London 1978

• *Créateurs de jardins et de paysages an France de la Renaissance au XXI siècle*, a cura di M. Racine, Arles 2001

• J.-C. Curtil, *Le jardins d'Ermenonville racontés par René Louis marquis de Girardin*, Saint-Rémy-en-l'Eau 2003

• J. de Cayeux, *Hubert Robert et les jardins*, Paris 1987

• J. Dixon Hunt, *The pictoresque garden in Europe*, London 2003

• M. Fagiolo, M.A. Giusti, *Lo specchio del Paradiso. L'immagine del giardino dall'Antico al Novecento*, Cinisello Balsamo 1996

• M. Fagiolo, M.A. Giusti, V. Cazzato, *Lo specchio del Paradiso. Giardino e teatro dall'Antico al Novecento*, Cinisello Balsamo 1997

• *Fleurs et Jardins dans l'art flammande*, catalogo della mostra, Bruxelles 1960

• *La fonte delle fonti: iconologia degli artifizi d'acqua*, a cura di A. Vezzosi, Firenze 1985

• *Giardini d'Europa*, a cura di R. Toman, Köln 2000

• *Giardini dei Medici*, a cura di C. Acidini Luchinat, Milano 1996

• *I giardini dei monaci,* a cura di M.A. Giusti, Lucca 1991

• *Giardini regali*, a cura di M. Amari, catalogo della mostra, Milano 1998

• *Il giardino d'Europa: Pratolino come modello nella cultura europea*, a cura di A. Vezzosi, catalogo della mostra, Milano 1986

• *Il giardino delle Esperidi*, a cura di A. Tagliolini e M. Azzi Visentini, Firenze 1996

• *Il giardino delle muse. Arti e artifici nel barocco europeo*, a cura di M.A. Giusti e A. Tagliolini, Firenze 1995

• *il giardino dipinto nella Casa del Bracciale d'Oro a Pompei e il suo restauro*, catalogo della mostra, Firenze 1991

• *Il giardino islamico*, a cura di A. Petruccioli, Milano

1994

- P. Grimal, *I giardini di Roma antica*, Milano 1990

- P. Grimal, *L'arte dei giardini, una breve storia*, Roma 2000

- H. Haddad, *Le Jardin des Peintres*, Paris 2000

- *Jardin en France, 1760-1780. Pays d'illusion*, terre d'experience, catalogo della mostra, Paris 1977

- H. Kern, *Labirinti: forme e interpretazioni: 5000 anni di presenza di un archetipo*, Milano 1981

- D. Ketcham, *Le Desert de Retz*, Cambridge (Mass.)-London 1994

- M. Layrd, *The formal garden*, London 1992

- *Les freres Sablet: dipinti, disegni, incisioni (1775-1815)*, catalogo della mostra, Roma 1985

- D.S. Lichacev, *La poesia dei giardini*, Torino 1996

- P. Maresca, *Giardini incantati, boschi sacri e architetture magiche*, Firenze 2004

- *Natura e Artificio*, a cura di M. Fagiolo, Roma 1981

- *Nel giardino di Balla*, a cura di A. Masoero, Milano 2004

- E. Panofsky, *Il significato nelle arti visive*, Torino 1962

- F. Panzini, *Per i piaceri del popolo*, Bologna 1993

- A. Petruccioli, *Dar al Islam. Architetture del territorio nei paesi islamici*, Roma 1985

- G. Pirrone, *L'isola del Sole. Architettura dei giardini di Sicilia*, Milano 1994

- F. Pizzoni, *Il giardino, arte e storia*, Milano 1997

- M. Praz, *Il giardino dei sensi. Studi sul manierismo barocco*, Milano 1975

- *Romana pictura. La pittura romana, la pittura romana dalle origini all'età bizantina*, a cura di A. Donati, catalogo della mostra, Milano 1998

- S. Settis, *Le pareti ingannevoli, la villa di Livia e la pittura di giardino*, Milano 2002

- R. Strong, *The Renaissance garden in England*, London 1979

- *Sur la terre comme au ciel. Jardins d'Occident à la fin du Moyen Âge*, catalogo della mostra, Paris 2002

- A. Tagliolini, *Storia del giardino italiano*, Firenze 1991

- *Teatri di Verzura. La scena del giardino dal Barocco al Novecento*, a cura di V. Cazzato, M. Fagiolo, M.A. Giusti, Firenze 1993

- W. Teichert, *I giardini dell'anima*, Como 1995

- *The changing garden, four centuries of european and american art*, a cura di B.G. Fryberger, catalogo della mostra, Stanford University 2003

- G. Van Zuylen, *Il giardino paradiso del mondo*, Milano 1995

- M. Vercelloni, *Il Paradiso terrestre. Viaggio tra i manufatti del giardino dell'uomo*, Milano 1986

- V. Vercelloni, *Atlante dell'idea di giardino europeo*, Milano 1990

- R. Wittkower, *Palladio e il palladianesimo*, Torino 1984

- M. Woods, *Visions of Arcadia. Europeans gardens from Renaissence to Rococò*, London 1996

- M. Zoppi, *Storia del giardino europeo*, Bari 1995

© ADP, su licenza Fratelli Alinari, Firenze, p.124; © Agence de la Réunion des Musées Nationaux, Parigi, Daniel Arnaudet, p.149; Daniel Arnaudet / Hérve Lewandowski, p.93; Daniel Arnaudet / Jean Schormans, pp. 151, 276; Philippe Bernard, p.253; Gérard Blot, pp. 83, 88, 92, 150, 209, 266, 273, 325, 371, 372; Bulloz, pp. 187, 225; Hérve Lewandowski, p.215; René Gabriel Ojéda, pp. 60, 177, 188, 409; Droit Réservés, pp. 17, 82, 249, 339; AKG-Images, Berlino, copertina e pp. 18, 40, 86, 104, 105, 111, 117, 126, 165, 189, 178, 201, 243, 229, 242, 246-247, 258, 261, 207, 210, 277, 284, 287, 312, 314, 323, 327, 329, 330, 377, 348, 353, 354, 322, 317, 391, 393, 394, 400, 412, 432, 445, 452, 453, 437, 467, 468, 469, 471, 477, 484-485; Archivio Alinari, Firenze, pp. 58, 200, 456-457; Archivio Mondadori Electa, Milano, pp. 35, 63, 74, 77, 181, 191, 205, 227; Archivio Mondadori Electa, Milano, su concessione del Ministero per i Beni e le Attività Culturali, pp. 19, 22, 24-25, 50, 101, 241, 304-305, 316, 364, 397; © Archivio Scala, Firenze, 1990, pp. 31, 52, 56, 57, 220-221, 257, 342-343, 411; 1996, p.464; 2001, p.208; © Archivio Scala, Firenze, su concessione del Ministero per i Beni e le Attività Culturali 1990, pp. 67, 197, 337; 2004, p. 61; Biblioteca Reale, Torino, su concessione del Ministero per i Beni e le Attività Culturali, p.51; Bibliothèque de l'Arsenal, Parigi, pp. 32, 473; Bibliothèque Municipale, Mâcon, p.366; Bibliothèque Nationale, Paris, pp. 174, 347, 474, 475; Bibliothèque Royale Albert I, Bruxelles, p.38; Bridgeman / Archivi Alinari, Firenze, pp. 108, 234; Bridgeman Art Library, Londra, pp. 28, 29, 37, 64, 72, 75, 85, 97, 107, 109, 112-113-114-127, 129, 135, 136, 158, 161, 162, 169, 173, 175, 182, 185, 224, 244, 254, 256, 263, 264, 216, 275, 277, 236, 268, 269, 281, 289, 290, 291, 293, 295, 296, 299, 300, 301, 315, 340-341, 332, 363, 326, 413, 425, 438, 451, 455, 482, 489; Chaalis, Abbaye Royale, p.435; © Christie's Images Limited 2005, pp. 102, 357; Cincynnati Art Museum, Cincynnati, p.144; Civica Raccolta delle Stampe A. Bertarelli, Milano, p.251; Collection Walker Art Center, Minneapolis, p.248; © Corbis / Contrasto, Milano, pp. 45, 159, 168; Courtesy of the artist / Doggerfisher Gallery, Edimburgh / Matt's Gallery, London, p.303; Courtesy of the Huntington Library Art Collection and Botanical Gardens, San Marino, California, p.137; © Erich Lessing / Contrasto, pp. 15, 47, 99, 118-119, 214, 226, 282, 313, 350-351, 366, 368, 379, 387, 461, 462; Fiesole, collezione privata, p.54-55; Firenze, collezione Acton, p.46; ©

이 책의 주제인 정원을 이야기하기 전에, 보다 더 큰 개념이라 할 수 있는 경관landscape을 이해한 후 책을 읽는 것이 좋을 듯합니다. 경관은 '인간이 지각한 환경을 구체화한 모습', '인간의 관점에서 변형된 자연'을 뜻합니다. 따라서 '인간'을 제외하면 경관의 개념은 성립하지 않으며, 자연이 경관을 이루는 중요한 원천이라고 해도 경관과 자연은 엄연히 다른 것입니다. 경관은 인간의 창작물이자, 자연-인간의 관계(자연관)가 반영되어 문명과 문화로 축적되고 형성되었습니다.

정원은 그런 경관의 모습 중 대표적인 형태입니다. 정원은 그 시대와 지역의 자연과 문화가 어우러진 표현이기 때문입니다. 정원은 인간 생활과 깊게 관련된 중요한 경관 행위이며, 인간 정신과 조형의 관계를 다시 볼 수 있는 창이 됩니다. 정원이 표현되는 형태는 실로 다양해서, 어떤 정원은 자연을 모방하기도 하고 또 어떤 정원은 자

연과 대조되는 인공적인 모습을 추구하기도 합니다. 인간을 둘러싼 환경과 자연에 대해 어떻게 대하는가의 태도는 시대와 사람들에 따라 다르지만 공통성의 원리가 축적되어 보다 큰 경관으로 환원되고, 다시 그 경관으로부터 영향을 받게 됩니다.

자연을 모방한 정원은 시간이 흐르면 변형되고 사라지기도 하기에, 시간이 흐른 후 그것을 온전히 다시 둘러보고 공부하기는 어려울 수밖에 없습니다. 그런 점에서 미술 작품과 같은 매체 속에서 정원이 보존되었다면 그 자체로 소중한 자료가 됩니다. 하지만 그 정원이 그림 주제의 배경이나 즐거움의 장소, 자연 찬미만을 나타내는 것은 아닙니다. 미술 작품 속 정원은 그 시대의 경관을 보여주는 장소이며, 그곳에서 당시의 사람들이 무엇을 하고 무슨 생각을 하고 있는지를 유추할 수 있는 실마리가 됩니다. 나아가, 서구 문명에서 정원이라는 용어는 결코 행복하지만은 않은 현실 세계를 벗어나 죽음 이후의 이상향을 추구하는 신앙적 기원 또는 순간적으로 끝나는 행복한 현실을 내세에까지 이어가려는 욕구가 포함된 철학적 의미도 있습니다. 정원 안에 배치된 요소들 정원식물이나 조형물, 조각 조차 그 풍요로움과 장시간성을 통해 내세로 이어지도록 기원하는 상징 요소의 역할을 합니다. 이 책을 관통하는 주제는 그림 속에 포함된 정원 요소를 통해 당대의 취향과 미학적 상징과 의미를 찾고 다층적으로 해석함에 있습니다.

이 책은 2005년 이탈리아에서 발간된《Giardini, orti e labirinti(식물원과 미로 정원)》의 영문판《Gardens in Art》(J. 폴 게티 미술관, 2007년)을 번역한 것입니다. 역자는 부끄럽게도 책이 나온 지 10년이 지난 2017년, 뉴욕 메트로폴리탄 미술관 별관인 클로이스터 뮤

지엄 MET Cloisters Museum 북스토어에서 처음 이 책을 접했습니다. 저의 게으름을 한탄하면서도 즐겁게 읽기 시작했고 꼭 번역해 공유하면 좋겠다고 처음부터 생각했습니다. 클로이스터 뮤지엄은 중세 수도원 건축을 재현한 미술관으로 수도원 정원(클로이스터 가든)과 미술이 만나는 장소였기에 더욱 뜻깊게 느껴졌는지도 모르겠습니다. 막연하게 '출판이 가능하겠지'라고 생각했지만, 번역을 마친 후 출판사를 알아보던 중 한 출판사로부터 '저작권이 살아 있을지 모르겠다'는 답이 돌아왔습니다. 출판에 이르기까지 그렇게 또 몇 년의 시간이 지나버렸습니다. 다행히 출판이 가능하게 된 것은 원저자에게 연락하는 수고를 해주신 알에이치코리아의 노고에 의한 것입니다. 다시 한번 감사드립니다.

저는 조경학과에서 조경설계나 정원 디자인에 관심을 두고 강의와 연구를 합니다. 조경은 아무래도 기술적인 분야로 보는 분들이 많은데 꼭 그렇지만도 않은 것이, 디자인론이나 정원이나 문화와 관련해서는 인문학적인 공부도 많이 필요로 합니다. 그런 점에서 이 책이 정원이나 조경 미학에 대해 중요한 면을 채워줄 수 있으리라 기대합니다. 이 책은 조경뿐 아니라 건축, 미술 쪽에서 정원에 관심을 갖는 분들에게 귀중한 자료가 될 뿐 아니라, 미술과 정원을 좋아하는 일반인들에게도 권장할만한 책이라 생각합니다.

개인적으로, 좋아하는 미술과 정원을 함께 공부할 기회를 준 원저자 루시아 임펠루소에게 존경의 말을 전하고 싶습니다.

조동범

Gardens
in Art

예술의 정원

1판 1쇄 발행 2022년 2월 16일
1판 2쇄 발행 2022년 3월 16일

지은이 루시아 임펠루소
옮긴이 조동범

발행인 양원석 **책임편집** 차선화
디자인 강소정, 김미선 **영업마케팅** 윤우성, 강효경, 박소정, 김보미

펴낸 곳 ㈜알에이치코리아
주소 서울시 금천구 가산디지털2로 53, 20층(가산동, 한라시그마밸리)
편집문의 02-6443-8861 **도서문의** 02-6443-8800
홈페이지 http://rhk.co.kr
등록 2004년 1월 15일 제2-3726호

ISBN 978-89-255-7911-5 (03600)